見證

既儀典性又生活化的歷史過程

歐洲建築的眼波

林秀姿　著

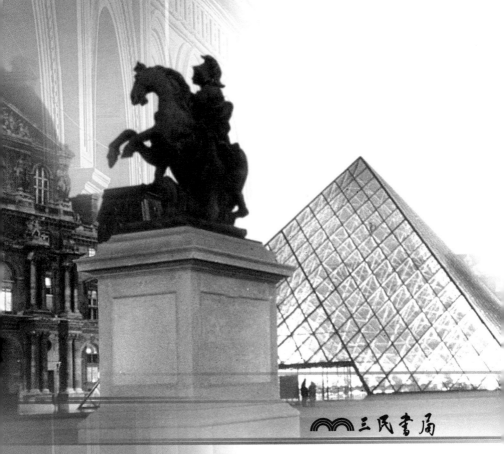

三民書局

序：看見建築的容顏

當妳（你）不遠千里、來到一個陌生的國家，站在它號稱為世界某某文化最富盛名的古城、令人一見就嘆為觀止的偉大建築物裡；或立在它當今來自全球各地旅客匯集的十字路口旁的廣場上，環顧周圍的高樓大廈，閃爍著迷人的彩色燈火，照亮不夜的城市，感受行人攜攘、車馬喧嘩的匆忙，更讚嘆那個世界之都的繁華與興榮時，可能會不自覺產生一種不知身在何處，但同時又奇妙的似曾相識之感。

當妳（你）抵達另一個遙遠國度的小鎮，坐在它中心市場邊的小吃攤四下張望之際，聽見來往人群說著你無法懂得的他國語言，卻又可能在身處於市場中的聲光、節奏、氣息與音樂時，感覺到一種難以描述的熟悉。

不同的環境、時空下，今天世界村裡的居民，可以體會到各式各樣曾經有過、或仍舊陌生的經驗。卻不見得能知道為什麼會有如此體驗，或對這些地方有足夠的瞭解。

但是妳（你）所親臨的現場空間裡，包圍著它的大大小小的民居、商店、廟堂、劇場，及各式各樣的公共建築，伴同空間裡外的當地人民，都彷彿向妳（你）述說著它們的過往，告訴妳（你）千百年來、也或許這一代、甚至今天仍在發生的大小事情。

妳（你）的好奇心被引起、求知欲被挑動，於是也想試著去問，問他（它）們的過往、試著去瞭解，瞭解那地方人們過去及當前的生活；於是從它的社會、歷史和所謂文化材料著手，以最能令妳（你）懂得的方式，找尋最全盤、最確切的答案。

而妳（你）手中執的這本書，就是許多方法中的一種。雖然它是一本「歐洲的」、也只是一本「建築史」，但它不同於坊間，一般「導遊」

性質、或舊式「學術研究」用的建築史。

因為它所說的，是個「故事」，一個藉著講建築、卻講出歐洲一部分的故事。由研究歷史、後來轉研究城鄉建築與都市計畫史的作者——林秀姿，說這個故事的講法又十分特殊：

從歐洲遠古、沿著各地的發展，把發生在當時社會上、下階層人民的故事，都講了出來，一直講到上個世紀末，我們自己的年代。儘管故事講得不很詳細，卻也因為它有一個目的，把歐洲建築，委婉而生動地介紹給讀者。使這本書既是「建築史」、也是簡明道出頭尾與重點的歐洲發展的「故事」，一個不同於大家過去所見過，僅僅限於王公貴族的帝國興衰史。它還包括了普羅大眾，和雖然比較次要、卻對世界發展極有影響的國度的故事，使我們對歐洲有更完整、更全面的認識。

我想，主要的原因，是作者寫這本書的時候，不單單在說故事，而是敘述一個基於「三大主軸」、或可以稱作「中心思想」的故事：

〔一〕，作者強調了歐洲發展過程中的「時空落差」，打破我們過去習以為常、總認為「歐洲是塊鐵版」的刻板印象。除了兩、三千年前、所謂西方傳統基石的希羅文化，及後來的英、法、德、奧帝國之外，也讓我們看到被視為「邊陲地區」不同的發展，譬如伊比利半島的回教文化，北、東歐，俄羅斯，及愛爾蘭等地區的獨特傳統。

我們可以發現，作者在本書中試圖強調的是：「非中心國家」的觀點。把直到上一世紀中，歐洲人寫的建築史仍然忽視的，如西班牙的安東尼・高第（Antoni Gaudi）、北歐的阿伐・奧爾托（Alvard Aalto）等人，作了一番介紹；把他們的作品放在藝術家所在地的文化傳統，與政、經環境的架構中討論。擴大觀察視野，使我們對除了所謂「中心國家」以外地區的人文、藝術也有初淺的瞭解而不致陌生。

〔二〕，第二個思考的軸線，則是一個「祛（去除）歐洲霸權的凝視」。這或許是作者擷取了後殖民論述的菁華，把它拿來思考歐洲建築霸權的形成；強調他們對於「他者（Other）文化」的想像，以及彼此的對視。

這個看法，是晚近研究社會文化學者所提出、並作了很多辯證與討論的課題之一。在此作個大略的解釋：歐洲的中心（早期的羅馬、中世紀的教會和後來的舊殖民帝國）都曾經是政治、經濟、文化的霸權中心；尤其在開拓歐洲，及對外地殖民的年代，這個「中心」將自己的文化移殖、強加到殖民地，同時也對它本身進行的塑造過程。

於是，從羅馬時期各種代表羅馬帝國的「建設」，讀者看到了萬神殿不一樣的意義。也從歐洲眼中的「東方文化」如何被帶入室內建築裡，瞭解他們對非歐洲基督教文化的想像，如何影響、呈顯為洛可可富有蜿蜒而優雅的曲線，及溫和滋潤的自然色光美感；或在許多歐式別墅裡，如何表現出遠在殖民地的殖民者思鄉的圖象，都是挪用了他們所謂的「東方文化」或弱勢的「他者文化」，應用在建築與空間的處理上。

雖然看法本身來自當今歐美學者所提出的批判理論、和它反省性的觀察角度，但藉著它，作者也給了我們今日迴視歐洲的一個借鏡、及觀察角度。可以說是本書不同於以往建築故事書的另一特點吧！

〔三〕，第三個思考的軸線，是作者在結語中所提到的人類學家——李維史陀稱之為「旁敲側擊」（bricolage）的概念。建築文化作為一種權力符號的象徵，原是引自傅柯的「權力概念」；然而作者強調建築與權力、符號象徵之間的關係，並不那麼直接、一目了然。要經常透過「旁敲側擊」才更能體會出建築的深意，而這就是需要放在它的政治、經濟與社會文化的發展脈絡的主要理由。

因此，她在本書中的每一個章節，花費很多工夫來鋪陳各區域的政治、經濟與社會文化的變遷：有時是帝國的權力，有時是城市間的競爭；有時是資本與城市的合作，有時是宗教的權威；有時是工業與生產，有時是性別的，有時是建築論述的……，諸如此類。目的不外乎希望讀者通過這個觀點，能夠看見藏在建築、和城市空間某些地方，那些隱而不顯的權力語言；能夠經由觀察建築與空間，略知當地的發展歷史；或反過來，經由梗概瞭解該地的發展，使對建築與空間的觀察或凝視更加透澈。

　　作者除了想說這個「故事」，另外還有一個用意：她更想讓大家從比較細緻的討論（尤其在本書第5至6章）中，看到「建築專業」的形成與演化過程；讓讀者知道以前建築師的面貌，和當今建築師自許為文化建造者的原因。她同時也希望建築專業者能夠重新思考建築專業的領域。

　　由於我個人是學了建築、在國內從事都市計劃，出國研習所謂「都市設計」，之後投身紐約市的都市設計實務工作到現在，多年來屢次返鄉在國內充電、體會加學習地吸收、瞭解當前臺灣的環境與空間現況；對建築和城市空間雖因日常接觸，而十分熟悉，但對於歷史、建築史，或歷史研究的方法與課題，則不敢妄稱有所瞭解。今為林秀姿的歐洲史寫這篇序文，只將自己的「城市與空間」的生活體驗與認識，放在她所提的思想主軸架構下，稍稍予以引伸。

　　此外，容我在這兒表達一個膚淺的看法：

　　歐洲建築的發展過程中，對於它歷史、文化的保存，對古蹟、遺址的維護，以及將過往的建築美學風格予以恢復、再現，是一個多世紀之前就已提出、而且不遺餘力著手推行的作法。因為有了對這方面的認識與重視，今天作為世界村公民的我們才能在這些保存下來的建築與空間內外，欣賞、體驗它的優美，瞭解、學習它的技術發展過程，同時更經

由像本書作者所敘說的故事，知道每一時代的各個文化，與建築之間都有不可分割的緊密關係、甚至衝突的情結。就像在西班牙安大略西亞的古城柯多巴，摩爾人所建的清真寺裡，深幽而宏偉的千柱廊中央，竟然穿透、插入一座基督教天主堂；在數百年後的今天，仍然說出了這兩大文化曾在該地鬥爭、交流，終至彼此包容的故事。令人感慨萬千，卻深深受到啟示。

因此，我最大的期望，是讀者能在本書所說的「故事」中，聽見自己沒有嘴巴、不能講話的建築發出了聲音、和它們述說的故事；當妳（你）、我身在他鄉的城鎮空間裡，能從當地人的生活、訪客們的行動中，聽得懂彼此溝通、傾訴的語言。而更進一步，不論身處任何地方，也能在實際生活體驗裡，與「他地」、「他者」和「他人」互動交流，相互瞭解；經由漸漸熟悉的過程，讓自己也被瞭解、被接受……。

最後終於體會我們大家多麼有緣，在同樣一個星球上、與它同樣是宇宙中的過客，卻泥中有我、我中有泥渾然合一的感覺。

淶平子　7-11-2001
於紐約都市計劃局下班後

目　次

序：看見建築的容顏

後記：由歷史學習閱讀建築

第1章

如何捕捉建築的眼波？

Moduli. 4.

1.1 建築？

　　歐洲多采多姿的建築，可說是每個人踏進歐洲時，最容易感同身受與觸摸到的文化形式。建築，不是珍藏在博物館內的館藏，也不是深藏在實驗室裡的科技發明，當然也不是貴得像宮廷大餐般只能偶爾享用，或是只有古老貴族始能居住的古堡。

　　其實，日常生活裡，或者在遊歐的旅行日子裡，你穿過的大街小巷，踏過的每個廣場，喝過的噴泉水，滑過的萊茵河橋墩，每個空間都是歐洲各種建築文化的累積，每個你休息過、住過、走過、看過的實體物，大半都是建築文化的形式。

　　即便你沒去過歐洲，老掉牙的《羅馬假期》，可說是一部代大家攝獵義大利意象與建築的電影。還記得梅爾吉伯遜的《英雄本色》嗎？那種用石塊堆疊起來上面蓋茅草的圓形小屋，和齊聚於一區的小型部落，是不是與染了一半的英雄臉龐一樣，讓你久久不能自己？歷史古堡讓四個女人得以遠離塵囂，與天地合一，與花草共舞的生活，以及充當堡主的感覺，是讓人足以抹去俗世煩惱的《迷情四月天》。義大利小島那種小品的居家環境與生活，是否成為你規劃渡假及老年退休的夢想之地？或者是期待著《郵差》能為你帶來什麼訊息？

　　不管經典與否，這些同樣有著令人難忘的場景，城堡、住家、別墅、教會、廣場或是噴泉，都反而成了電影的主角，若將場景和建築一換，味道就變了，這或多或少也讓我們體會了建築的角色，以及歐洲的建築文化。

● 建築究竟是什麼？

輝煌碧麗像個世外桃源的古堡，與路邊那造型不起眼到連瞄都不想的腳踏車棚，都是建築嗎？

基督教的大會堂和回教的清真寺，又有何不同？

僅僅是形式的不同而已嗎？

為什麼會有這些差異？

舉世聞名的法國羅浮宮，與貝聿銘在廣場前擺上個像透明金字塔的羅浮宮新建築，這些不同的建築形式，如何交會於你我的眼波之中？如何與手足或身體的感覺交織？

我們最常掛在嘴邊的「建築」（architecture）和「建築物」（building）所指為何？

常聽到的「建築師」（architect）和「營造者」（builder）又有何不同？

一大堆疑問浮現在腦海裡對吧！沒關係，你可以藉著這本書慢慢抽絲剝繭一番。

● 營造行動與論述的藝術

「營造」（build）這個字，大概12世紀之前就產生了，我們藉著一些工具把某些物體組合成一個整體，這過程就是營造的意思。而營造者，就是指接觸或監督這種建築物營造與操作的人，這個字的用法大概產生於13世紀。至於「建築」（architecture）這個字，則是至16世紀文藝復興時期才出現，用來指稱設計與營建結構或居處的這種藝術或科學，而建築師由其英文字根看來，"arch"加上"tect"，"arch"就是主導的意思，建築師就是指一群營造者中的主要領頭者。

我們大概可以看出，營造或建築物兩個辭的用法，發展較早；而建築則是伴隨著歐洲文藝復興進一步發展成為一種藝術，後來更成為一種營造

科學。建築史家口耳相傳的一句話：「腳踏車棚是建築物，林肯大教堂是建築」，其實就是試圖要界定建築。建築不同於建築物，如果純就實質空間的角度來說，凡是一個具包背的空間者，我們統稱為建築物，而含有明顯的美學訴求，才稱之為建築。

然而當建築變成一種學科後，建築變成是種包含解釋與批判的行動，而不僅僅是種營建的行動而已，因著建築語言情境的差異，來採用不同的論述形式，也許是一種理論、一種批評，或者是一種歷史詮釋或行動宣言，讓建築的詮釋行動以各種不同的再現論述來表達，你常看到的設計草圖、建築理論的寫作，或是精心製作的設計模型等等，都是一種解釋建築歷史行動的整合方式。

建築定義的演變，本身就是隨著歷史發展過程而變化，不過，在這本書中，你將看到自19世紀末以來，論述與宣言漸成為建築史的重心，尤其是當電腦與網路也漸成為學科的重要工具，原本實體的建築物，也漸不再能含括「建築」的定義，於是你可以漸看到它其實是愈來愈開闊了。

◉ 建築等於藝術嗎？

這麼說來，如果建築也含有美學訴求，那麼建築和美術等藝術到底又有何差別？建築是否就只是種藝術？

美術，是種尋求二度空間比例的藝術；雕刻，雖然也和建築一樣，是三度空間的美學，但是空間品質卻有差別，雕刻注重的是由外觀看整個建築物，建築則是比較關心空間，比較關心建築物外觀與內部的空間關係，比較關心它的使用需求。既然建築關心這麼多面向，它自然不僅僅只是種藝術的創作而已。

由於歐美傳統的建築史是源於藝術史，屬於藝術史的分支，所以你可能較習慣看到建築形式與審美概念的建築史，或者是技術、結構與類型的

建築史。但是，當歐美逐漸將社會學與歷史學的概念拉進來後，建築，便不再僅僅是個建築物二度空間的審美問題，或三度空間的雕塑技法而已，可能我們得重新尋找到解讀建築歷史的角度。

1.2 如何捕捉時空交錯的建築？

◉ 點狀與脈絡的互動設計

剛開始，建築只是為了因應某些人的需求，才打造出來的場所。在這種營建過程中，結構其實是和紋理、美學、裝飾同等重要，所以我們需要由整體來考量建築物。建築結構與美學傳統，是孟不離焦焦不離孟的，功能未必重於形式，形式也無法脫離結構與審美觀而獨立，它的關係經常是因人因時因地而異。

建築物需要擺在更廣的實質空間中考量，所以空間基地是很重要的考量角度。建築物不是一個單獨而孤立的物體，它與周圍環境是一體的，但兩者的關係也非一成不變。建築史，就是要觀看建築物與自然的關係，也要考量建築物之間互動的歷史，才能理解人類所創造的建築，是如何與自然、與其它建築互動，也才能領略到人們塑造空間的漫長過程。建築史，不僅僅是個別建築物的歷史，更包含基地計畫的變遷史，一個擺脫掉建築物獨大、人類獨大的歷史觀，其實是大家需要慢慢學習的。

為什麼建築史會開始關心這種取向？這自然是和建築專業內部的檢討有關。如雨後春筍般出現的新建築物，到底應該如何與舊鄰里融合，也同時重新組織了建築史家的思考角度。

◉ 多元文化與時間的包容

「沒有建築師的建築」，一直是被忽略的角度。以前的建築史大多只將目光投在大型建築上，建築師總是擺脫不了服務上層階級的形象，建築史也經常淪為紀念碑的宏偉歷史。阿爾卑斯山區的山間村落，或各種文化傳

統的居家建築（如東歐的東正教傳統或愛爾蘭的傳統建築），許多各族群日常生活會碰觸到的建築物，或者非歐洲主流生活的建築，經常為藝術史美學傳統的建築史所獨漏。閱讀建築史，目的當然是要鑑往知來，藉此瞭解古往今來各種文化的推力，來瞭解我們身邊周遭環境何以如此，所以我們需要一個更具包容性的定義。

究竟如何閱讀一棟建築或一區的建築，始能深得其味？觀看建築的形式或類型，是你最容易掌握的方式，不過千萬別忘了：不同的歷史情境，常使相同的形式與類型負載有不同的意義，像時間與目的這種非物質性的因素，卻是詮釋建築意義時，最常需要考量到的角度。

◉ 社會與詮釋表現的交疊

簡單的歷史決定論，還是說不通的，因為後者不必然承襲前者，但是每一個建築物卻都或多或少受到以前建築傳統的影響。傳統，經常成為後人設計理念的泉源，也常成為後世挑戰與改革的對象。同樣地，簡單的社會反映論，也不足以滿足我們對建築細緻眼波的渴望，事實上，建築物不一定是社會的反映，有時甚至是用來強勢塑造社會的一種態度或意識形態，所以，建築才會經常成為文化表現的媒介，而不僅僅是不同時代的藝術而已。一棟建築，其實都歷經了數代的使用與累積，它經常是修修改改的，建築與空間之為不同時空所交疊，更是我們最常遺忘的。

翻閱一本建築史，並不等於一趟穿堂過街的藝術之旅，建築的特殊性，即在於它的實用價值，讓建築不僅是種單純的藝術，更是種有目的的社會行動。一棟建築物或一區建築物，經常是團隊工作的結果，它得利用成群的人（家庭或大至整個民族或國家），它也需要專業設計才能，還需要使用技術與大量資金，建築史才會總是和人類歷史的社會、經濟、技術體系相關。建築物不僅是種物質實體，也不僅是一般文化傳統可以單獨說

得清楚的，而是需由整體的歷史情境來抽絲剝繭的。

也許本書要特別強調的是，後殖民與後現代的史觀——一個袪中心、袪殖民的史觀，可能是本書一直想要試著處理的，讓歐洲建築史不再淪為少數幾個中心國家或城市的建築集。

閱讀各時空零散的建築歷史，經常需要藉著一個全景、俯瞰的視野，始能捕捉到建築眼波裡的意義，所以，讀者所看到的建築史景觀，其實是個歷史技藝的遺產。在歷史學家描繪的建築表演舞臺中，讀者經常不得不陷入一個過去的時間軸中，這個時間軸，就是史家為你建構的全景視野；這個時間軸，也是你以前翻閱美輪美奐的建築史書本時，所進入的世界；而以下你所進入的世界，也是由建築史家興築出來讓你觀看的特殊電影院。

不妨也試著由土耳其的建築史家——考斯多夫*提出的幾個角度，來作為思考建築的起點。

考斯多夫（Spiro Kostof, 1936—1991）是藝術史出身的土耳其建築史家。由於歷經運動反省的年代，他從場所與儀式的角度來解讀建築，開始反省長期以來的功能與形式分類的建築史取向，並企圖把建築與城市的發展脈絡（政治、經濟、社會、思想等）連結起來，重新解讀建築史。開始要求使用者、空間與感覺，不過卻未受結構主義等社會學的影響。

1.3 與天地共舞的原始建築

雖然「營造」和「建築」這兩個英文辭彙產生於十幾世紀，但建築和營造的行為，則源自人類遠古的基本需求。遠古時期的人類，多數並沒有建築 —— 也就是與自然秩序分離的環境創造物 —— 的概念，早期的建築，僅僅用來描述一種使用場所的儀式行為。

我們一般總以為建築就是種遮蔽，好像建築就應該是個在裡面生活的家，比如中國字 ——「家」這個象形字就是上頭有個屋頂，或者以為建築就是個可以在裡面工作玩樂的地方，建築總被等同於蔽護所。但是建築的作用，不止於此，建築也是個舉行各種儀式的場所，這種場所，不必然是種被包圍住的包背空間，它可以是沒有邊界性的空間。

建築是包背的，也可能是沒有邊界的，它有可能是內縮的，也可以是向外開闊的。這種較廣義的建築定義，就可以讓我們來重新思考早期的原始建築，你會發現早期的營建，大致上有兩種方法：一種是強調它的範圍所在，比如圍城或田埂，建築本身就是種邊界；另外一種，建築本身是種紀念碑，是種自由建立的結構。不管是營造邊界與搭蓋紀念碑，都是種印記，人類透過這些印記，把人類的秩序強加在自然環境之上，造成了二者長期以來的拉鋸戰。所以在早期原始建築物中，可以體會到人與自然界的不定關係。

今天誰是主烤官

人類為了尋找充足的食物溫飽，和可以遮風蔽雨的地方，得不斷的在

各山頭間移動。當一區的食物食用殆盡時，就全族群再移往附近的地區，日復一日，而地表突起來的褶縫，便是最早被拿來當遮蔽的場所，不僅遮風擋雨，同時也可以躲避那些老喜歡強奪食物的獅子猛獸。挖掘洞穴，或者挖掘河道，來將自己和周圍環境區隔開來，人類與動物之間，或者族群之間的領域，也就慢慢的浮現。這是最早期的營建活動。

　　然而，火的使用，說的不僅是人類由生食轉為熟食的老掉牙故事而已，它更是一種儀式。

　　這話可怎麼說呢？就以法國南部提拉阿曼特（Terra Amata）為例。這是個具40萬年歷史的遺址，暫且不管它是天然的洞穴，還是人為的遮蔽所，至少當時居住者已經透過有目的的使用，將初期的遮蔽所轉型為建築，並成為生活的一部分。堆起火堆，居處周圍插著火把，不僅可以讓猛獸不敢跨過這些火熱的保護線，而得以保持安全距離；同時，獵人們打到的獵物，便由當日的主獵者在火堆邊燒烤獵物，透過烤火遊戲和分配儀式，火堆和主獵者便成為同伴包圍的對象，這就是一種儀式空間。這種爐坑，最早可以上溯到50萬年前法國南部的依斯卡拉（Escale）。

圖1

法國南部提拉阿曼特遺址的復原圖：這遺址是個用圓弧形搭起的茅草小屋，外圍用一環大石頭圍著，內部則以一根不太容易找到的大木頂著，這也是樑柱的由來，只是還不太清楚它到底是怎麼撐起來的。

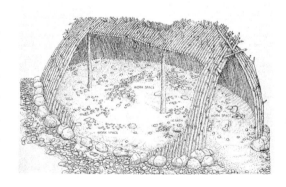

除了儀式空間外，它的居住空間，已經有些細部的功能區分。

爐坑就在整個空間的中心，為了讓火持續不滅，周圍使用鵝卵石圍著，用來遮擋西北風，在爐坑之外，散亂著一地的石頭，大家也都胡亂睡成一團，另外，還可以依隨機散落的大而平順的石頭，判斷出這些角落可能是廚房和工作的地方，有的茅草小屋裡還有解大小號的地方。

只是，這時候的儀式空間和居住空間，並沒有以什麼特殊標界來加以區分。這個人為的空間，也是目前找到最早的考古證據。

◉ 人與自然交戰的表現

有了填飽人類肚子和事關生存的烤火儀式，自然也慢慢發展出人類死亡的相關儀式。到了舊石器時代，遮蔽所的角色不再僅限於居住而已，洞穴也變成了聖堂。洞穴內當然還是繼續著今天哪個獵人來主烤的權力遊戲，然在洞穴內火光所不及之地，該地的陰暗，也被等同於人類死亡後的不可知場域，成為攸關生死事宜的儀式場所，並開始以藝術表達出當時的情境，這在各遺址中幾處處可見。

講到這種藝術表達，你可能就會馬上聯想到法國的拉斯卡拉斯（Lascaux）。

對了，這個以前在教科書中常會看到的圖象 —— 洞穴中牆壁上的奔牛圖案，這個10萬年前遺址的傑作，就是這種具有複雜儀式功能的場所。

考古學家依據遺址的功能，把它分為玄關、主軸等七個區，其中有一區叫往生者通道，就是處理生死事宜的儀式場所。這個遺址，不僅是個利用天然洞穴形成的住處，整個遺址中畫滿了色彩豐富的壁畫，手持簡單武器的獵人，與擁有天然武器的野牛，彼此的互相對峙與血腥，經常是壁畫的典型。人類為了維生，不得不面對猛獸所帶來的死亡威脅，這其實是當時生活的寫照。獵人的世界觀，就在人獸交戰的洞穴牆壁上隱然浮現。

◉ 定居後權力的操演期

當氣候漸漸回暖，冰河時期的冰河也漸漸融化，動植物的生長，讓獵人原本需擔負起所有族群生活的重任，也逐漸減低。這時人類開始由狩獵的游牧生活，漸漸定居下來，加上技術的進步，各個族群漸轉為農耕和獸耕的生活方式，這是新石器時期的特徵。

由游獵轉為定居，人類與自然的關係在這個時期，重新做了調整。

由於需要更多的食物來餵飽居住的人口，生產食物的方式就得做調整，也需要把各種方式組織起來：定居生活、動植物資源、隨手可操作的技術，這些都成為人類生存方式的新基礎。

當大家都在調整和適應這種新生活方式時，當大家面臨充滿神秘的自然界時，當需要移動或圈住牛群時，當不知作物何時會長出苗來的狀況下，獵人原本只是燒烤遊戲的主持人，為了持續掌握分配食物的權力，獵人勢必需要再捉住族群生活的脈動，就像他以前需掌握住動物路線的變化般，始能有所收穫。於是，漸漸發明了一些神奇的儀式，不僅確保可以持續的豐收，也讓同伴或族群相信可以豐收，這種儀式不再只是確保人類安全的儀式而已，更是一種建立信仰中心的方式。

◉ 人類已無懼於大自然

為什麼人類慢慢地不再懼怕大自然？

定居，讓人類開始想主宰土地與猛獸，土地漸漸成為生活的要件，猛獸也被馴服成家畜。對於人類無法觸摸到，但身體與肉眼又可以感覺到的天象，人類開始去觀察其中的因果，漸漸產生了新的自然輪迴意識——也就是時間觀，透過農作物與大自然的時序關係，透過農作物與星象的關係，人類更可以知道何時該耕種，何時可收穫。

物質性的控制，和明瞭時序變化的時間觀，都讓人們的生活和社會關

係，變得更穩定。社會行為的變遷，讓人類住處也開始做了些調整。每戶人家開始劃出一塊足以養活一家子的農地，也慢慢在房子周圍搭建起圍牆，圍出柵欄。同時，原本舉行豐收和告別式的場所，漸漸被戴上了神聖的光環，變成唯有舉行儀式時才可進入會場，而漸漸與日常生活用地區隔開來，自成一區，甚至立起紀念性的建築。

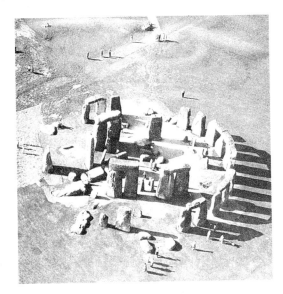

圖2

南英格蘭巨石文化遺址之一。透過巨石的安排，當人類由巨石疊堆成的建築縫中，看到第一道曙光進入之際，就像抓取到了一向難以悉知的自然變數，人類與自然的關係在這之間，便起了微妙的變化，加上族群共同的豐收儀式等，也建立出一種歸屬感，讓每個人在傾刻之間成為與天地混為一體，而不再只是日常生活中的凡人。

　　英格蘭南方的巨石遺址，便是最聞名的例子。

　　有人說巨石遺址可能是火葬場，不過它可能只是次要的功能，因為不列顛人花了數千年的時間，對這個巨石建築一建再建，必有其動力，目的就在與太陽和月亮溝通，許多學者都相信，那是個組織與慶祝的場所。

　　巨石的設計是很簡單的，然而，正中間未必總是有個大馬蹄形，劃線的大石頭也不一定都有，威爾特郡用粉筆劃線的中心，剛開始有一段時間，並沒有中心那一圈石頭，而只築個土堤而已。如果你拿起

地圖來看，巨石遺址周圍還有許多一樣的鄰居，像溫特米爾山也有類似的大土圈，而且年代比巨石遺址還久遠，包括蘇格蘭東北、北愛的烏爾斯特、西南部的康瓦耳和威爾斯。跨越整個不列顛，大約有超過九百個像這樣用石頭圍成的圈圈，巨石遺址是目前留下來最古老的結構。

● 在時間中消逝的慶典場所

如果把巨石遺址依搭建的時間，區分為四個階段來看。第一階段大約是在西元前2750年左右，它是個直徑97.50公尺的圓形土堤，它大概是個中間以圓木為圓心，而一件牛皮可以伸展的圓。在東北方向有個缺口，圓圈內緣腰窩部分，有立起兩個小的半圓沙石遺址。

幾個世紀後，便進入第二階段。在東北方向的缺口軸線上，出現了約8公尺長、像雙筷子的造型，再走不遠就到了雅芳河了，這一條軸線算是重要道路。在圓的正中心，開始設立了兩個同心圓的藍石，在重要道路軸線上也有個入口，而且這種特殊的石頭只有威爾斯的某個山才有，整個距離就約有500公里左右。巨石第二期遺址的大道，有可能是為了慶祝最後一次的搬運藍石吧！

第三期遺址，是用比前一期的藍石大幾倍的石塊，在中間圍成一個圓，中央還排列個面向東北方軸線開口的馬蹄形，這些石塊是每三塊一組，二塊當柱，一塊橫擺當楣石。石頭是從鄰近地區運來的，為了方便統合石頭大小，所以先在當地切割，當時可能是用冷熱交替的方式來切割石塊，也就是我們現在遺址中看到的切割自然的巨石。這一時期就算是個建築傑作。

最後一階段，大約形成於西元前1500年左右。在第三期的基礎上，在原來的圓形外再加上兩圈的同心圓，在馬蹄形內再加一層較密的馬蹄形，同時面向東北方，再豎立了幾塊巨石，之上再橫擺三塊楣石。關於這個遺

址，遠自18世紀時就開始有人做了些臆測：站在圓心點，在夏至的時候可以看到太陽就出現在楣石之處。

巨石，除了是觀察天象及星象等重要儀式場所，也是該部落神聖的中心點，更是尋求社會融合的紀念碑。說得挺玄的，幾塊巨石的儀式可以讓社會融合？

豎立巨石的是一個特定的地點，洞穴不再像以前是個具包背性的遮蔽所，不再是個有秩序的容器，這種建築營造，不再僅限於利用土地而已，而是漸漸設計出一種向外開放的空間。別忘了在這基地上，當場主持儀式的酋長和巫師，便成為召喚與溝通自然界變數的代理人，自是讓人民更加佩服不已，一種臣服的權力關係，就在這種儀式性基地的安排下，更加穩固。這就是促進社會融合、神奇的儀式基地。

人類主宰與預知自然的巨石營造，在現今的尼德蘭地區、法國、愛爾蘭、蘇格蘭、不列塔尼、地中海地區等地，都可看到這種鬼斧神工的遺址，這說明了新石器時期的西歐和南歐地區，人類普遍進入了與大自然抗衡的歷史階段，心中的畏懼與人類的自信，都在巨石與光影的游移中交錯。

第2章

天上與人間在城市相遇

2.1 天上與人間在城市相遇

希臘的城邦與神廟建築，經常成為後人創作的泉源。

在後來的羅馬建築、中世紀的教會建築、到文藝復興時期，甚至到現在的後現代主義，經常可以看到希臘建築的一些元素，被重新組合起來。

古希臘是個由許多自治城邦組合成的，藉著自由與民主思維基礎，自以為是當時地中海世界的中心，好稱希臘地區周邊的民族為「野蠻人」。但是可千萬別以為地中海地區只有希臘可稱為文明地區，事實上，當時希臘的文化成就，並不比周圍的埃及、小亞細亞或美索不達米亞地區特別高段，當時地中海世界孕育出幾個古文明，希臘文化只是其中之一而已。

進入地中海世界，你可能常會在不同的古文明之中，發現類似的經驗或建築形式，這是因為不同地區的經驗與智慧結晶，總在地中海之間隨著船隻魚雁往返，再經過當地風土民情的本土化之後，成為各具區域性特色的建築遺產。即便是老喜歡稱呼別人為野蠻人的希臘地區，其實也是這種經驗的傳播、分享與本土化的結果。

建築智慧的分享

究竟古希臘留給我們什麼建築文化遺產？

在希臘地區形成城邦文化之前，美索不達米亞地區就已經有著蘇美人—阿卡得、巴比倫、亞述等文化。蘇美人的文化成就，除了我們耳熟能詳的楔形文字、及乾土坏構造的建築外，該帝國也建立了城市文明的雛形，巴比倫城寬大的南北向主街，平行著幼發拉底河穿城而過，除了皇宮和廟

宇外，護城河上尚有六座橋與城門相通，當然城裡的住宅佈局很緊密，是用木架構或磚拱再抹上泥漿而蓋成的民宅，一般而言是圍繞著院落的形式。與這種百姓的民宅相比，巴比倫城的琉璃瓦是另一種建築藝術，宮殿或清真寺穿上了這種藍色或金黃色外衣，讓城市散發著五彩繽紛的光芒，當然這只有王宮或宗教才有這種財力。

◕ 通天巴別塔的影響

美索不達米亞地區還產生了一種建築類型 —— 廟塔式建築。所謂廟塔式建築，就是一種以磚和黏土建造成的金字塔式建築，通常都會有寬大的階梯，一路直通頂部的廟堂，這種廟山景觀便成為平原重要的地標。

你可能心裡正嘀咕著：為什麼會產生出這種廟塔式建築？

剛開始，這當然也是和它的區域環境有關，由於材料之便，美索不達米亞南部地區多習於用土坯蓋房子，儘管安納托利亞高原也有用石材建城的例子，不過一般城堡的上部結構也都是用土坯。不過，因為土坯建材壽命很短，撐不了多久就塌了，所以建築物必須一再地在瓦礫堆上重建，這種不斷地把原有的斜坡壓實，再在上面蓋一層的重建方式，也醞釀出埃及金字塔不斷堆疊的營建程序。《聖經》故事裡的通天巴別塔，其實就是廟塔的一種，也有的學者認為世界大奇蹟之一的「空中花園」，除了建有多口水井來抽水灌溉花木外，就結構而言，它是種跨在穹頂建築上的多級平臺，也是一種廟塔。這種基於區域環境基礎的建築，可說是這一區域最具區域特色的建築物類型。

當我們把聚光燈由小亞細亞再次移回歐洲時，我們得來想一個問題：難道希臘地區沒有自己區域性的本土文化？或者完全複製自亞、非文化？

◉ 海陸兩種建築傳統

　　歐洲的希臘地區，就像美索不達米亞的建築傳統一樣，經常是取一把波斯的泥土，瓢起一壺克里特島的海水，灌滿了邁錫尼海岸的風，再揉進一束埃及沼澤地的植物，最後再加進希臘自己的思維方式調味，把它塑成一個希臘人想要的形象，這就是這一地區兼容並蓄的文化特色。只不過，希臘文化多源於小亞細亞，相較之下，反而較少源於希臘大陸南邊的邁錫尼血統（Mycenaeans）。

　　不過在邁錫尼或小亞細亞文化在希臘發酵之前，希臘大陸就已經有種本土的住屋典型。

　　它是一種像髮夾或U字形的房子，屋頂是有隆起的，而非往後常看到的平臺式屋頂，這種隆起的屋頂突顯了居住者的特殊地位。這種建築形式的產生，當然是和銅器時代漸漸產生領導者的歷史相呼應的，其實也說明了貴族社會的出現。在這種有點橢圓形狀的住屋與聚落裡，大家分別住在屋裡不同的位置，說明了部落之間已有權力及位階的差異。一開始時，這聚落是沒有防衛系統的，後來漸漸發展出小小的防禦工事——牆，並以一連串住屋的後背來當牆的支柱（即為後來的扶壁結構）。在一堆簡單的聚落系統中，卻有著與生活居住不太相關的防衛性建築，你可以想像到在這個地區中，防禦工事是多麼吃重的角色，即便往後的希臘城邦建築與城市也依然具有這個特色。

　　這種U形有牆的建築形式，與新石器時代開放的、較小的建築與部落，一相對照，會發現不管是建築的形式或功能，完全不同。

　　看過了希臘大陸地區的原始建築聚落，再轉到海島地區來看看。

　　是的，海島也產生了另一種較精緻的建築文化傳統，即克里特島文化。這文化的建築成就，可以在米諾斯的王宮建築群遺址上略窺一二，也就是米諾斯文化（Minoan Civilization）。大約在西元前3000年左右，米諾

人就已經居住在克里特島了，米諾人傳說中的國王——米諾，曾經將嚇人的人身牛頭怪物關入迷宮，「米諾」（Minoan）這個字眼，就是指牛頭怪物出沒的迷宮。由一幅宮殿壁畫畫著「年輕的公主與女侍們在草地上嬉戲」的情景看來，愛琴海上的克里特島，在當時應是個陽光照耀、百花盛開、神人裊娜共舞的小島，這種與世隔絕的生活，日後被來自希臘大陸的邁錫尼人所攻佔與破壞，宮殿在戰爭的煙硝中差點全毀。

可是這好戰的邁錫尼人又是何方神聖？

在歷經了幾世紀的游牧移居生活後，大約在西元前1400年左右，這支族群的領導人，帶領著人民一路來到希臘大陸南方的邁錫尼地區，也佔領了前面所說的克里特島。由於邁錫尼文化可說是希臘建築文化的第一支插曲，邁錫尼文化因而為後人所悉，故被稱為邁錫尼人。

● 邁錫尼文化的整合

踏進邁錫尼地區，你可能很難想像這樣的地方可以營建出一個文化遺址。因為邁錫尼並沒有很好的自然環境，遺址基地周圍，全是崎嶇不平，且一不小心就很容易滾落的海岸，除了海岸，另一邊更是充滿岩石的小山，介於山海之間的平原，土地也是貧瘠到只長得出灌木叢和橄欖樹，人們便是在這種殘酷的天然劇場中，建立起邁錫尼文化。

整個聚落的最高點，是領主的王宮所在，一般居民只得住在完全沒有圍牆保護的斜坡上，遇有敵人來襲時，人民才能進入王宮避難。這個領主住的王宮，是有大小與軸線區分的，它通常面向南方，若由前面的門廊進入，你會在門廊和大廳之間看到一組防衛王宮的衛兵房。再沿線跨進大廳裡，首先映入眼中的是，一個很大的泥灰黏土爐坑就立在正中央，這爐坑當然是有著飲酒烤肉的烤火儀式功能，烤火竄上來的煙，便裊裊地竄進上頭的穹隆天窗，光線也不吝嗇地由天窗外射進來。這個天窗挺有趣的，它

圖3

邁錫尼遺址的石獅門道：一個
完整的邁錫尼文化社區，會包
含大門、墓穴、人工遺物等建
築，不過在考古學家找到的遺
址中，雖然還不能看到包含各
種功能的遺址，卻可以看到各
種不同類型，有的是平和安逸
的宮殿，有的宮殿就是防衛性
的建築。或許完整的邁錫尼社
區尚待考掘，或者只是當時史
詩與傳說的光環而已。

是由爐坑四個角落的四支列柱支撐著，又
可減輕整體建築物的重量。這就是整個宮
殿進行權力儀式表演功能的中心。

　　雖然傳說邁錫尼建築渾身貼滿黃金，
且擁有很好的營造技術，不過到目前為
止，尚未找到可完全代表邁錫尼建築文化
的遺址。

　　大陸與海島地區都看過了，你會發現
克里特海島型建築群是由單體建築物組
成，雖然後來的邁錫尼大陸文化也承襲了
部分傳統，但是克里特的克諾索斯遺址，
整體讓人覺得鮮麗活潑，連木柱都較細長
且精緻。相較之下，當時的肥沃月灣建築
或希臘大陸的邁錫尼建築，不僅建築顯得
較粗獷，軍事防衛功能強的要塞，與海島
的單體、較細緻、較無防禦性格的建築，
不管就結構、功能、或者意義而言，就像
生活在兩個世界。

● 海陸兩世界？

　　同在地中海地區，為什麼會變成兩個
世界？

　　把腦海裡的記憶再翻回到邁錫尼人來
之前的那一頁，你應該依稀還記得防禦工
事——牆——早已攀爬到希臘建築身上了，

當時各族群為了尋覓可長期居住的地盤，正由游獵生活轉為定居生活之際，在長期的遷移行動中，各族群或為了搶奪同一塊土地或水源，彼此的相遇與衝突是時有所見，於是領導人不再僅是燒烤遊戲或儀式的主持者，為免喪失掉好不容易找到且搭建的家園，如何帶領族人自我防衛，便成為領導人與族人的共識，領導人也在這過程中漸成組織族人的權力中心，領導人住的和舉行儀式的宮殿，就是這種文化的建築體現，因為它不是領導人自己可獨力搭建出來的，而是需要族人的共同出力，宮殿外的防衛性圍牆，便是貴族社會組織社會力的建築形象。

相形之下，孤懸於愛琴海上的海島，由於當時的航行技術尚不甚發達，外界與之接觸較不易，也因此可保有較長久的太平時期，建築形式經常也是隨著宮殿文化的安逸，較傾向富麗與精緻。不過即使建築文化甚為賞心愉悅，但是有了宮殿，即是代表著背後有著可以掌權的領導人與貴族。

看到這裡，你是不是也歸納出了一個現象：那就是，這時希臘的大陸與海島地區建築類型，雖然看似兩個不同的世界，卻同是走在聚落權力集中的歷史發展旅途上。

人體曲線的化身

歷史上的古希臘，有很長一段時間，是以城邦的形式分佈在多山的大陸區及零星的島嶼上，彼此之間還常有爭吵，雅典城邦成為文化帝國之際，也是希臘建築文化達顛峰之際。當雅典文化躍上舞臺時，所有聚光燈便由要塞轉投向「阿果拉廣場」（agora，一般稱為市場），由城堡照向了公共場所。希臘哲人發現高地是貴族政治的領地，低地是發揚民主的場所，廟宇取代了城堡成為雅典建築藝術之中心，平民社會的交易與社交需求，

促使了市場的形成，敞廊與神廟的樑柱便成希臘建築的表徵。

你大概會想問：阿果拉廣場和公共建築究竟有什麼功用與意涵？為什麼建築舞臺的主角，一下子換了人？

別急，慢慢來。這當然是和希臘城邦的政治發展有關，不過希臘城邦並不是全都朝民主的方向發展，像斯巴達人則是另一個極權式的城邦，只是雅典城邦的民主形式與建築，成為後世所追尋的民主典範與建築泉源。然而這種民主政治雖然是種政治，卻也是希臘哲學的具體表現。

● 理型思考

希臘人的思考是既典型又特殊的，企圖透過一系列有意識的變化，來使之趨於完美，甚至成為普同的標竿，這種過程本身就是柏拉圖所稱的「理型」（ideal）。不僅思維如此，關於建築文化的營建與思維也是如此，藉著這個角度，你就會發現希臘地區建築物的特色，與希臘人的思維像個孿生雙胞胎：希臘建築很少發明新的形式或類型，也很少產生新的功能，而且整體的變化趨勢非常緩和，但是，希臘人總會嚴格的自我訓練與限制，來當整個建築品質的過濾器，而使建築趨於完美。

至此，言下之意似乎是在說，希臘建築文化不僅止於兼容並蓄而已，然而，哲人帶領下的日常思維，究竟讓希臘的建築變成了何等模樣？

就拿希臘大陸的石式神廟當例子好了，因為它可以說是種建築理型的發明。

● 穩定不安地景的神廟

首先，我們來瞭解一下希臘的環境，如果你還記得邁錫尼遺址基地的艱苦，你大概可以想像整個希臘大陸地區的環境。希臘和環地中海的古文明地區環境的差異頗大，它沒有可橫掃千里的沙漠，也缺乏綿延而誇張的

高山，廣闊的大河更是希臘人無法想像的
景象。相反的，希臘擁有的，是戲劇性但
易親近的自然尺度：最常看到的景觀是縱
谷和陡峭河谷，卻可成為城邦的天然防衛
線，岩突的山頭間圍繞出可耕種的平地，
雖然並不是很大，而且也非常貧瘠，不過
也變成城邦的自然基地，多風而不適居住
的海岸，自然不像亞、非地區的天然港口
般利於生活。

　光聽這樣的描述，你大概就感受到這
種地景的特色──多變而不定的；而穩坐
於這種自然基地上的神廟，與這種騷動且
令人不安的地景，完完全全相反。由遠處
一眼望向神廟，山形牆的三角形和幾何
形，一眼便可區分出神廟與自然的曲線，

圖4
希臘的不安定地景：遠望直線
條的住屋，一眼便可區分住屋
與自然的曲線，住屋與神廟的
紀念碑建築形式，避免了與自
然界基地的混淆，再次企圖表
現人類的自信。

神廟的紀念碑建築形式，避免了與自然界基地的相互混淆。希臘的宗教建築，不僅是我們現在看到的漂亮藝術外殼，也不僅是個詩情如畫的基地而已，它就像巨石文化一樣，是要傳達出人類與遠古的地力，早已不是必然的關係，人類不再只會簡單的利用土地而已，人類的自信與自然的關係，就表現在這種營造行動上。

再走近一點細緻的看看神廟吧！

● 柱式的分野與本土化

希臘的神廟，是個以神殿為中心的長方形殿堂，而且在三段基磐上的四周立有列柱，算是神廟的基本形式。列柱，大概是最先進入使用者眼中的元素，一般依列柱的柱式區分為 ——「多立克式」（Doric）、「愛奧尼克式」（Ionic）、「科林斯式」（Corinthian）三種。

就出現的時間來看，多立克柱式出現最早，大概出現在西元前1000 — 前600年的希臘大陸，當時這裡住的是由北方巴爾幹地區來的侵略者 —— 多立安人（Dorian），這種柱式是當時多立安人建築的普遍形式，所以稱為多立克式。愛奧尼克柱式神廟，一般是在愛琴海島嶼和小亞細亞海岸附近發現的，這些地區居民多是為逃避多立安人侵略的希臘人，最早是在小亞細亞的愛奧尼亞發現的，所以稱為愛奧尼克柱式，是西元前5世紀較流行的樣式，比多立克式晚些。科林斯柱式神廟，由於希臘化時期及羅馬帝國時期，生活漸趨於奢華，也轉追求與組合出精緻細密的柱頭圖樣，它最早可能是出自雅典奧林帕斯山的宙斯神廟。

再來看它的形式，多立克柱式最簡單，沒有柱礎，柱子上只有簡單粗獷的方形柱頭，用來承接上部結構與下面的列柱，柱體沒有什麼裝飾，只有簡單的圓凹槽。相較於多立克柱式的粗獷有力，愛奧尼式的有機、柔曲風味，恰恰與多立克式的抽象相反，它較喜歡曲線及自由的應用形式，

柱頭是漩渦狀，凹槽端頭呈平扇形，凹槽彼此之間有窄平的隔條，腰線與山牆幾乎全佈滿了雕刻裝飾。最後發展出來的科林斯柱式，它的柱頭像個倒掛的鐘，四周都以莨苕鋸齒葉片纏繞著柱頭，有點酒神節狂歡的味道，它的柱高比前兩者都高些、細長些，與神廟後來愈來愈大的體積，更為協調。

這麼複雜的柱式，自然是有它的結構性作用。

有學者說柱式可能源於埃及人或波斯人。埃及人把蘆葦紮成一束束的葦束，撐在牆邊，好讓泥巴砌的牆可以更穩固，後來埃及人把它轉化成石頭建築的圓柱，圓柱的柱頭，依然保留有埃及沼澤地上隨處亂竄的紙草和蘆葦造型。圓柱柱頭形式雖然也引進希臘，不過，希臘人不怎麼熟悉的紙草或蘆葦形狀，看在希臘人眼裡，是怎麼看也沒有感覺，於是便為柱頭換上了希臘人日常生活最熟悉的形式，後來，更把土生土長的植物 —— 莨苕葉形式，戴在柱頭上。

為什麼選擇莨苕葉呢？

這在希臘民間就有一種很流行的傳說：據說當年在科林斯地區，有個為愛因病致死的少女，她的看護人把她生前最喜歡的高腳杯放進籃子裡，就擺在她的墳上，為了免於杯子受風吹雨淋影響，便順勢在籃子上擺了一片瓦，籃子下剛好有個莨苕植物的根，後來莨苕的芽和葉子便竄繞著籃子及瓦的四周，剛好路過的大理石雕刻技師，見狀便把它繪成素描帶回家，後來更把它應用在圓柱上。這個淒美的傳說，其實讓我們看到了莨苕的特性，就像科林斯柱式流行的希臘化時期般，希臘土生土長的莨苕，就像希臘文化的傳播般，無所不在，無遠弗屆。現在知道為什麼它稱為科林斯柱式了吧！因為在科林斯發現的嘛！

◑ 人類角色的暗喻

不過，不管形式怎麼分類，希臘人的思維都同樣的表現在這些柱式上，那就是人類角色的暗喻。

最早的多立克柱式，是純屬幾何形的緩衝物，並沒有參考自然界的植物造型，這種抽象的暗喻就是援用人體。希臘人測量出了人的身高是腳長的六倍，於是就把這種比例應用在列柱上，多立克柱式援用的就是男性人體的比例，同時，男性自我期許的雄壯與穩健男體之美，也在多立克柱體的整體形象中表露無遺。較晚期的愛奧尼克柱式，柱頭就是做成漩渦狀，如同淑女的鬢髮，柱體整體而言較多立克式纖細多了，象徵著男性理想中的女性應有的苗條身段，柱徑大體上是柱高的八分之一，修長柱體上的圓凹槽，就好似女性袍服自然垂墜的褶痕。至於後期的科林斯柱式，隨著勢力擴散的希臘化時代來臨，柱頭轉換成希臘本土植物莨苕的形象，雖然柱頭是植物形式，不過整個柱體依然是以人體體型為範本，這次的模特兒是少女，可能就是科林斯那位因愛病逝的少女吧！

圖5

人的曲線與隱喻：神廟，就像是希臘人的小宇宙般，身為列柱模特兒的人類，其實也就像肩負著這個宇宙的重責般。說它是人類角色的暗喻，一是它援用了人體的曲線，另一則是它的結構支撐角色。

另外，就整個建築結構來說，列柱是設計來支撐上部結構的重量，當人體曲線成為支撐整個建築物重量的圓柱時，就好像身為人類的我們，背上與肩上都承載著上層結構的負荷，承載著整個建築物的平衡關係。如果你再看到後面幾頁，就會瞭解到希臘神廟就像是一個希臘人的小宇宙，身為列柱模特兒的人類，其實也就像肩負著這個宇宙世界的重責。

透過各個要素比例的模糊連結，來喚起一個直立人類與建築物的關係，或許是希臘建築最重要的提醒。

希臘化亞歷山大帝國時期的建築師維楚菲厄司*，曾經描述到希臘的建築，就是以人的身體——手掌和腳——為度量單位；這種人類尺度的建築，也隱含著使用者身體可以與建築物較親近，讓人的身體可以理解圍柱的感覺，以及感受到列柱的支撐能力。正因為這種以人性調和宗教建築的作法，讓希臘神廟完全不同於埃及什麼都講求巨大的建築結構。

建築師維楚菲厄司（Marcus Vitruvius Pollio， 約西元前1世紀）的名著《建築十書》，是他上書給羅馬皇帝的十封奏摺，採錄了他對希臘以來建築的研究與觀察，主要著重在技術方面的記錄。此書是目前為止世界上最早的建築論述專書，我國建築界稱之為《建築十書》。在往後的歐洲建築的復古史中，此書也經常被拿出來討論與膜拜一番。

人神交會的神廟

瞭解了希臘列柱與柱式的風格轉變，以及它所蘊含的人類角色之後，我們再拿起放大鏡靠近一點看：如何營造一座神廟。

如果你是臨危受命的建築師，要創建一座具紀念碑形式的神廟，首先，當然是要選擇一塊可用的臺地，沿著臺地的邊緣來決定平臺的大小，再在平臺上立起神廟，而上部平臺結構的長度與寬度，左右了神廟可以立多少列柱，其中列柱的直徑，和列柱上橫飾帶的配置，都決定了列柱之間的間隔。換句話說，建築物的上部結構，決定了建築物的下面結構，全部的比例是相互關連的。

如果基地與平臺固定了，變化最多的當然就是列柱。

◉ 視覺矯正法

希臘神廟的列柱，當然具有承載重量的結構功能，是不容否認的，雖然初期的多立克柱式，並沒有把傳統木架構形式完全轉型為石構建築，不過在西元前7、8世紀時，卻藉著列柱，為宗教建築的原則與新技術，建立了一種可能性。因為對希臘人而言，列柱不僅僅是種承重的結構而已，由於神廟被類比為小宇宙，人的角色之於列柱的位置，讓希臘人更注重向上舉起的意義，就像人之舉起整個宇宙的角色，所以才會發展出許多變化。

早期的神廟列柱，有的是直接沿著三層臺階插的，不用柱礎，柱體高度通常是列柱底部直徑的四‧五至六倍，柱高大概是柱頭的八倍長，但是這種比例卻慢慢有細瘦與精緻的傾向，像愛奧尼克式柱高是底直徑的八至九倍，這些變化多是屬於審美角度與造型的變化。除了長度的比例問題外，柱子的上部做了收分，讓圓柱的形狀有點類似蠟燭或酒桶般，而不是直線的柱子，柱體上的圓凹槽，也讓列柱產生一些沿著柱體的垂直流動視

覺效果。

這種藉著曲線與柱體外表，來強調舉起的功能，其實是種古老的建築功能。蠟燭式和圓柱收分的原始形式，巨石的遺跡中便曾嘗試過。米諾斯──邁錫尼的建築中，柱體也已經開始使用圓凹槽，甚至在更早期的埃及，圓柱收分便已是司空見慣的柱子形式。只是到了希臘神廟，這種建築形式就像家常便飯，還可以不時的變換菜色。

現在遺址都是年久而褪了色的神廟。由於石頭是一種有很多孔隙的石材，所以一般都會在石頭表面上一層灰泥，有時也會在大理石的列柱打點蠟，在耀眼的陽光下，列柱就顯得格外亮麗，這時候，列柱上頭不具結構功能的橫飾帶，也會塗滿了華麗的圖案與色彩，以防陽光反射，不然一般是不上妝的白淨素臉。

再把探照燈打亮一點，你會看到列柱之上有許多三槽板的設計。三槽板的作用在於把屋頂的重量傳遞給列柱，不過，它也是會有些變化與設計，特別是神廟四角落的三槽板，有的為了擴大三槽板的間距，便在四個角各只設計一個三槽板，有的則是縮減四角的柱子間距，但無論如何都是企圖使神廟四個角落可以更平穩的承重。

再繼續往上看。神廟的屋頂，當然是延續著以前茅草屋頂的遮蔽功能，不過它創造了一種可以罩住正殿的石頭結構屋頂，正殿也可以放置神像，宗教的功能就此顯現。不過就美學而言，橫飾帶上的覆蓋式屋頂，和兩面的山形牆，都藉著上部的三角造型，讓整個視線由下部列柱和三槽板的垂直線條，隨之往山形牆的三角形頂點上收攏。不管就宗教意義或空間形式而言，神廟都藉著這些結構與形式，完成了自己的表現方式。

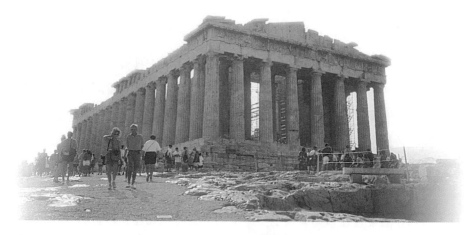

圖6

雅典帕德嫩神廟：一些關於神廟
設計的構思，如轉角柱子加粗、
距轉角的柱距、三槽板位置、列
柱收分等等的視覺校正法，或者
是對任何會產生中部微凹感覺的
水平線條，如額枋和柱廊的台
座，帕德嫩神廟都進行了類似的
校正，所以帕德嫩神廟整個建築
物幾乎沒有一條標準的直線，將
建築設計的手法融於一身。

● 人神相會的空間

　　希臘人的建築藝術特色，在於營造了
和諧的內外部空間。建築不再是以往平民
難以到達的高地王宮，也不再只是防禦工
事或燒烤活動權力中心的建築，作為宗教
中心的神廟，已是人們交會的聚集地。

　　另外，橫飾帶的設計，讓建築外表並
無前後之分，沒有設計性的入口，讓人民
可由四面八方進入，加上中後期的愛奧尼
克式廟宇，臺基級數漸減少，讓朝拜者更
易登攀，後期的科林斯茛苕葉柱式，更解
決了愛奧尼克柱式只適合由正面觀看的問
題，這些都讓神廟更能感受到來自四方的
朝拜者。

　　列柱所圍出來的空間，讓神廟空的部
分多於實體，光線由柱體身旁穿透，與來
自各方朝拜者不同角度的視線，都展現了

建築光影的變幻及神人互動的多樣性。朝拜者遠從各列柱透露的光影，就已可以隱約感覺到正殿裡的親切與神聖氛圍，待再近身一瞧眾神和獲勝運動員的雕像，如人身尺寸的神像，就像是城市中每天守候於此的一員。神廟，成為天上與人間每日相會的開放性基地。

神廟這種景觀的完整與優越性，也經常被視為一種外部的展現。事實上，它並沒有什麼東西可依靠，除了基地或城市風景外沒什麼背景，神廟應該算是中間型的空間建築，在巍峨的自然基地與開放的城市，在日常的小建築物之間，神廟這個中型的建築提供了整體視覺的連結，讓景觀在視覺上更具有連續性，才會產生和諧與調和感。然到了西元前5—6世紀，這種開放性的神廟，因為一些設計的改變與安排，如：比例的改變、與自然要素的互動等等，如透過牆來區分神廟與較小的建築物，而產生一些空間的各種界域，或者隨著市民的競爭與時空的變遷，讓神廟基地有了變化，不再是這麼地開放，而漸漸轉為封閉。

雅典衛城下的哲人

◉ 空蕩無比的名城

希臘最重要的地景，當然是城市。

即使到了希臘共和時期，希臘的城市達到七百個之多，不過大部分的尺度不大，外表也簡單，其中有些甚至和鄉村沒什麼兩樣。亞里斯多德曾對這種過程做了生動的描述：「當幾個村落被組合成一個共同體時，足以自給自足，衛城於是產生。」只有少數像繼承邁錫尼城鎮文化的雅典，才是城市，大部分仍然是依賴農業生存的。

這種簡單的地方經濟，並沒有留下太多奇怪的建築物，在大城市裡，隨手可抓到神廟與公共建築，但卻沒留下什麼其它建築，多因戰火而堙滅

了。當時的人曾描述，雅典城的街道上空空蕩蕩，只有簡陋的小道路，房子也是破爛不堪，只有少數幾棟房子好一點，如果你是外地來的，可能很難相信這是名震天下的雅典。

希臘的住家，就像美索不達米亞的房子一樣，是向內發展的。它經常是圍著一個庭院蓋起來的，庭院裡會有儲水槽，好一點的還會有祭壇，更有錢一點的，庭院一邊或各邊還會有柱廊，房間並沒有很清楚的功能區分，只會有個低矮的平臺來區分餐廳和休息娛樂室。平臺上會有躺椅是給吃飯的人靠的，娛樂室經常位在於房子的中心，以便兩面採光，可能鋪有小圓石或水泥地板來加強它的重要性；其它的地面則只鋪滿泥土，牆面則是用自然烘乾的磚砌成，偶爾刷上泥灰或畫些圖案。有些區的房子會完全擴張，中庭的北方會有個長而窄的房間，就像通心粉一樣細長，是外面加蓋的。

◖ 規劃矩形的殖民城市

城裡老舊或獨棟的房子，一般而言外觀都不太規整，只有有意識規劃的城市才會有直線規整的輪廓，殖民城市大部分就是這一種。這種直線矩形的規劃，最早可以上溯到埃及，只是在希臘之前，方格系統並未與公共建築、居家融合的組織起來，希臘的成就就在於把它整合為一。

這種方格的規劃方式，早在希臘之前就已經應用在小亞細亞地區，但愛琴海沿岸的愛奧尼地區的城市，可以算是這種應用的經典，米利都就是其中之一，它算是古代最複雜的方格城鎮。

米利都是在土耳其突出於海的一塊小半島，即使它在490年毀於波斯人後重建，不過之前老舊社區就有這種垂直矩形的設計。米利都的殘跡距海岸約有9公里，兩邊各有一個港口，格線並不是皆走向中心點，而是充分利用了土地輪廓的優點，讓街道可以完整地穿過半島的長度，整個城市

的住宅群大約有四百個街廓，每個街廓平均大概有30×53公尺，在南邊的格區中，有條交叉的大街，街道也較寬以便於後來的延長加建。

米利都這種大型的方格計畫，可能是源自希帕達默士*的建議，希帕達默士覺得一個理想的城市，要有一萬人的居民，居民可分為貴族、農民及軍人三種階級，所以土地也要區分為三種類型——聖地、公共用地、私人用地。這種區分其實多仰賴理論上的幾何，甚於建築規劃師的純機械操作，也很少依特殊基地而做調整。同樣的規劃在今土耳其西南的羅德島也可以看得到。

> 關於希帕達默士（Hippodamos）這個地方人士的資訊，多由哲人亞里斯多德的記載得知。亞里斯多德提到他「發現了城市的區分」，他也是雅典外港皮諾斯（Piraeus）提案企劃者，「是當時少數未涉及政治但卻可以提出很好的計畫案者」。

● 進入雅典衛城

我們接著來到雅典衛城，整體瞧瞧神廟所在的城邦究竟是何種光景。雅典城承襲了邁錫尼時期的都市生活，由雅典城既可上溯早期希臘文化，又可看到古典時期的希臘，是個觀看老舊、不規則衛城的好例子。

雅典衛城約建於西元前472年，在由外港到雅典城的入口，設有入口迴廊，接著並沿著山線搭建起圍牆，將雅典城團團圍

住，是防衛性功能的建築，於是我們慣稱雅典衛城。入口迴廊外部的柱式為多立克式，內部柱子為愛奧尼克式，好讓朝拜者經山門入口再進入神殿時，不會因為山門太壯觀而使人與神的距離拉大。整個衛城的設計有一重點，就是看不到任何一個正對著的建築，每個景物都有一定角度的透視效果，建築物被置於不對稱、不規則的場地上，並巧妙地利用了地面的高差，使人們圍繞衛城走動時所看到的是變動豐富卻又和諧的景觀。

衛城上所供奉城市保護神的神廟，曾毀於波斯人之手，西元5世紀時，希臘偉大的政治家 —— 培里克里斯，不僅把古希臘的文化與國勢再次帶到了巔峰，而且讓雕刻家監督重建了許多神廟，讓這個原本供奉諸神雕像和獲勝運動員雕像的展覽場，得以再與希臘人交會。

當時最先映入朝拜者眼簾的，是雕刻家菲狄亞斯做的雅典娜女神像，這個頭盔上頂著三隻怪獸的高大的女戰神，是海上水手們辨認雅典外港口方位的地標，也是雅典城的守護神，如今衛城上的女神像早已毀於戰火。

現在的雅典城，首先看到的是在至高點上的帕德嫩神廟，朝拜者需繞到神廟的另一端，由朝著日出方向的東門進入神殿，而我們前面所提到的一些神廟設計的構思，如轉角柱子加粗、距轉角的柱距、三槽板位置、列柱收分等等的視覺校正法，或者是對任何會產生中部微凹感覺的水平線條，如額枋和柱廊的臺座，帕德嫩神廟都進行了類似的校正，所以帕德嫩神廟整個建築物幾乎沒有一條標準的直線。同時，在北邊與帕德嫩神廟遙遙相對的一座較小的神廟 —— 伊瑞克先神廟，反而是當時宗教儀式的中心，它有個有名的少女雕像列柱構成的門廊，也就是女像柱。

站在衛城上俯瞰全城，山下是甚為普遍的住宅，是沒有窗戶的單間小屋組成的院子，彼此之間是依需求隨意建造的，甚為零散紛亂。而狹窄彎曲的小巷，將各住宅的院子串連起來，雖然這是一般居民平常聚集的巷道。

串連經濟能力的敞廊與廣場

由小巷鑽出來，馬上轉入了另一個世界：城中的「阿果拉廣場」（agora）。這個廣場周圍矗立著法庭及政府機構等會議廳，希臘城邦的成年男子是擁有參政權的，所以這些會議廳也成為重大政治會議的參政場所。廣場旁邊，通常會繞著有頂的柱廊——稱為敞廊（stoa），是用來連接商家與政府機構的結構，像蘇格拉底或斯多葛學人等哲學家及信徒們，平日便常在敞廊下信步閒游，哲人們便在這種開放的空間中，解放自己也解放政治。後來羅馬的培里克里斯皇帝也曾在這廣場發表過演

圖7
雅典西元400年前的阿果拉廣場：有時候會有人用「市場」這個字來指涉阿果拉廣場，不過，這種用法不太精確，事實上，它應是個所有居民的公共廣場，是個每天都熙熙攘攘的場所。敞廊這種建築在第5世紀之前，就已經成為公共藝術與建築計畫的一部分。

說，廣場與敞廊，當然更是人們平常閒散交遊買賣的場所。

這個由政府機構及敞廊所圍圈出來的廣場，是希臘式民主的孕育地點。不過，這種被歐美世界喻為歐美民主源頭的民主廣場，其實是有限制的民主。婦女、奴隸、外國人等，由於政府不認為這些人是城市經濟來源的基礎，所以不被賦予選舉權，當然更無權進入會議廳。串連商家與政府部門的廣場敞廊，其實串連的是當時有經濟能力的男人。

敞廊，就建築結構而言，是希臘人影響後世建築的重要創作之一。它是以樑柱互相連結而形成的多用途長柱廊，更藉這個結構而將商店與作坊聚集起來，同時也把簡單的小屋都收羅起來，提供了一個可停留、漫步又可遮陽的空間。敞廊上有的還可再建一層樓，有的敞廊則不規則的散佈在廣場的南北兩側，諸如此類，都成為統一廣場形式與面貌的方式，在古希臘後來規劃的城市中，廣場與敞廊設計也更趨於規整。

◑走入生活的休閒建築

另外在古希臘人生活中，佔有重要位置的還有劇場與體育場。

城市裡的廟宇，其實並不太能滿足人民的娛樂需求，劇場便提供了新的娛樂，當然劇場的出現與膜拜酒神兼戲劇之神 —— 戴奧尼索斯（Dionysus）—— 的狂熱儀式有關。希臘的劇場多設在郊外，因為聲學效果較好的碗形設計，與城市的方形格網佈局經常格格不入，於是尋找一個大且易於改造成劇場的自然地段，便成劇場的基地基礎。另外體育場也是習慣置於郊外，且所有的希臘城邦皆設有體育場，後來這些皆為羅馬人進一步廣為應用與改良，談到羅馬時會有詳盡的介紹。

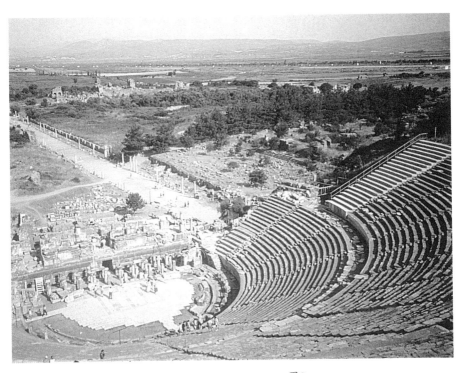

自我膨脹的亞歷山大

是不是還記得希臘古典後期，有個泛希臘化的時代！

到了希臘化時代，其它地方的建築與城市，和希臘大陸本土究竟有什麼差別呢？

希臘大陸所盛行的多立克式神廟，隨著希臘文化的逐漸強勢與影響力大增，移植到其它地方的建築，因地方風土民情的差異，而開出不同色彩的花朵。希臘以外

圖8
希臘時期典型的劇場空間：雅典劇場是設在衛城的南邊，剛開始是用木結構建造的，西元前6世紀時又在原址上重建，簡單的條形座位，便是利用山坡的自然地形設計的，而且要留有足夠的空間來設計圓形或半圓形的舞臺，以及足夠的座位，有的劇場不僅約可容納一萬三千人，且在石條座位下面，還運用了大陶罐的共鳴效果。

的地區，肥沃與廣大的平原，以及天然的良港與沙岸，土地外觀與感覺都截然不同，對於這種更遼闊而雄偉的自然環境，恐懼與征服感更強，於是神廟來到這裡，便變得愈來愈龐大，西西里島或南義大利地區的希臘式神廟，就是這種龐大的恐懼後的反應。

愛奧尼克式神廟在小亞細亞地區，由於宮殿是政治權力的核心，於是柱體下部通常雕有圖案鮮明的曲線，算是王國擁有財產轉型的繪本，神廟為了與王國宮殿競爭，經常像是擁有大批土地的修道院，與希臘只是個純粹的開放性神廟空間，功能已不太一樣，意義自是不同。當時波斯帝國利底亞的首都，便是以阿果拉廣場或商業使用的公共空間，來補足宮殿與神廟的作用。阿果拉在希臘，是公共辯論與自治的競技場，然而到了波斯帝國大流士王的眼裡，卻成為一個顛覆帝國與王國的劇場。

◉ 隨城市發展的都市計畫

待亞歷山大領著大軍橫掃過歐、亞、非各地時，一個形式上跨三洲的大帝國形成，而為了便於統治，這個帝國在各個地方都建設有中心都市。據統計，他在位時不管是擴建或新開闢共有七十五座城市之多，由於帝國內各區域間的貿易甚為頻繁，這時候的大都市通常都變成了重要的貿易據點，當然這些城市，便成為資本和商人集中的都會，與原有王宮貴族聚居的地點。

這時的都市計畫，剛開始大部分是根據希臘的都市計畫，除了東西南北的縱橫向道路外，還把市區劃分成棋盤狀或方眼紙狀，在中心地帶也設有大廣場，當作人民公共活動的場所。這個時期已把各種建築類型——像希臘建在郊區的劇場和體育場，都已經納入城市規劃的整體考量。一般來說，衛城就建在高處，沒有中心廣場，許多大街在市內相互交叉，於是城市被劃分為一系列的商業、宗教、政治生活的不同功能分區。

◉ 與權力俱增的視覺效果

這種被擠進都市計畫方格中的神廟和其它建築，又被塑成何等模樣？

神廟建築，因為變成宏偉都市計畫的一部分，常會和其它建築擠在一起，也成為周圍空間的一部分。神廟如何在一堆建築物中突顯自己，來妝點城市門面和吸引朝聖者，便成為神廟建築設計的重點，於是建築物的正面成為設計的重心，而且正面的中心點更成為視線的集中點，加上強調視覺性的愛奧尼克柱式或科林斯柱式，山形牆的重要性便漸漸減少，變小了；反而具視覺與裝飾效果的橫飾帶，重要性大增，面積變得更大。圓柱也開始與牆壁融合，變成富裝飾性的浮雕，當然這也與羅馬建築的影響力大增相關。整個神廟妝點成一個華麗具視覺中心性的建築。

同時，神廟也比希臘神廟尺度大，若與雅典的帕德嫩神廟尺度相比，希臘化時期的神廟面積要大上三、四倍，高度也超過二倍以上，甚至有時竟使用重達一千噸以上的大石材，征服自然與英雄式的誇耀，早已甚於古典希臘建築的安定與協調。同時，因應大都市人口所需而興建大型工程，如地中海東岸的伊非斯海港有可供兩萬五千人同享的大型劇場，或者鋪大理石的大馬路等公共工程，都是希臘化時期常可看到宏偉的都市景觀。

城市被突顯的建築軸心，更由於敞廊等建築而加強，各城市中央大道兩旁，也會設滿氣勢非凡的列柱 —— 稱為列柱道路，其實就是加長型的敞廊 —— 又在神廟之前延續著這種視覺的中心性，讓整個帝國的城市為之氣勢磅礴。

當然這種形式，到了自然環境多變的帝國各處，便有些新形態出現，這大約是在西元前2世紀的時候。像小亞細亞的柏加摩，便是削山埋谷而建成的城市，在市中心有衛城，山坡的斜面有長形的敞廊，其它像希臘的劇場、豎壇等，各種神廟櫛比相連，不僅顯示了希臘化的藝術精神，也展現了希臘化時期建築崇尚龐大的英雄式氣勢。

2.2 羅馬帝國眼波所及

　　希臘建築遺產的比例和柱式，經常成為歐美世界評斷建築發展的基礎，認為羅馬的建築多是模仿古希臘文明，而總讓我們捨不得將視線由希臘建築身上收回。然而，如果我們把眼光同時放在這兩支建築文化加以比較，就會發現其實差異性頗大，羅馬時期的建築，是值得我們的眼波留連的。

　　若體驗一下兩個地區不同的生活哲學，其實已可稍感覺出彼此的相似度與差異性：希臘地區，以人為中心的思考方式，追求人與宇宙抽象的和諧關係，宇宙就像希臘那些有公民權的男人般理想與「美好」。義大利地區的人就不太一樣了，著重邏輯推理與實踐，追求的是與自己切身相關的、到手的疆界或內部的和諧。他們的宗教是以家庭為中心，在「中庭」宅神面前供上燈火，而羅馬人自以為居於天下之中央，不會像南方人精力全為太陽所榨乾，也不像寒帶的人冒進而不熟思，自認為只有羅馬人才有這種適中調和的氣質，故凡事以中心的和諧為要。這兩者，前者是視其它周圍種族為野蠻人，後者自覺居天下之中，這同樣以「人類」為中心的自我中心觀，卻發展出不同的生活態度，希臘地區的貧瘠環境讓人希求和平共處，羅馬的平原卻讓它對大自然無所畏。或許，我們該試著以區域的觀點來看待各地區所生產出來的建築文化。

　　在義大利地區其實有許多的文化族群，像在中部偏東的薩模奈人（Samnite），南部的奧斯肯人（Oscan），和力久利亞人（Ligurian）等，不過，整個義大利半島主要是受兩支文化族群的文化瓜分，北邊受伊特魯里亞人（Etruscan）文化影響甚深，而南義大利和西西里島則屬希臘化地

區。

不過,可千萬別以為早期的羅馬文化,就是伊特魯里亞和希臘兩大塊文化版圖的硬碰硬而已,因為連伊特魯里亞人也受到希臘化一定程度的影響。羅馬所承襲的伊特魯里亞人的本土文化,已非單純如鐵板一塊的文化,不過,基本上還是保存許多義大利本土的環境元素。所以若說羅馬的本土建築特徵,是較屬於區域性的環境與文化特徵,而非伊特魯里亞人的建築方式,可能會較恰當些。

簡要地說,義大利地區有許多建築工法,與當時流行的希臘式建築不太一樣:如建築物都是長方形的,且都是利用高臺為建築基地,這和古希臘建築法大異其趣,另外,也不像希臘圍柱式建築那樣無前後左右之分,不是個四面八方都是正門的希臘小宇宙,而是透過一些小設計來顯現中心軸線,比如限於一方有臺階、建築物門前有柱廊玄關等,就算列柱也只限於前面等等。

看到這裡,腦袋裡是不是浮現了許多問號?根據這幾項簡單的描述,為何組合出來的圖象,好像跟隔壁的希臘建築不太一樣,同樣在南歐,怎麼差異性這麼大?那又為什麼許多學者會說羅馬建築是承襲自希臘建築?

讓我們先來看看羅馬帝國眼波所及之處,究竟是如何營造出來的。

打造空間的新方法

羅馬城雖然建於西元前753年,不過現在我們所知的羅馬城建築,大多屬於奧古斯都大帝(Augustus, 西元前27年—西元14年)之後帝政時代的產物。

羅馬城鎮早期的標準建築物,有廣場、神殿、巴西利卡、小家庭住宅,即使這些都受到希臘化的影響和誇大,不過這些傳統建築卻都有著羅

圖9

拱的作用：相較於希臘地區的
列柱，拱可營造多變化的外部
空間，內部的曲線連接牆面垂
直線，也營造出一些模糊的空
間。此外，它更具有象徵性意
涵，早在文明遺址中，就可以
看到以它特殊的圓弧形式告訴
來者請由此入。

馬式特徵，羅馬式建築的特徵不在於樑柱
構成的格間、列柱及石頭樑柱系統，而在
於拱（arch）。

不論是平面圖、正面圖、甚至房間的
空間包背，羅馬人都已有個拱曲線的預
設，讓拱系統可以主動主宰空間。

● 拱與混凝土的相遇

這話到底怎麼說呢？當我們看到列柱
時，眼睛的視線和焦點，總會為柱子的高
度所吸引，但柱子的差別不是高一點就是
矮一點，不然就是要擺得左一點右一點，
即使是柱廊，最後總是要以柱廊結束，感
覺就像是有組織的列柱行進軍要征服距離
一般。可是拱則有著另一種視覺經驗與空
間的打造方式。

所謂拱，就是想辦法把兩邊伸出來的
石塊在中心會合，用楔形石——上寬下窄
——沿拱的圓弧相互擠壓成形。它可以像
獵鷹般攫撲在河流上面跨成一條橋，或像
拋出一條繩索越過山谷，甚至沿著斜坡的
邊緣將拱逐漸堆疊起來，如此便成了一座
寬廣的平臺空間。除了這種外部空間營造
的變化性甚多之外，拱最終的表現，更在
於它對內部空間的營造，拱可生產出有曲

線的天花板──不管是筒形或扇形的拱頂（vault），或者是360度的圓頂（dome）。由於像盒子的平頂房子，使用起來較受到空間高度的限制，因為直角已經直接點出了負重與支撐的簡單關係，但拱形空間因有曲線連接牆面的垂直線，而營造出一些模糊的空間，加上天花板的中心比邊緣高，使用者就好像被劃入看不到中心點，而有種一直往上與重力相抗衡的感覺，整體而言讓空間感更多元。

拱或拱頂的效用，其實早在新石器時代的墓穴，以及銅器時代的支柱結構中就曾出現過，真正的拱也在美索不達米亞地區出現過，只是當時是以磚的形式來表達，而且是由笨重的牆來支撐，不像希臘或伊特魯里亞地區是用石頭來建造的。

這些形式，不僅讓拱具有成熟的支撐用的扶壁結構，而且隨著拱形房間的堆疊增加，可以提供有趣的空間變化。此外，它更具有象徵性的意涵，就像要進入城市大門的阿果拉入口一樣。這種楔形拱有時具有拓展性的美學效果，就是以它特殊的圓弧形式，告訴進來的人說「我就是入口」，它的象徵性與美學效果，在前述文明遺址中，即已稍見雛形。

然而，既然拱結構老早就有人用了，為何這種拱頂結構只有在羅馬帝國時期才廣為應用？原因即在於有另外一種技術也在同步發展，即混凝土（或稱三合土），這二樣技術讓羅馬帝國時期的建築，走出了希臘柱樑結構，甚至影響歐洲後世甚鉅。

混凝土！？

這個聽起來熟得不能再熟的名稱，為何在此時造成歐洲建築史上的巨大轉向？

到底什麼是混凝土？它和拱有什麼瓜葛？

相信大家都曾聽過龐貝城令人哀淒的故事，也就不會忘記義大利的火山了。這種隨處可得的火山土，再摻上石灰，就變成具防水作用的混凝土

了，這就是最基本的混凝土。不過，義大利地區的人喜歡把各種混凝土骨料混在一起，比如石塊、碎磚、浮石、和凝灰石等骨料，都曾被拿來混用，而質地輕巧的凝灰石，便成為建築向上拱成半圓狀穹窿屋頂的理想材料。義大利建築物的基礎部分，都是使用這種混凝土，牆壁則是用磚瓦和石塊砌成，其中以磚的使用最為廣泛，同時，為了防止牆壁剝落，也會在重要部位灌上混凝土。由整棟建築物的建材比例看來，磚瓦和混凝土成為此時建築不可或缺的建材，自是不待多言。

因為拱與混凝土的使用，屋子的上部結構因為重量減輕，原本柱子的承重作用也漸減小，中間部分更不用畫蛇添足地撐著柱子，而且少少的材料就可造出很寬闊的空間來，整個房子從頭到腳，都是由均質的建材營造出包背的空間，與希臘神廟下用石材、上用木材的作法，大異其趣。

● 人力分工撐起萬神殿

不僅重量減輕了，也發展出與希臘圓柱神廟不同的空間設計。

因為這時的圓柱，固然還是用在神殿和柱廊上，但大都轉而與拱洞並立，如凱旋門就是典型的形式，柱子的構造不再有結構上的意義。同時，華麗的科林斯柱式格外受到欣賞，因為它柱體較高，與希臘化後期愈來愈宏偉的神廟也相搭配，不過這時候，經常是混合使用各種柱式，而且往往把柱式直接就嵌在牆上，即「附牆柱」或「半牆柱」的作法，有時柱子也做成又平又方的形狀，後人稱為「壁柱」。這些作法為後來的文藝復興時期仿效，成為文藝復興時期建築的主流。

由於各地有開採便利的材料，又可以方便地運進羅馬城，讓這種建材的價格都比希臘圓柱神廟的人工石材便宜多了，而且即使沒什麼特殊建築技術的工人，也可簡單的把混凝土澆入固定的模子裡，加上帝國容易的僱用大量人力，讓羅馬的許多大神殿、會議場、圓形劇場、浴場等等，紛紛

改以混凝土營建。這種建築技術，在西元前2世紀時即已甚為流行，待進入帝政時期，也漸發展出一些新造型。

最典型的例子，大概就屬聞名的萬神殿穹窿頂了。

萬神殿最早是建造於西元前25年，是屬於一座正面有十根圓柱的矩形神殿；後來的巨大圓堂，是西元120—124年由哈德連皇帝（Hadrian Emp., 76—138）時，命人在舊神殿後方加造的，原來的矩形神殿便改成了正殿之前的玄關廊。萬神殿的穹窿頂，直徑143英尺（43.4公尺），是19世紀以前跨度最大的穹窿頂建築。為了減輕穹窿的重量，它當然用了質輕又防水的火山凝灰石，而且藻井上壁龕式的方格天花板，本身是多重框邊向內凹陷，既有裝飾作用也減輕了結構的重量。

建築物當然不止是種結構美學，也是有政治意涵的。萬神殿的玄關就有奧古斯都的意象，建築物內部的神殿就像如神的凱撒，哈德連則握有圓形大廳的審判法庭。在羅馬人眼中，羅馬帝國就是宇宙，而萬神殿就是以視覺的方式，讓整個建築就變成羅馬帝國這個小宇宙。

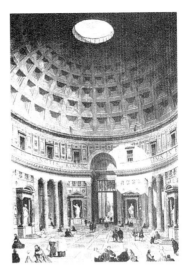

圖10

羅馬萬神殿：羅馬拱和混凝土的技術，把來自埃及、非洲、愛琴海和中亞的各種石材，綴連在萬神殿的結構上，成為各地納貢的寶庫。這個建築或可稱是羅馬帝國典型的混凝土建築，外牆是磚，內牆是貼大理石，穹窿頂採圓天窗設計，外表無開窗的設計卻讓廟內充滿了光線，當然有時風雨也是會飄進來的。

人間還是天堂？

　　羅馬城，是羅馬皇帝坐鎮的城市，是羅馬政權統率軍隊運籌帷幄的決策中心，自也是政府貴族、官員、富商集中的城市。為了服務這個政治中心的人口，人口勢必愈來愈集中於此，且賴以生存，生活物資就不斷的往羅馬城送，如此又吸引了更多的人口，慢慢地便成為羅馬帝國政治極權、物資與人口集中之地，不像希臘地區自治城邦散佈於各處。

　　可以想像一下，羅馬城做為一個人間的大都會，所有的運作與生活方式，勢必與希臘有所不同，也勢必發展出不同的建築功能與文化。於是，羅馬帝國最為人知的建築遺產，也多屬公共建築，規模往往凌駕在神殿之上。

● 搭起皇帝權威的廣場

　　既然是政權中心，它的政治運作方式雖然與希臘不太相同，但羅馬城畢竟還受過希臘化的影響，人民活動廣場阿果拉的遺留仍在，只是到了羅馬帝國名為「廣場」（Forum）。雖然這種廣場，多是隨著都市的繁榮與人口的集中而產生的，但隨著城市在政治文化的角色加重，許多神殿、公共建築、紀念碑、講臺等，紛紛圍繞著這個中樞心臟區興建，因而漸形成了一塊不規整平面的中央廣場。另外，各個皇帝為了要讓所有的子民永遠記得自己，讓子民隨時如崇神般崇慕皇帝，也為了彰顯皇帝個人的英雄政績，在各住宅區之間興建了新的廣場，廣場不僅成為人民平常休息聊天的場所，皇帝更以自己的名字來為廣場命名。它通常都有巨大的拱廊圍成的廣場，並在軸線上配置有長方形的會堂，強調左右對稱、井然有序的規劃，如圖拉真廣場、奧古斯都廣場都是這種空間配置。

　　「圖拉真廣場右手邊的第一條巷子就是了！」這種日常生活的對話，

不僅讓廣場成為人民平常辨識空間的中心，這些平常不經意的話語，卻也讓人民將皇帝時時謹記在心。

　　廣場不僅存在羅馬城，凡羅馬帝國所興建的都市，中央都有這種由希臘阿果拉改良成的廣場，用以展現羅馬帝國權威，不過現在大都已隨羅馬帝國消聲而匿跡了。除了龐貝城的廣場尚保存良好外，現今的北非和約旦還留有遺址，稍可藉此想像一下當時羅馬皇帝在亞、非地區的餘威。

● 聚集人氣的巴西利卡

　　羅馬式廣場上，都會配置另一個重大公共建築，就是稱為巴西利卡（Basilica）的公會堂，因為是首次於義大利的巴西利卡・波爾治地區（Basilica Porcia）發現，故稱之。簡單說，它就是一種有屋頂的廣場。

　　怎麼說它是有屋頂的廣場呢？

　　這種巴西利卡都有一間高大的長方形大廳，通常長度是寬度的兩倍，內部以列柱加以劃分，分成中央較高的主殿和兩旁較低的側廊，形成三廊式，而入口皆設於長邊，身廊要比側廊高，以便身廊可以從上部的高窗直接採光，而側廊的各個地方都有很多的半圓形內室，是法庭行裁判的場所。但這種建築形式，後來有加長加大的趨勢，甚至成為古羅馬大廳建築的最高表現。

　　說它是有屋頂的廣場，因為它通常作為大型的集會場所用，也廣為應用在法律與商業建築上，而像有很多人聚集、交流的活動，如大浴場的中央大廳或後來的天主教堂，也都應用了這種大廳表現方式，甚至成為早期基督教與拜占庭時代教堂的標準形式，在往後的十個世紀裡，更成為宗教建築藝術的源頭。

　　古羅馬城的巴西利卡，現在保存完整的不多，只剩殘存在各大廣場的多處廢墟。

圖11
西班牙羅馬帝國時期的梅里達
（Merida）劇場兼鬥獸場入口：
梅里達位在西班牙南北及東西
向主要交通的交叉點上，自羅
馬帝國以來就為重要交通據點，
現仍殘存鬥獸場、劇場等羅馬帝
國設施，為重要的遺址城市，聯
合國在此設有據點，當地政府在
羅馬遺址上方興建一座羅馬文
明博物館。

　　說到巴西利卡，就進而聯想到古羅馬
的浴場。據推測它是淵源於希臘體育館附
屬的浴場，但這種浴場進入羅馬之後，也
變成羅馬人的社交場所之一，而有了各式
各樣的娛樂設施，如競技場、圖書館、講
演臺、販賣部等。

　　幾個較有名的大浴場，如卡拉卡拉大
浴場，可容納一千六百人左右，浴場長229
公尺，寬116公尺，還有分冷溫熱水浴，旁
邊還有各式各樣的社交娛樂設施；另外戴
克里先大浴場規模也差不多大，裡面更裝
飾有希臘羅馬的雕刻。現在有的浴場已經
改為教堂，甚至有的改建成美術館或歌劇
院，可以想見以前是如何美輪美奐，因而
聚集了許多人的目光，而且通常收費非常
低甚至免費，當然我們可以理解邊洗澡邊
聊天的社交情景，不過你萬萬無法想像，
眼睛也同時感受到一場精神性的沐浴，浴
場牆上名家的壁畫或雕刻，也在無形中為
腦袋做了一次藝術的灌溉。入浴場如入俱
樂部般享受，可說是現在三溫暖俱樂部的
先聲，不過，在當時，浴場或可說是羅馬
城全民運動的場所之一。

　　◉ 流傳後世的公共建築

另一種重要的公共建築是劇場兼競技場。

　　同樣是源自希臘劇場的理念與形式，不過羅馬人將半圓形的舞臺加大，將原本只是演戲用的希臘劇場，轉型為可演戲又可人獸鬥的角鬥場，且不再是利用山坡地的自然地形，而是改採便利的磚瓦和混凝土技術，即可在平地上打造出一座劇場，若是半圓形劇場，通常將舞臺背景做成華麗建築的正面，當成戲劇的背景幕兼化妝室用，像法國奧亨治的劇場就是這種形式。

　　以羅馬城市中心的競技場（Colosseum）為例。它建於西元72－80年之際，為橢圓形狀，就是直接建在平地上，最長直徑190公尺，高約18公尺，圍牆內設有可容五萬人次（一說八萬人）的梯狀看臺，分為四層樓，做成穹窿通道，讓每一層都可以迅速的入座和退場，即使遇上火災也可以迅速撤離。再看這圓形競技場的外觀，是由拱廊組成的四層樓圓形劇場，四層樓外觀幾成了希臘柱式的集合場所，首層是多立克柱式，二層是愛奧尼克柱式，三層是科林斯柱式，最上層是壁柱，由於整個建築物的支體在內部，所以這些拱廊上的列柱是沒有結構性的支撐作用的，而成為建築物正面的裝飾，是兼具內部與外觀建築藝術的圓形競技場。但是，說它是劇場，倒不如說是競技場更恰當，因為人獸鬥的競技才是主要活動。

　　如果一個競技場可以吸引五至八萬的人湧來欣賞，可以想見羅馬城人口之多與密集。你能想像五至八萬的民眾一瞬間由各個拱門流竄出來，這些人又是散回到何處？人民的巢穴又是長成什麼樣子呢？像浴場般華麗？像競技場結構般有效率？像巴西利卡般高大嗎？這麼多的人口，生活的衣食住行育樂是如何解決的？前面所提到的公共建築，只解決了人民的育樂部分，其它部分呢？

　　說起羅馬城的生活，當時已有把水引進豪宅的技術，不管是排水或供水，這完全得歸功於大量的輸水道。供水一般是走地下輸水道，但若需穿

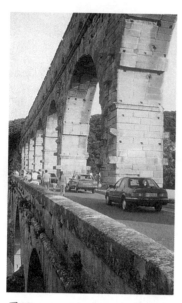

圖12

法國尼姆的輸水道：加爾橋是
由三層的拱廊構成的，足見拱
在羅馬時期確實構成了工程設
施的基礎。該水道橋興建於西
元14年，至今仍屹立於原處，
而且成為重要的車輛通行道，
顯見當時與後來的修復技術。

越峽谷時，就得架高繼續沿著拱橋前進，
這種輸水管各地皆有，西班牙塞哥維亞就
有奧古斯都時興建的水道，有一百二十八
個高90英尺的白色花崗石拱，法國尼姆的
輸水道有25英里長，有名的加爾橋就是其
中的一段，從西元14年興建至今，仍屹立
於原處。

　　只要聚集了人群，就得解決飲用水的
問題，尤其是如果聚落或城市離河道甚遠
時。所以輸水道的設立，是其來有自的。

　　西元前2000年就有流水通過希臘地區
的克諾索斯王宮的盥洗室，西元前7世紀亞
洲的亞述國王的盥洗室內亦備有水罐，亞
述國王塞納紫瑞王（Sennacherib，西元前
704－681在位），以及西元前6世紀時愛琴
海薩摩斯島的波利克利斯王（Polycrates，
約西元前522年在位），都曾下令建造過輸
水道。不過，這種經驗在義大利半島地區
便擴大為整個城市的排水系統，伊特魯里
亞人早在西元前501年以前即建有排水幹道
連接到臺伯河，而這是歐洲17世紀以前唯
一的一條主要下水道。

◖又是兩個世界

　　有了這麼方便的輸水道，人們的生活

好過些了嗎？因火山爆發而讓龐貝城在瞬間成為凝結的歷史，我們暫且可由其中看到些端倪。有錢的人或貴族們，不僅在城市裡有著高級的住所，在鄉間也有別墅，是貴族富人們用來躲避過分發展而吵雜無比的羅馬城，另闢一幽靜的場所。

　　若從大馬路上看來，別墅並不會特別引人注目，四面牆圍起有點像中國式的合院，中庭是整個設計的中心。中庭會用馬賽克鋪砌天井的中央部分，中央有個水池，還會有雨水缸，用來洗澡或養魚，旁有餐廳、書房、主臥室、客房、廁所等，而較講究的房間都佈置在天井的周圍，有的尚有二層樓；有些大點的豪宅，往往圍繞著一個希臘式柱廊的開敞式院落，當然它也像別墅一樣會有庭院、雕像、噴泉、草坪等，有的餐廳還可以三面眺望海景，或日光浴室，或由火爐頂上熱水器的管子直接而加熱供給熱水，這當然是有輸水道直接將水接到住宅的。

　　歐洲寒冬期這麼長，又是怎麼過的？

　　寒冷的時候，較高級的住宅，用磚柱把地板抬高，在地板下緩慢燃燒火爐，產生的熱氣和煙，便隨著火道通到各個房間取暖，這稱為「熱氣坑」。這種設計，也應用在公共浴室，歐洲較寒冷的地區也都有此種設計，像高盧（Gaul）和大不列顛，甚至直至20世紀初，協助編列《牛津英文大字典》的那位文學史上最具爭議性人物——麥諾醫生，因為被視為瘋子，被關在倫敦附近的療養院，療養院就是這種下面架空以便取暖的設計，不過也成為他夜晚不得安睡的原因，因為他老是擔心有人會從底下出來謀殺他。從這個例子，可以看到這種取暖的設計，後來被廣泛地應用且持續到20世紀。

　　這只是城市小小的一角，城市的大半卻是另一個世界！

　　在人口眾多的羅馬城及其外港奧斯提亞等地，當時頗流行建高層的樓房，一般人民通常就住在這種高密度的公寓裡，如果住宅底層有個公共的

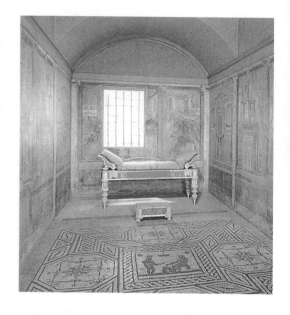

圖13
西元前40年代羅馬共和晚期的別墅：位於龐貝城附近的波士瑞科爾（Boscoreale），是范尼斯·席尼斯別墅（Villa of P. Fannius Synistor）的一個臥房。整個長方形的房間遠看像個伸展出去的陽臺，每面牆的中央都有個神龕，甚至當時的建築物都展現在牆壁上，地上更是貼滿了馬賽克。

至於牆上有些壁畫細部，記錄了屬於羅馬帝政之前的建築。長方形是它的基本形式，柱廊已採細長的愛奧尼或科林斯柱式，不過，柱廊似乎已較有正面與軸線的雛形，而拱似乎還不是主角，不過可以看到一些拱廊的出現。

盥洗室，就算高級了。但是大部分的人即使刮風下雨或半夜也得走出去上公共廁所，還得到街上的水龍頭打水，再提著重重的水桶回來。這麼小的公寓當然沒有浴室了，不過倒是有挺豪華卻便宜的公共浴場可用，如此看來，為了增加住宅的高密度使用，公寓除了底層開店，二樓以上睡覺用的住家外，所有其它的設施就全部由公共設施提供，而這種公共的設施就變得非常重要，也成為人們平常聚會消遣的場所。

街區的公寓一般高三、四層，有一時期曾高到五、六層樓，而有的一樓是連拱廊的商店，後來的文藝復興時期，這種設計還被應用在名商豪邸上，而且至今仍沿用。

只是羅馬帝國時期的公寓住戶，即使住宅年久失修而搖搖欲墜，房東仍只是勉強的用紙糊在出問題的結構細縫上，而且毗連的公寓很容易失

火。西元6年時，一場大火燒掉了近四分之一的羅馬城，於是羅馬城便成立了一支具軍隊性質的消防隊，西元64年又再度發生大火。於是羅馬城將公寓高度全限制在70英尺以內，而且政府也從遠處開採可防火的石料，來代替木材，並將門廊做成平頂，以便於消防隊員進入救火。而原來建築物毗連密佈的街區，也開闢出一條主幹道，作為防火隔離帶。

從這些簡單的例子，你大概已經看到羅馬城建築史上的兩極化，一是呈顯公權力的公共建築技術與藝術的美輪美奐，和王公貴族們私宅的極致豪華，另外一面卻是一般人民住家的密集與缺乏適意性。在這過程裡，都市計畫便成為轉化居住環境、規範民宅的指標。

帶著建築師去旅行

義大利地區較習於用直角或垂直城市模式，早期義大利許多城鎮便都是如此，讓此區的建築成為有序列、有順位、有開端、有末尾的中心軸線輪廓，這和希臘地區的建築組合完全不同。

當然，伊特魯里亞人是首先將希臘殖民者測量土地的技術，應用到自己的建築和聚落上；羅馬人也將直角規劃應用在軍隊前哨殖民地的規劃上，以確保征服舊城鎮。不過羅馬人較喜歡方格形的城市，比較不喜歡希臘那種細長的規劃，所以雖然引用希臘人的直角規劃方式，卻把領地設定為每邊長2400英尺的正方形，再劃分成一百個方格塊的小土地。當然，羅馬人這種規劃方式，很大部分是受到羅馬人軍隊紮營模式的影響，所以對於羅馬帝國早期殖民地明顯的軍營特性，也就不用太驚訝了。

除了這種幾何式的外觀外，機關建築外觀看起來像個倉庫，從掠奪高盧人後的第一次擴張，到奧古斯都建立地中海的大帝國，至之後統治地中海三個世紀以來，都是羅馬帝國建築的另一特色。所以，建築成為羅馬

「文明」使命及建立帝國可見性的一個方式，在既有建築的土地上，是用羅馬帝國中心認可的營造方式，在城市的地景上由權力中心蓋上一個認可的戳記，也急於在軍隊佔據的地方，營建「文明」的建築物。在羅馬帝國之下，軍隊—建築師—工程師是協助羅馬帝國確認版圖的鼓手，羅馬帝國的政府對於每一個營造涉入都頗深的，不僅因為自然物資皆由中央獨佔專賣，且連運輸、儲存、人力、經費等都是由中央來協調與操作。

有學者或建築師會說，羅馬帝國的存在全憑著技術的廣泛使用，如迄今歐洲可看到的道路、橋樑、輸水管道、隧道、下水道、澡堂、競技場等宏偉建築，而它的商船隊、軍事科學、冶煉術、農業等，這都讓羅馬帝國的政治與商業領域為之分離。

或者當時的古典建築師維楚菲厄司也曾說，造成希臘城邦與羅馬帝國建築文化的差異在於種族性的差異：因為希臘人有豐富的想法，但往往未能加以實踐，而羅馬人對於抽象幾何學和理論學科的掌握遠遠落後希臘人，但卻鍥而不捨地將別人的知識付諸實踐，故當希臘人將機械學或力學停留在紙上談兵時，或設計一些小玩意時，羅馬人已將之應用在改善日常生活中。

以上這兩種說法，你有什麼感覺呢？想一想，你可能會發現，這兩種論述都很容易掉入種族優不優劣的論點，或技術本位問題。但帝國的政治與商業、建築文化，是沒辦法容易且清楚的一刀兩斷。

◉ 條條道路通羅馬

羅馬帝國時期的建築文化，應該是個比較屬於因極權之需而動用所有的人力、物資與財力，它其實有點承襲了亞歷山大跨三洲帝國時英雄式的建築方式，只是到了羅馬帝國，不再是只派一希臘人與被統治王國同治而已，而是派軍到該地屯墾與屯駐。它要的不只是個英雄式的歌頌，而是讓

帝國中心——羅馬城更壯大，為了維持羅馬城的建設與生活，許多物資皆依賴國外供應，或許可說它是個要將所有物資集中到羅馬城的政治、經濟殖民過程，為了便利這種種的中心—殖民地的單向輸送關係，如何讓這種統治、輸送關係更順遂，其實才是前提，如何讓輸戍各地的軍民在各地安穩的生活，如何讓這些物資便利的輸往中央，如何讓羅馬城的皇帝和貴族們生活得更舒適，如何彰顯統治者的英雄政績，如何讓人口越來越集中的羅馬城得以維持，便成為所有建築文化的議題。來自各地物資的增加與便利，都讓羅馬建築技術與文化改變得更快。相較之下，地方的行省，就無法稱職地使用此種技術。

萬神殿，當然是羅馬帝國在各地重要的紀念碑之一，也是各地納貢的寶庫。

整個建築不僅使用了來自埃及的花崗岩和雲斑石，還有來自非洲的大理石，以及來自愛琴海的白色大理石，和中亞的各種石材等等，都是靠這種羅馬拱風格和混凝土把它結合起來，並賦予權威的。若我們隱約還記

圖14

羅馬殖民地——Florentia平面圖，建於西元前59年，也就是後來的弗羅倫斯。這個直角四方形狀，是為讓羅馬軍隊前哨在此屯墾駐兵之用，也是鎮壓舊城鎮勢力的方式。這時的弗羅倫斯只是一個小小的羅馬殖民地，在日耳曼人入侵時它差點要消失了，直到11世紀都市與經濟復興時，這個城市才又在羅馬時期的圍牆上重建。

2.3 被遺忘的它者文化

時空落差

羅馬時期拱與混凝土所建造的建築物，也僅止於影響及帝國的邊界地區，羅馬技術未觸及到的地方，過著原有的簡單生活。

東歐和西伯利亞的大草原區的匈牙利人、滿洲人等游牧民族，數世紀以來發生了幾次區域性的大遷移，即使他們的游牧範圍可能很廣，但除了最後的定居點外，並未產生永久性的定居點，這些游牧民族大部分的時間都是在馬上或帳篷裡度過，所以馬和帳篷自然而然的便成為游牧族群的建築，這也是北歐、東歐和不列顛一些島嶼的狀況。

至於住屋結構，當時還是以草蓋屋頂的圓屋較普遍，這在英格蘭、蘇格蘭的部落仍有，而且有的與愛爾蘭的教會石屋共存，只是營造的方法甚多，聚落的形式也有混血。據維楚菲厄司《建築十書》的記載，在高盧、西班牙、葡萄牙、亞奎丹等地，原住民都是用橡樹製成的木片瓦，或者是茸草來蓋屋頂。

圖15

蘇格蘭地區堡壘的復原圖：蘇格蘭近海地區建有圓形農場，以乾石頭圍成的牆築起三層的堡壘，外圍則以土堤和挖掘溝渠水路作為防衛。這堡壘的薄牆愈往上愈薄，上頭開一個大洞並設有防衛性的瞭望臺，在蘇格蘭有約五百個此類建築，在地中海的薩丁尼亞島也有類似的建築。

另外，像高加索黑海東海岸的柯爾其（Colchi）地區，因有廣大的樹林，便將兩棵樹平放在地上，左右各一，相距以一棵樹的長度為限，再以兩棵樹橫接其前後端，而圍出一個居住空間，再在其上四邊均交疊鋪上槲互交為隅。這樣用樹築牆，由下面垂直上升而成塔，因為木料厚度而留下來的縫隙，就用木片和泥土封住，再將橫木兩端逐漸切短，由四面上收，而形成一金字塔狀屋頂，再用樹葉泥覆蓋。這或可算是拱狀屋頂在當地的雛形。

　　相對於希臘羅馬的都市狀態而言，這些都算是另類的鄉鎮和防禦工事，屬於戰時的避難所和部落聚集的中心。這種避難所通常在策略上會蓋在兩種自然區位上：一個是山頂上，一個是深海岬或峽谷。

　　像現在羅馬尼亞的喀爾巴阡山峽谷裡，在梯田的斜坡上，就有著戴先人（Dacians）首都的廢墟，在2世紀初的時候為羅馬圖拉真皇帝軍隊所毀。這個城市的牆厚3公尺，是由碎石渣和包滿石頭的木心構成的，部分還鋪設著石頭的道路通到首領的住家和幾個聖地，有的聖地是直角的建築物，在鋪滿石頭的基地上也立有木柱，最大的神廟木柱大約有六十支左右，但有可能是露天的。另外，還有一個更大的圓形聖地，外圍有個石頭圍起來的區域，裡面僅有一環直立著；這些直立的石頭有一百八十個，相當於戴先人一年天數的一半。在外環內有一圈同心圓的木樁柱，在四個角落為石頭圈切斷，中間則有個小木樁做成的馬鞍，是用來定位的，這些都讓我們回想到新石器時期的巨石文化。

　　但是，這是西元2世紀時在羅馬尼亞的遺跡，當時羅馬軍也停駐在南邊的喀爾巴阡山上，兩種不同結構與視覺經驗文化的結晶，在邊界上彼此對峙著。

你泥中有我，我泥中有你

像馬賽地區，屋頂也是沒有瓦的，都是摻用泥和著草塗敷於屋頂上；或者是希臘大陸雅典城西北邊的阿瑞帕格司（Areopagus）高地，到羅馬帝國統治的時期，仍然使用黏土摻和草的房屋；或是羅馬創建人在凱皮圖尼恩（Capitolium）的茅舍，或者是塞塔達爾（Citadel）許多寺廟也都是用草葺屋，這些都提醒我們，各地大多使用著他們慣常的建築法，即使在希臘化或羅馬帝國統轄的地區內，大部分還沿用其本土的營造法。

不過羅馬帝國中心的建築文化，還是影響帝國邊遠地區頗深的。

拿塞爾特邊緣的愛爾蘭為例。愛爾蘭為羅馬人所佔領後，大部分人也改信基督教，從後來中世紀由愛爾蘭傳回歐陸本土的基督教形式看來，石頭十字架、禮拜堂和彩色福音裝飾畫等，可以看到羅馬帝國後期的基督教建築對愛爾蘭的影響。關於羅馬帝國及中世紀的宗教建築，下一章會有較詳細的說明。

更重要的是，這時候的一些居住、都市化、儀式性的形式，都還遺留下來且影響至今。

像早在凱撒入侵高盧前的一兩個世紀，西北區的鹽分泥濘低地一帶，把木構造蓋在平臺上，而且成矩形狀，就可看出彼此之間的回應。蘇格蘭近海地區，祖傳的農場則是建有圓形、甚至高三層樓的石牆城堡，外圍尚有土堤或水溝等防禦工事；波蘭地區，則有很大的煉鐵場，而且火爐排成一列。

翻到我們記憶中的歷史地圖，回到西歐地區的新石器和銅器時代，當時西歐一些由游牧走向定居生活的聚落建築，以及愈來愈想控制鬼魅自然界的巨石文化，木構式的居住性建築和石構式的儀式性建築，早已在西歐地區留下遺產。東歐、北歐、西伯利亞和大不列顛等地區，由於缺乏林木

等區域性因素，保持在移動性的居住方式，不過到2世紀左右也有相類似的巨石文化。在南歐的希、羅地區，受到美索不達米亞地區、小亞細亞和非洲埃及地區文化的影響，逐漸產生聚居性的城市帝國文化，甚至波及西歐的高盧、大不列顛、地中海沿岸地區。

這時期，兩支外在的力量深深影響著歐洲的文化，一支當是來自南方的希臘—羅馬都市化文化的蠶食；一支則是來自東方游牧民族的掠奪與入侵，而導致移民的分支以及各地防衛性建築的需求。

然而當我們在腦袋裡描繪出西元之交的歐洲建築文化地圖時，你可能已察覺，其實是有三股不同的建築文化在各自茁壯：就形式與結構而言，一是移動式的居住形式，一是木構式的定居形式，一是石構式的定居或儀式形式，當然這三種建築形式與結構，各地區有其需求與不同的混合發展。就文化意義而言，則是另三股文化在其中醞釀與交織，一是與自然相互協調的游牧生活，一是試圖控制自然卻又有些敬畏的儀式性活動，一是漸用技術與權力控制自然環境與規則的都市化生活。

這三支不同的生活方式與建築文化，其實各具影響力，只是平常的歷史和藝術導遊，總只記得叫我們在閃閃發亮的希、羅都市建築前多拍下幾張照，好繼續往下一個文明站走，讓我們老忘了在各地區尚有其它也很努力生存的少數文化。

若你已能掌握這種不同生活方式在各區的發展，就較能理解羅馬帝國後期的都市化生活，如何受游牧生活及儀式性宗教生活所交織與影響。

第3章

中古的上帝世界

當東方的游牧民族因為馬鐙的輔助，加上又高又壯的馬，不僅騎在馬上奔跑的速度變快了，射擊的命中率更是史無前例的提升，而導引了橫掃歐洲草原的大舉移民和征服。

在匈奴人西來歐洲之前，來自北方說哥德語的日耳曼人，自2世紀初，就已滲入草原地帶，引起了很大的騷擾，他們的戰爭和劫掠，破壞了草原鄰近地區的農業社會。因為這時北方的日耳曼地區，早藉著改良後的板犁利於深耕，大量開發原本密不可入的森林或沼澤密林地，而由游牧轉為近乎自給自足的農莊。

隨著墾殖地的增多，人口密度可能與羅馬境內各地的人口密度相當，甚至可能超過。匈奴人的到來，使這一破壞運動進行得極為徹底，不僅東歐的大草原區成為游牧民族天然的牧場，東歐的森林地帶，又復歸草莽。同時，也造成歐洲各游牧民族的分支與流竄。原本這些被統稱為日耳曼民族，就住在萊茵河的北岸，萊茵河成為游牧文化與南歐城市文化的分界線，漸漸隨著遊走路線而產生了各個分支，此時已有盎格魯人、撒克遜人、朱特人、法蘭克人、匈奴人、哥德人、汪達爾人等各分支的游牧民族，甚至有的就南移至羅馬帝國境內。

◉ 貧病交迫的東羅馬

這時候的羅馬帝國也早已變了樣！不再是我們前一章所提的皇帝權力無所不及的繁榮景象。

原來大約在1－6世紀時，由於地中海地區流行病的蹂躪，羅馬境內的農業人口早就逐漸減少，連原本依賴各地進貢的首都羅馬，都撐不下去了。3世紀時，戴克里先皇帝（Dioceletianus Emp.，西元284－305在位）放棄羅馬城，將首都移到歐洲物資豐富的東方——距拜占廷約50英里的尼科戴米亞（Nicodemia），西元330年君士坦丁大帝把古希臘城拜占廷定為

帝國首都，正式分為東、西羅馬帝國兩部分。後來陸續有西羅馬皇帝在各地另建新都，德國的特里爾（Trier）、義大利的米蘭都曾當過短暫的新都；第5世紀初時，甚至連西羅馬帝國的首都──羅馬城都被遺棄，而整批移往義大利的拉文納（Ravena），476年羅馬城完全被佔領──西羅馬帝國正式煙消雲散。

這一段時間，羅馬城早已非羅馬帝國的政治中心，只是北方游牧民族在這時候南移，剛好為羅馬帝國的滅亡背了黑鍋，以致這一段時期一直被污名化為「黑暗時代」。

在這五個世紀之間，你也可以看到整個歐洲的蹺蹺板運動。羅馬帝國北方、西歐、西北歐地區農業快速發展，不過，東歐出現了相反的景象，農業漸從草原上消失；至於南邊的地中海地區，整個羅馬帝國的東部──也就是東羅馬帝國所在──成為政治的中心，成為權力與財富經營的集中地，但同時，西地中海地區的財富與權威，卻消失在流行病與游牧民族的雜杳與活力之中，西方的大都會已無法生存，幾世紀來紛紛降為地方性的小城鎮，希臘、羅馬時期的高等技術，也隨著人力與經濟力的耗損，而隱了形。希臘、羅馬的文明，這時只是暫時隱了形，不過，往後仍經常為眾人所召喚的黃金時期。

● 被污名化為「黑暗時代」

至於為什麼這時期被稱為「黑暗時代」？

這其實是史學家們站在現在希羅城市文明史的角度，惋惜著城市文化的消滅。於是有許多人便努力研究此時期的城市與交通發展，只為了擺脫城市自歐洲歷史版圖消失的惡夢。然而，似乎尚有一個面向總是很容易被遺忘──

當這數種生活方式與文化，在此時勢力相當的交鋒時，彼此產生

了什麼影響？不應只是單方面的你泥中有我，而是我泥中亦有你，只是這個你究竟是混合前的你，還是混合後的你？你泥中的我，又是什麼時候的我？

當我們這樣提醒自己時，試著由一個不同生活文化交互影響的角度來看。可以想見的，小部族酋長為首的游牧生活，或西歐的農業生活，與南歐非部落關係的大小城市生活，自不相同，方便隨食物及防衛移動的帳篷，也與木構或石造方式不同，散居的農業聚落與集中的城市環境，自是另一個世界，試著想，這是促使歐洲文化大混血的契機。

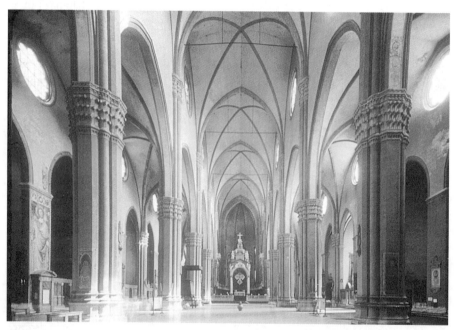

圖16

波隆那的巴西利卡式哥德教堂：在中世紀的教堂中，尺度是決定性的特徵，建築的向上拉升以及向中間集中，都將人的視野接向天國所在的穹窿屋頂。建築的象徵性，在中世紀的教會裡達到極致，而教會是主宰整個中世紀歐洲的上帝。

再回憶一下羅馬帝國的盛況。應該還記得凱撒時曾經率軍北征，之後約二百年間，北方的日耳曼人與羅馬人雖有數回戰爭，但平常彼此之間還是有交往的，羅馬商人會到日耳曼各部族區來買賣貨物，有時日耳曼人也會被招募加入羅馬軍隊，都讓日耳曼人平常與羅馬人有交流的機會。在大舉進入城市之前，日耳曼人中已有些改信基督教了，即使不改教的人，移住到南方的基督教區域後，不久，也皈依基督了。即或日耳曼人後來佔領了希臘、羅馬的城市，但我們可別以為這些地方的人民都被殺光了，那是決沒有的事。日耳曼人不過因為戰勝了，便可以加入城市本地人群之中，在那裡共同過活，甚至與希臘或羅馬人結婚，而且有些羅馬人的習慣，日耳曼人也依舊通用的。

　　這是種族與生活的混血，看似硬梆梆的建築文化，是否也彼此泥和在一起？

3.1 地中海畔的基督教世界 （4-15世紀）

　　還記得曾提過羅馬帝國境內的一種公共建築——巴西利卡嗎？巴西利卡在成為羅馬帝國公共的聚會場所後，這種提供聚會的大型建築空間，也為早期的基督教所挪用，成為隨後九百年間歐洲教堂的標準類型。

　　只是在進入建築主題之前，我們得思考幾個問題：

　　希臘以降的文化，難道也隨著大城市的消失而消失？

　　教會文化與希臘文化傳統又有何差異？

　　為什麼這一段近達千年的中古時期，會成為教會發光的時期？

生活在他鄉的基督徒

　　自亞歷山大大帝以降，整個希臘化地區的上層階級，都普遍醉心於希臘哲理的文化傳統，然而基督教卻吸引著城市的貧民，而且，早期發展的階段備受迫害，基督教成為希臘化地區反抗和離棄希臘文化傳統的媒介。

　　基督教何以會成為希臘化地區人民的精神信仰？希臘化的城市與建築好大喜功，而羅馬帝國時期的所有的物資，幾乎都往羅馬城和軍營邊區集中，可想而知一般人生活並不是那麼的容易，即便在城市裡的一般民眾，連居住環境都很清苦，更遑論其它的物資生活。還記得耶穌的各種神蹟故事吧，耶穌總是各地走透透，也常前往求救者的家中，耶穌具神力的手，總是輕易的就使痲瘋病患或者瞎子重見天日，或讓管會堂的獨生女也起死回生，甚至驅魔趕鬼，即或耶穌復活後現身指示門徒撒網之處，而得豐

收，這些有關耶穌神蹟的故事，也讓我們看到一般民眾醫療和生活物資的困難，而早期的基督教卻提供了這種不管是神蹟或是傳說也好的期望。

這個在民間發生了很重要影響力的神秘宗教，在早期卻少有固定的遺跡，即便到了羅馬帝國後期，建築遺跡亦罕見之至。

何至如此？先說羅馬帝國的後期。帝國後期由於帝國中心的衰微，漸漸地不再能如帝國建立之初般有效的掌控各地，中央內政的衰敗，以及各地方行省之鞭長莫及與反彈，讓羅馬帝國在各地興建的政治性公共建築，漸年久失修，傾倒的廟宇，石塊斑駁的道路，斷了柱的橋樑，這些擁有上好建材的公共建築，便成為附近住家需要石材時的採石場。一層層被剝下石塊的公共建築，一代、二代、三代的過了，久之，可能變成連附近老人家都無法辨識和記憶的廢墟，有的可能只剩長輩們口耳相傳的傳說而已。

基督教早期的信仰方式也有影響。早期的基督教最反對異教寺廟把宗教與政治寶座並列，所以是不建教堂的，上帝與國王並置供人膜拜是帝國的作法，不是上帝的作法。加上早期的活動，都是由耶穌四處傳教的，可以想見早期基督教的神蹟活動都不是在固定場所，大街或市集可能就是人民發現奇蹟的場所。

不過，後來十二使徒經常組團到處傳教，而且總是儘可能住在一起，倒也漸形成一個個的小社區。因為傳教的對象都是一般下層階級，所以傳教團居住的地方，常常是就在工作場所的附屬小屋，或是附近的一般住宅。基督教相信死而復活，所以不用羅馬人的火葬方式，而習慣就近葬在社區的地下墓穴裡，而且最好要靠近使徒的墓。時間一久，墓穴比鄰而居，變得過於擁擠，慢慢成了多層的墓室，這是目前為止所能找到基督教最早的建築。

● 聚集人氣的教會堂

這樣的狀況,大概要等到基督教成為政府認可的宗教後,才有了轉變。隨著勢力的增長,活動空間與建築也才愈具可見性,甚至成為落魄城市的重要地標。

從它被認可開始講起吧。313年,或鑑於這種民間信仰勢力愈來愈龐大,君士坦丁大帝宣佈基督教為正式宗教,380年,狄奧多西皇帝甚至宣佈基督教以外全為異教,並把所有的廟宇接收、關閉,或是改成基督教會所。

基督教終於可以名正言順的現身之後,如何讓自己的可見性變強?如何展示自己的正當性?當然最具體可見的,便是興建一個固定提供活動聚會的場所,而不再是密不可宣的地點,不管是不是教徒,一看便知道這裡有和自己同在的上帝的場所。使徒或教徒又不是建築師,到底應該用什麼的建築物來當宣教的場所?這個問題可能困擾了基督教內部的人很久。

能提供這麼多人聚會,又要能達到使徒傳教的效果,又要能馬上興建起來的,哪種建築類型能達到這種要求呢?假設你是教團裡的負責人,要負責推動興建教堂的事務,教徒們可能會跟你提供平常的聚會經驗,或者你也想起了大澡堂或公會堂的光景,或者你可能就得上街逛逛,考察一下。逛著逛著,你應該想到了,也看到了,就是巴西利卡,它不正都符合這些需求嗎?中間到底經過了多久的時間才定型,沒有人知道,不過基督教堂真的挪用了巴西利卡這種類型。

圖17

羅馬的巴西利卡:公會堂式的巴西利卡,早期是被教會拿來當埋葬用的墓地,後來才又發展出另一種紀念聖人或殉教者的巴西利卡。埋葬用的墓地巴西利卡,和紀念殉教者及紀念聖地的巴西利卡,因為功能不同,建築形式當然會有差別。

大體而言，就發展出兩種建築樣式：巴西利卡式和集中式教堂，這兩種教會基本建築形式，大約產生於4世紀基督教公開化的時期，而且後來都成為教堂建築的基本結構。

　　為了讓一般信徒進教堂做禮拜，紀念聖者的巴西利卡有幾個構成原則：由柱廊圍成的寬廣中庭，相當於玄關的門庭，也就是本來面目的中高兩旁低的巴西利卡三廊，屋頂通常以木樑天井覆蓋，不過像拜占庭和亞洲地區則是以穹窿圓頂為主。5、6世紀時，巴西利卡成為聖餐和洗禮的禮拜堂，為羅馬帝國領域內普遍採用，才漸成為配合宗教儀式及實際需要的完整建築形態。

　　另外的集中式教堂，就是試圖把巴西利卡與圓頂兩種結構的優點結合起來：剛開始它的形式很像陵墓或神龕，希臘化時期的廟墓建築、猶太教徒的《舊約》紀念建築，就是屬於這種建築。圓頂之下的巴西利卡，有的用圓形，有的用方形，甚至六角形、八角形或十字形平面，成為整個巴西利卡軸線的焦點，所以才稱為集中式，而不再是長形三廊式無焦點的空間，隨著教會儀式的複雜化，像小洗禮堂和殉教者紀念堂，就多半使用這種建築類型。

　　除了建築結構的轉變外，使用者也不同了，巴西利卡也不再是公會堂或澡堂了。由於早期的基督教甚為簡樸，大多把巴西利卡當成社區教堂，並開放供社區人們平常使用，偌大的空間，再在側廊掛上簾幕，就可以變成教徒上課的地方。以前羅馬護民官、執行官等坐的半圓龕席位，則是改設成石頭座位，好讓牧師講道用，而正中央的神龕則是主教的寶座，半圓龕前也會擺滿聖餐臺，開始經營起供祭品的買賣。

　　原本的法庭成了教堂，原本的護民官席位變成了主教和牧師的座位，功能的轉變，自也讓建築的形式與意義為之變臉。

上帝走過拜占廷

一路讀來，你的思緒是不是常被「君士坦丁堡」這個用意不明的辭彙所干擾呢？作為東羅馬帝國中心的君士坦丁堡，究竟如何引領出風潮？又引領出什麼風潮？

腦海裡可能隱約還有君士坦丁皇帝遷都拜占廷這段歷史的印象吧！這個與亞洲只有一水之隔的拜占廷，隨著君士坦丁大帝的到來，也改名為君士坦丁堡；而且因處歐洲邊界，讓東羅馬的城市文化與基督教會文化，受到北方南下的日耳曼人干擾較少。拜占廷原本是博斯普魯斯海峽旁一座希臘人通商僑居的古城，為因應君士坦丁及身旁大臣、家族的到來，設置了許多道路、公共建築、教堂，而成為一座新都。

還記得君士坦丁宣佈基督教為正式合法宗教吧！其實，君士坦丁也是羅馬帝國第一個信仰基督教的皇帝。呈顯基督神蹟的巴西利卡教堂建築經驗，自然是也由羅馬移植到東羅馬來，不過因為環境與局勢差異，教堂建築還是有了些改變。

來到東羅馬地區的巴西利卡式教堂，可能馬上遇到了幾個問題。一是像羅馬浴場那種穹窿頂上很複雜的技術，其實會設計的建築師沒幾個，而且當地中海地區正流行各種病疫時，生活不如羅馬城般富裕，加上造價過高，經常讓教堂流於空想。於是重新使用普通牆的方法，並且以柱子來支撐木屋頂，這種簡單、易操作、便宜的教堂構造，便在拜占廷流行起來了。

只是這些教堂到底要蓋在哪裡呢？或許早期的基督教大多存在於下層階級的勞工社區，根本沒有人可捐獻多少錢，自然教會也負擔不起昂貴造價，或者也可能是為了便於就近聖徒的埋葬地，以聖徒的墓穴吸引信徒們前來朝拜。然而無論如何，早期東羅馬的基督教會，通常都蓋在城郊。

● 上帝浮出馬賽克貼面

這個看起來不怎樣的教堂，上帝會想來嗎？

上帝之前人人平等，即使再貧窮的社區或教徒，不禁心裡也會這麼的質疑著。

為了讓教徒進入教會後，能真的有所精神上的懺悔，讓教徒進入教堂時，可以感受到天堂就在等待著的救贖效果，於是教堂的外表便要力求簡潔和蕭穆，飾面都是採素色，柱體全是以當地便利的大理石砌成，不過內部牆壁上倒是全鋪了馬賽克貼面（mosaic）。這種外表看來簡單的教堂，比起以前灰泥牆面的陰暗無光，東羅馬的教堂牆面，卻有著看起來閃閃多彩的馬賽克，經常讓教徒進入原本以為陰暗無色的教堂之際，乍時感受到上帝似乎曾瞬時地出現在馬賽克的光彩中，藻井的正中就是展開雙手的耶穌塑像，加上馬賽克貼面上的《聖經》故事，讓教堂四周都環繞著使徒和信徒們，整個教堂的設計，讓教徒恍如進入了一個向自己開放的溫暖天堂。

上帝，真的隨著君士坦丁大帝也來到了拜占廷了？

每個跨入教堂的教徒，心裡頭的驚喜與疑問，就寫在臉上。

其實這是因為拜占廷地區的教堂，習於在每塊馬賽克玻璃上塗上各種顏色，或者在外面包一層很薄的金箔，最後再加上一層玻璃膜，讓馬賽克顯得更亮眼。同時，在巴西利卡的建築上，也隨著拱形結構與圓頂結構的應用，不管從平面的地板到牆壁，從拱的凹凸部位到中心圓頂，每個地方都可以順利的應用馬賽克貼面，而不會像以前的磚灰巴西利卡教堂般，老是在結構的尖部或直角部分，無法延續性地進行設計。這時少直線尖角的弧線教堂，有了最大的利用價值。

除了這些裝飾或技法的功能外，馬賽克最大的作用，就在於把教義化為圖象，不僅讓教徒更感受到上帝和使徒就圍繞在身邊，長期以來文化教育的缺乏，讓人民和日耳曼人早已目不識拉丁文或希臘文，不過進到教

堂，依然可以從牆上的《聖經》連環故事，瞭解到《聖經》的教義與教誨，感受到偉人的事蹟，這也或許是馬賽克會在中世紀教堂大為流行的原因。

　　君士坦丁也自稱是耶穌的第十三位門徒，來到東羅馬，自然不忘把他十二個兄長們的事蹟介紹給大家，於是也興建了東羅馬第一座聖彼得教堂。這教堂除了是往後興建聖徒教堂之肇始，在結構上，也做了些創舉。不僅在長形的巴西利卡教堂建築中，長廊兩邊像是伸出了雙手般，稱為翼殿，而且與拱相交於中間，就是往後甚流行的十字形平面。

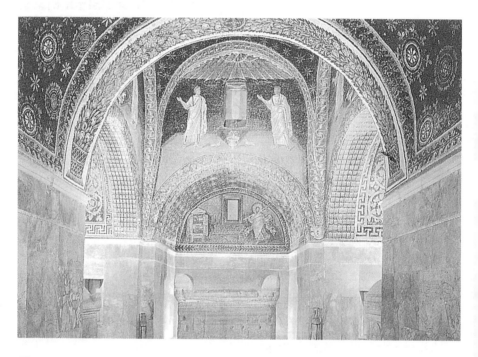

圖18
上帝浮出馬賽克：這種馬賽克作法，其實最初是用來裝飾床的，在4—5世紀的羅馬就已經有教堂把它應用在側廊牆壁和大拱洞牆上，只不過到了6世紀，拜占廷使用馬賽克頻率之高，及其炫麗多彩的工法，反而掩蓋過了古典羅馬馬賽克的光芒。

這個兩側伸出的翼廊，做什麼用呢？當然是藉著在翼殿中瞻仰聖徒的陵墓，而讓教徒達到與聖徒同在的心靈洗滌效果。

不論是就信仰或建築結構而言，君士坦丁這個試圖結合宗教與政治的基督徒，果然帶來了許多新發展。聖徒教堂漸漸被代替掉了，希臘十字形的結構當然也要做些轉變。究竟怎麼一回事？原來是後來君士坦丁的陵墓，就被擺在教堂的交叉中心位置，十二使徒變成了象徵性的十二根柱子，筆直而莊敬地站在君士坦丁的周圍，大廳的中心也不再是軸線式的只通向一邊，而是中心設計成十字形，就是延續巴西利卡和集中式神龕的合併。君士坦丁就變成這個上帝之城的中心了。

這種政權結合了神權的四肢等長的希臘十字形平面，也成為東羅馬教堂的標準形式。

這種十字形結構，其實是以巴西利卡式為基礎，但是將軸線式結構，改成貫通四面的大廳，以符合拜占廷在地的希臘神廟特殊經驗。當你一進入此種教堂，不再是羅馬教堂的經驗，所有目光不再是放在長形終點的神龕，而是放在十字形中間交會的空間，不僅你可從四面八方感受到小宇宙經驗，就像希臘神廟由四面八方皆可進入的小宇宙，只是這時不是人由四面八方進入，而是君士坦丁在這宇宙交會之中，受到上帝、十二使徒與教徒們來自四面八方的呵護與崇敬，上帝在上面看著君士坦丁，十二使徒由十字形的三面圍繞著君士坦丁，而教徒們敬畏的眼光則由大門進來。

看到這裡，是不是覺得教堂的中心變了？是變了，由基督的神龕或藻井，變成聖徒的陵墓，又再度變成了君士坦丁的陵墓，你應該可以感受到東羅馬教堂的政治味愈來愈濃了，而且愈來愈注重禮節與儀式，也愈來愈看重裝飾了，政治與宗教如此密而不分，讓建築象徵性的意義可能勝過了建築的結構性意義。

● 圓頂結構的聖索菲亞大教堂

當然拜占廷教堂建築還是具有建築結構的意義在,因為把圓頂置於方形平面的建築物上,也在這個時候開始出現。

這話怎麼說呢?羅馬浴場和萬神殿的圓頂,都是建築在厚實的圓牆上,不過由於這裡建築上的圓屋頂跨度都很小,所以小圓頂放在方形或八角形的平面上是可行的,如果圓頂重量過大,設計師就會以錐形的木屋頂代替,有的則是把角樑改成拱,即「內角拱」(squinch)。但如果是十字形平面的教堂,圓頂的重量就不是放在牆上,會對支撐柱造成壓力,甚至對柱子產生外推力,於是又有設計師設計出弧三角(或稱帆拱、穹隅,Pendentive)來解決這種問題。聖索菲亞大教堂就是最複雜的例子。

聖索菲亞大教堂,建於532－537年,嚴格的講它不是單純的圓頂式巴西利卡建築。

圖19
所謂「弧三角」,就是逐層砌築造出蜂巢狀的圓頂,圓頂就把重量傳到厚實的柱腳,解決了要利用愈來愈大的圓頂表現象徵的重量與空間的問題。

它的大圓頂，大概和羅馬的萬神殿差不多大，是由直徑相同的兩個半圓頂在東西兩側支撐著，而這兩個半圓頂本身，又各以三個附屬圓頂來做支撐，四個角上各有一個火箭似的塔，稱為拜樓。光線由穹窿下四十個小窗射進來，各個角度射進來的光線，再穿透過拱廊，常讓人分不清是光線還是空間，整個內部空間也讓人有增大二倍的感覺。光線較少的地方，也應用了蠟燭和鍍金的馬賽克，形成搖晃、昏黃的洞穴氣氛來襯托聖像，整個感覺與巴西利卡完全不一樣。

　　這種一大堆半圓堆疊起來的建築物，不會有問題嗎？當時的建築師也有人這麼質疑過。

　　　　「這個圓頂，就好像是用金鏈子由天國吊下來的！」

不過這個花了六年才完成的圓頂，在落成典禮時，還是得到了這樣的讚嘆。當時的皇帝賈斯丁尼安（Justinian the Great, 527－565）也叫著：「所羅門王，我終於勝過你了！」如果你還記得以色列那個把孩子判決劈1成兩半分給兩個人，而被喻為智慧之王的所羅門王，你大概就可以理解東羅馬皇帝心裡的自豪了，人間的皇帝透過教會建築，向隔海峽對岸的亞洲歷史政權，發出了戰帖，從這件事，你大概也可以感受到這個拜占廷帝國由羅馬轉到拜占廷之後，如何地想要再一展雄風，這個聖索菲亞大教堂的圓頂，替他一吐了心裡長久以來的怨氣。這個圓頂不僅是個結構性的創舉，它的象徵性，其實也是我們該注意的。當然它花了六年才完成，鐵定花了不少人力與物力，可能也因此而養活了很多工匠。

　　不過這個圓頂，在1001年時曾因地震毀壞而修復過；1453年還是落入了土耳其人的手裡。拜占廷皇帝也萬萬沒想到這個向所羅門王挑戰的教堂，卻被變了樣，改成了回教的清真寺，不僅四個角加蓋了尖塔狀的宣禮塔，也因為回教不崇拜偶像，原有的畫像也全被白灰塗掩了。

航向混血的教堂

這種新穎又樸素的建築，發生了什麼影響力？

它經由西西里島，傳回了義大利本土，向東傳到土耳其，向北傳到保加利亞、亞美尼亞、俄羅斯等地，各區發展出不同的特點。

● 所向披靡的基督教會

像希臘和巴爾幹半島地區的修道院，便流行波形屋頂瓦的十字形平面。像威尼斯，因為有些商人從亞歷山大運回了福音傳道者——聖馬可（Saint Mark）的遺體，為他修建了神廟；11世紀時改建為現今的聖馬可教堂，是個擁有希臘式平面和五個圓頂的建築。像俄羅斯則把這種圓頂建築，轉型為洋蔥形圓頂，即在向內收縮以前先向外膨起。7、8世紀時，基輔建造了一磚石結構教堂——聖索菲亞教堂，除了以中央的大圓頂代表基督，其它的十二個小圓頂則代表十二使徒。

除了集中式的十字形教堂建築外，圓

圖20

基輔聖索菲亞教堂：它幾乎是君士坦丁堡聖索菲亞大教堂的拷貝版。這個教堂的結構接近正方形，東面是五個半圓形的壁龕，教堂頂上有十三個穹窿圓頂。它是斯拉夫東正教的主要教堂，也是基輔公國大公舉行重要儀典的場所，內部裝飾華麗，外部嚴整，後來也為境內其它地區所模仿。

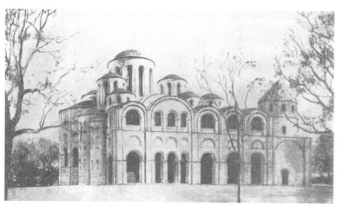

頂結構到了各地廣受歡迎，而且大多在圓頂上大做文章，五個圓頂、十二個圓頂，甚至變形為蔥樣的圓頂，實在是因為如果你是個教徒或朝聖者，遠遠的就可以看到那像天堂所在的大圓頂，上帝的號召力不僅在教堂內部，連遠在城市各個角落和巷道裡忙碌的人民們，都可以天天感受到上帝在看顧著自己，就像政府機構在市中心般看管著自己一樣，只是這裡是天堂的管理機構而已。圓頂作為象徵性的符號，不僅是世俗政府入主天堂政府的象徵，更是上帝之城在人間的代言人，因為大家都知道圓頂中心的藻井，就是基督像的座位，祂正在那替你的來生做規劃呢！這或許是為什麼圓頂會成為目光焦點的原因了。

當然，這些建築都巧妙地和區域性色彩融合。

像羅馬和義大利地區，雖然都想模仿君士坦丁堡圓頂的形式，不過後來紛紛創造各種八角堂、十字、圓形等，比較符合地方宗教經驗的建築形式，或是北非地區習慣採用多廊式寬廣的巴西利卡式建堂，敘利亞則是以石板代替木材來當屋頂。諸如此類，可以看到由羅馬產生的基本類型，移植到各地，可能根據自己的宗教經驗、住屋傳統、地理環境或建材等，上了不同的妝。不過雖然變了臉，還是依稀可以追尋出原本的類型。

吸收了廣大教徒的基督教會建築，隨著時間的流轉與經驗的陳積，慢慢的也成為各族群文化混合的空間。

像有的洗禮用的聖水盤，就有基督教出現之前住民傳統的獸頭滴水，也有8世紀時塞爾特人的編織圖案，各個時間與族群的文化都交織在一件日常的物品上。或者是像君士坦丁，也經常是將各種宗教融合於一身。他自比為耶穌第十三個弟子，所以也將新建的君士坦丁堡，奉獻給了聖母馬利亞；同時，君士坦丁也在競技場上，豎立一尊希臘神 —— 阿波羅神像，也在新市場修建了另一座希臘神 —— 瑞葉（Rhea），是諸神之母 —— 的神廟。這兩個例子，讓我們更看到了這種文化的混血，甚至也是用來讓人民

信服的表徵，而不完全是彼此消抹的關係。

只是到底什麼東西會融合？

什麼會被消抹掉？被誰消抹？是我們閱讀建築史時該時時自我提醒的問題。

● 趨於複雜的儀式教堂

自從4世紀羅馬帝國遷都過來拜占廷開始，到1453年東羅馬帝國消亡為止，歷經千年的時間，後期的教會建築本身自然也有些變化，這變化是與基督教本身的發展相關。

教會功能起了變化，平面結構產生了相應的轉變。

各教堂的前庭多半被廢除了，這是因為前庭已失去實用功能，所有的重心都轉移到後半部。變成國教的基督教自然是逐漸的組織化，不僅人員增多，連所有宗教的相關活動也增多和制度化，教堂也發展出一整套的相關儀式，比如施洗或聖餐等，以及基督教典禮和聖器都愈來愈複雜化。使用者和活動的改變，讓教堂後半部祭室裡的半圓室，漸漸不敷使用，於是便需要把後半部的空間擴大，左右還加設放麵包和葡萄酒的副祭室和助祭室，後來甚至發展為典禮準備室和聖器室，為了配合典禮時的種種用途，增建許多附屬小堂便成為潮流。

雖然功能轉變了，不過，整個教堂並未因此而變大型，可能因為7世紀後拜占廷帝國也開始慢慢式微，不再需要大型教堂來誇耀，建築反漸漸趨於小型，整個教堂由崇敬聖徒的作用，轉向為一般民眾施洗的角色。

另外，隨著基督教世界觀的成形，垂直結構就是這種象徵主義的展現。

拜占廷的基督教，一直受到希臘地域性的影響很深，而有另一股很強的傳統，就是把建築化為神聖秩序的化身，是種視覺和象徵的化身。四個半的圓蓋就是神聖天空的象徵，大圓頂的藻井通常是基督所在，讓進入教

堂者的視線，不再為深處建築的水平軸線所吸引，反而被引誘到中央圓頂頂端的垂直線，跨入教堂，自然而然的便會仰視圓頂中央的基督像。這種設計改變了整個教堂的視覺與象徵性的重心，轉向垂直結構。

除了這兩種結構上的變化外，同時，教堂的外部裝飾也變了。

除了少數的例外，拜占廷前期的建築裝飾，大部分都是在內部，致力於內部空間的神聖化，也就是前面提到的馬賽克和壁畫的任務；至於教堂外部，通常就像個遠離世俗的城寨，這不管是東、西羅馬皆如此，當然也和基督教早期的受打壓性格有關，好讓外界不太容易辨認出教會。

到了拜占廷後期，受到回教建築裝飾的影響，教堂的外觀也開始受到重視，它也變成展現教會本身的重要方式。不管是磚瓦或是石片，這時都被拿來裝飾教堂，有時甚至做成花式磚牆，各種色彩圖案都有。其中拱洞形的大門，便成為教堂外部裝飾的重點，也是辨識中古時教堂的很好的一個面向。這個拱洞大門上，通常都會雕有關於地獄的雕刻，讓教徒還沒進門就開始覺得懺悔。大門有時候也會用寫著回教文字的紅陶當裝飾，像保加利亞就有一種陶皿，就是專門為了嵌入教堂壁面而製成的，有的教堂還以畫有中國畫的陶片來當裝飾，不過在15世紀之前，還不流行用壁畫來裝飾外壁，而且這種用壁畫裝飾外觀，大多在東歐的保加利亞和羅馬尼亞一帶盛行，拜占廷地區則不多見。

教堂外部性的強化，這時候是個重要的轉變時期，因為之後的哥德教堂，便是在這個基礎上做變化的。

在莊園與城堡的日子

再把目光轉回到歐洲西半部，教會在這裡取得了前所未有的領導權。

西元313年基督教成為羅馬國教後，整個組織也有嚴格的規定，組織

之嚴密，與羅馬帝國的政治組織不相上下。不過自西元4世紀以來，羅馬帝國相對的卻逐漸式微，加上中央政府逐漸從各地方屬州收權，讓教會成為地方上最具實踐效率的組織。到了5世紀初，教會組織代表們早就掌握了各個都市和都市管區的實權，主教管區或司祭管區，和羅馬的土地所有單位幾乎完全一致。

既然帝國中央在末期時權力已經鞭長莫及，像高盧的都市規模早就在帝國末梢，且整個都市組織都在逐年的縮小，最後都只好靠自己來修建新圍牆，達到自我保衛的功能，而不再仰賴中央。這時，都市的實權，便在皇帝和軍隊不再管事的情況下，逐漸地由地方少數的大家族接手，甚至連羅馬皇帝乾脆形式上就認可這些家族，給予「都市和平的防禦者」封號，因為有些地方早就開始發起分離的自保運動了，皇帝只好乾脆承認。

隨著各都市逐漸獨立自主，當遇到日耳曼民族大舉南遷時，這些地方上有力的大家族和教會主教們，便成為與日耳曼人相互協商的中間者，試圖盡力保持都市的獨立狀態，不過由於主教通常也是地方上的望族，所以經常獲得可獨立存在的政權與教權，這種城市通常都擁有壯觀的教堂。

除了主教都市，還有一種就是由資產階級社會所組成的自治都市。在當時的封建社會中，資產階級也自動地加入組織，相互訂立誓約而完成了法人資格，後來12世紀以降的法蘭克的卡貝王朝君主們，之所以能把王權無限的擴大，就是利用這種封建法。中世紀的歐洲，除了教堂，就是城寨和都市民居。不過像城寨和都市，殘存的紀念物幾乎全是中世紀末期以後的，中世紀以前的大都變成了廢墟，不然就是多由後人改變而喪失了原本的面貌，與教堂的保存不可同日而語。所以關於城堡和都市就留待後期再介紹。

當教會主宰了精神生活的同時，西羅馬也產生了一種統治的封建制度。

● 莊園經濟裡的簡單家居

封建制度大概成形於8－9世紀，它當然不是突然蹦出來的，各地其實早有關於土地和政治的傳統，像羅馬的農人，通常都是隸屬農地，或者也盛行以服務來交換庇護的政治形式；像塞爾特的扈從組織，或日耳曼戰友團的宣誓和效忠禮節，諸如此類，都構成了中古時封建制度的規模。

雖然教宗國與法蘭克地區（約今法國一帶，即游牧民族法蘭克人所進入的地區）的卡洛林王朝（Carolingian dynasty），於8世紀成為兩股重大的穩定力量。羅馬教宗一句話讓法蘭克地區出現了首位統一多處領土的國王，以及西元800年法蘭克王查理曼（Charlemagne, 768－814）被加冕為皇帝，也開啟了往後政教紛爭的大門。當然這個查理曼建立的帝國並未持續多久，一個以各地方望族為基礎的王朝，大致都在10世紀以後慢慢成形，這種封建制度，便是中世紀時維繫著王朝、領主、臣屬騎士、農奴關係的重要體制。

這種封建關係的經濟地景，又是何等光景？簡單的說，就是個以莊園和農奴為中心的土地經濟關係。在操作上，它當然也是有一些地方傳統的，像羅馬時代就有大莊（village）的現象，一個地主可能擁有大片土地，而交由奴隸和佃農來耕種，像日耳曼人有大家共有、共耕、共享的公田制等等，這些傳統都讓中世紀的莊園經濟有了自給自足、合作、土地開放的特色。

即便查理曼建立了卡洛林帝國，不過他可就沒古典的羅馬皇帝那般舒服了。為什麼？因為這時候連宮廷都還是移動式的。當然除了可以常常到各地瞭解情形，好隨時下達行政命令外，加上每一個莊園的補給有限，尤其在當時引水和農業技術都不發達的狀況下，一行包括家人、宮廷學校、侍從教士、學者、謀士等等，便經常輪駐各地，過著漂泊的生活，所以很難看到承接羅馬帝國的帝國政治中心的樣子，這些都只能透過輪駐的莊園

圖象來填補了。

　　封建的莊園中人數最多的是農奴。農奴住的房子，大部分是用樹枝或抹灰的籬笆砌成的牆，有點像是用細木條編成的籃子，上面蓋上牛糞和毛的混合料，再抹上一層灰漿，裡面通常只有兩個房間，一個供人居住，一個豢養牲畜。這麼簡單的房子，當然沒有煙囪，只有在屋頂上開個小洞供散煙。這些房子就散在領主住房的外面。

　　即使是擁有大片土地的領主，住的廳堂也是很原始。

　　如果你還記得燒烤遊戲儀式功能的大房子，就有點像那樣，一個大房間正中間有個火爐可以取暖，火爐上再開一個可以出煙和照明的天窗，領主一家人就在靠在牆壁四周的睡凳上睡覺，僕人和狗被視為同一階級，只能圍著火爐席地而睡。不過領主的這類房子，也變成後來莊園住宅和城堡的雛形。

　　居住在這樣的環境中，生活方便嗎？

　　其實你可以想像當時整個城堡，通常是沿牆插上火把來照明，加上牆壁上偶爾的開窗，內部甚為陰暗。用水也不再像羅馬帝國時期那樣方便，因為年久失修的輸水道早就輸不了什麼水了，不管是城鎮或莊園，整個衛生環境甚糟，只有修會才會選擇泉水或溪水旁的基地興建修道院。在修道院開始引水排污和灌溉之前，在東羅馬把希臘人和阿拉伯人的醫療理論流傳回西羅馬帝國區之前，當時並沒有任何實際的解決措施。如果連領主都過得如此不便，一般民居的狀況就大概可以想像了。

◉ 自保的城堡與塔樓

　　不過到了中世紀中晚期，領主和貴族們開始把大廳堂加築成城堡。

　　最初的城堡為小土岡（motte）與城廓（bailey）形式。所謂土岡，就是一個小山丘，有時為自然的土丘，不過大部分時間還是人工建造的，周

圍挖設有壕溝或者城壕，再根據空間來分配搭建瞭望臺或一座木構住宅，而城廓實際上是閱兵場和貯藏所，連軍隊人員的住房、馬廄也在裡面，當然最重要的軍械庫也在。這是個以具有登高望遠功能的自然山丘為基礎，再利用當時最基本的建築知識與技法，而興建成的城堡雛形，也是中世紀各地方望族用來自保的基本建築形式。

11世紀後半到12世紀後半，這百餘年之中，諾曼第人建造了約一千二百座的城堡。諾曼第人則是在這一千餘座城堡的經驗中，慢慢把山岡頂上脆弱的木質住宅改為堅固的石砌塔樓。

當生活變得較富裕之後，不僅一般住家開始擴大成領主原來的大房子般，領主們的大房子也慢慢擴建成城堡。早期的塔樓是長方形的，排煙的天窗改成煙囪，且移到城堡的外牆上，房子內部也開始有功能區分，大廳和並排相連的私人臥室，通常設在一樓，底層可能是貯藏室，廚房和僕人住房也慢慢出現了。12世紀初期，長方形的塔樓開始變成圓塔，同時有樓梯通到樓上的臥室。往後，建築平面變得更複雜化，有圓形或八角形的塔樓，有的城堡還有堅固的豎井可供水。

在義大利由於政治的紛亂，各城邦的望族們便紛紛把自己的住房改建成塔式的單體寓所，有時還會在塔頂設一警鐘。像義大利西部托斯卡納地區的聖‧吉米尼亞諾（San Gimignano）一帶，一眼望去都是當地兩大家族所興建的塔樓，或者是義大利北部的波隆那地區，以前也曾經同時聳立著四十一座高塔。現仍存有兩座，高332英尺的格里‧阿斯耐里（Gli Asinelli）和拉加里森達（La Garisenda），就像比薩斜塔一樣的傾斜，不過依然不減它的壯觀。塔樓的傾斜，是那時候的通病，也是各地仿羅馬大教堂的塔普遍損壞的原因，不過對於當時的安全性功能，這種塔還是達到了目的，塔是後來才慢慢傾斜的。城堡甚至也變成了城鎮的開端，中古的城鎮就像個帶有圍牆的大城堡。

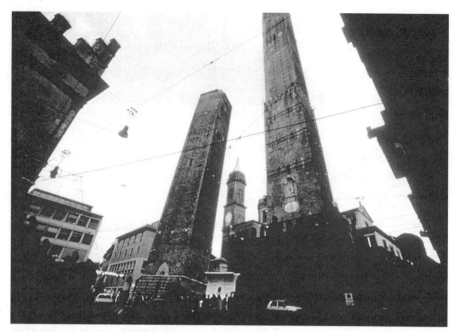

圖21

義大利北部波隆那現仍有兩座塔樓：聖·吉米尼亞諾一帶，一眼望去都是當地兩大家族所興建的塔樓，可算是摩天大樓林立的城鎮了。塔樓在當時是有防衛的功能，城堡變成了城鎮的前身，中古的城鎮就像個帶有圍牆的大城堡。

3.2 11世紀以後建築的再混血

無政府狀態下的建築

一路聽來，你是否開始覺得中古時期有點複雜了，對了，就像個百花齊放的無政府狀態，也讓一些搖著改革派旗幟的修道院，紛紛現身。

大概在10世紀時最混亂了。怎麼說呢？

教會與封建制度同在歐洲的領土上，以致經常有重疊的疆界，這是因為在為王公貴族們服務後，教會不僅受到領主們的賜地，教士經常也成為封建制度裡受土或分土的一員，教士的職務經常受世俗的干擾，甚至成為買賣的項目。

你可以想像當世俗的封建制，由一個大族掌控的土地逐漸分封給子弟們，王國境內的土地便愈分愈細，慢慢的就導致分裂，教宗便經常捲入世俗貴族們之間的鬥爭。為了擺脫這種困境，教宗卻又藉著為日耳曼王鄂圖曼（Otto I, 936－973）加冕為「神聖羅馬帝國」（The Holy Roman Empire），而再度陷入需藉皇帝之手來解決教會內部問題的政治困境。第10世紀時，這些教會系統與封建系統的糾纏不清，便成為改革者發聲的時機。

這是都市主教俗世教會與教宗國的狀況，當時還有一種出世的修道院。

以前的基督教多屬於入世傳教，4世紀時承襲了小亞細亞地區的修院制，不過生活方式寬嚴不一。直至聖本篤（St. Benedict of Nursia, 480－543）於6世紀組織本篤修會（Benedictine Monasticism）及編寫會規，受到羅馬教宗及國王的支持，是13世紀以前歐洲唯一的合法修會。該會規也成

為各修道院生活規則的典範，即為聖本篤清規，一般所熟知的修士三願：安貧、獨身與服從，就是源於此時的規定。本篤會的每一個修道院都是獨立分治的，與當時世俗封建制與莊園制並行發展，修院講求獨身與共同生活方式，在當時除了提供心靈安寧、學術、傳教基地外，也是地方社會事業中心，加上要自給自足的過山居生活，於是也漸漸成為農業專家的孕育地。

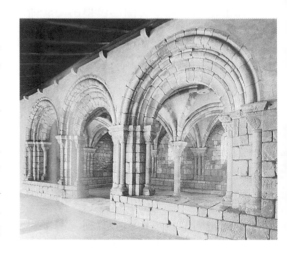

圖22

12世紀，法國南部龐托聖母院（Abbey of Nortre-Dame-de-Pontaut）的會議堂，是聖本篤修院有要事宣佈的會議堂：這是由迴廊進入會議堂的入口，平面呈長方形，整個空間的照明有賴於後牆的窗子及入口的拱廊，室內牆壁原本都塗有灰泥，或許也上有彩繪，柱頭上的雕飾頗富想像力，從玫瑰到編籃狀、松果都有。

本篤修會因為經常接受世俗地產的捐贈，不僅出世的修院也漸與封建主有了封建服務的關係，同時也漸漸成為擁有大筆土地的大地主，修院建築也不斷在增加中，只是此時保存下來的修院並不多。

⬤改革派與自足技術

初期的修院改革派，是為了讓都市與修院的這兩種教會生活步回軌道。

10世紀初時，阿奎丹的公爵捐出了一塊地來蓋修院，開始了新型的修道院生活，就叫克魯尼修道院（Cluny Abbey），因為它就在現今法國東北部勃艮地的克魯尼。克魯尼修院拒絕捲入任何封建制度的體制中，主張加強宗教儀式，不僅讓修士可以有事操作，更開始推行宗教藝術，而且所有分院都得聽令母院，整個制度與之前的修院完全不同。

　　就為了加強宗教儀式，讓克魯尼建築也有相應的變化。從此次發聲到下一波改革派的發聲之間，約2—3世紀的時間，克魯尼修院也興建了三所教堂。整體而言，它是變得更富麗堂皇了，和拜占廷後期因為儀式的複雜化，教堂平面結構的後半部成為重心的發展，幾乎是同步的。

　　好景果然不長，主流修會、羅馬教廷、都市教會等，內部生活的腐敗，教宗濫用神權搞政治，或是殘酷的對付異端，加上教會愈來愈只注重儀式形式，即便教徒變得迷信，而引起一陣子的朝聖熱，利用捐獻規定，教會甚至成為最大的地主和財主，都讓各地方的教會有點騷動了。克魯尼的改革，只是小小的聲音而已，12—13世紀時，又出現了第二波的改革新聲。

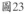

圖23
克魯尼修院整體模型：不管是主流或改革的修道院，在中世紀中後期的鄉鎮中，扮演著很重要的經濟與社會的角色。修道院旁擁有大片的農地，或者是教堂常為社區的中心，整個社區的建築物與作坊也是教會的一部分，由它複雜的工作程序可以看出修院在當地的勢力。

這時加入改革派的，包括了教派與修會兩方面。教派有華爾陀派（Waldensians）、清教派（Cathari）或稱亞耳比派（Albigensians），修會的改革派則有西多會（Cistercians）、方濟會（Franciscans）、道明會（Dominicans）等等，有的是屬於教義的爭論，基本上，像方濟會和道明會是以傳道為目的，不再主張隱居修道院，而是在都市中與一般人民一起生活，上帝再度回到人民的日常生活中，而不再是庭院深深的教會地主。

　　不過由於新興修會依然強調與自然同修，不追求建築藝術，只有等這些宗教體系慢慢成形、變得富裕後，修道院的禮拜堂才在整個歐洲崛起，許多平面類似的修道院紛紛於朝聖路線上，提供了朝聖者一路持續不斷的支持與朝拜場所。

　　這時都市與商業的復興，以及教會聚財造成社會不公的現象益增，都讓新教會這種反抗現狀的新思想受到群眾的歡迎。於是要講求與自然同修，又要在都市中傳道的修道院，通常基地就選在城門外附近，形成了一個城市外的小郊區，它也有自己的商店，而且還提供了地方就業、教育、醫療等等郊區或鄉村較缺乏的資源，和老舊教會的聚財斂土相比，無怪乎新教堂會受到民眾的歡迎。當一堆教徒聚集在一起，過清貧的自耕自作生活時，勢必要開發土地，進行農耕好養活自己社區，也要促進糧食生產，興建灌溉用排水道和水庫，自己堆砌教徒住的房子，興建作坊製作工藝等等，如何促使一個在郊區的小社區能自給自足，都成為像西多會等修會最重要的活動。各種新技術也在新教會之中慢慢累積出來，像乾砌牆體的技術，也是由修院發展出來的。

● 世俗政府的仿羅馬建築

　　在西元1000年後的幾年間，或許由於基督教的千禧年的發酵，在幾年間所有的教堂幾乎都重建，尤其是義大利和高盧一帶，這就是11─12世紀

流行的仿羅馬建築（Romanesque）。

　　之所以會在這個時候流行仿羅馬建築，就結構上來說，可能與羅馬拱建築的堅實性有關。只是，為什麼這種古老的建築功能，會在這個時候發生這麼大的作用？

　　你應該還記得，之前日耳曼人自由自在的穿越羅馬帝國，原來的教會建築、民居大概也年久失修，破爛不堪了，於是一個具防禦性需求的建築在這個時候大增，如何在敵軍來時可以自保且長期抗戰，便成了關鍵，於是每一棟建築就是一個要塞、城堡、教堂、或是修道院皆如此。即便後來不再動亂了，這種防禦性傳統仍延續著，如部分的哥德式教堂就是如此。

　　日耳曼人甚少定居，也無興建出精緻建築的生活方式，自是與羅馬帝國原有華麗、所費不貲的建築格格不入，於是建築便疏於維護，雖然後來他們也定居下來了，也與教會建立了基督教共治的王國，但是一個日耳曼血統的王國，當然最想讓教會承認自己的水平，於是由教會學習古典羅馬的文化，便成為這個混亂時期各王朝的共同特徵。最先實行這種制度的是法蘭克人，對，就是那個建立卡洛林帝國的

圖24

12世紀西班牙馬德里北方弗安地都納村（Furntiduena）的聖馬丁教堂（Church of San Martin），屬仿羅馬式的後殿：後殿是教堂東方的半圓形室，是整幢教會建築物最神聖的地方，是聖壇擺設的地方，也是彌撒儀式進行的空間。整個後殿牆上有一排拱窗，再上是個半圓形拱頂，未裝玻璃的小窗及似城堡般的高牆，是這時教會建築的特色。

法蘭克人。該王朝藉著教會之手，建立一個學校，來教導領導者古典文化，甚至加以模仿。

法蘭克人的卡洛林王朝所興建的教堂，只剩今德國阿亨城的查理曼宮中的禮拜堂。不過，卻可以看到這時所模仿的羅馬式教堂，與羅馬帝國時的教堂極為不同。羅馬教堂即便有主廊與側廊，但有壁龕相互連結，各個空間是個統一的連結體，可是這時卡洛林王朝的禮拜堂，卻是主廊與側廊保持並列關係，因為整個高度拉高而形成了嚴肅的空間。這個拉高了的空間，其實就是上帝建築象徵性的肇始。

朝聖熱與營造的繁榮

貿易路線在此時的開通，宗教的狂熱卻也變成當時促使貿易熱絡的原因之一。因為崇敬聖人甚至到迷信的地步，也崇敬聖人的遺骸和遺物，甚至相信他們能顯神蹟，而漸漸有各種傳說和奇蹟劇出現，於是到各個聖人墓地或遺蹟所在地朝聖，便成了此時人民最常參與的活動。整個宗教狂熱，還促進了僧人、修道士、朝聖者、十字軍的往來，在基督教崇拜區的交通要道上，彼此熱絡的交流。

仿羅馬建築便在這種朝聖經驗中，傳播開來，各地的教堂紛紛改設為寬闊的中庭和側廊，讓神龕有較大的空間，可以提供朝聖人潮禮拜及舉行儀式。

真的有這麼多人來來往往於各大聖徒教堂之間？

你可能無法想像，其實就像現在的進香團或偶像迷般，哪個教堂盛傳有某聖徒或聖人的遺物或奇蹟，那個教堂就成了新的景點，耶路撒冷和羅馬大概是朝聖者最終的心願吧，不過等到阿拉伯人被排除出庇里牛斯山西邊的巴斯克區（Basque）後，今西班牙西北部聖地牙哥的聖徒神龕再度成

為朝聖者的新偶像，而且有克魯尼的教團僧侶組織朝聖者，從聖丹尼（St. Denis）、韋茲萊（Vezelay）、勒皮（Le Puy）、阿爾勒（Arles）等地斜穿過法蘭克，沿途的教堂便成為新朝聖路線。

中世紀的歐洲，在基督教與封建制度進行重組之際，東方還有個東羅馬的拜占廷帝國，但是亞洲土耳其人的強盛，也讓當時的拜占廷經常為土耳其人所覬覦。小亞細亞早在11世紀就為土耳其人所攻佔，甚至與東羅馬皇帝所在的拜占廷只一水之隔，沒想到拜占廷這時候向教皇和國王們的求援，卻影響中世紀後期整個歐亞的局勢。

你一定想起了「十字軍東征」這件事了吧！對了，就是十字軍的聖戰。

◉ 十字軍與「東方」遺產的回收

當時的拜占廷皇帝，因為老早與歐洲方面不太合，所以原本只期待著西方能派一班騎士團過來就不錯了，沒想到拜占廷一打出SOS的求救訊號時，千軍萬馬卻隨之而來。

怎麼說呢？其實只能說整個歐洲當時所追求的宗教狂熱，是促使十字軍能成行的原因，一個基督教王國怎能為回教所攻陷？教皇、國王、貴族、教士們可能都這麼想著，當然還有很多因素，不過教皇與主教、修士們的鼓吹是最明顯可見的。國王、貴族、貧困騎士們和低階的教士們，都企圖在聖戰的東征中，把土耳其人手中的聖地奪回來，當然也有人是想藉機發財的，或者藉機來悔罪的，各種原因無一不是，不過十字軍成員最多的還是生活不支的農民。

可別以為這支十字軍只是真看在拜占廷皇帝的面子而來，當他們以浩浩蕩蕩的人馬趕走了土耳其人後，這支看似英氣勃勃的軍隊，其實多是老弱殘兵，其實是靠著各自的念頭——發財或悔罪——引領著他們千辛萬苦

的一路走來，奪回了拜占廷後，他們仍繼續自行前往耶路撒冷——基督教的發源地——朝聖去了。往後幾次的十字軍團，就不再像第一次那樣具有單純的宗教熱誠了，商業與政治的利益常常左右了十字軍的策略與行動，有的後來反而回過頭來對付基督徒，甚至王權也在這個時候慢慢的鞏固起來了。

當如蜂過境的十字軍進入耶路撒冷，究竟給歐洲帶回來了什麼？

除了土地的征服外，十字軍的戰爭事蹟，也常為回巢的勇士們加油添醋而成為傳奇，更帶回來了阿拉伯文保留下來的希臘科學等文字記載。當然在一路廝殺進回教地區時，也反而驚豔於清真寺裝飾，也會驚奇於阿拉伯人的攻城技術，這些都隨著十字軍的回城，而一路成為歐洲後來的資產。

當然十字軍這個由大批農民組成的軍隊，自然是死傷不少，而沿途鄉間的一些教堂，由於為十字軍沿途埋葬設陵墓，總頗引以為傲；另外，以十字軍救護團和教士兵團，也沿途留下了許多教堂、修道院、朝聖者客棧，甚至還在巴勒斯坦北部留下了騎士城堡，自稱是「卡在阿拉伯回教徒咽喉的骨頭」。

這樣子隨著朝聖熱，隨著十字軍團的聖戰路線，都讓這種宗教性的平民或軍事活動，成為當時經濟與貿易重要的經濟復甦活動的來源，許多建築應運而生。

民族的歷史重複之聲

在查理曼過世後，仿羅馬建築又淪回到歷史的空白中，直至11－12世紀才又再度流行，這時候就是以蜂湧四起的修道院為最大業主。它主要是以都市的大教堂為中心，當時的修士人人必讀羅馬時期的《建築十書》，

修士或教士幾乎大部分都自己做設計圖，自己監工。

　　仿羅馬建築應該算是種地方建築，因為它分別與各地的風土民情、社會狀況、文化傳統相結合，並沒有一個主導潮流樣式的中心，就和當時的封建政治一樣眾聲喧譁，可是也成了逐漸成形的民族國家的文化先聲。

　　不過基本上，還是可以找出所謂仿羅馬建築的基調，它還是以穹窿來覆蓋教堂的結構。它主要還是個長方形巴西利卡，而且依靠著壁體，用重重的基柱和壁體所圍成的靜穆安定的空間就是特徵，而這可能就是「法式的確立」和「空間分節法」的發展，也就是已發展出用柱間的大小單位空間，連接起來而構成教堂的格局，尤其是日耳曼更把它的平面計畫以理論加以統一。當然此時使用的肋骨，強調仰高運動，而使人向上方注視的效果，卻也是哥德式教堂的先聲。

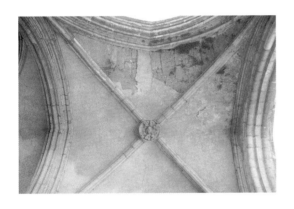

圖25

尖頂肋骨：天花板上或者拱頂上的一個細長條帶，經常是具有結構性作用的，不過有時也僅僅是用來裝飾，尤其是到了中世紀晚期的扇形拱頂上，多如打結了的肋骨就變成純粹是裝飾作用了。中世紀晚期以後的拱頂肋骨交叉的中心點，有時會設計有代表大家族的徽章，當視線向上攀升時便聚焦在那徽章上了。

◉ 糾纏靴子的多元文化建築

義大利的倫巴底（Lombardy）最早發展出這種仿羅馬式建築，即使當時各地大多還是屬於巴西利卡式教堂。

為什麼由這裡開始？可能和倫巴底在7世紀時就有關於建築師特權的法令，而讓此地的建築師有更大的揮灑空間吧！以米蘭的聖安布羅鳩教堂號稱傑作，在巴西利卡的平面上，可以看到幾個新的線素出現了：為了產生像拜占廷圓頂加半圓頂的空間效果，主廊上便有三個肋骨穹窿，肋骨從地板到肋牆的下端與穹窿的肋骨連結，讓整個空間變成有效的分節。倫巴底的仿羅馬建築，分別影響了今南法和西班牙，甚至日耳曼。

義大利地區最有名的代表作，當然就屬義大利的比薩大教堂和斜塔，不過它比查理曼建立的聖福依教堂早了些，但歷經三個世紀始完成。

以航海為業的比薩共和，在與東方貿易並打敗西西里和薩丁尼亞的阿拉伯人後，獲得了許多戰利品，於是便想把這些戰利品獻給城市保護神的聖母馬利亞，教堂便因此而起。比薩大教堂的西面，使用了圓拱裝飾，大型的圓拱環繞著門，每個門上都有裝飾性的半圓形山牆，整個結構正面以紅色和白色的大理石裝飾。至於旁邊的斜塔，是教堂的鐘塔，以環繞的拱廊裝飾，現在看來雖然向一邊傾斜，不過當初設計的時候可能因為未考量到附近的沙地土質，而致傾斜，所以斜塔曾經停工多時；而且上部為了因應這種傾斜，石塊建材也做了角度的修正。

義大利沒有可適當說明西方中世紀建築的主流，卻有幾條線可以追尋，本土的羅馬性格、拜占廷、回教、阿爾卑斯山北方的中世紀主義等等的糾纏，結果產生了獨一無二的中世紀結構。

義大利中世紀的建築是混合且富有感情的，它不僅是簡單的純粹主義或者是邏輯形式的設計，所以才讓這個地方不太採取哥德式建築，而較喜歡特別且戲謔的效果，尤其是外表的精細推敲。它對中世紀環境的貢獻，

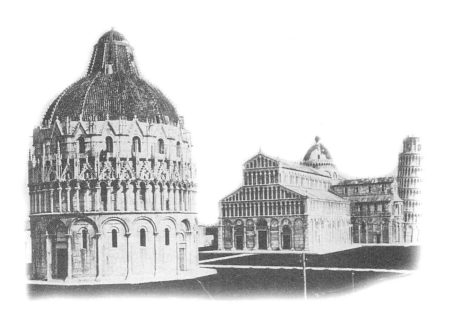

即在於能看到教堂是公共空間或城鎮廣場重要的組成角色，也未疏忽了教堂的立面，強調立面的重要性更甚於內部的容量。也就是說義大利地區的教堂，不僅在於導入宗教性的經驗，也在於登陸了都市的空間。

　　但是這樣說義大利，似有些誤導。因為「義大利」沒有一個統一的國家，它變成一些特有的領域，各有不同的政治負擔與效忠對象，像北部地區因為受日耳曼的影響較大，而連建築形式都受影響很深；至於威尼斯一直是對東方的大門，所以它的建築發展較獨立；托斯卡納則是一直相信著古典羅馬及古典的城市自治觀念；義

圖26
比薩斜塔、教堂和洗禮堂：義大利地區的仿羅馬建築以細膩為主要特色，鐘樓通常脫離教堂主體而獨立，拱廊多設計在建築外部，比薩教堂與斜塔就是典型。比薩斜塔每一層都有拱廊，而教堂的立面也設有三層拱廊。這種看起來華麗的連拱，有點像威尼斯建築所喜好的連拱。

大利靴子的中部，也是教皇的封建區，在11、12世紀時從南部的拜占廷、回教、諾曼文化混合區中分離出來。這個像萬花筒般的義大利，在建築上大概可以分梳出三支源流來：拜占廷、回教與日耳曼歐洲的浸淫，而這些都構成義大利地區仿羅馬建築的特色。

● 理論化與區域性格的成形

另外，日耳曼究竟把仿羅馬式建築理論化到什麼程度？

日耳曼的神聖羅馬帝國建築，簡直就是法蘭克卡洛林王朝的繼承者，而且發展成具自己的特色，可以希爾斯海姆（Hildesheim）的藏克特尼海爾教堂為例。在十字形的中間交叉處——方形間，是主廊長度的三分之一，方形間的兩倍就等於主廊的高度，主廊的柱子每隔兩根圓柱就立一根粗角柱，明白顯示主廊是由三個障壁所組成的。然而內部整體的協調韻律性，靠的就是強弱並行的側廊柱子的配列，而複雜的空間構成，不在於穹窿，而在於高聳窗戶，為哥德式教堂開了道路。

為什麼只有日耳曼會把仿羅馬建築理論化？可能與日耳曼的神聖羅馬帝國，自稱是延續著查理曼帝國路線有關，於是統一組織出新的建築法則，便成為帝國向外宣稱的具體方式。

至於原本的卡洛林王朝所在的法蘭克地區，由於這時候陷入了分裂的狀況，諾曼第、勃艮地、普羅旺斯等地，都發展出具地方色彩的建築。

法蘭克的教堂發展，主要是在克魯尼修道院的領導下。由於克魯尼修院愈來愈注重禮儀及儀式的準備工作，於是在內室的周圍又加設有圓廊，圓廊裡有五個呈放射狀配置的小內室，這成為往後法蘭克教堂內室的基本形制。

另外，在法蘭克到西班牙西北的一條主要巡禮路線上，隨著朝聖熱，而興建了許多曾經極負盛名的修道院教堂，圖爾（Tours）、里摩（Limoges）、

孔克斯（Conques）、圖魯滋（Toulouse）等地都有，它的特色在於便於朝聖者得以仔細觀看整個教堂，而有個側廊環繞整個教堂，而不會妨礙整個內部的儀式空間，同時，前所未見的壯觀與華麗格局，大概是這一路朝聖路線教堂的特色。擁有高而平滑的牆壁，以及開設高窗，都是沿用卡洛林王朝的二重建築而來。

以上是法蘭克中部的情形。

另外，從諾曼第到比利時的北部地區，比中部更強調側廊的高度，有時還有高達四層的建築。西南部的農村地區，則比較偏好簡單的羅馬拜占廷建築，大部分仍採圓屋頂教堂，有的主廊和側廊高度根本完全一樣。

● 你來我往的仿效與競爭

在1066年諾曼第公爵威廉展開了大規模的建築活動，法蘭西南部孔克斯（Conques，字意即「征服之地」）的聖福依教堂可說是典範。孔克斯在查理曼時仍是個小村莊，當時是個孤立於山谷中的聖本篤教堂，現在的教堂則是在11世紀中時重建的。

聖福依教堂最大的特點在於：從它的剖面可以看出，側廊低於教堂中央的主殿部分，而且是兩層式的側廊，稱為廊臺，但並沒有高窗的光線，它省略了中庭及西方的後殿。就結構上，孔克斯廊臺的飛扶壁功能是足夠了，但是它也只能應用在木屋頂的巴西利卡；若就功能而言，廊臺有點類似上層的教堂，是隱蔽的祭壇，在特殊的節日時可以稀釋一些擁擠的朝聖客和居民，但是違反常理的，廊臺可能並沒有地板，也就是說它無法使用，但仍維持著主堂高度的美學效果。

聖福依教堂沒有多層次的入口，立面則是由塔搭出一個薄薄的佈告欄，而由塔直接引導入主要大廳。這個佈告欄分為三部分，垂直的與內部主堂和側廊的區分相呼應。

圖27

孔克斯聖福依教堂的主廊與旁邊的廊臺：聖福依教堂以這種側廊上的廊臺，解決了要提升主堂穹窿屋頂的問題，但這種結構邏輯是不足以單單解釋仿羅馬式建築豐富性的原因。因為不管是形式、功能與結構，都在教會之間你來我往地互相學習，就聖福依教堂具重大意義者，在其它地方可能變成了遊樂或裝飾，或者只是純粹競相仿效形式。

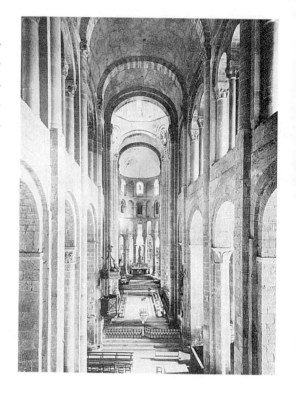

　　它還有很富法蘭克風味的地方：如嵌出線條而富有舞臺效果的拱形入口，在主堂屋頂的山形牆上會有耶穌箴言，在塔底則有側門入口。許多雕刻明顯地雕置於正門，讓大門成為明顯的目標，甚至刻著地獄的苦象，讓人在進大廳之前心即為之一沈，進入正廳後當然變謙虛而恭敬了。

　　在這種模仿過程中，生產了一些新的混血形式。比如法蘭克人、倫巴底人的手藝，或西哥德人裝有大顆寶石的金帶子飾品等，中世紀時也都用來陳設教堂，像擺在十字架上、聖餐杯、聖骨匣、或禮拜堂的大門等等。

　　再來，是另一批後來的諾曼人──古代的斯堪地納維亞人。他們的海盜船在歐洲沿岸神出鬼沒，他們的船是以自然彎曲的樹幹當船首，後來這種技術也套用在建築上，英格蘭和北歐地區，便利用兩支彎曲的木材組成

倒V形的構架，產生了木柱與屋頂結構聯合起來的特有形式，即叉柱式（cruck）。諾曼第、英格蘭、義大利南部、西西里島等，凡是他們所定居過的地方，都有這種諾曼風格，12世紀建於英格蘭東北的達拉膜大教堂是為代表。

至於未受到戰亂的塞爾特邊緣地區，則在這時候傳回歐陸本土一些早期基督教的傳統。由於愛爾蘭地處歐洲偏遠地帶，與歐陸經常有著不同的傳統，但在5世紀為羅馬人所佔領後，改信基督教，而它未受到北方游牧民族的騷擾，讓該地區基督教傳統的室內設計一直維持著，甚至再傳回大不列顛和歐陸，如石頭式十字架、禮拜堂、彩色福音裝飾畫等等。

另一支影響此時建築的還有回教傳統。早在西元732年，查理曼的祖父曾在今法國中西部的普瓦捷（Poitiers），阻擋住回教徒的北上，但回教的影響仍觸及今法國中部，甚至在11世紀的十字軍初期，摩爾人也佔據著現在的西班牙南部，在摩爾人首府——塞哥維亞的修院，你也都可以看到回教的影響。

這是當時西羅馬帝國基督教社會的普遍現象。當仿羅馬式如火如荼的在各地藉著重建教堂而形成一股熱潮時，同時，仿羅馬式也因企圖開闢新的建築空間，而由各先驅在各地試行各種建築，而致12世紀的仿羅馬建築，已可以看到哥德式建築的影子了，顯示著仿羅馬式建築也同時在解體之中。

3.3 法式的哥德建築

法王挑戰克魯尼建築

巴黎附近的聖丹尼大教堂，大概可以稱得上是這個營造熱的代表，它幾乎也算是以前各種營造工程的成果。

聖丹尼大教堂所在的地區，是12世紀時法蘭克人皇家所在區，巴黎是當時的行政區，而聖丹尼大教堂是王室的陵墓所。這個地區的建築是一點也不特別，仿羅馬建築全賴聖本篤修院及克魯尼修院所滋養成熟，然而修院對於聖彼得的忠誠，或多或少威脅了當權皇家貴族欲據土為己有的民族國家領土。所以，如果法蘭克境內，為修道院和封建制度服務的建築若不太興盛的話，我們也就不必太訝異，因為以巴黎為中心半徑160公里之內，都是法蘭克王的領土。

● 象徵性的聯想與認同

當皇家佔優勢時，是否也找出了一種屬於皇家自己的建築表現方式？

哥德式建築發源於修院，不過卻不是一般修院，而是個皇家所屬的修院。修道院長蘇石（Suger Abbot，約12世紀）不僅為法王服務，忙於調解教會與王權間關於封建貴族的紛爭，同時也是帝國野心的中介，聖丹尼教堂新形式的外傳，其實就直接擴張了王權及影響力。它的創造性在於巴黎周圍的城市主教座堂，而哥德式建築也受國族大浪的肯定，就像要替代掉那些贊助修士與領主的建築風格一樣。

當然沒有什麼是完全絕對屬於皇家的哥德形式：它只是種聯想與認

同。

　　中世紀的宗教是無所不包的，當時的統治者不會公開的反對宗教，也不敢疏忽教堂外在的裝飾，連聖丹尼教堂都以神學的語彙來表達建築的高貴性格。對於正宗的基督教建築而言，這個作品所傳遞出來的政治訊息就在於這個建築物的脈絡——即它與法王絕無僅有的關係。

　　在這裡查理曼及其統一法蘭克的丕平（Pepin（II）of Heristal, 687－714）備受尊崇，他們也埋在這裡，當神聖羅馬帝國恐嚇著要入侵法蘭克時，當時的法蘭克地區的卡貝王朝路易六世（Louis VI, 1108－1137），便藉機撩起皇軍對聖人旗幟的效忠情感，將這修院稱為「王土之都」，聖丹尼現在也成為法蘭克地區第一個真正的宗教中心，也是王宅與國族教堂合一的象徵。路易更授予修院在聖丹尼節慶日時有司法權，也把他父親——菲力普一世（Philip I, 1060－1108）——的王冠儲放在聖人寶庫的一角，再度神化了自己的家族。

　　除了與法王的象徵關係外，聖丹尼又是如何展現當時的宗教觀？

　　聖丹尼其實是兩個不同的歷史人物，後來有個傳道者挪用東方神祕主義者——丹尼斯（Denis）的著作，這著作把新柏拉圖哲學與基督教神學混合，信奉基督就是照亮世界的光芒。設計者蘇石就像當時人一樣，相信這種光芒象徵主義，把光線視為最尊貴的自然現象，具最少的物質性，但卻是最近似純粹的形式。這種新柏拉圖式的形上學，也繡進了一種理性、數學思考模式的象徵主義，而認為宇宙是上帝依據數學比例系統所設計出來的，這在克魯尼和西多會的修院都可以看到。

　　在這種當代的哲學脈絡裡，強調光線，是讓哥德式建築不同於仿羅馬式建築的地方。在這兩個階段，教堂就如天堂意象般矗立著，教堂就如上帝之城，不過當時認為人進入上帝之城時，將發生可怕的事件，仿羅馬式建築便選擇以藝術來表現，在大門入口把這種意境雕刻出來，像聖福依就

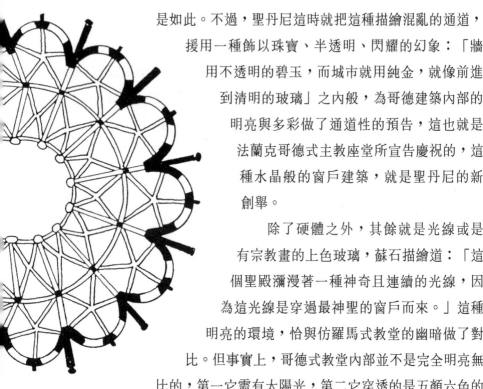

是如此。不過,聖丹尼這時就把這種描繪混亂的通道,援用一種飾以珠寶、半透明、閃耀的幻象:「牆用不透明的碧玉,而城市就用純金,就像前進到清明的玻璃」之內般,為哥德建築內部的明亮與多彩做了通道性的預告,這也就是法蘭克哥德式主教座堂所宣告慶祝的,這種水晶般的窗戶建築,就是聖丹尼的新創舉。

除了硬體之外,其餘就是光線或是有宗教畫的上色玻璃,蘇石描繪道:「這個聖殿瀰漫著一種神奇且連續的光線,因為這光線是穿過最神聖的窗戶而來。」這種明亮的環境,恰與仿羅馬式教堂的幽暗做了對比。但事實上,哥德式教堂內部並不是完全明亮無比的,第一它需有太陽光,第二它穿透的是五顏六色的玻璃,所以有時內部甚至是種半灰階式照明感。教堂裡的光線,都不是一般的光線,而是穿過聖畫使之蛻變出某些新東西,就像經過使徒故事加持的新光線,也就是設計者所稱的——基督之光。當然彩繪玻璃上的《聖經》故事,是沿用了拜占廷教堂的馬賽克作法,讓教徒更可以透過基督之光看到基督和聖徒們的故事,效果比馬賽克更勝一籌。

圖28

聖丹尼大教堂平面圖:該教堂有雙重的走廊,並輻射出九個內室,開啟了負責歌頌上帝的唱詩班席位的設計。不過外面的走廊和內室是接連在一起的,拱洞和柱子排成同心圓列,這樣才讓後殿有充足的光線。這些內室幾乎是完全開放的空間,外面則有扶壁來支撐著拱洞,每個內室的正中間都有個較修長的拱洞。

● 長期嘗試的建築結構

這座聖丹尼教堂後來就成為巴黎獨一無二的聖禮拜堂。

然而如何設計出這種透明的氛圍？

用來支持穹窿的牆，如何為寬闊且薄殼的玻璃所取代？

就結構性來說，哥德式建築似乎產生了三種權宜的替代結構：尖拱穹窿、拱頂肋骨、飛扶壁。但是這三種都不是哥德建築師的發明，重點也不是上色的玻璃，而這些卻變成哥德式教堂最受褒賞的部分。其實這些都是一系列嘗試 —— 追求愈來愈少的物質性，以及如何適當地配置的結果。

怎麼說是長期嘗試的結果？

技術上以用料來加強結構，早在仿羅馬建築時就已經有人試過了。但是技術要變出一種營建風格，就需要提出一種視野，在鼓吹這個風格之前，你需要自有一套說辭。哥德式建築師只是把這三個建築結構要素放在一起，而且結合了上色的玻璃，來回應光線的神秘主義，以及法蘭克文化的回春。

尖拱，因為有兩個相鄰的重心，也就產生了雙重的優點：一是它比圓拱能較有效的分散重量，而更便於應用在交叉拱頂上；此外，因為可以很容易的改變端頂的高度，即使開間*的寬度不一樣，但還是可以發展出相同的頂端線。交叉拱頂，則是可以讓各方都受到相同的壓力，藉著將兩個筒形拱頂直角交叉，就可以把穹窿的重量傳達到四個柱間的點上。這些極大推力的點，又可以個別地形成直角為半拱所支持，也就是飛扶壁（flying buttress），這比

> 開間（bay），是指由拱頂、窗戶、柱式或其它垂直要件所定義的建築物或場所，而它是一再規則地重複出現的空間單位。

起要與筒狀穹窿的外推力量相接，是更經濟的。

勃艮第的克魯尼教堂，就是用這些結構性資產，來讓仿羅馬式建築顯得更活潑些。

用肋骨（rib）來加強穹窿隆起的部分，且用在主殿的柱間，像諾曼人的穹窿是由粗石建成，非常地重，這種加強的體系就可以有效的分散重量。這種對角線式的肋骨，一次就可以跨越兩組開間，哥德建築與仿羅馬的差別，在於它看到了肋骨作為獨立的交叉要素的潛力，肋骨也不再屬於穹窿的石造建築，而是超越它的；然而一旦遠離了加強石造建築或溝通各尖拱寬度的角色，肋骨就能跨越各開間，將角落轉向，就像樹木增生一樣。

各地競相模仿的原型

若由這個角度來看蘇石的設計，在於他看到了象徵與類比的重要性。他理解到所謂薰陶教化，既是營造的手工勞動，也是種機制的精神過程，他也相信隨著當代沙特爾主教座堂和各地的模仿，而帶起了某種教堂神秘性的原型。

現存的部分，有修道院長蘇石的公事房，和西面的門房以及東端內室的圓廊和放射狀祭室。柱基還帶有細小的副柱，而產生了韻律感，秘密就在於使用了肋骨穹窿法，讓原來支持拱洞和柱子重量的裝置，可是附加在穹窿稜線上的拱洞，看來卻像支持著穹窿的重量，拱洞實際上並未支撐了穹窿的重量，但肋骨卻支撐了穹窿，於是產生了副柱支撐肋骨的錯覺。這會讓人有種穹窿為神秘的力量所支撐的錯覺，而使人有種非物質的輕快感，進而讓整座建築物精神化，而拱洞尖頭形也更助長了這種上昇運動。同時，壁體上開設嵌有彩色玻璃的大窗戶，也為了提高建築效果，採用雕刻裝飾，隨著聖人崇拜的流行，也在內室設了很多祭壇，同時也為了舉行儀式時不致混亂，就採行了合理的放射狀祭室，在教堂的正面，還建有望

彌撒的鐘塔。

　　總結一下這教堂的影響，有兩方面：

　　一是這種肋骨和副柱的理論，把現實結構體隱藏起來，而讓人們的注意力轉向上昇的方向，使仿羅馬式建築轉化成哥德式建築。

　　二是因為它是法蘭克王室的陵墓所在，這座大教堂不僅是朝聖熱路線裡的一景點而已，其實也象徵著法蘭克王室在建築上的力量。後來隨著王權的鞏固，境內的政治經濟大權的統攬漸趨於一尊，這一座教堂便成為法國文化活動中心地，甚至成為法國境內各教堂模仿的經典。

　　哥德式建築，就這樣產生於以巴黎為中心的北法蘭克地區。

哥德建築的遠傳

　　大致上哥德式建築可以分兩期，12世紀時，由於仍殘存著仿羅馬式的建築手法，稱為過渡期的哥德式建築，巴黎幾個鄰近的城市，都競相投資在聖丹尼所提供的結構與美學的課程及其政治遺產。桑斯（Sens）可能是第一個模仿的，後來巴黎、諾瓦戎（Noyon）、桑立斯（Senlis）、拉恩（Laon）幾個大教堂也紛紛步入這個道路，透過建築師跨區域性的工作，讓哥德式建築也隨之散播開來。

　　到了13世紀前半葉，沙特爾（Chartres）、理姆斯（Reims）、亞眠（Amein）等地，先後建的大教堂，就是哥德式的古典建築。飛簷的發達，把高高在上的穹窿所產生的不安定感，全部一掃而空，因此時的教堂都省略了二重側廊，使三重結構的高窗和大拱廊更為高大，且為了不再看到曖昧的陰影地區，教堂內部增加了顯著的明晰度；另外屋外的飛簷，已產生了安定感，就不再需要副柱支撐穹窿肋骨的錯覺，教堂內的柱子也都均一化了。

◖贊助者浮出玫瑰花窗

　　沙特爾主教座堂，幾乎可說是早期哥德設計豐收的縮影，也是備受關愛的哥德建築。

　　沙特爾教堂擁有聖母馬利亞生育時穿的衣服，這是查理曼由君士坦丁堡得來的，把它捐贈給沙特爾教堂後，這個小鎮也從此開始與皇家有了不解之緣。1100年之前，聖母的聖衣不僅成為崇拜的對象，到了中世紀後期，她甚至被喻為智慧之神，就像古典希臘的雅典娜的基督教版一樣，一年四次的慶典，更讓這個小山城擠滿了朝聖的人潮。

　　11世紀的時候，沙特爾教堂原本的巴西利卡，換成了木屋頂的仿羅馬式教堂，

圖29

沙特爾教堂玫瑰花窗下的彩色窗：教堂入口之上鑲上一個超大的玫瑰窗，這也是延續聖丹尼教堂的發明，它含有既是太陽又是玫瑰的雙重象徵。基督是新太陽，而馬利亞則是無刺的玫瑰，而雙臂的翼殿也是覆滿玫瑰的雕刻，當然這種複雜華麗的立面雕刻，可是花了好幾年才完成。

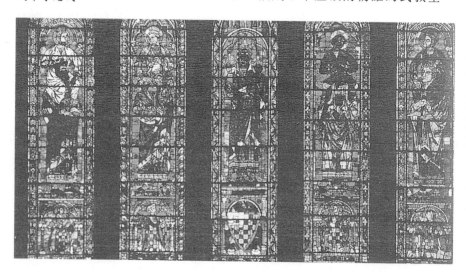

現在主教座堂正殿基礎，大多可回溯到這個仿羅馬式教堂。它有三個輻射狀的小內室，這個老舊的教堂可能已經有定出計畫的比例——像側廊和主殿及其相關的寬度等，1130年代擴建，擴大主殿的第一步，就是建立新的雙塔立面，而且是三層樓高的雙塔。入口是三個尖頂拱皇家式的正門，不再像仿羅馬建築的正門雕滿了混亂的審判情境，而是改雕天堂與聖人的情況，其實是歐洲教會由仿羅馬轉型的最佳說明。之前西多教派代表聖伯納（St. Bernard, 1090－1153）曾經責難仿羅馬教堂內部過於奢華，這就是建築上的一種具體回應，企圖展現一種理性及天堂的實況，遠離了進入仿羅馬式正門時所感受到的恐懼，強調的是宗教經驗的整體性，以及知識是救贖的前提。

當然這教堂可讓石匠、雕刻家、玻璃製造者、煉鐵者、木匠、蓋屋頂工人等，狂熱了約三十年之久。雖然不知道建築師是誰，不過卻可以感受到建築師對於正在發展的哥德建築的敏感，甚至發展成典範性的高度，石塊是用附近採石場完美的石灰石，委託人當然是主教和教堂，然而它更是個城市建築，因為它是許多法蘭克社會要素的連結。

沙特爾宮廷當時仍是一個法蘭克有權勢的封建貴族，與國王也有血緣關係，然而教會與王朝的親密關係，卻也漸漸讓貴族的力量及封建制度漸漸消蝕，主教也鼓勵匠人階級參與，將貿易社群劃入主教座堂的家庭裡，並支持尚未有組織的人，組成工匠或各種專業組織。這些團體便以教會祝福之名，連組宗教上的兄弟情誼，而成為參與教堂營建的社會契約團體。

沙特爾教堂的窗戶就是這種關係的具體證據。因為很多玫瑰窗多仰賴法王及其家族的贊助，有的貴族的住宅也被再現在玻璃上，這些人還可以選擇想要的神聖圖象和繪點，建築工人組成的同業公會——稱為「基爾特」（guild）——也把自己的專業活動，一幕幕地銘畫為上色玻璃的一景。這有點像自我宣傳的方式，不僅混淆了整體作品的清明性，也對抗了正宗皇家

入口有規律、和諧的圖象學，因為後者全來自主教學校的訓練。不過這些推擠關係，其實也承認了一種社會實體，即哥德主教座堂不僅是信仰的天堂，更是社區的中心，像許多城鎮會議、法庭、戲劇和音樂表演，就常在這裡舉行。

至此，法蘭克的教堂，不再只是享封建特權而已，它也是一個民族重要的紀念碑，也是城市的中心。

● 哥德結構的雙向定型

就建築結構而言，這一連串的發展結果，哥德式教堂內部也產生了兩種方向性，一是向上，一是向東西兩端內室的方向性。

負責承擔上昇運動的是肋骨和副柱，愈往上有愈多副柱被細分，附著在穹窿上的尖頭形肋骨，更把這種上昇運動越過實體的天井，導向人眼無法看清的遙遠高處，讓哥德式的空間上面變得沒有界線。

至於橫向的方向性，由於柱子和其它部分均一化，所以使原本水平運動就趨於緩和的仿羅馬式建築，也喪失了正方形障壁的獨立性。同時，整個空間似乎又回到了初期的基督教巴西利卡的情境，側廊形成單一空間，面向東西內室的方向性，就變得特別強烈，東西內室既然成為焦點，也換上了圓屋頂，似乎就成為一個靈魂直接進入的席位般。這時是繼希臘神廟之後，哥德式建築再度突顯了這種精神性的勝利。

後來大部分就在玻璃與石骨的裝飾做些變化組合。

尤其到了後期，哥德建築變成極為複雜的建築形式。像北歐，特別是以英格蘭為中心發展出裝飾細部，穹窿的肋骨和窗戶上的骨組，整個裝飾都非常複雜，肋骨和副柱特多，且彼此之間相吻合，已不太容易分出是屬於哪根柱子的了。

另外，像改革派的方濟會和道明會，教堂多位於都市，以能掌握大眾

心理進行教化為主，所以重點不在於神秘的儀式和富麗的教堂，而是為寬廣的大講堂和祭壇所取代。義大利阿西西*的方濟會教堂，就是這種單純的教堂，不過基本上他們的教堂形式並不固定，而是會適應當地的特殊需求而做些變化。

> 阿西西（Assisi）是方濟會創立者聖方濟（St. Francis of Assisi, 1182－1226）的出生地。

建築也是一種傳教事業

　　想到希臘建築，你一定會想到上通天文下通地理，連醫學或歷史哲學都得懂的通才建築師，想到羅馬建築，你一定馬上聯想到軍隊與工程師的三位一體，甚至羅馬皇帝總是帶著建築師隨行去旅行的畫面，當然底下也都是有大批的奴隸工匠。

　　那這時多如牛毛的教會建築，又是誰蓋的？當中古初期，希臘羅馬的建築傳統，已失去了文字傳播的管道之際，尤其是號稱模仿古典羅馬的仿羅馬建築，又是由誰來引領的？

　　雖然中世紀的建築，木造的遠比石造的為多，但教堂建築為了防火等因素，從地板到天井全部使用石材，尤其是12世紀以後，教堂建築又跟雕像、彩色玻璃結合，還有一些不能直接固定在建築物上的工藝品。可以想見，中世紀的教堂，多得依賴採石工和雕石工，這些人總稱石工。

◦建築人材的育成地

　　當教堂總結了中世紀所有的建築工程與藝術時，教會當然是最大業主，優秀的建築工人，幾乎全在修道院建築中養成。

　　修道院怎麼可能生出建築師和匠人？

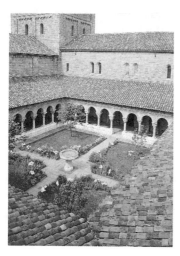

圖30

12世紀中，位於庇里牛斯山的庫克札聖米爾（Saint-Michel-de-Cuxa）聖本篤修院迴廊：該修道院創建於9世紀，迴廊則是12世紀的產物，它由環繞著一大片露天庭院的迴廊組成，內院迴廊通常位於教堂的南側翼，它是走道或遊行步道，也是修士沈思閱讀的場所，也是洗衣、沐浴的場所。

這得歸功於中世紀教會。從5世紀羅馬帝國滅亡到8世紀查理曼再度建立帝國之間的300年中，除了陷入無政府政治和經濟蕭條外，文化方面也都沒什麼創新，大多是透過教會對古代文物做保存與傳遞的工作。當時只有基督教的修士們才有機會接受教育，於是這種保存文化資產的工作全落在教士的身上，不管是編教科書、翻譯舊著、或是抄寫古典作品等，都是當時修士們最重要的修行工作之一。希臘、羅馬建築記錄的《建築十書》，也是每人必讀的專書，修士們自己還會畫些設計草圖。

當歷經數百年摧殘的教堂需要整修或新建時，這些修士便派上用場了。像11-14世紀的法蘭克，據傳就蓋了約八十座大聖堂和五百座大教堂。聖本篤改革派——西多教派，光在12、13兩個世紀之間，從現在殘存的平面廢墟算來，就蓋了約一百一十餘所；另外，把肋骨穹窿的形式與技法傳播到歐洲各地的，也是西多教派。

你可能又要問西多教派，為什麼要修建這麼多修道院呢？

當時西多教派的聖伯納曾發表一篇聲明，對當時的主流教堂多所非難：

「教堂建築為什麼要搞得那麼誇張

高大，而且裡面的空間也不必那樣寬廣，特別是那些豪華裝飾才是最大的隱礙，讓教徒祈禱時根本無法集中精神。」

既然西多教派指責當時主流派——克魯尼派——的教堂過度奢侈，西多派自己又如何？西多派選擇建修道院的地點，經常離都市比較遠，且不論本院或分院，都採取簡單樸素的建築形式。建築工程便是由本院所派的修士負責規劃，工程完畢再由本院院長檢查驗工。

抄寫文書或舉行儀式的修士，擔得起這麼重的角色嗎？

當然，他們是有分工的。修院的修士，除了有專門舉行各種祈禱儀式的專業修士外，還有負責從事各種生產工作的輔助修士，無論輕重，輔助修士全一肩挑，才讓西多教派培養出很多石工和木匠等建築工人。不過就跟西多教派一樣，這樣簡樸的建築形式，始終也未能成為主流。

● 建築組織的分工

這些建築工人是散戶還是有組織性的？

這時候的建築工人，也和其它商人或工人一樣，為了維護生產質量和職業上的權益，也開始組織「基爾特」。

12世紀以前，大概只有石工基爾特，而且，巴黎是唯一有組織基爾特的都市。基爾特會長由王室石工的領班擔任，會長對會員有裁判權，且基爾特對於工人有些規定，如每個石工師傅除了自己的兒子外，只能收一名徒弟，徒弟需修業六年以上，而且可以收繳學費的，修業完再由基爾特會長舉行儀式授予石工資格。這樣看起來漫長的學習過程，讓當時稱得上夠水準的石工技師不多，於是15世紀時，又重修法規，縮短修業年限，增加師傅招收徒弟的名額，但學徒需再加一年的實習時間。13世紀以後的英格蘭，不論是大都市或大建築場地，也都同樣有了這種組織，不過修業年限就長些——7年，而且每名師傅一樣只能收一名學徒，可是這種制度在英格

蘭變得普及,是近代以後才有的事。

　　中古時期的都市人口並不多,為了獨佔一個都市的所有工程,巴黎的石工基爾特便漸流行於巴黎之外的各大小都市。當時俗世大牌的建築師,從事的經常是跨區域性的工程,而且兼具木造和石造兩種技術,又要負責研究搬運建材的各種機械,甚至連搭棚架等也要親自監督。

　　可是到了晚期,建築分工變仔細了。建築工人的工作也跟以前不太一樣了,只要精通一種建築技術就可以了;即使像大牌的建築師,不再需要凡事自己動手,只要從旁指揮就可以了,而且可以同時監督好幾處工程,就像現在的工程師一樣。

第4章 都市化與建築復古狂潮

有關文藝復興時期（Renaissance，15－16世紀）的研究，大多集中在義大利少數幾個著名的中心：弗羅倫斯、威尼斯、羅馬等。雖然義大利藝術在這個時候能引領風騷，全仰賴這三個城市，不過，其它城市的貢獻也不少。

什麼叫「文藝復興」？

早在中古晚期，已經有些著作提出「復興」的概念，以"Rinascita"這個辭來界定一種運動，指的是復興古典時期的學術，藉此讓人類的道德、政治秩序與創造力，也重現生機，但這個辭彙當時並不是用來指涉一個時期。

"Rinascita"原意就是「再生」的意思，"Renaissance"一詞就是源於這個字，不過它遲至19世紀時才第一次在法國浮現，"Rinascita"的意思被擴大了，變成指一個特定的歷史時期，就是15－16世紀強調古典學術復興的時期。不過，這個詞的原意並未限定在「文」和「藝」，譯為「文藝復興」是不太恰當，只是因為大家都習慣了這個名詞，就依然暫且用之。

從當代到現代關於文藝復興的討論很多，「文藝復興」究竟算是一個歷史段落？還是中古與現代的過渡期？或者算是中古的末期或現代的初期？它僅限於義大利或是指整個歐洲？這種變遷是突然的，或是漸進的？且是否受到當時的政治、經濟、社會、宗教與哲學的影響？

以19世紀瑞士史家布克哈特（Jacob Burckhardt，1818－1897）為中心而引發了一系列的辯論，描繪出了這段時間的特色。

這時候所經營的城邦政治，就像經營一件藝術品般，現代歐洲的「國家精神」和「政黨政治」，都在這時候發了芽，而「現代的」個人主義也開始浮現。此時繁盛一時的城邦政治、都市經濟、以及新興的資本主義，形成了一種新文化。不過這種新文化卻在中古裡找不到依據，只好轉向遠古去追求啟示和引導，研究古典文藝的風氣便應運而生。

當所有眼光都轉向古典希臘、羅馬後，在上帝之外，重新發現了人內在的能力，人和自然的關係也再度重新設定。義大利人開始藉由旅行來探索世界，開始發掘自然和征服上帝所在的宇宙，間接影響了自然科學的探討與方法。社會也有了轉變，社會的位階不再是依據身世貴族階級而定，而是依據個人智力所積聚的財富，於是產生了新富階級。這時的文藝復興與宗教改革，同是爭取思想自由的兩項運動，都市生活與工商業發展都是這運動的重要支持力量；只是義大利著重於文藝復興，而日耳曼的宗教改革成分較濃厚，兩支都是現代文化的開始。

圖31

14—15世紀的天使報喜三屏畫作：中間的飾板描繪的是天使報喜，而兩旁則分別是捐獻者和工作室，畫中的背景就是典型的文藝復興建築特色，圓窗、以及房屋立面都可以看到幾何圖形的組合，而工作室窗外的街景，則表現了當時另一波的建築高潮，讓街面一下子轉為大理石的城市。

除了這種把文藝復興時期視為現代之始，視為與中古完全斷裂的說法外，還有另外一支浪漫派持不同的看法。這派認為較之文藝復興時代，12—13世紀的都市復興反而更富有創造活力；而且許多近代的思想和制度是起源於中古，彼此之間並無明顯的斷裂鴻溝，中古與文藝復興是延續的關係，所以應該將文藝復興視為中古的尾聲，而非現代的黎明。

　　說了這麼多爭論的觀點，只是為了提醒你，這個時期的建築擁有許多現代特色，也保有許多中古的傳統，而12—13世紀以來的政治、經濟發展、都市復興、宗教改革，其實都影響著這時建築與城市的面貌，你可以看到一個隨都市與經濟發展而起舞的建築觀，與哥德宗教建築同於中古後期飛揚。

4.1 國際貿易、都市化與復興狂潮

國際貿易回歸都市

自11世紀中葉以來，西歐的經濟開始由自給自足的莊園經濟走上商業與工業的經濟。直到13世紀末，由於錢幣經濟發展到了相當的程度，土地的開發和農耕技術的改進，這樣的養分才讓都市與經濟快速在14世紀後開花結果，資本主義的成長與莊園制度的崩潰，都在這個時候。在歷經了14世紀的調整後，15世紀便進入了經濟繁榮的盛期。經濟的成長以及原料和市場需求也日增，促使歐洲開始往外發展，16世紀歐洲的殖民運動就是奠基在15世紀後半期的經濟。

經過這樣簡單的描述，是不是發現14—15世紀的社會面貌，真的和上一章所談的宗教與封建的面貌完全像在兩個世界？看似兩樣，其實卻是同在一個土壤裡生長出來的新發展。

這種經濟的復興，在義大利看得最清楚。

◐ 義大利統稱經濟霸主

位於地中海中間的義大利商人，自11世紀末以來就已經壟斷了西歐與亞洲必經的——地中海——貿易道路，從事類似轉賣或中介的交易。不過14世紀以後，義大利商人也漸漸無法掌握法蘭西市場的貨源，只好改變路線，試圖由海路直接和西歐的其它市場接觸，經直布羅陀海峽到西歐是最快的方法。

為了要航經這條新的路線，威尼斯城的商隊便發展出規模挺大且有武

裝軍艦的商船。威尼斯政府本身就像是個龐大的船公司，弗羅倫斯則變成銀行家族企業，全由麥狄奇（Medici）家族掌控整個城邦的政治經濟。這些新發展出來的城邦商業組織與文化，經常隨著遠征到各地行商的義大利商人登陸，影響力之大就如古羅馬軍團般，只是以前是靠軍隊，這時依恃的是城邦經濟。

你一定很好奇義大利商隊為什麼要千辛萬苦來到西歐呢？

原因是阿爾卑斯山以北這時還是個農業區，專門提供農作貨源。11－13世紀時，西北歐不僅開墾了鄰近荒廢的森林地，生活和生產的地域都變大了，經濟的專門化與政治民主君權統一之間，可說是相輔相成的。聰明的義大利商人為投君王貴族所好，便提供一些展示勢力最需要的奢侈品、行政技術與經驗，甚至也供君王貴族貸款，來換取西歐地區的行商經營權。

不過，這些西北歐沿海的尼德蘭、英格蘭、北日耳曼地區，也因海運之便而早有工商業城市。像尼德蘭地區（Netherlands）——尤其是法蘭德斯（即南尼德蘭，約現在的比利時地區，Flanders）這個河口區，早自11世紀中葉以來，不論是英格蘭的羊毛、斯堪的納維亞半島（Scandinavia）的皮革、法蘭西的酒、亞洲來的香料或絲綢等，都可以很容易的在這個地區買到，尤其是法蘭德斯西北的布魯日，因位於東西南北的貿易匯集地，各地的商人與貨品隨處可見。

不過義大利商隊並非所向無敵的，因為這裡還有一個日耳曼的漢撒同盟勢力存在。

漢撒同盟是什麼組織？它是日耳曼商人為了掌握波羅的海地區的商機，所成立的商業團體。

這裡人煙原本頗為稀少，卻因為盛產西北歐都市最缺乏的日常用品——鹽和木材，於是自14世紀以來，為數頗多的商人紛紛前往。地主貴族們卻

是這種發展趨勢的最大受益者，當中世紀的莊園封建制度在西歐漸消失之際，東歐卻形成了新的農奴制度，只能看著市場來種植商業農作。

　　就近在隔壁的日耳曼地區商人，當然早就嗅到了這個市場的味道了，於是早在11世紀便在波羅的海威斯比島，建立了「漢撒」（Hansa），這個字就是「房子」的意思，其實就是指商人公會組織進行交易的房子。之後俄羅斯的諾夫哥羅與倫敦，便成了漢撒商業團的東、西兩大據點，加盟的城市還曾達七、八十個之多，甚至成為歐洲勢力最大的商業團體。

　　當義大利商隊和漢撒掌握了歐洲海線的貿易路線時，義大利原來那條越過阿爾卑斯山的陸路貿易路線，就由南部的日耳曼人接手了。加上礦業的復甦和金屬品製造業，南日耳曼也出現了聯合商業、工業與銀行業於一身的大資本家，紐倫堡是這區域的商業中心。孤懸在西方的伊比利半島，雖然沿海也有像巴塞隆納般也開始發展貿易，不過，整體而言，這裡依然是地瘠人窮。

　　這樣的國際貿易與都市發展，讓歐洲絕大部分人的日常生活早已融成一體，光是一件毛衣或一瓶酒，可能就受到好幾個城市的商人所左右，當然，主要還是受北義大利幾個城市掌控。由於漢撒同盟只注重商業，所以即使在1500年後，義大利人還是統合歐洲經濟的霸主。雖然，其它地方的君王們也很努力地要斬除義大利商隊勢力，不過，這要一直到鄂圖曼土耳其帝國（Ottoman Empire, 1451－1922）在東方異軍突起，加上西班牙的統一，被東、西包夾後的義大利，環地中海區的經濟霸主地位才拱手讓人。

● 城市空間的重組

　　城市與建築空間，也有了重大的復興與轉型。

　　城市不再只是紀念碑而已，它成為宮廷君王經營的一件藝術品。主宰城市經濟與政治的宮廷，開始挑戰中世紀主教座堂所在的秩序，於是開始

草擬城鎮計畫，甚至指定城鎮的建築師。這些被君王們請來的建築設計顧問們，便採用一些人民較容易理解的意象，以活潑的方式讓人們參與城市設計的過程。待城鎮規劃和營建終了，整個城市治理的優先性也在這過程中定下來了，許多城市的傳奇故事都是在這時候產生的，城市有了愈來愈清楚的新秩序。

就拿弗羅倫斯為例好了。

位於義大利中部的弗羅倫斯，圍牆的轉化幾乎是最明顯可見的資產。這時候的弗羅倫斯是不准私人房子與圍牆相連接的，為了加強城市的強度與美化，總是隔著一定的間距豎立起塔樓，就像泛希臘化時期和羅馬帝國的城市一樣，理想的街道要既寬闊又筆直，因為覺得以前那些不規則的空間需要做些矯正，較有助於健康、便利與城市美觀。

弗羅倫斯在西元前1世紀時，只是羅馬殖民地的一個小所在，在日耳曼人入侵時它幾幾乎乎就消失了，淪為拜占廷的一個小要塞而已。

既然如此，圍牆為什麼那麼重要？因為圍牆成為追溯弗羅倫斯歷史的重要依據。該城在這時候開始尋求獨立，公社的竄起和人口的膨脹，也幾乎是同時發生的，於是早自羅馬時期即興建的圍牆，就在這時候被追溯出來，為這城市尋找存在的源頭。為了要掌握這些新興的勢力，便需要興建新的區域，1170年代便以一組新牆擁抱住大片土地的郊區；同時，一些大家族便沿著四角的城牆自我組織起來，城牆與大家族便成為都市防禦的中心。那個主宰了城市整個中古時期的教堂，相對地卻也與封建領土的人民漸疏遠了，勢力縮小到只能照顧到鄰里的社區。

到了13世紀初期，由於人口已經超過五萬人，弗羅倫斯也由於金融銀行業與羊毛工業，而正轉型為歐洲的大城之一，城牆就顯得太小了，城市的十二個大門幾乎已無法管理人滿為患的交通量了，於是新建了三座大橋橫跨亞諾河，六條大街沿著舊城延伸到橋的最北邊和河邊的廣場。基爾特

與托缽僧這兩個新的機制也進入了城市結構中,修道士在城外蓋起了修道院,初在西邊有道明會,幾年後方濟會則在另一地成立,與原有的教會和市政廳形成了一個大十字軸。到了13世紀末期,郊外幾乎成了修道院的養成所。主要的城市計畫便漸把這些修道院納入新圍牆之中,這是14世紀初的事了。當時即有人預言弗羅倫斯這個羅馬之女將註定成就大事業。

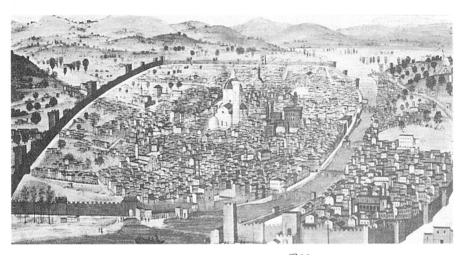

新貴派與都市文化

像弗羅倫斯這些新興或復興的國際商業活動與都市,到底是由什麼人在支撐整個大局?

或許你會這樣問。確實是問到了問題的核心,整個歐洲地區,自這種商業與工業的復興之後,在中古貴族、教士與農奴的莊園封建社會裡,這時突然浮出了一批新人類。

圖32

15世紀弗羅倫斯城的木刻畫,中間白色的部分就是教堂群組。11世紀開始,弗羅倫斯的公共紀念碑,慢慢替代了以前粗陋的空間,且要與城市的主計畫網架協調,主教座堂、市政廳和基爾特會館都連結成一條寬軸線,成為弗羅倫斯的至高點,明顯地重塑了城市的紋理。

中世紀的城鎮雖然也有市集，但多只供給地方買賣而已，即或有的開始發展工商業，也都受到基爾特的控制。不過，有一些比較大的城市，在歷經了黑死病以後的經濟不景氣，基爾特的師傅們便採封鎖政策，許多打零工的日工都被摒除在組織大門之外，被迫成為以勞力換取工資的勞工階級；反之，基爾特的師傅們藉著壟斷而漸變成了雇主和資本家。基爾特組織逐漸走向資本主義的路線。

這一批人的勢力擴張得很快，活動範圍很廣，地位也升高了，在封建社會裡被稱為「中等階級」，他們介於貴族、教士與農奴之間，城市就是他們主要的活動場所。當封建制度日益不彰之後，特權人士的特權消失無蹤了，被奴役的也獲得了自由，讓這批中等階級也失去了可以自我界定的意義，於是這批人漸漸被稱為「都市人民」。可是在阿爾卑斯山以北，貴族依然在王權的蔭蔽下，過著悠遊的生活。農民們雖然獲得了自由，但重稅與天災重重的日子也好過不到哪去。

◉ 義大利都市文化的起舞

隨著資本主義的發展及工業的企業化，這些都市人的財產也有了多寡之分，慢慢地又區分為資產階級、中產階級和無產階級。這種新興的都市人與都市生活，其實是促成這時候文藝復興的主力，致「文藝復興文化」也常被稱為「都市人的文化」。

為什麼說它是「都市人的文化」？

雖然義大利的都市人民中，大多是屬於中產階級的店主、技工，以及像醫師、藥劑師、律師、書記等所有基爾特的會員，自食其力是特色，不過由於資金有限，活動範圍經常是侷限於城牆之內。

這時最明顯的一批勢力，就是那些大型資本家新貴，他們經常控制了整個城邦的經濟與政治，就像封建貴族控制了莊園一樣。這批都市貴族思

想趨於保守，在城邦建立之初，這些從鄉間遷居都市的貴族們紛紛建立城堡，後來富商們也先後仿效，城堡除了軍事的自衛作用外，也用來炫耀自己的社會經濟地位。你還記得12世紀末時，光是弗羅倫斯城內就有一百多座城堡的光景呢！

當中世紀後期的仿羅馬建築開始風行時，古羅馬建築厚壁的防禦性，便成了此動亂時期自我防衛性城堡的最愛。瞭望塔圓形據點（或稱主塔），沿著峭壁向外突出，形成了一種能攻或善防的姿態，反映出當初建城堡的情境。不過在封建社會的城堡，不僅僅有軍事功能而已，而且有行政管理功能，城堡其實是地方領主的所在地。

城堡是貴族和新貴自保之地，但政治的紛亂，也常讓城堡成為政權爭奪時的攻守重地。尤其13世紀末平民取得許多城邦勢力之後，像弗羅倫斯的新政府，便下令拆除城堡高出的部分，如瞭望塔或鐘樓等，以摧毀新舊貴族們的城堡軍事作用。以致後來14－15世紀，資產階級就不再興建瞭望臺或城堡當宅邸了，而是紛紛改建宮殿或庭園。此外，有錢人為了遠離城市喧鬧的群眾生活，還是沒忘在鄉間興建別墅。

這種城邦社會結構，由於多從事銀行、轉介的商業，城市與郊區打成一片是義大利城邦的特色，不過這是就生態與經濟而言。在政治上，雖說是「自治市」，可是農民是沒有公民權的，因為城市中技藝與發明的勝利，讓都市人更瞧不起它落後的鄉居──農民。

阿爾卑斯山以北情況就不太一樣。由於商業農業的興盛，讓農村與城市有了很明顯的區隔，農村甚至反而比城市重要。這裡也不是城邦政治，而且在教會系統與王權擴張的爭奪戰中，不管是農村或城市，常常得受制於少數幾個大封侯或國王，舊封建貴族在這裡還是很有勢力的，至15世紀時傳統貴族也變得只剩社會聲望和特權，但因為這些聲望與特權全仰賴王室給予，而變得愈來愈依賴王室，當然也有一些是由中等階級或紳士階級

升為新貴的，只是勢力沒義大利那麼多。

到這裡，你看到了3、4個世紀以來城市轉變的典型，也看到了城鄉社會經濟關係的轉變，都市建築的復興就在這樣的基盤上產生。

◉ 妝點都市宮廷的復古

15世紀的這一波復古運動，雖然是在多位王公諸侯、教皇、共和國總督、金融鉅子、商人、教會人士等政、教、商界人士的推波助瀾下，提供各種場合、經費與理念，始能實踐與蔚為風氣，復古運動的觀念才得以流傳到各地，分散在各地的宮廷可謂是當時的主要推手。

宮廷為什麼是推手？

可能又得從義大利的城邦發展說起了。實在是因為自1200年以來，義大利各地形成了各自為政的城邦──弗羅倫斯、西恩那、路卡、威尼斯、熱那亞等城市是屬於共和寡頭政體，還有羅馬教廷所在的羅馬城，和其它為數眾多的王侯宮廷。這些宮廷，若非臣屬於神聖羅馬帝國而為帝國的封地，就屬教皇的屬地，通常都得向領主納稅或為領主作戰，但依然享有自主權。而這些宮廷家族大部分又透過經商等多為地方大族，既渴望獲得別人的肯定，也喜歡彰顯自己的地位與財富，就和當時的商人一樣，經常透過對藝術家的贊助來獲取聲望。

只是「宮廷」到底是指什麼？義大利文是 "corte"，就建築上的意義而言，它是指像庭院一類四周包起來的空間，也就是統治該城市的王侯、王妃、王室成員、朝臣、官員所居住的空間。

宮廷，是以宮殿或城堡為中心，也是王侯平時居住之處，更是城市最重要的防禦要塞，只是後來也漸變成政府的財務和行政中心。此外，像禮拜堂、修道院、慶典用廣場，以及宮廷和城堡圍繞的大道等，都構成了宮廷附近的建築景觀。不過這些宮廷王侯，有的還相信「君權神授」的神

話，你大概就可以想像宮廷只是縮小版的帝國而已，它和古希臘的雅典城邦是不太一樣的。

如果你還記得中古時的法蘭克查理曼，當時的宮廷還是屬於移動式宮廷，其實這時候的義大利城邦也是，宮廷還是隨著王侯的遊蹤而四處移動，只是移動的程度不像其它地方的宮廷那麼厲害。過了阿爾卑斯山以北，宮廷的勢力不僅保留在城市，更擴及鄉間的屬地，但大都從簡；不過像義大利地區的王宮，當王侯走訪他邦或鄉間時，宮中人員都會隨行，就像從城市到鄉村渡假般，隆重得很。

這些宮廷的組織不盡相同，通常取決於版圖規模大小、資產多寡以及王侯的家世。像在法拉拉主政的大家族們，其祖先們在鄉間及城市都擁有大筆土地，所以財源多來自於農地和傭兵合約。至於米蘭，統治的大家族們也是擁有大筆產業，不過卻是屬於軍人政治。有的是共和政體，在地方上的商業或產業也扮演舉足輕重的角色，弗羅倫斯、熱那亞和威尼斯就是這種體制，貴族雖然大多和當地居民住在一塊，不過共和體制的委員會，還是為少數家族所把持。

圖33

15世紀的鑲板畫，現收藏於紐約大都會博物館。雖然整個鑲板畫主題是「聖母的誕生」，不過整個文藝復興建築空間卻是最吸引人目光的。因為阿爾伯蒂曾拜訪烏比諾宮廷，當地的公爵宅第都受到他的影響，此畫作者即是採用了公爵宅第的一些細部結構，可以看到幾何形幾乎主宰了整個畫面；同時，他也接受了阿爾伯蒂在建築物外裝飾浮雕的想法。

提到文藝復興，言必稱弗羅倫斯、羅馬和威尼斯三大城市，究竟是怎麼一回事？

原來是這三大城市的財力驚人。

像弗羅倫斯，15世紀時主政達50年之久的麥狄奇家族，就是銀行家出身的。為了讓自己的銅臭身上顯現出一些王公貴族氣息，大力贊助宮廷藝術是弗羅倫斯的特色。不過弗羅倫斯表現出來的藝術風格，卻依然具有應用數學、讀寫、計算能力等商業倫理特色，因為這些公共藝術，大多由各種工商公會所資助，財力最大的企業主當然也競相建造私人宮殿和禮拜堂。

連當時的人文學者布魯尼（Leonardo Bruni, 1370－1444）的《弗羅倫斯城民史》，也替這個充滿民間活力的弗羅倫斯城尋找歷史源頭，而藉著溯源至羅馬的共和時期，學者們也開始歌頌市民道德，而不是宮廷所看重的帝國上位者的美德。

另外一個商業城邦威尼斯，在中世紀時即承襲拜占廷式的希臘十字形的建築，由於又位居地中海地區國際貿易樞紐，財力頗為雄厚。威尼斯政府贊助的藝術品，也經常出現基督教的圖象。

羅馬因為羅馬教皇制的內部分裂，1420年以前教皇泰半是駐在法國的亞維農，所以待教皇重返羅馬後，這個城市便急著想向世人證明自己是基督教世界的中心。羅馬帝國滅亡後羅馬城已化為平凡的小鎮，即使中古後期的朝聖熱時，羅馬也只是各個朝聖地之一而已。一直到這時候，羅馬教皇想讓世界看到自己的欲望，推動了整個羅馬城的建築文藝復興，企圖和弗羅倫斯、米蘭的壯觀建築互爭高下。

建築功能的世俗化

即便這些義大利城邦的王公貴族和商人們，想要突顯自己，不過在當時哥德式教堂才是整個建築技術與眼光的焦點時，究竟誰來提供這種基礎推力？「文藝復興」的基礎從哪來？

　　這當然是立基於對古典學術的復興運動。

　　還記得十字軍的聖戰吧！拜占廷所承襲希臘、羅馬的學術、建築、醫療理論等等，都隨著十字軍回到了義大利。當經濟復甦與都市回歸等新現象，在中古找不到歷史的經驗可供參考時，這些古典的經驗便成為中古後期溯源的基礎。

● 建築工程的重組與多元化

　　這股復古運動，讓古希臘、羅馬的道德規範成為顯學，加上國際貿易發達與印刷術的發明，都促進了物資與思想的傳播，羅馬帝國建築師維楚菲厄司的《建築十書》，也再度引起一片古典建築的復古熱。當時的建築師除了彼此交流心得外，也紛紛撰寫相關論文，石匠師傅不再只是石匠而已，透過研究與應用古典的著作，石匠搖身變成了人文學者；建築藝術，也由中古工匠在泥瓦工小屋裡拜師學藝經驗傳統的延續，變成了一種藝術構思。建築師不再只是建造一棟建築物而已，同時也發展出一套理論。建築師這時候被當成了藝術家，是具有個人創作力的，而且建築物所銘刻的建築師大名，也開始為後世所熟悉。

　　說到這，讓我們再回過頭看第1章曾提過的營造和建築辭彙。「營造」一詞產生於中古時期，「營造者」大概就產生於工匠組織普遍的13世紀；至於「建築」這個字眼，就是在文藝復興這個時期產生的，設計與營建結構變成一種藝術或學科了，因為這時候發展出了相關的建築理論。

　　對於當時的現象，阿爾伯蒂（Leon Battista Alberti, 1404－1472）《論建築》記錄道：

「若說整個義大利正火熱地展開一場汰舊換新的競賽，誰會否認呢？我們兒時所見的一些木構的城市，突然個個搖身一變，成為大理石之城。」

看到這段描述，整個義大利建築文藝復興狂潮的景象，是不是一直圍繞在腦海裡了？不過義大利城邦間卻是長期處於政治不穩定與戰爭的氣氛中，像威尼斯和米蘭就曾相戰達三十年之久，直至1454年簽訂〈羅堤和約〉（ Peace of Lodi），才為義大利帶來了約四十年的穩定，各個城市也開始以宮廷為核心競相翻新。像主導義大利北部的三大家族，他們的宮廷就競相模仿比賽，卻又要小心避免對方的不悅，以免再度開戰。

把焦點從更廣的都市畫布，轉到與之交織的個別建築物吧！你會發現這時的建築大約有兩大特色：一是建築物類型趨向多樣性；一是城鎮開始出現作為一個委託者與使用者的角色。

都市千年來的衰穨

圖34
13世紀末―14世紀初喬托（Giotto di Bondone, 1267 /76―1337）畫的濕壁畫：〈在亞勒索除妖降魔〉。圖上顯示出12―13世紀以來的都市化現象，可以看到城牆之中，各種建築開始朝高樓發展且密集，各建築之間爭相競高。不過，可以感覺到這時的透視法似乎還沒有成熟。

與基督教的竄升，說明了羅馬世界城市建築的退化，但是羅馬建築結構的廣為傳佈，隨著各地情境的差異，形式與功能之間慢慢出現了分裂。可能因為要照顧受難的病人，老舊的建築物變成了醫院，同時也開始有新的基礎結構來服務醫院，所以在一個建築軀殼上可能有好幾種功能。

然而12—13世紀城市的復甦，改變了這一切。都市的發展同時帶來各種計畫，而且以建築的自明性，來賦予公共的功能。拿法蘭西西南方朝聖路線上的圖魯滋（Toulouse）為例，13世紀中葉時，單這個地方就有五座僧侶住處，五間未婚婦女之家，七間痲瘋療養院，十三間醫院，這些都說明了建築使用功能的專業化，後來連市場、交易所、圖書館也都紛紛出籠。

既然城市自治或共治是這時的特色，它對主教座堂主宰的城市建築有何影響？

簡單的說，是連建築的贊助者都世俗化了。建築物受到市民權的影響，像市政廳或各種公社的基地紛紛出現，而且中世紀以來主宰城市的主教們，也經常成為人民詛咒與唾棄的對象。城市也有公共澡堂，許多羅馬帝國時的機構都恢復了，這些都是屬於社會性的場所，甚至成為狂飲的場所。

宗教勢力自城市中消退

另外，城市也挑戰了宗教所壟斷的公共服務設施。

教會所經營的醫院，原是種沒有側廊、沒有隔間的哥德式大廳，每個病床都可以一眼就看到長軸盡頭的祭壇，醫院著重的是宗教的心理治療。慢慢地，當自治會議移入城市之後，也接管了一些醫院行政，甚至開始一些新的行政管理，世俗的輔導員也加強了醫藥的角色。醫院不再是精神治療的教堂，有些有錢的自費者會要求醫院提供更好的醫療照顧，甚至期待

圖35

16世紀英國劍橋大學圖書館內部：以前的教會都是用碗櫥來放書的，13世紀時巴黎大學才有了學術性的圖書館，改拿誦經臺充當書架。不過義大利的僧侶與世俗學校並未分裂，修道院的圖書館仍然繼續為大學社區服務。像方濟會和道明修道院，都提供無住處的學生住處；弗羅倫斯、東北部的帕度亞、北部的波隆那等大學圖書館也都是如此。

有自己的房間，於是這種需求便被合理化為營建計畫；自費者改住樓上，一樓大廳便成為病人的公共活動區，行政與其它組織則另在一區。市民醫院一般已開始被隔離到城鎮之外了，通常是郊區，或者是成為城鎮的地方性核心。

同樣的，世俗學校也產生了，大學取代了教會成為人材培育中心，英、法地區都如此。不過校園並沒有常置的建築物可談，大學原本是個學生組成的基爾特，就在租來的房子或師傅的住家中上課，較受歡迎的講師就直接在公共建築或開放空間上課。

這些都顯示了社會與經濟轉向專業化，建築也同時開始趨向多樣化與專業化。

然而，市俗的政治單位，是與原有的教會勢力共存？還是把它三振了？

早期的市政廳通常就近蓋在主教座堂鄰近，附近區域還會有主教的宮殿、市場等公共空間。這個區域通常就立基於古羅馬廣場的位址上，而且這一特區是禁止攜帶武器進入的，於是市政廳便藉此而自我宣稱也擁有這種古老的特權及司法權，像義大利城邦的市中心就和這種宗教中心完全疊合。城市政體與教會極權對抗的同時，卻也藉此而重新獲得了權力。

現存最早的市政廳，13世紀初時興建於義大利北部科木的布列多廣場，廣場內的主教座堂本身，當然也被視為市民意象的一部分。

科木的市政廳，本身是個黑白石塊構成又有紅色散於其間的兩層樓建築物，市政廳之前擁有一片開放空間，充當市場用，它擁有五個拱門，背後則是藉著拱廊而形成八角形的拱座。北義大利的市政廳大抵上都是這種模式，不過像義大利中部，有時市政廳也是市長或領導人的居所，像托斯坎納就盛行這種狀況。不過像弗羅倫斯的市政廳，是個四層樓的大街區，就有點類似區域性的塔屋，甚至市場的功能都被剝除了，整個區域被封閉起來成為兵工廠和法庭區，弗羅倫斯的維奇歐廣場就是這種類型，像個粗獷而有力的城堡。

至於阿爾卑斯山以北的市政廳則較多變化。無論是新舊城鎮，通常並無意終結主教座堂區，市鎮中心通常與宗教中心維持一段距離，市鎮中心才可以就地佔住較大的空間，布魯日就是這樣。

可別以為市政廳就像現在的市政府，是個什麼都管的管家喔！

市政廳剛開始並不管理旅館等暫時性住處的，它們長期以來是從屬於布店的，因為布商們經常在這個紀念碑建築裡開會，所以它只管布店等相

關商店；直至約13世紀中葉時，隨著經濟的復甦而直創交易量高峰後，市政廳才開始結合各個布店等簡單的結構，並把它們擴展為一件件的流行作品，像德國北部的盧比克就是如此。不過像波蘭土倫的市政廳，就包括得更多，它包含了市場區、法庭、賣布的商店、各種商店等等。這些市政廳建築物通常在13世紀才開始興建，不過至遲在1300年就完成了現有的形式。

從這些例子可以看到，商人在中世紀城鎮統治過程裡的角色，尤其是北歐地區，商人們勢力的崛起，讓他們開始想要以建築語言來表現其影響力，藉由嚴格的、排排站的實用建築——像倉庫、工作坊、或類似外國商人居住的租界等等，來表現商人的能力，這是種遠超越貿易功能需求的公共陳述。

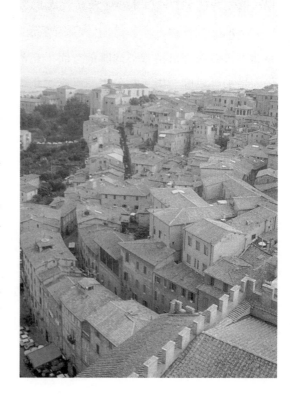

圖36
義大利中部西恩那的中世紀街道。是歐洲少數至今仍保持中世紀街道模樣的城市，不像法國北方盧昂或德國南部的紐倫堡般，它沒有那麼高而尖的屋頂，不過那種細長一長排的房子，和混合著木材使用的平坦平面與砌磚的表面，卻是中世紀中末期房子的特色。有點自然曲線的街道，與文藝復興以來的直線大道很不一樣。

中世紀後期住宅的變化，就如城鎮般變幻多端。基本上，12－13世紀的房子也是繼承過去的遺產，地中海地區持續拿石塊和磚塊當房子的素材，而且也有羅馬式的復興（或殘留），像一樓充當商店的兩開間「長屋」，二、三層樓的商店還有樓梯相通；另一種則是有內庭的公寓式街廊，在拱廊和陽臺後面則是一排商店。

這時候的民房不僅是住家，也是手工製作的場所，是會計所、是庫存處、也是商店，而且它不僅止於血統家族的成員，還有年輕學徒的參與。一樓通常是販賣場所，但如果像製鞋店等小生意，一樓也是個生產空間，家人則住在二樓，學徒和職工就住在三樓，三樓有時也是織布或手工藝等需要較亮燈光的工作區，閣樓通常是食物儲存區，它平常是由街上用滑輪吊上去，像英格蘭地區商人的住宅，通常會有個防火的地下室或低於街面的石地窖。

即使在石頭甚稀少而昂貴的地區，較有錢的市民仍然蓋得起石材屋，這也讓他們的房子較一般的木屋可以留存下來。像法國的克魯尼，以及隨著法蘭西征服者進入英格蘭的12世紀林肯地區猶太人房子，因為他們無法遵守三位一體的入會宣言，所以基爾特就把他們排除在外，而猶太人也不受禁止基督徒借貸錢財的禁令限制，所以他們那種二層樓的房子，就幾幾乎乎等於一個銀行，也是個具防衛性機能的防火建築物。

4.2 復古與建築設計牽手

義大利的理型時尚

如果再拿個放大鏡來仔細看一下，在這些都市與建築畫框裡，到底發展出什麼復古的建築理論？古典的建築要素到底起了什麼作用？

維楚菲厄司把柱式視為社會階級與美感層次的表現，嚴格要求合乎禮俗，建築物才會有貴賤之分。像在今天西班牙東北部的亞拉岡，在改建新堡時，國王根本就把《建築十書》這樣一手的古典建築當「聖經」膜拜。這種古典的建築語彙就成為復古的潮流，義大利大概只剩米蘭獨守哥德式建築，以及倫巴底的仿羅馬式建築。像阿爾伯蒂的《論建築》，就以《建築十書》為基礎，歸納了一系列的設計規則，鼓勵新生代的國王們採用古典建築語言，甚至確立了幾個世紀以來的審美標準。或者是賽利奧（Sebastiano Serlio, 1475－1554）的《建築全書》，書內多用插圖和插圖說明，也成為16世紀後半建築師和營造者重要的參考手冊。帕拉底歐（Andrea Palladio, 1508－1580）的著作，則是運用插圖來介紹自己及古代的實例。這些書籍的經典地位一直持續到18世紀。

弗羅倫斯的建築師——布魯涅內斯基（Filoppo Brunelleschi, 1377－1446），或許可說是開始明顯表現復古建築的人。當各地方都還流行著哥德式建築時，麥狄奇家族賣力的推動藝術，以及弗羅倫斯的商業發展，發展出一個能夠接受新奇事物的環境，這些都是讓布魯涅內斯基得以推出新建築形式的環境，他推出了一種明快而有秩序的建築形式，聖母馬利亞教堂（Church of Santa Maria del Fiore）的圓頂就是這種復古的建築先聲。

早在13世紀末，弗羅倫斯便開始動工興建聖母馬利亞教堂，可是礙於技術，圓頂一直遲未完工，1418年又舉行圓頂設計競圖，當時布魯涅內斯基採古羅馬萬神殿式的圓頂設計圖，一舉當選。

　　圓頂是由內殼和外殼兩層所組成的，整個重量放在圓頂基部八角形的肋骨上，材料也在中途由石材轉換為磚材，以減輕重量。整個圓頂的造型是一個大八角形，在八角形的各邊上，再又興建出八個球面三角形，合成一個大穹窿狀的圓屋頂。這種外帶八個球面的八角形圓頂，在當時，其實不算是前所未有的建築形式，可是它和中古的穹窿架構法也不一樣，也不完全模仿古羅馬的圓屋頂建築，而是以古典建築傳統為基礎，再運用一般流行的營造方式，才產生了這個建築物。

　　這個圓頂，或許就是文藝復興的最佳詮釋，因為它不是一味的模仿古代建築，而是要創造出能適應新時代的建築工法。

● 明亮而有序的復古建築

　　慢慢發展出來的復古建築形式，結構上有幾個特色：

　　一是明亮的拱廊與透視法。

　　弗羅倫斯的棄嬰收養院，就表現出這種特色。科林斯式的圓柱，連接圓柱的拱洞，上面設有二層長方形窗戶，窗戶上的三角形山形牆，都是古羅馬建築的外觀特色。雖然是古典的建築元素，可是組合起來卻變成另一種感覺，比如連續拱廊的能見度效果更佳。

　　為什麼連續拱廊的能見度效果更好？

　　這或許與當時新空間關係概念的產生有關。布魯涅內斯基和阿爾伯蒂同樣是以研究幾何學的透視法而聞名。1410年代的最後幾年，布魯涅內斯基畫了兩幅弗羅倫斯洗禮堂的版畫，其連接視點與對象的視覺，就好像一座金字塔的斷面，這就是他所謂透視法的表現。拱廊空間的擴大效果，是

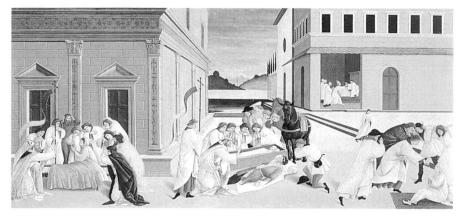

圖37

畫家波提且利（Alessandro di Mariano Filipei Botticelli, 1445－1510）16世紀初的嵌板畫：可看到整張畫中建築物的視點以透視法消逝於中間背後的山景。所謂透視法，是繪畫上重要的造型手段之一，由於人眼睛的生理結構以及觀察物體時，東西都會變得近大遠小、近深遠淺、近清晰遠模糊的規律，加上人眼與物體間空氣對光線的阻隔，遠、近物體在色相各方面都有不同的變化。達文西更提出定點透視法，更形成了歐洲透視法則。

把透視法表現在建築構成的實例上。

這種透視法的誕生，當然還是與以人為中心的概念相關，上帝不僅不再是人們目光的焦點，也不再是發出目光的中心；人是中心，觀看事物的主體當然又轉回到人身上，於是人眼所看到的景物，便又成為呈現的依據。

二是有秩序的空間構成。

為了使空間換成有秩序的平面，透視法被廣泛應用在繪畫上。同時，也為了在空間組合中求得一種秩序，建築的透視法就表現在聖羅倫佐教堂裡。

這座由麥狄奇家族委託建造的聖羅倫佐教堂，屬於巴西利卡式建築，可是它的主殿上覆有天平井，而側廊更有連續的方形空間，側廊每個障壁就是一個禮拜堂，

這是種隨著大小透視法效果所考慮的調和，企圖獲得規則的構成。

總的來說，這種根據基準單位的空間構成，是要求秩序的文藝復興建築的一大課題。

三是熱中於集中式形態。

至於集中式形態，可以在布魯涅內斯基的設計作品中看到。除了帕茨加禮拜堂正面美麗的玄關，加強了視覺的集中性外，裡面中央的圓頂，不僅是由四個壁面和弧三角（穹隅）所支持，而且由弧三角和兩側的圓筒形穹窿所支撐著，看到這些光景，是不是有點聯想到拜占廷的經典 —— 聖索菲亞大教堂的那個由天國吊下來的圓頂？對了，這時候建築的文藝復興，就是也試圖再生出這種集中式圓頂的感覺。

雖說布魯涅內斯基用他的作品登高一呼，不過，周圍競相模仿的建築師還真多！繼之的阿爾伯蒂、布拉曼得（Donato Bramanto, 1444－1514）、米開朗基羅（Michelangelo Buonarroti, 1475－1564）等人，可說是義大利文藝復興時代建築界的四大先驅。

弗羅倫斯與威尼斯

● 展現「數」之和諧的弗羅倫斯

一個兼具各方面的才幹，而成為多才多藝的通才，就是文藝復興時期的典型人才，也有點像《建築十書》裡所提的希臘、羅馬時期能上通天文下通地理的建築師。布魯涅內斯基和米開朗基羅是雕刻家兼建築師，達文西是畫家兼建築師，阿爾伯蒂則是具有各方面才能的建築師。

同樣是復興古典的建築語言，阿爾伯蒂所展現出來的圖象，卻完全不同於布魯涅內斯基。布魯涅內斯基以半圓拱洞和水平線的輕快明朗為設計元素，但阿爾伯蒂強調的卻是牆壁的厚重堅固，這些元素成為阿爾伯蒂設

計的基礎。

　　美觀的建築應是數的協調結果，這是阿爾伯蒂的基本信念。還以歐幾里得的幾何學為本，把正方形、立方形、圓形、球體等當作基本形體的依據，然後再以倍數或等分的方式找出理想的比例。他認為各部分的比例需要有合理的安排，不能隨意各別增大或縮減，不然會減損了整體的協調。

　　人的形象被具體化了，人的角色也突顯出來了。

　　中古時期的教會空間，強調的是上帝的力量，因為人是依上帝的形象與意願創造出來的。可是希、羅古典人文突顯的是人的力量，處處暗示著人具有類似上帝的能量，此時，人類開始再度意識到自己有一種身為人類的尊嚴，「人為萬物的尺度」，這個希臘哲學家的理念，又在這時候再度流行了起來。阿爾伯蒂便是以這種數的理想組合，來創造出上帝的形象，而讓建築正面顯現出一個人的臉部形象，門就是嘴巴，窗戶就是眼睛。這種以人為中心的觀點，也表現在達文西的（男性）人體黃金比例上，就是一個方與圓的理想關係。

　　這種以人為思考中心的建築觀點，可說是繼「人是萬物的尺度」之後，再度把它具體化為建築思考中心的一段時期。

　　如果阿爾伯蒂的理論成為指標，他的設計更成為這時期的標誌。他的設計有幾個特色：一是追求古典式樣，一是表現在宮殿建築的新形式，一是促成統一空間的築成。

　　他的設計當然是數的和諧比例，弗羅倫斯的新聖母馬利亞教堂的正面，就像被一個正方形包圍，下面到中央的部分又被劃分成兩個正方形，諸如此類的一堆正方形的數據關係。

　　由於當時最大的業主是王公貴族，阿爾伯蒂把這種概念完全應用在宮殿府邸上，弗羅倫斯的魯采萊府邸就是一例。整個府邸各層全部都是用規則的石材，不再像一般宮殿用粗的石材砌成，雖然用的是古羅馬厚重的牆

壁元素，不過卻藉著這種改變讓牆壁變得輕快，應該可以由這種小轉變感受到新的意匠了吧！還不止呢，這座宮殿設計最大的特色在於，用了一個可以遮住屋頂的巨大挑檐，讓宮殿成為集中式的方盒子輪廓，再次為典型的文藝復興建築開了先例。

　　文藝復興時期建築物的外觀，經常表現出這種ＡＢＡ的對應形式——低拱、高拱、低拱；壁柱、窗戶、壁柱；塔樓、圓頂、塔樓；因為這些都代表了秩序與和諧關係。像在曼圖瓦的聖安德烈教堂，就是模仿凱旋門，而內部空間卻有了新的構成，雖然採用了拉丁十字形的藍圖，可是卻沒有側廊，採的是單廊式殿堂，而且設在側廊位置的禮拜堂，各障壁大小交互配列，使得主殿的空間讓人有強弱交互的韻律感。內部交叉處架有圓頂，很接近集中式殿堂的形式。這種大圓頂集中式殿堂，在16世紀後半也成為義大利建築文藝復興的課題之一，不過在阿爾伯蒂的設計中，就已看到了嘗試。

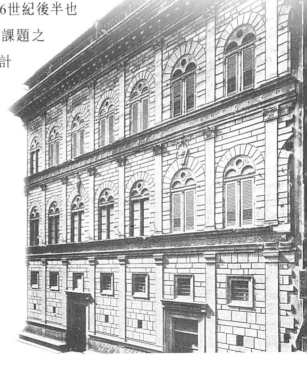

圖38

魯采萊府邸：每個樓層都採用不同的半面柱（或稱壁柱），樓下是用多立克柱式，二樓是愛奧尼克柱式，三樓是用科林斯柱式，是不是讓你再度回想到古羅馬的競技場了？不過這個宮殿，更用這些柱子來劃分壁面，使得這些垂直的區劃與水平窗戶或壁櫥，形成了井然有序的立體面，這是古羅馬競技場所沒有的效果。

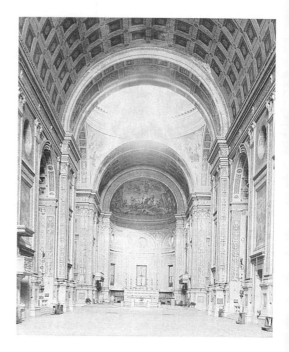

圖39

15世紀末葉完成的聖安德烈教
堂：由阿爾伯蒂設計，最初的
本堂是以伊特魯里亞傳統建築
為基礎，阿爾伯蒂再模仿古羅
馬的巴西利卡，讓空間變得寬
敞，不僅可容納朝聖人潮，而
且像正面包含凱旋門的高聳教
堂，也改變了該地的外觀，不
過這修道院後來也為大家族所
霸佔。

　　看了阿爾伯蒂的作品，你大概同樣可以感受到和布魯涅內斯基作品的
相同基調，秩序感與集中式空間的形成，一是因應人的尊嚴的設計，一是
因應王公貴族權力的展現，只是一個用連續拱廊，一個用厚壁，卻同樣是
古典建築元素。

　　可是這時候的宮殿建築，卻也同時有了另一種新特色的進展，就是內
部的光度。宮殿建築通常都是個長方形平面，中間圍著中庭，外面壁面則
是由大塊石材所封閉，形成了一個很規則的立體面。這麼封閉的宮殿，應
該很暗吧！一點也不，如果你還記得哥德式建築的高窗，雖然哥德式建築
並沒有那麼明亮，那是因為窗戶用的是上了色的玻璃，以突顯上帝之光的
朦朧，可是宮殿就不需要上色，所以它設了和教堂內室完全無關的窗戶，
讓中庭部分變得明亮。這種明朗度，不論是布魯涅內斯基或是阿爾伯蒂的
設計，皆如此，也為後人所模仿。

● 孕育裝飾美學的威尼斯

位於海外及大陸市場城鎮——拜占廷、阿拉伯國家、哥德式歐洲——的港口，水都威尼斯的建築，自古以來就與義大利的建築主流不盡相同，較像個大帆船般的奢侈與具外國味，富色彩、珍貴寶石、雕飾、花邊裝飾等，這都是應用數世紀以來的傳統架構而成的光彩燦爛。雖然源自弗羅倫斯的文藝復興潮流，最後還是流到了威尼斯，不過這股文藝復興狂潮，反而讓威尼斯的地方性特色更加強。

到底是什麼讓威尼斯變得這麼特殊？

剛開始當然還是和它的環境有關。因為威尼斯的建築物，不是建在海島上就是浮在港灣裡，一般石磚砌成的厚重牆壁，在這裡並不流行，反而，像木造棚架一樣的柱子和水平建材，或者是拱洞組合，成為威尼斯建築壁面的重心。在這裡，柱子所形成的韻律與幅度，比牆壁堅固更為重要，就像水波般的紋路浮在建築物的表面，住在建築物裡也有如船上般的起伏波動感。

威尼斯果然不一樣，它受到非西歐地區的影響頗大。

你還記得中古時曾有商人把拜占廷的聖彼得遺骸帶回來，並興建了聖彼得教堂？尤其是當都市與貿易在11世紀以後又開始繁榮之後，威尼斯又變成重要的貿易港，一個開闊的港口，一個能接納各種資訊與物資的港口，即使在希、羅古典時期也是如此，非西歐地區的各種文化也經常隨著貨物與船的進港，而泊進了威尼斯的建築物上，同時，如何讓船隻未進港便能感受到威尼斯的特色，一個裝飾性強和具繪畫效果的建築物，變成了吸引第一目光的一個方式，就像拜占廷的建築一樣。

聖馬可教堂原本是威尼斯的中心，它原是拜占廷式的建築，經擴建後在10世紀成為朝聖者的住宿客棧，12世紀時附近又加搭了鐘樓，後來慢慢發展為旅館區，而且附近也成為小攤販擺攤的廣場，後來連總督府、（舊）

市政廳、公共圖書館慢慢累積成了廣場建築。聖馬可廣場的政治與社會功能，漸取代了原來鄉村與市場的功能，它是一系列改變的連續體。由於威尼斯是由許多沼澤地和島嶼組成的，運河就是整個威尼斯的公路幹道，這個城市並沒有城牆，也構成了新型的城市容器。

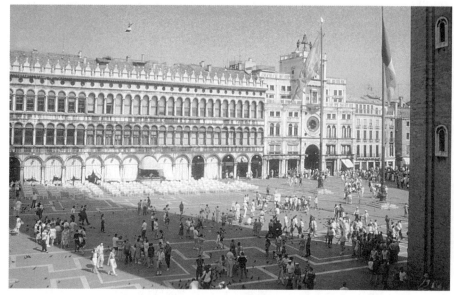

圖40

威尼斯的聖馬可廣場：廣場在中世紀原本只是地方性的市場，可是到了文藝復興時期，隨著都市與經濟發展，加上教堂與公共建築的擴建，讓這個中世紀以來的重要朝聖地點，成了威尼斯重要慶典時的表演場，不管是露天表演或是宗教遊行隊伍，不論貧富都來到廣場狂歡一番，至今依然是重要的市民活動場所。

有趣的是，在一個貴族階級用高壓手段獨攬大權的城市裡，四百八十位議會議員卻被迫疏散，住在他們各自代表的六個教區裡，這樣就防止了上層階級住宅過分集中而導致邊遠地區的混亂，在六個鄉里邊界的大運河邊上，你通常可以在最通風、交通最便利的地方，看到一些宏偉的宮殿，後面還有一些附屬建築物與宮殿同樣面向著海上的微風。

16世紀的威尼斯建築，有帕拉底歐在當時的建築注入了另一個取向，即對於裝飾美的機能注入了解剖學的觀點。

　　建築與解剖學究竟如何結合？

　　文藝復興時的建築師，大都是採用幾何學的左右對稱為建築設計圖樣，只是多停留在構想階段而已，帕拉底歐就是把這些特徵應用在他設計的邸宅和宮殿建築上。

　　帕拉底歐所設計的典型邸宅，有幾個特色：一是內部屬於單純的幾何圖形：中心軸設有敞廊和大廳，左右再配置上兩三間寢室，在寢室和大廳之間還有普通房和騎樓。二是他把以前教堂專用的希臘十字集中型平面，轉用來設計住宅，而且據他自己解釋：為了使住宅的房門美觀而增加建築的威嚴，也把古神殿的正面玄關，用在住宅建築上。

　　他在義大利東北的故鄉──威欽察（Vicenza）所設計的圓廳別墅就是代表。這種典型就稱為「威欽察式的巴西利卡」。

　　巴西利卡不就是古羅馬最常應用的建築空間嗎？對啊！不知道你還記不記得古羅馬城的一般住宅？就是這種長方形的空間，然後蓋成三、四層樓，一樓則是拱廊形式的商店街。把古羅馬住宅的基本形態，改變成為合乎16世紀宮殿或別墅要求的建築，就是帕拉底歐。

　　只是以前是一般人民住的房子，如何能轉變成這些要求權力與財力展現的宮殿或別墅？

　　前面不是提到帕拉底歐用了古神殿的玄關嗎？對了，妙就妙在這個神殿玄關用來當16世紀新貴住宅的大門，你應該可以更體會到這種玄關的意義了。當古典希臘的神殿，到古典羅馬人神共治時，神殿玄關在羅馬時期已象徵著最高權力的門面，中古時這種最高權力門面轉為教堂的入口。當文藝復興時，雖然教堂也還是延續著神性的空間發展，不過這時人類發現人有自己的尊嚴，這種關於最高權力的建築門面不僅回到政治領域，而且

圖41

帕拉底歐在威欽察設計的圓廳
別墅：帕拉底歐所設計的典型
邸宅，內部屬於單純的幾何圖
形：把以前教堂專用的希臘十
字集中型平面，轉用來設計住
宅，也把古神殿的正面玄關用
在住宅建築上。這個別墅像極
了山丘上希臘神廟的再生。

回到城邦統治者的宮殿或新富階級的別墅大門，神廟玄關加上羅馬建築以
來的壁面，古典建築元素的新組合，卻逃不出權力元素的組合範圍。

　　除了這種新宅邸建築之外，帕拉底歐確實為當時的空間，提出了幾個
新結構問題的思考。一是關於建築與廣場的關係，一還是關於主殿與側廊
的ＡＢＡ的關係。

　　威尼斯的奇利卡提府邸，因為面對的是一個很大的廣場，而不是像一
般建築般夾在狹街之中，這種面對大廣場的設計，如果你還記得古羅馬帝
國時期的各種廣場形式就是如此。

　　另外，像威尼斯南邊的兩個島——聖馬鳩島和雷登特勒島，島上教堂
所面臨的問題就不太一樣。雖然一個面河一個面陸，不過正面玄關採用了
古神殿的正面玄關，但是長方形的教堂也和神殿一樣，內部沒有單一的空
間，而是由高的主殿和低的側廊構成的，如何讓這種兩種高低差異頗大的
空間整合起來，一直是文藝復興以來的重要課題。之前，我們也提到過阿
爾伯蒂設計的曼圖瓦聖安德烈聖堂，就是用一個很大的古典式三角楣來掩
蓋，讓整個建築因三角楣而顯得更恢宏；到了帕拉底歐，也是把神殿的兩
種古典三角楣，像疊積木般加以組合，而形成了至今各地都還常看到的玄
關門面。

開啟手法主義的羅馬

羅馬的建築，在15世紀時並不怎麼活躍。

15世紀末的羅馬，大概就屬康采利亞府邸最具代表性，和阿爾伯蒂的魯采萊府邸有點相似。這是由當時教皇的姪子所建造的，不過細部的手法倒是有點差異，比如一樓壁面不用半面柱，而特別加強巨大石材牆的效果，窗戶也不再像魯采萊府邸般使用中古流行的二連窗，三樓則用長方形窗，牆簷也不再像魯采萊宮般和二、三樓的窗臺線一致，而是把窗簷和窗臺線的水平線用設計區分開來，讓整個壁面的感覺因為平行線條明顯，而顯得輕快多了。

這個教皇宮殿在羅馬的浮現，展現了羅馬教皇想向世人說哈囉的建築語言，也開始了羅馬步入16世紀後的文藝復興建築熱潮，也成了建築活動的新中心。

聖彼得大教堂就是16世紀羅馬的代表。這個基地最初建有尼祿圓形劇場，西元330年時，在這個遺址上改建巴西利卡式教堂。它的旁邊有座方形碑，雖然早在1世紀的時候便由尼羅河運來，不過直到16世紀時，才又動用了近千名贖罪者、一百四十匹馬和四十個絞盤，花了六個月的時間才完成了這個高84¼英尺的方尖碑。

聖彼得教堂的完成，也是大費周章。因為它多次陷入了設計和主要結構的爭議之中，前後歷經九位建築師，像布拉曼得、拉斐爾、米開朗基羅等等我們比較熟悉的名人都曾為它賣力過，不過還是拖了一世紀才終得現身。

最初布拉曼得的構想，是希臘十字架形的中央部分架設大圓屋頂，用十字形四肢兩端的半圓形做內室，還有四肢之間的部分也重複十字形的主題，再搭上小圓頂，這種由五個希臘十字形構成的幾何學集中形態，就是

很多文藝復興建築師的理想形態。可惜當布拉曼得接到這個案子已年老，中途便突然撒手而去，只完成了中央四根基柱和圓屋頂的拱洞。接手的拉斐爾採用長軸較長的拉丁十字形，後又被改回為希臘十字形平面，拉丁十字形和希臘十字形平面，便如此數度的在聖彼得教堂的計畫上變換。

　　教堂從希臘十字形圓頂，到變成帶筋的圓頂，到用雙層磚殼的圓頂；從角柱和拱券，到中央拱券和三角弧，到再提高圓頂30多英尺等等，可以看到當時建築師在建築上的嘗試心情。不過，粗面的大石材和粗大的雙柱等，讓聖彼得教堂不像15世紀文藝復興初期的精雕匠意，而是發展為厚重雄偉的建築形式了。

圖42

拉斐爾在16世紀初完成的〈雅典學派〉，是羅馬梵諦岡宮簽字大廳上的壁畫：背景建築物就是透視法的代表作，以表現出繪畫的莊嚴節奏，這個背景建築是以布拉曼得設計的聖彼得大教堂為範本。

🔴 新尺度與新觀念的浮現

接手的有一位是米開朗基羅，他以一位雕刻家特有的三度空間的視覺，避免了當代對比例的狂熱與偏執，從而開拓了尺度與空間的新觀念 —— 這也是後來巴洛克建築所一直在探討的兩個面向。

在這盛期的文藝復興建築中，很難把一些新的開始，完全歸功給一位建築師，不過是米開朗基羅的作品讓我們看到了這種關連性。他的作品開啟了幾個特色：

一是使用巨柱式。

巨柱可說是米開朗基羅的另一個創舉，後來威尼斯的帕拉底歐等人便廣泛的採用這種工法。

巨柱到底有什麼特色？巨柱式，就是把柱子提升到兩層或多層樓那麼高，甚至有時候就和立面同高，不再像以前柱子還區分不同層樓，或者老是為樓層間的窗臺線所分割。這種形式，可以在羅馬卡比多山周圍的宮殿看到，兩旁的元老院和左右對稱的宮殿，就是透過巨大的柱式和壁柱把上下幾層串連起來，讓一群不太起眼的宮殿為之協調起來了，而不再是被切割的分散柱式，也開啟了另一種空間的氣魄感。

一是開啟了手法主義（或譯矯飾主義、風範主義，Mannerism）的作工。

對於15世紀以來的文藝復興古典法則的應用，以及數據比例構成的清規，這時候開始受到手法主義的嘲弄。

手法主義很喜歡開古典細部處理的玩笑，羅瑪諾（Giulio Romano, 1492－1546）在曼圖瓦有許多設計就可以看到這種玩笑。如在曼圖瓦為公爵建造的茶宮，替院子額枋下加了幾塊楔形石，讓人第一眼看到鐵定嚇一跳。為什麼說它是手法主義？因為它與結構完全無關，與其它的裝飾也不太協調。另外在曼圖瓦的杜卡爾宮就是最好的例子，整個拱廊佈滿麻點，

圓柱更是讓人眼花撩亂，遠看像一串一串的麻花，還有人形容像是想從裹屍布裡掙扎出來的木乃伊，還真是開了數據比例平衡和明朗線條的一個大玩笑。

玩笑的手法有很多，像羅馬的科倫尼宮在窗戶的水平方向開了很多矩形孔，然後外加石頭畫框，有的窗框還做成羊皮紙似的曲面。

手法主義也開闢出巴洛克建築的要素。像是維哥諾拉（Giacomo Barozzi da Vignola, 1507－1573）和波爾塔（Giacomo della Porta,1533－1602）設計的羅馬耶穌會教堂，是一種集中式與長堂式結合成的新式教堂。

如果你還記得阿爾伯蒂以來的ＡＢＡ教堂規則，主殿與側廊高度的差異性太大，到底如何處理，一直是教堂設計的一個課題。這個耶穌會教堂還是依據阿爾伯蒂的解決手法，在正面兩側施以渦捲裝飾，它的位置就相當於側廊的二樓部分，用這個把主殿端部的空間隱藏起來。內部和側廊則採用阿爾伯蒂的祭室連續法，不過全體卻由一個大半圓桶的穹窿加以整合起來，整個內部空間很具整體感，沒被分割的感覺，內部光與影的效果也是新的，可以說是手法主義的代表作。因為後來的極權巴洛克建築時期，這種頗具整體性與氣勢的作工，屢被採用。

或者像在卡普拉羅拉（Caprarola）設計的五邊形法斯宮，也產生了許多新特點，如圓形內院周圍建有開敞的樓梯、花園和壕溝，這些也為後來的巴洛克建築當了開路先鋒。

英國建築史家佩夫斯納（Sir Nikolaus Pevsner, 1902－1983）認為1520－1530年代，雖然被稱為盛期的文藝復興，不過之後的一個世紀所產生的建築，卻與文藝復興式建築不同，但也不能叫巴洛克建築，他把介於兩者之間的建築稱為 "Manierismo"，或譯為「後期文藝復興式」或「手法主義」或譯為「矯飾主義」，這是他把繪畫上所使用的概念性術語，原封不動的

移到建築領域上，用來表達這時期的建築特色，不是單純的模仿古典所產生的呆板格調，與完全均等調和美的盛期文藝復興樣式，成對立狀態，它已經注入了新的建築技法和意匠。

不過這種優雅趣味，只有那些很有藝術教養的人才能領略，對於一般人而言，只是由一個裝飾轉為另一種裝飾而已。

之前曾提到阿爾伯蒂的作品與理念，後來兵分兩路的發展，一支是以羅馬為中心的古典主義，一支就是這支透過弗羅倫斯轉譯，而於16世紀在北義大利風行的手法主義。

手法主義為什麼是由弗羅倫斯傳遞出去的呢？

米開朗基羅不是曾在羅馬就搞出了手法主義的工法？

為什麼手法主義在羅馬反而未蔚為流行？

確實，雖然出現了些新的建築形式，可是因為當地並沒有適合的土壤可供茁壯。雖然羅馬是首先出現有手法主義的地方，不過，別忘了，羅馬畢竟是教宗所在之地，古典主義的法則，才有可能讓教宗重拾基督教的寶冠，否則如何和教宗的偏都 —— 法國亞維農 —— 做區分呢？

然而為什麼是弗羅倫斯而不是威尼斯？如果你還記得威尼斯的特色，威尼斯原本就與義大利本土的傳統不太一樣，要求明朗的裝飾性，而且是在文藝復興的式樣上，施以拜占廷風格的裝飾。而弗羅倫斯這個由銀行家主政的城市，除了沒有傳統王公貴族的包袱外，一個可以讓人很容易辨識自己城市的方式，就是搞得與眾不同，而這時建築師對於古典法則嘲弄，就在這種土壤中有了生長的養分，業主求新求異的心態，讓手法主義在這裡馬首是瞻，而漸漸地傳遍了北義大利，像威洛納（Verona）、熱那亞（Genova）等地也有許多手法主義的作品。

4.3 文藝復興風味的邊緣

法宮廷與圖象傳播中介

　　15世紀以弗羅倫斯為中心的建築文藝復興，阿爾卑斯山的寒冷與高度也抵擋不了這股熱潮，也隨著海流與山風傳到西歐各地，法、德、尼德蘭（今荷蘭地區）、西班牙、英國等地，雖然也掀起了一股文藝復興熱，但發展都較義大利晚。如果你還記得歐洲內部時空落差這個概念，就可以想像義大利城市在發展文藝復興的15世紀，這些地方的後期哥德式建築還很流行呢！一直到16世紀，當弗羅倫斯和北義地區開始轉向玩一些手法主義的時候，這些地區才玩起文藝復興的古典遊戲。即使是這些地區，也是有時空落差的，法國最先引進，也是在16世紀初風氣才盛。

　　當然你可能又要問，這些地方引進的文藝復興式建築，忠於義大利原味嗎？

● 隨王權起舞的傳播站

　　建築因為與現實環境、現實生活最相關，自外地引進的建築風格，自是伴著地域的特色與需求而轉具地域特色，仿羅馬式建築如此，此時的古典復興亦是如此，尤其當王權開始成形時，巴洛克的風格亦是如此。阿爾卑斯山以北，與義大利文藝復興建築相對抗的，還有宗教改革，北方國家大多是信奉新教（Protestantism），且正受宗教衝突與戰爭踐踏的地區，義大利文藝復興建築晚期的作品反而不具吸引力。

　　雖然16世紀以後，紛紛遠赴義大利留學專攻古代建築和文藝復興建

築，是各地青年建築師的共同學程，回來之後，便不協調的將義大利文藝復興建築附加在哥德建築上。

　　既然最早感受到這股熱潮的是法蘭西，就先來看法蘭西吧！

　　15世紀的法蘭西地區，正處於後期哥德式的「火焰式」（flamboyant）時期，裝飾才是主軸。直到法王法蘭西斯一世時，由羅亞爾河谷的獵莊，移住人口集中且政治上敏感的巴黎，而且特別重金禮聘義大利的藝術家們，重新為巴黎地區粉妝一番，一邊採用哥德式的設計與構造，一邊吸納了一些新的復古建築要素，為巴黎注入了新的裝飾方法和建築技術。

　　隨著王權行政、法律、商業、藝術與基礎設施在巴黎的浮現，以巴黎宮廷為中心的法蘭西生活方式，慢慢在成形。河谷的宮廷區，有的不僅是法王對建築的熱情，更有貴族們相互攀比的競爭，一棟棟的府邸就如雨後春筍般矗立在河岸旁。楓丹白露宮、羅浮宮、布羅瓦宮、舍農索府邸、貝里府邸、香波爾別墅、安德爾─羅瓦爾省的李杜府邸等都是這時候的著名建築物。

　　法蘭西斯一世的香波爾別墅，大概是融合地域特色最典型的例子。

圖43

法蘭西羅亞爾河谷宮廷區的香波爾別墅：主體是碉堡，院子是城堡的外壁，院子還有角塔，主體建築四角也有塔，都是城堡的遺留。不過卻成功的運用了文藝復興的平面對稱，因為建築內部是完全對稱的，有兩個軸，在方形拱頂下各有大廳，大廳形成了十字平面，每層的四周都佈置著同樣的單元。

看它的平面，似是一個方形套在另一個方形之中的文藝復興建築形式，不過它基本上是哥德式城堡的佈局。比較特別的是，它的拱廊雖然有好幾排橫向窗戶，不過不像義大利宮殿的窗戶每一層都不一樣；而且屋頂是採用北方普遍採用的陡峭坡頂，主塔或主體上，有大量的山形牆、煙囪、天窗、以及像王冠的細部裝飾等，這與義大利強調簡潔與協調的天空線似是不太相同，依然表現了法蘭西地區自查理曼文藝復興以來講求華麗的區域特色。

　　法蘭西斯一世的政治影響力，在當時僅次於教皇，於是隨著巴黎宮廷區的大興土木，也引領了一些風潮。比如楓丹白露宮，使用了帶狀裝飾圖案，也就是把灰泥做成捲曲的皮革形狀，後來成為低地地區和西班牙等地流行的主題。

　　不過，等到1540年代義大利的名師受聘到法，才又讓法蘭西地區真正興起了文藝復興的熱潮，德洛爾姆（Philibert de L'Orme, 1515－1570）和曼薩（Francois Mansart, 1599－1667）都是這時重要的建築師。

　　就在法蘭西隔壁且是西歐貿易必經之路 —— 尼德蘭和法蘭德斯地區，這些地方又是如何？

● 平面與地域化的意象傳播

　　這些地區在15－16世紀時還流行著後期的哥德式建築，不過因為位於西歐交通要衝，自14世紀以來工商業就很興盛，所以一般世俗的建築反而比教堂建築更為普遍。貿易經商時攜帶回來的圖冊，便成為這些區域文藝復興建築的先聲，然而圖冊只能表現出平面的建築，於是低地區與日耳曼地區的復古建築多是很平面的。不過16世紀時，很多建築理論與建築裝飾專書的出現，都是當時尼德蘭地區建築文藝復興的鼓吹手。安特衛普的市政廳最具代表性。

這個地區除了一般喜好集體興建平民住宅外，它的文藝復興式建築更有一些特點：因為圖冊上所浮現的山形牆，經常成為閱讀者視覺的焦點，山形牆在這裡便被誇大成為文藝復興建築的代表形式，造成了一整片集體興建的住宅高低交錯的山形牆，經常構成了建築畫面的獨特效果，或是當時象徵政府權力的機構辦公廳上，則是巨大的山形牆和小的窗戶分頭並列，可以看到地方特有的豐富想像力與裝飾性格。

沿著此區的貿易港坐船沿河而上，就到了日耳曼了。

日耳曼隔個阿爾卑斯山，與義大利遙遙相對，交通不便，資訊較不易傳達，所收到的義大利文藝訊息，是遲至16世紀才由畫家攜帶回來的。

畫家到底帶回來了什麼訊息？整體構圖與美感的表達，經常是畫家關懷的焦點，對於當時義大利如天上星光般耀眼的建築，自是感受甚深，雖然文藝復興時期多的是通才，又懂繪畫又懂建築的，不過並非人人如此。對於建築物本身的結構，不感興趣，也較缺乏敏感度的，多數繪畫裡的圖象，經常是記錄著新建築裝飾所展現出來的美學效果，這也是日耳曼所吸收到最多的養分。

這時，建築物的改變，最初也只是做些裝飾性的模仿，後來才又採用平面結構的構成，同時加上日耳曼地區特有的佈告欄窗戶傳統，並保留塔的配置，而成為一種濃厚的裝飾性趣味，這些可算是日耳曼建築文藝復興初期的特色。

早期影響日耳曼的以北義大利地區為主，即威尼斯和倫巴底的裝飾性手法。至於羅馬地區的古典法則，多是後來透過尼德蘭這裡的貿易港，搭上船沿著河流，才將建築潮流輸入日耳曼的。當然關於古典建築書的研究熱與譯文，也才慢慢在日耳曼發燒，日耳曼地區才有真正的管道理解義大利式的古典建築。

中古時的神聖羅馬帝國時期，日耳曼地區自許為承繼古羅馬帝國、查

理曼帝國一脈相傳下來，致日耳曼地區和法蘭西地區，有很大的政治力量傳統足以和教會勢力相抗衡，以致這兩區的世俗建築同樣多於教堂建築。文藝復興時，建築的翻新也大多在王公貴族的宮殿邸宅和城市建築上發生。市政廳，經常是第一個帶上人文氣息面貌的，從科隆、萊比錫、不來梅、奧古斯堡到紐倫堡等，從16世紀後半到17世紀初，市政廳紛紛矗立於各大城市的中心地帶。

講到西歐，大家總只記得交通便利的地區，卻老是遺忘了有兩個西歐孤兒。

一個是孤孤單單浮在海外的英格蘭、蘇格蘭、愛爾蘭等島嶼群；一個是長期孤懸於法國南部的回教文化區——伊比利半島地區。伊比利半島由於有回教文化傳統，所以待會再談，先看英格蘭好了。

這幾個孤懸的島嶼，要和義大利連絡上可得費好大的功夫，你可以想像到16世紀時的英格蘭等地正流行哥德式後期建築，像西敏寺的亨利七世禮拜堂、劍橋的皇家學院禮拜堂，雖是16世紀初時空下的產物，但每天和上帝的溝通還是建築的重心。

不過權力總是與建築形影不離。貿易的興盛、大量的官邸豪宅紛紛重修，以及這時候漸成形的王公貴族，還是會想要在上帝之城中抓取人世間的最高權力，如何在既有的上帝之城中，利用既有的建築技術，表現出君王最高權威的象徵，便是這時候建築的特色，於是在哥德式的建築樣式中，讓平面與立體採取復古的左右對稱樣式，便成為各地方的封建領主邸宅的主要面貌。像漢普頓邸宅、薩頓邸宅，都是16世紀的代表作。

既然英格蘭等島嶼區與義大利的連繫這麼不便，反而與對岸的法蘭西、尼德蘭等地因為貿易之便，而可得到較多的流行訊息，所以，你大概可以在英格蘭等島嶼區看到多重的特色：在殘存著垂直式哥德式建築之

中，不忘吸收義大利初期的古典對稱建築，一方面隨著貿易經驗而吸納了巴黎地區代表的北方建築特色，又模仿法蘭德斯地區的山形牆裝飾。所以，原本分散於各區的建築特色——螺旋形、山形、成群和高聳的單個煙囪、塔樓、堞口、荷蘭式山形牆等，這時共同組成了英格蘭奇異的天空線。

　　整體說來，16世紀英格蘭等地能看到的古典文藝復興建築很少，直到17世紀，才由英格蘭建築師瓊斯帶回來英格蘭，倫敦格林威治的女王之家、柯芬園街區的聖保羅教堂是代表作。

圖44
英格蘭地區早期的文藝復興式建築：這是典型的府邸住屋，設塔和方角樓，立面絕大部分被窗戶所佔據，更可以看到經過二手傳播的山形牆誇張的樣式，而木結構被賦予裝飾效果，讓英格蘭的早期文藝復興建築變得有趣。由於時間的落差，一直到17世紀前半，英格蘭還是很流行這種富英格蘭區域風味的建築。

● 多股勢力較勁的東、北歐

　　往東走就是自成一個文化系統的古俄羅斯地區。10世紀初時，此區部落形成了以基輔為中心的封建國家。10世紀中葉時城市的興起與農耕的發展，讓基輔成為當時歐洲強大的勢力；基輔與公國統治的另一大城諾夫哥羅，皆已頗具城市規模。

　　當基輔公國漸成為經濟新勢力，漸與其它地區有了接觸機會。這時歐洲唯一的希臘、羅馬文化的繼承人——拜占廷帝國，自成為基輔公國推崇

的文化，於是拜占廷基督教的希臘正教便於10世紀末正式成為基輔的國教。隨著斯拉夫民族的統一與政治、經濟的繁榮，為了展現基輔公國的政治、經濟勢力與文化傳統，基輔公國於11—12世紀間大興土木，建造了許多教堂，為此而特地從拜占廷聘請來了許多建築師與繪畫高手，拜占廷教堂的結構與濕壁畫、鑲嵌畫、聖畫技術，都伴隨著宗教的聖歌與教堂的光環，輾轉來到基輔公國。

對於一個新興的政經體而言，如何展現這地區深遠的文化根源？你應該想到了，那就是移植或者是模仿。義大利地區在經濟與城市復甦後，同樣為了展現這個城市新勢力的存在，藉著復古運動向歷史模仿，而這時候的基輔公國，則是借用南方拜占廷的建築文化。

同樣的模式，也被拷貝到另一個大城——諾夫哥羅，只是規模較小，有五個穹隆圓頂，在教堂西南邊有一個覆蓋著圓頂的塔樓。諾夫哥羅這個漢撒同盟在東歐最初的主要據點，也是西歐或西北歐人士與斯拉夫民族接觸的第一線，於是諾夫哥羅人更是以「有索菲亞教堂的地方就是諾夫哥羅」自豪，索菲亞教堂代表了拜占廷文化，也代表了諾夫哥羅與拜占廷文化的傳承關係。這文化卻是當時城市與貿易才在復興起步的西歐、西北歐所感到陌生的，一直到13世紀以來的十字軍東征後，才接觸到「失傳」已久的希臘、羅馬文化的真正繼承人。

這時候的俄羅斯地區也進入了小公國竄起的局面。12—13世紀時，世界商路在這裡也有了變化，一條從東方高加索、中亞、波羅的海、到斯堪地納維亞地區的新商路已經形成，位於商路上的弗拉基米爾（Vladimir）和蘇茲達爾（Suzdal）公國，便成為新興的商業城市，並取代基輔公國的地位，成為一時的政治中心。

從12世紀到16世紀莫斯科形成中央集權國家，這三到五個世紀之間，或內戰或由於蒙古勢力的入侵，致原基輔公國的建築多遭破壞。不過，基

輔公國的衰落，拜占廷影響的削弱，卻給了俄羅斯傳統地域性藝術的萌芽機會。弗拉基米爾公國的教堂，便是在拜占廷建築上摻入了俄羅斯地區的本土特色。公國的宮廷教堂——烏斯平斯基教堂，也是大公加冕的場所，12世紀因大火而重修，教堂的規模變小了，外形小巧精緻，在教堂的三面加設了走廊。外部的裝飾變得更華美了，正門與窗子上方主要是以木雕為主要裝飾，穹頂的外面用木構架支起一層鉛或銅的外殼，外牆除了用壁柱和拱券外，還以雕刻的線和圖案做裝飾，這些處理方法，經常可以在俄羅斯民間的木建築中看到。之上則是五個塗得金碧輝煌的穹頂，中央的穹窿圓頂則是加高到40公尺左右，且外形也變得更飽滿了，樣似戰盔，叫作「戰盔式」（或稱「洋蔥式」）穹窿圓頂。

除了新興商業城市的公國建築外，由於在蒙古入侵時，諾夫哥羅能幸免於難，而於14—15世紀時繼續發揮積極的作用。這時候的諾夫哥羅城內，建造了許多大大小小的教堂，但形式較為簡樸，具有民間木建築的特色。這些規模不大的教堂，遍及城內各角落，為各種職業的手工業者服務的小教堂，頗為簡陋，卻以數量取勝。

莫斯科在13世紀末，繼基輔成為總主教的所在地，而且在君士坦丁堡淪陷後，自命為繼拜占廷帝國的衣缽。16世紀時莫斯科便統一了俄羅斯，中央極權國家也形成。這中央集權國家首都——莫斯科，早於15世紀時，即開始進行了大規模的建設，以彰顯公國的勢力：加固克里姆林衛城及改建教堂，衛城內的「伊凡鐘塔」高達80多公尺，成為當時全城的制高點，屬於大型的石造多層建築物。為了這些工程，莫斯科集結了所有俄羅斯的能工巧匠，並向當時文藝復興的中心——義大利借調了許多建築師，只是當時俄羅斯經濟條件和文化背景不同於義大利，所以只移植了義大利建築的一些技藝和細部的處理法，建築總體依然是採用俄羅斯傳統的木結構。

這股區域與民族性的情緒熱潮，在16世紀公國統一俄羅斯時達到極

點。俄羅斯匠師們不再外引義大利的建築模式，而是力圖擺脫宮廷和教堂建築的舊形式，向民間傳統木建築中尋找表達新思想的藝術構思，於是產生了不同於拜占廷也不同於義大利的「帳篷頂」，和「多柱塿式」的建築形式，充分表達了俄羅斯地區早期部落的性格。

莫斯科城內的聖瓦西里教堂就是個最好的例子。該教堂位於克里姆林衛城牆外、紅場和莫斯科河之間，由九個獨立的墩式結構所組成，中央一個最高，再冠以帳篷頂，在頂的尖端再加了一個小穹頂，其餘八個分散在四周，九個大小不等造形也有變化，塗上金綠黃藍紫白等豔麗的色彩，造成了歡慶的節日感。這座教堂是為了紀念終於擊敗蒙古入侵者而建的，因此建築物的中心主題就是要表現俄羅斯勝利的狂歡，以及民族的獨立與解放。於是，建築物內部並未預留多少宗教儀式的空間，它之矗立於城市廣場上，本身就具有勝利紀念碑的意義存在。

走過這一大區後，再往回至波羅的海地區，回到現在的波蘭，雖然和古俄羅斯地區相隔不遠，不過卻又屬於兩個不同的文化區，再度回到一個西方基督教世界。

波蘭地區雖然和西歐較有接觸，不過，這個地方因為老是處於條頓武士會*路線，也是後來蒙古游牧民族向西侵略的路線，東西交逼，都讓這裡經常是陷於混亂的。直到14世紀王室出來統一政局，並且拿猶太人的經濟實力來對抗日耳曼商人。當日耳曼人向東殖民時，波蘭地區經常是最大阻力。

再往北沿著北海與波羅的海的貿易線，來到了北歐地區（今丹、挪、瑞）。

這時候的北歐地區，是個政治混亂時期，雖然它佔了波羅的海世界大部分的面積，而且又是國際貿易的活躍區，可是這裡的人無法掌控經濟權，因為日耳曼的漢撒同盟在這裡實在是超人氣，甚至讓城市之間也締結

圖45

莫斯科城內的聖瓦西里教堂：看來顏色五彩繽紛的教堂，很難與周圍的莫斯科紅場莊嚴氣氛相協調。其實它是16世紀中葉時為了紀念戰勝蒙古人而設的。中央主塔周圍有許多小圓頂，17世紀以後又加上了各種顏色的面磚，與當時歐陸各地流行的古典文藝復興建築相比，不愧是以「羅馬第三帝國」自居，儼然就是拜占廷建築的變形。

盟約，彼此保護共同的利益，勢力大到有的甚至還有殖民地，它有點類似近代的租界，商人可以在這裡置產和蓋房子，儼然城中之城。

看到這裡，是不是覺得這是個我們不太熟悉的北歐和東歐地區，果真與西歐不太一樣。可是即使不怎麼一樣，卻同樣可以看到日耳曼的漢撒城市勢力，而且都成為各地王國的眼中釘。你應該可以聞到在港口或大小城鎮裡，兩股勢力在空中較勁的味道。

漢撒這種原本只是用來交易的房子，

十字軍有數次東征，在東征的過程中有一些相關的武士會組織產生。條頓武士會（The Teutonic Knights），是第三次十字軍東征時一些日耳曼騎士組成的醫護軍，他們把整隻船修成醫院的模式，好照顧十字軍的傷兵們。當東征結束後，這個組織便成為日耳曼向波蘭等地開拓土地的主力。

到了後期卻變成了各方勢力的代表，王室如果把城市權力要回來，用什麼印記來告訴大家這裡已經不再是漢撒的勢力範圍了呢？除了法律條文的公告等等，一個新形象的建築物當然是最具震撼力的，於是代表王室的宮殿等也就出現了。這是王權行使權力的場所，管理者的角色變了，建築物的功能當然也不一樣，建築物讓人感受到的象徵性也不一樣了。

你應該已經感覺到了，王權勢力的鞏固與經濟、教會勢力的分分合合，是後期整個歐洲的共同現象，城市就是這個競技場。不過更往東走的東歐，卻又更加入了蒙古游牧文化的叫陣，以及俄羅斯所承襲的拜占廷文化，這樣複雜的區域變化，以及各種勢力與文化的較勁與交流關係，究竟如何表達在這時候的文藝復興建築？

伊比利的清真寺孤島

中世紀時西哥德人進入伊比利半島，也隨著信奉基督教而成為基督教世界的一部分；不過自8世紀初回教進入後，成為回教前進歐洲的先鋒，西哥德人被趕到半島的西北隅一角，自此直至15世紀末，伊比利半島便成為基督教與回教長期的交戰場所，甚或自相殘殺，所以基督教與回教的領土，並不是一成不變的。

在西北隅的基督教王國——亞斯都利亞王國（Asturia）後來又佔回了回教的領土，並建立了很多堡壘以自衛，這些地方就稱為堡壘地區，中部的卡斯提爾王國（Castile）就是這樣來的。

整個來說，伊比利半島在11世紀時，大概區分為好幾個王國，像你可能常聽到的：卡斯提爾王國、巴塞隆那王國、亞拉岡王國、葡萄牙王國等等，彼此之間還不一定合得來。現在的西班牙就是由卡斯提爾和亞拉岡聯姻而合併成的。數百年來抗拒回教的歷史，使西班牙的教會擁有驚人的勢

力，為了利用教會來統一國家和鞏固王權，藉著任命教士權等讓教會聽命於政府，且紛紛將回教徒和猶太教徒逐出境內。偏偏這些人大多是商人和技工，平時都是西班牙的經濟中堅，西班牙的政治與宗教統一且定型了，也建立了王室的權威，不過經濟基礎卻流失了。

至14世紀末王室擊退了回教勢力，王室也發展出代議制度，也開始大量向外殖民，都是這時候的大事。

不過建築上的大事又是什麼？

◉ 與回教裝飾的結合

雖然伊比利半島的回教和基督教勢力勢均力敵，不過哥德式建築還是中世紀的主流。從15世紀末到16世紀初，法蘭西地區的火焰式建築也被改變了，取而代之的是以珍奇植物為主題的裝飾，不久，就與義大利流行的文藝復興建築結合，產生一種特有的豔麗裝飾式樣，稱為 "Plateresco"，意思就是「宛如金銀細工」一樣精緻。總之，在伊比利半島初期的建築文藝復興，是種經過轉譯且與回教的裝飾結合的建築，偏重於表面裝飾，建築結構本身並沒有什麼大的轉變。

到了16世紀中後期，當歸國學人帶回了一整套的義大利建築文藝復興空間結構，西班牙也開始接受這種空間結構，像神聖羅馬帝國查理五世（Charles V, 1519－1556）在格拉那達的離宮，就是這種捨棄繁文縟節的原有裝飾，而變成義式的文藝復興建築。不過這種建築並沒有流行很久，16世紀末又為具流動性、權力誇耀性的巴洛克所取代。

看到這裡，你或許覺得西班牙好像和阿爾卑斯山以北的其它地方沒什麼不同！

當你這樣想時，就得小心了，那表示你遺忘了摩爾人幾世紀以來的遺產。對，當信奉回教的摩爾人來到這裡這麼久，不一樣的信仰和生活習

慣，相關的生活空間勢必也要有所改造。回教甚至也是這地區許多人的信仰，摩爾人到底留下了什麼建築？

首先當然是教徒每天都要膜拜的清真寺。西班牙哥多華的清真寺，早在8世紀時就完工，外表看起來不像我們所熟悉的清真寺，就像一般中古時防禦性強的厚牆巴西利卡式的教堂，只是外圍可以很明顯的看到回教的裝飾圖紋，而封閉式的中庭依然是整個建築的特色。

不過在這裡比較有特色的，是防禦性的皇宮。

阿拉與基督長期的攻防戰中，如何讓回教的王國可以過得舒適又具防禦性？阿爾罕布拉宮是回教勢力在西班牙南部的格拉那達最後的根據地，就是坐落在山丘頂上，由高大的紅磚所圍繞著，其實就有點像中世紀西歐的城堡。堅固的外牆內，柱廊包圍著的中庭，有由十二座石獅子當臺基的噴泉，及覆頂的步道，整個步道的廊柱超過百根，後者提供遮蔭以避開炎

圖46

格拉那達的阿爾罕布拉宮：阿爾罕布拉宮就是「紅色城堡」的意思，因為這座城堡正坐落在當地紅色丘陵地帶，由於西班牙分別先後由回教徒及天主教徒所統治，所以山岡上有回教及基督教的代表性建築，難能可貴的是勝利者並沒有大肆破壞前回教統治者的建築。

熱的日光,奢華的房間處處裝飾著石雕、馬賽克,和鑲著華麗鐘乳石的灰泥牆,這在一般回教建築都很容易看得到。不過這座皇宮,尚有一個特色,就是它擁有二十四座防禦塔,大概是由宣禮塔轉型而來的,這種多角形塔狀散佈在整座山,它花了一百多年的時間完成,可以想見綿延整片山頭的氣勢。

圖47
皇帝坐位眼中的庭園水池:阿爾罕布拉宮的許多裝飾與建築模式,是從中世紀時期的義大利西西里島、巴勒摩的皇宮沿革而來的,而這些地方深受回教文化及拜占廷文化的影響。這個由綠蔭、廊柱圍繞的庭院水池,就位在皇宮之前,在皇帝眼中象徵著在一片基督教沙漠中的回教綠洲。

不再只是民宅

你可能很好奇,這時候的民宅長什麼樣子?

一路讀下來,閱讀到的總是宮廷貴族對於藝文的贊助與狂熱。在這股狂熱中,卻還有一股社會變化老是被漠視。

長期的征戰、戰後的搶劫、黑死病的流行等，或者為了戰俘的贖款而增稅，都讓苛捐雜稅的負擔為之加重，讓這時候的西歐常可看到農民或都市平民的反抗，像巴黎就因為下令貴族的堡壘和別墅一律優先搶修，雖然號稱可以藉此維持地方安寧，不過卻也引來農民的反抗，這次幾乎全國總動員了，連當時最大的市集中心——香檳，也是農民覺得受壓迫最烈之地，這裡農民的反抗也最激烈，他們有的就聚集起來到附近騎士的住所，一屋又一屋，一堡又一堡，都在火炬中化為灰燼，而貴族們也反過來加以報復，還有將在某修道院避難的農民數百人全燒死。

你可以想見，這時候大家的居住環境，都不太安寧，尤其是像農村的農民還是住著中世紀時籬笆抹泥牆的房子，也沒有貴族們的城堡或宮殿可以躲。

類似這樣的社會鬥爭，不論是法蘭德斯、法蘭西、英格蘭，或者是號稱城邦政治的義大利，在14世紀時幾乎是這些商業復興、資本主義萌芽地區的共同社會現象。

到了15、16世紀，像英格蘭城市裡的住宅，又窄又高，每一層只有少數幾間房間，通常是前後各一間。

到了18世紀初的喬治時代，倫敦、愛丁堡、都柏林等城的住宅，家庭的住房多設在二樓，所以從街道進入住宅，通常要走上幾級臺階，餐廳、起居室都有雙扇門相連，有會客室，還有僕人房，可能在兩牆之間還有一條筆直花園用地，當然這是屬於豪華的住屋。

法蘭西的城市住宅，一般設計較少雷同，因為他們相當注重層數和模式的調整。通常臨街的立面下，會有警衛門房，而中央大門通道常常就通到後方或中間的院子，院子四周有輔助用房和馬廄，甚至有馬車房；至於院子的後面，則是帶有圍牆的花園，住房後來便是擺在院子後面，還設有沙龍。

17世紀的荷蘭，也出現了大批的文藝復興式城市住宅。沿著運河，像阿姆斯特丹的普林斯格拉特住宅群，就像英格蘭的住宅也是又高又窄，可能每一層只有幾間房間而已，且都有曲線狀、高低交錯且明顯的山形牆面，通常是向大路或運河的，但由於受到運河的限制，它自中世紀以來就盛行的陡峭狹窄又帶圍護的樓梯，一直沒變，而且因為空間小，建造出大窗，以利繩索來吊進吊出家具。多樣的天空線就是這裡的特色，別忘了它也影響了英格蘭的天空線，而歐洲有的地方也有類似的天空線，捷克就是如此。

荷蘭創造力的典範，在於小型宮殿，它把義大利的文藝復興建築，轉換為具北方特點的建築。怎麼說呢？拿海牙的莫里特瑞斯府邸當例子好了，它的房間對稱分佈，中央有個樓梯，立面有個大山形牆，山形牆下用巨大的壁柱支撐，古神殿的正門就真的化身為住宅的大門，這當然是源於帕拉底歐，但是把它化為適於家庭的舒適尺度，則是荷蘭地區的貢獻。這當然也影響到英格蘭，像格林威治的女王別墅就是，不過這時身上用熟鐵製的欄杆，上面的鬱金香圖案已展現出巴洛克式的曲線。

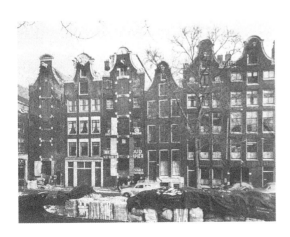

圖48

阿姆斯特丹的普林斯格拉特住宅群：文藝復興後期到巴洛克時期，又高又窄的住宅是都市住宅的特色，它沒有巴洛克的橢圓形平面，仍保留了文藝復興建築的幾何形式；加上人口集中於都市的大路與運河邊，受到空間的限制，只好維持狹窄又陡的樓梯，也並沒有宮殿或府邸那種複式螺旋梯的誇張與形式。

這些當然是比較好一點的都市住宅和貴族的住宅，而且是到了16世紀後期及17世紀才漸漸發展出來的。

即使到了中世紀後期，不管是有錢人或窮人，不管是貴族或身分地位低下的人，都是混住在一起的，這時候的文藝復興時期，義大利的新貴們也只能蓋一個小宮殿，把自己關在裡面以突顯自己，不過隔壁住著什麼人物他們可是無可奈何，小商家、作坊或者簡陋的房屋都有可能是鄰居，有的甚至住同一層樓，像巴黎長久以來就是如此，較有錢的住底層，最窮的住到五、六樓以上的閣樓去，不論工商日常生活都在同一區，甚至同一棟，這時候大概只有威尼斯，才漸漸有了各種分區的概念。

透視軍事大街的建築師

整章看下來，腦海裡應該有個清楚的建築圖象了吧，不過，我想你心裡一定一直有個疑問：

為什麼會出現這種設計？

這時候是不是有什麼新需求或新的審美觀產生？

不然像羅馬聖彼得教堂，希臘四肢等長的十字形平面和拉丁十字形又有何差別呢？

除了拉丁十字形的縱軸較長外，為何在這兩者之間爭執不休？

或者再更往前推，義大利城邦為何會流行集中式的形態呢？

有秩序的空間感為何蔚為流行呢？

為何透視法從此以後成為建築或美術的主流，直至19世紀末20世紀初的前衛運動？

我想，透視法在這時候是個象徵，也是個關鍵。一般總以為它是少數一兩個畫家或建築師的個人發明，藉由遠近、深淺、光線、位置等效果，

來擴大空間的效果，只是我們可能得追問，為什麼「擴大空間效果」會在這時候成為重要的課題？如果你還記得城市的擴張與傳奇的建構，是都市復興以來的重要議題，你想這種較小尺度的建築空間，是不是也感受到同樣的「趨勢」？尤其是這時藝術的贊助者，或建築的主要業主，都是源於宮廷及貴族們，你想它的相關性究竟會有多大？

「宮殿」這個字眼，早在義大利時是指任何華麗的大廈，如貴族或巨商所有的宅院皆是；可是到了文藝復興後期及巴洛克時期，宮殿一詞則意味著寬敞和自給自足的力量。

隨著宮廷在城邦勢力的擴大，中世紀的封建領主制度，到了14世紀時，像英、法等大君主國的官員人數就已變得龐大無比，不僅很難再來來回回的往返巡迴，而且隨著人口的增加與領土的擴大，個人直接親自監督已不大可行，於是一個不靠個人監督的行政管理機構和代表組成的權力機構，便在這過程中慢慢形成。

歐洲新的上流社會也產生了一種新宮殿——旅館，很驚訝吧！因為旅館不但名字源於法國的城市宮殿，而且它內部極為寬敞方便，具備了皇宮的基本作用，因為它提供非常豪華的設施與殷勤的招待，雖然要付點錢，不再需要像以前那樣勞師動眾的移動所有的王朝，事實上，羅馬與帕多瓦即有按照皇宮的式樣興建起供商業使用的新旅館。

而且，在專制政府統治下，沒有特別許可證，在城市裡就什麼事都辦不成，不論是制訂規章制度或是違反規章制度，對君主來說都是財源，賦稅、罰款、頒發規章、頒發通行證都是官僚機構的原料。為了安置這些新的官僚機構，必須建起新式的建築物：市政廳，不僅義大利或尼德蘭地區，西歐各地幾乎都開始有了市政廳，不再只是為了服務商業組織而已。

軍隊與官僚政治是這時民族國家制度雛形的左右手，因此兵營的地位就相當重要。如巴黎的練兵場在新城市裡就非常引人注目，軍隊的操練檢

閱變成向平民百姓耀武揚威的盛大場面，嘟嘟的號聲和咚咚的鼓聲，成為新城市生活節奏的一環，一如中世紀城市中的噹噹鐘聲般，規劃並建造寬廣的凱旋大道，供凱旋之師行進通過，這都成了新首都重新規劃時不可缺少的部分，特別是巴黎和柏林。此外兵工廠、軍水庫等，尤其是文藝復興後半的16世紀時，這類建築特多。

　　規劃上最早的建議，如車行道與人行道分隔開來，或者是把發展太大的城市人口疏散到較小的小鎮上，這種由軍事工程的規劃角度，與現今要求尊重行人或都市成長控制的觀念是不同的。在機械化效率與外表的整齊美觀要求下，建築師就如軍事工程般，全然不顧城市既有的社會結構，而是以君主威權之尊為首的規劃。若說從事過軍事工程的繪畫天才——達文西（Leonardo da Vinci, 1452－1519）也提出過這種構想，你也就不必太訝異了。

　　然而當資本主義的貿易不再佔有優勢地位時，就依仗城邦與君王的軍隊，新資本主義也讓許多概念發生了變化。首先是空間的概念，由文藝復興後期開始，組織空間其實是宮廷最重要的議題，把空間相連續起來，把空間化為尺寸與等級。

　　這種變化首先是由畫家、建築師和佈景畫師等發起的，在法蘭德斯紡織工業中工作的現實主義者，對空間有非常準確的理解。但15世紀時義大利人沿著數學線，在兩個平面之內，在前景框架的平面和地平線平面之間把空間組織起來，把距離與顏色的濃度與光的質量聯繫起來，而且把物體在預定的三度空間中的運動聯繫起來，這樣就把過去從未聯繫的線和立體，共同放在後來長方形的巴洛克框架內，與中世紀油畫中不規則的界線便區別開來，而這又與為鞏固政治把領土納入宮廷這個框架，同時發生。

飛躍過軍事大街的馬車

16世紀車輪製造技術的突飛猛進，讓大車和馬車逐漸普遍，中世紀狹窄與彎曲的街道頗無法適應這種交通工具，據說當時英國曾經有居民強烈抗議釀酒商大車在街上送酒，連法國國會也要求國王禁止巴黎街道上通行車輛。

然而，當車輛的速度愈來愈合乎資本主義的要求時，加上兵營軍事的重要性，寬廣的街道便成為大城市的必要條件。阿爾伯蒂曾說過，他要把主要大街與次要大街區分開來，前者稱為軍事大街，要求它必需筆直，軍隊才能既保持隊形又能快速通行。

帕拉底歐也贊同阿爾伯蒂的觀點。他認為軍事大街與非軍事大街不同之處，在於軍事大街穿過市中心，從這個城市通往另一個城市，甚至認為非軍事大街也應按軍事大街原則規劃，這樣軍隊在各處就能整隊前進。軍用交通在新城市規劃中佔有決定性地位，這從阿爾伯蒂的規劃到後來豪斯曼規劃的巴黎林蔭大道，都是如此。

寬廣的大街也把上層階級與下層階級分隔開來，富人乘車，窮人步行，中世紀上層階級人士與下層階級，大家都同樣擠在城市的街道上，在市場裡也擠成一塊。現在窮人則得隨時當心馬車，以免那些雙輪或六匹馬拉的馬車，奔馳在大街上如入田野般，17世紀時開始經營的公共馬車，每年軋死的人數比後來的鐵路火車事故還多哩！

首都城市，更具有社會與政治作用。在首都，地方性的風俗、習慣、方言都融合在一起，並按照宮廷的觀念重新塑造，這就成為國家的觀念。之所以是國家的，是由於命令規定或仿效的式樣，都不是原來地方性的式樣，像16世紀時將城鎮間的空曠地帶標出為危險森林區等，法蘭西地區17世紀度量衡的統一，宮廷的力量即串連了各個地方與在其間的空隙中生存，看到了君主與資本主義商人組織間的競爭，看到了君主與教會間的競

爭，城市就是這種勢力爭奪的舞臺。

隨著政治首都權力的加強，較小城市的權力逐漸減弱。一旦政治上的權力這樣得到鞏固之後，個人就可以從君主那裡得到經濟特權，而不再是由城市得到特權。16世紀以後，那些宮廷所在地的城市，不管是人口、面積或是財富都是增加得最快的，單人口十幾二十萬的城市就有十幾個，且漸隨著現代世界大國的形成，一些首都在人口規模上都繼續獨佔鰲頭。

透過這樣的人口規模點陣圖，再與印象中的中古以來的城市圖象對照，發現權力與人口不再四處分散了。教會的瓦解，讓許多教會經營的事業全脫離了。教會的藝術表演場，變成貴族的廳堂和畫廊，聖像也變成流行的新貴個人畫像，唱讚美詩的合唱隊離開了教會，宗教節日活動成為慶生禮或的宮廷化妝舞會了，這些趨勢到了巴洛克時期更為明顯。

自12、13世紀以來的都市復興，文藝復興時期的建築為復興的城市塑造出柱式、廣場，它們美化了中世紀城市的建築物。15、16世紀所追求的，是對城市零星敲打與修改，不過進入巴洛克以後，用古典形式再去表達新的直覺與感情的這種建築新傳統，產生了一種清新的開朗、清晰與規

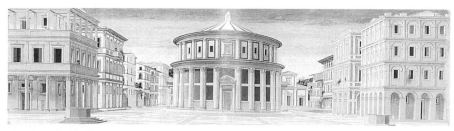

圖49

15世紀後半完成的油彩畫：〈理想城市〉（The Ideal City），之內的宮殿、神殿、巴西利卡以及幾何圖案的道路鋪面，都是由尺和圓規描繪出來的，示範了布魯涅斯基與阿爾伯蒂的單點透視技法。把這種理想城市連結起來的是圓形城市，由中心向外輻射到周邊的城門，可以預見到巴洛克的原型。

整秩序的式樣，古代城市零亂的衣衫，換上了整齊的服裝。

如果用1552年的圓形城市規劃，來作為這一章的總結，也許會更清楚。它配置著寬闊與美麗街景的軍事林蔭大道，以及醒目的公共建築。當時視圓形為最完美的城市外形，中心是宮殿所在，向外輻射到各個城門，城門是農村與城市兩個世界的交接點，也是君王收各種稅收的場所，也是興建埤門或高塔展示王權的所在地。這時的建築師多為這種「集中式城市」著迷，其實已可預見17—18世紀巴洛克權力城市的景象了。

文藝復興的建築對傳統街道小品的貢獻也不小，如石子和磚的鋪面、石頭臺階、有雕像的噴泉、紀念人像等等，但是這種局部的優美與規整的設計，不少是由於與周圍的零亂情況相形之下襯托出來的。

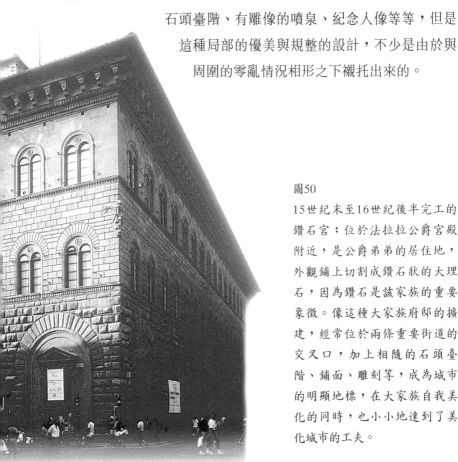

圖50

15世紀末至16世紀後半完工的鑽石宮：位於法拉公爵宮殿附近，是公爵弟弟的居住地，外觀鋪上切割成鑽石狀的大理石，因為鑽石是該家族的重要象徵。像這種大家族府邸的擴建，經常位於兩條重要街道的交叉口，加上相隨的石頭臺階、鋪面、雕刻等，成為城市的明顯地標，在大家族自我美化的同時，也小小地達到了美化城市的工夫。

第5章　從巴洛克到建築工業

15—18世紀時一種新的文化在歐洲萌生，讓城市生活完全變了樣。

這時候的新生活方式，是由幾樣新土壤中孕育出來的：一是前一章所講的新經濟，即商業資本主義；二是新的政治結構，主要是中央集權專制政治或寡頭政治，常常以國家的形式出現；三是新的觀念形態，是由機械的物理派生出來的，它所包含的基本原理很久以前在軍隊和修院中就已制定了。

這三項我們都在前面看到些端倪與發展了，不過，這些變化在17世紀之前都還是模模糊糊，不太明確，到了17世紀後這種變化突然明朗化，這也就是巴洛克時期的特色。當巴洛克統一化、絕對化的式樣一旦盛行，它不再像文藝復興時期建築的局部對比，局部與部分美化的弱點就暴露出來了，嚴密取代了清晰，開朗變成了空虛，偉大崇高變成了浮華誇張。常常有學者將文藝復興到巴洛克的轉變，視為僅僅是種趣味與審美觀的改變，卻忽略了地盤底下深刻的政治與經濟轉變。

17世紀形成的巴洛克概念特別有用，因為它本身包含這個時代兩種互相矛盾的因素：一是精確與井然有序，一是此時繪畫與雕塑所包含的叛逆、放縱、反古典、反機械的感知。所以，有的學者把文藝復興形式視為原始的巴洛克，把從凡爾賽到聖彼得堡的新古典主義視為「後期的」巴洛克，甚至把18世紀哥德式復興的浪漫主義，視為是巴洛克反覆無常的變化時期。

把建築、雕刻、繪畫結合成一體，並在整體的浮動效果中造成幻象，就總稱為「巴洛克」（Baroque）。這個字的原意，其實就是「畸形的珍珠」和「荒謬的思想」的意思，這是18世紀末的新古典主義理論家，嘲笑這時候的義大利藝術之用詞。對於這種熱情洋溢的流露，有的人甚至視為是文藝復興的墮落，當然，也有人把它當成文藝復興輝煌的成就。

17—18世紀的歐洲，正屬西歐國家建構時期，正屬於資本主義發展的

時期，正屬於以貿易殖民為主的舊帝國主義時期。

國家與資本、城市的合流，英、法隨著王權而發展出宏偉的政治性首都，城市藉著容納與分配資本的角色，形塑了國家的命運。都市的統治階級藉著資本，把影響力擴張至城市所轄區域及所有貿易網絡，城市與王權發展結合起而對抗教會，也同時成為資本積累的核心，使都市政治權貴得以取得資本，榮耀並控制所轄區域。這時都市的布爾喬亞數量早已超過義大利文藝復興的新貴了，布爾喬亞階級的穩固就是在這時候。

另一方面，此時西歐已進入巴洛克權力展現期，歐洲隨著王權的擴大與國家的建立，首都成為物質與權力集中的最大都市，主要城市多是國王及諸候們的「居住城市」，並且成為王權的展現地點。建築由城堡轉為突顯王威的輝煌宮殿，對空間的組織力，也隨著王權的發展而發展。

然而，隨著火砲的發明，戰爭的規模也愈來愈大。戰爭武器早在16世紀以來就成為主要的工業產品；到了18世紀末，更隨著各種發明，讓工業成為整個歐洲資本發展的主力，而使得城市與建築由巴洛克轉向19世紀的工業建築，也為20世紀的現代建築立下了社會經濟基礎。

圖51

羅馬的廣場雕刻噴泉：巴洛克是個強調動態與戲劇化的時期，由建築開始結合繪畫、雕刻、音樂等各專業於一身，它的動態不再只是如文藝復興時小小地美化街角而已，而是為整個城市的氣勢與規整更細緻地表達權力的氛圍，雕刻噴泉並不只是個趣味的藝術而已。

5.1 權威主義與布爾喬亞

　　雖然在16世紀末期文藝復興建築已遭手法主義的挑釁，但米開朗基羅所發展出來的新形態，一直到17世紀，才又開始積極採用16世紀末的新傾向。把主要建築置於都市計畫視野之下，是從17世紀到18世紀才明朗化，於是建築物的正面玄關，以及道路十字路口的重點，或者構想廣場空間的壁面時，都產生了不同的新建築形式與意象。巴洛克建築最重要的一個課題，就在於建築與都市計畫或外部空間的關連。

　　羅馬開啟了第一波的建築變化。羅馬教皇早自16世紀開始時，就想將羅馬推展為舉世無雙的教皇城，於是這種建築就由羅馬擴展到北義大利，接著又傳播到法國、荷蘭、英國、德國、西班牙各地。但是這些不論是形式或是時間上，都由於地域關係以及各地民族國家的形塑，致各地有了不同的特色，如此一直延續到1715年，此後便以法蘭西及日耳曼二大君主系統為中心，展開了華麗的洛可可式建築。

表現民族國家權力的巴洛克

　　自14世紀以來，英、法等大君主國的官員數、人口與領土逐漸擴大，一個不靠個人監督的行政管理機構，在這過程中慢慢形成。像英格蘭金雀花王朝（Plantagenet dynasty）第一代國王亨利二世（Henry II, 1154－1189）執政時，就把附近管的權力都集中到手邊，有錢人常到宮廷要求主持公道或請求允許某些事，機構開始從巡迴轉向定居，財政機構首先在西敏寺有個專用的辦公地點，其它部門後來便一一仿效起來。為了便於掌管所有事

物，有必要建立一個首都城市，而一個掌握主要商業路線和軍事活動的首都城市，能強而有力的促進國家的統一團結。隨著政治首都權力的一點一滴的累積，小城市的權力逐漸旁落，民族國家威望與首都的建立，也意味著地方城市的自由也逐漸喪失。

一旦政治上的權力鞏固之後，個人就可以從君主那裡得到經濟特權，而不再是由城市得到特權。16世紀以後，那些宮廷所在地的城市，不管是人口、面積或是財富都增加得最快；且漸隨著現代世界大國的形成，一些首都在人口規模上都繼續獨佔鰲頭。到了18世紀時，莫斯科、維也納、聖彼得堡和巴勒摩人口都超過二十萬，18世紀末時巴黎與倫敦的人口就約七十到八十萬，一些工業城要到19世紀時人口才大增。

● 打造全新的行政首都

興造全新的行政首都也是18世紀的特色，當時多數的市鎮開發，是為了提供政府機關用地與權貴階級的住宅。聖彼得堡是俄羅斯18世紀初的新建首都，英格蘭在巴斯的皇家新月廣場與優雅街道，則是為了英格蘭有錢人假日休閒而建的。

透過這樣的人口規模點陣圖，再與中世紀以來的城市圖象對照，發現權力與人口不再四處分散了。舊式的自治市經濟，只有在德意志國家仍然有力地生存著；在其它地方，卻可以看到首都規模遠遠超過了地方城市，許多規章的制定最終變得都要中央當局的幫助與認可，否則什麼都辦不成，地方城市的利益相當程度地被犧牲了。

當人口增加數倍後，城市如果沒有擴大的機會，只得往高處發展，因為城市的自由民才不會笨到把自己的家蓋在城牆外，大家都擠在城裡。像巴黎曾有一段時間，城外大炮射程範圍內的一大片土地，都是空蕩蕩的，郊區、菜園和果園也都遠離了城市。倫敦則為了節約土地，把石頭建築物

改為木結構，因為石頭築的牆佔地面積太大，約17世紀時，倫敦五、六層樓房就已取代了二層樓房了。17世紀時，這種作法甚為普遍，系統地興建較高的出租住房，日內瓦或巴黎是五、六層樓，有時八層，愛丁堡是十層樓以上。

有些首都因為大家爭相攫取土地，地價為之上漲，高昂的地價使得居住環境變得更惡劣：不僅住房的間距小，光線陰暗，空氣更是污濁得令人不舒服；房間內的基本服務設施更是少得可憐，可是房租卻昂貴得讓人不知如何是好，大多數的人於是被迫住到貧民窟裡。這是17、18世紀時發展中城市的特點，像巴黎凡爾賽宮裡的許多走廊，就常常被附近居民拿來當作廁所。

火藥與防禦工事的發展，也影響了城市。16世紀以來，軍隊與官僚制漸漸成為民族國家的左右手，練兵場、兵工廠、軍營變成首都的地標，軍事林蔭大道也成為規劃的重點。沿著數學線在地平線與畫框線，透視法如此地組織起所有的空間，而這幾乎與王權鞏固政治、收納領土於國家框架內的過程，幾乎是同時發生的。

加長水平方向的距離，把注意力吸引到後退的平面上，這是巴洛克設計宏偉寬廣大街美學的前奏，這種大街還會有方形尖塔、拱門或一座大樓，安排在挑檐線和路沿線的交叉線終端。長長的通道似乎正通往一個無邊無際的空間，這種通道與街道盡頭的景觀是畫家發明的，也是巴洛克規劃的典型。

這時候的一些抽象概念──如：金錢、空間透視與機械時間等等，都框架出一個封閉的新生活。模糊地帶逐漸不見了，每個人的經驗被化為獨立的單元，凡是視覺上不能引人蠢動，或者非機械般整齊有秩的東西，變得不值得人們花力氣表達：藝術需要的是透視與剖析，道德需要耶穌會教士有系統的詭辯，建築需要軸線對稱，主要形式一再地重複出現，基本柱

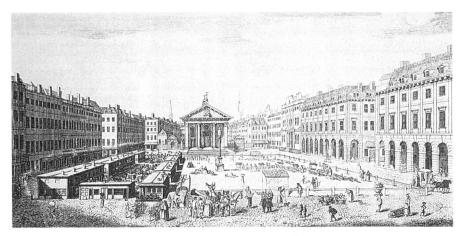

式一再地重組，城市則需要精巧的幾何形
規劃。

　　法律、秩序與格式都是巴洛克首都的
特殊產物，城市原來的上帝，變成了國家
的上帝，一如古老的城牆變成了「國家的
邊界」一般，太陽王──法王路易十四(Louis
XIV, 1643－1715)──就像變身的基督了。

城市的遊樂與宮殿化

　　巴洛克宮殿的影響遍及城市生活各層
面。

　　17世紀時城市出現了遊樂花園，像倫
敦現在的蘭拉夫花園，18、19世紀出現的
沃克舍爾和克爾芒花園等，花園空間不僅
為之公共化，讓一般市民也可使用，有時
還是貴族們的宴會活動場所。

圖52

1741年倫敦中心區廣場的透視
畫：早在文藝復興時期，就可
以看到這種畫框式的建築，窗
子就是一幅畫框架子，而油畫
則是一扇幻想中的窗子，讓城
市人忘掉了真正開啟窗子時進
入眼簾的陰暗後院景觀。劇場
內舞臺佈景上的街景，是空間
透視法的先聲，新的城市實際
上是由整齊的佈景設計轉譯出
來的，成為專制政權的政治舞
臺背景。

劇場表演、博物館、美術館、動物園、皇家公園等，都是這時重要的都市活動場所。不過，這些表演式的空間，也是宮廷搜奇獵豔與探險的生活方式，尤其是從其它國家及海外殖民地遠征乘船回來的各種收藏品，現在都轉為公共共享，成為一般新貴與中產階級的生活方式，即使是一般人民，只要存點錢也是可以觀看到這些財富與征服秀。不過重點是，這些表演空間的浮現，成了皇家向人民進行日常教育的場所，也呈顯了當時民族國家唯我獨尊的文化觀。

城市人口愈來愈多，居家環境變得如何？

早在16世紀末歐洲就發明了抽水馬桶，只是這種設備的普及速度很慢，法國在18世紀時還把它當新鮮事引介進來。雖然17世紀末已經開始出現了「廁所」（toilet）這個字，不過當時卻是個整理服裝儀容的場所，直到18世紀時，不管是洗手間（bathroom）、休息室（restroom）、廁所（toilet），除了整裝之外，都開始具有清潔、沐浴、甚至婦女帶小孩的功能。不過，在防臭氣閥與通風管道發明前，廁所陰溝溢出的氣味經常瀰漫了整個住宅，一直到19世紀，這還是最先產生工業革命的英格蘭人很關心的問題。

中產階級的私人住家慢慢開始設立廁所了，公共浴場也同時在16世紀時逐漸消失，也許與熱水價格上漲有關，也或許因為大城市周圍木柴都砍伐殆盡了。直到17世紀，歐洲帝國主義之手伸遍了歐、美、非各地，也帶回來了土耳其浴室或俄國浴室，這是一種奢侈淫樂的場所，有的甚至變成了妓院。不過，前面有提到連凡爾賽宮的走廊，都常被附近鄉居當成便利的廁所，可以想見廁所和浴室還不是那麼普及的。

除了海外殖民地外，16—19世紀時一些新建的城市，大多是國王與諸侯們的居住地，不論是君主軍隊的要塞，或是君主其它朝廷的永久住所，它實際上就成為一個炫耀統治的表演場所，也是向外擴張的軍事中心，君

主的需求自然勝過一切。

　　新的城市規劃是外向性的。它的特點是有許多方的或圓的廣場，再放射出許多街道和大道，穿越過新舊錯綜複雜的方格網區，一直無邊際的向地平線延伸開去。

　　星形邊城市的規劃，就是這時候的產物。它是基於軍事上的考量，牆上星形的中心位置上都擺放著大炮，不僅由這個點可以俯視四周，而且可以控制來自四面八方的進攻，這是火藥發明、攻城技術改進後的結果。不過，這種軍事防衛的星形城市，後來卻變成了炫耀權力的玩具模型，像教皇就在羅馬建起了人民廣場，並放射出三條大街，好讓朝聖者可以很容易的找到各處的教堂和聖地，不過原有的軍事功能依然存在。

　　這種星形城市的道路規劃，還是宮殿的遊樂產物。怎麼說呢？長久以來王族們的重要娛樂，就是在自己的莊園領土內打獵，皇家獵苑內的中心點設有狩獵小屋，並向四面八方開出小道來，這是貴族們騎在馬背上追捕獵物的路線，卻也成了巴洛克城市向外開設道路的原型。

圖53
聖米契爾山的星形城堡：它是個以教堂為中心而組織起來的星形堡。堡壘中的城市也是星形城市的另一個源起。以前的城市常被包圍在星形堡壘中間，城市的形狀常是多邊形的，一般是八邊形的，城市的街道主要是十字形，或向八角各自集中，當堡壘一旦失去價值後，新的佈局格式便讓城市成為一個網狀規劃的城市。

● 組織零散的空間

這種向中心點集中的城市規劃，也深深地改變了建築物的尺度。

原本中世紀的城鎮，你得慢慢地穿過街道，才能看到躲在彎曲道路旁的建築主體與變化。即或到了文藝復興時期，想看到龐大而華麗的宮殿，還是得走到附近才可領略到箇中滋味，唯有少數與廣場或大道結合的建築物，才有可能一目了然的。但是到了巴洛克時期，一進入城市，所有的景觀全映入眼簾，大街已為街道盡頭的建築物定下了水平方向的標準，雖然有些大廈上也許有個圓頂或者小閣樓等，但是為了突顯出各建築物的楣樑、層拱、挑檐等組成的幾條水平線，這些元素第一次組合成一個透視體，沒有盡頭的大街更為它增添了視覺效果，就像個舞臺佈景般規整。

大街開始具有相似性，沒有變化，街旁的建築物也是千篇一律的應用古典式樣。城市規劃的基本單位，也不再是居住區或一個區，轉為以街道為主，市場等活動開始沿著交通動線綿延。

大街旁的廣場、宮殿、劇場、教堂，是建築舞臺的焦點。

精華就在於公園與廣場的設計，空間被均勻整齊地組合成一幅幾何圖案。修飾整齊的林蔭小路，路邊的樹變成了一片整齊如磚的綠牆，整個花園就如迷宮般分不出東西南北，也找不到各區的特色。最大的業主當然是宮廷和貴族，除了宮廷生活方式，別的生活方式大概是從未進入過設計者的腦海中：

> 「現在回過來談談一些主要的廣場，那些應當與莊嚴富麗的王宮相毗連的廣場，或者與各國首腦聚會的場所毗連的廣場，現在的國家都是君主或共和國，國庫或公家儲放金錢和珍貴物品的金庫，應該靠近這些廣場，還有監獄也應在一起 …」

這是帕拉底歐的話，也顯現了早在文藝復興時期就現出雛形的巴洛克設計概念。王宮、國庫、監獄與瘋人院四大建築，成為城市的新地標，國庫就

等於王宮的財庫，監獄與瘋人院是用來拘禁危害王宮生存者的建築，說穿了，王宮才是設計師腦中的主要建築。

除了框架危害王權的生存者之外，也為了便於管理人民，17世紀時的廣場出現了新面貌，試圖將同行業和同地位的住家集中在一起。

像法國最早的皇家廣場，是亨利四世（Henry IV, 1589－1610）設想的地毯工廠新廠址，不僅把工廠工人的居住區也劃進來，甚至連紡織業和陶瓷業都納進來廣場區。只是這項實驗後來中止了，改成為上層階級的住宅區，周圍保留的空地，又再度回復到貴族進行各種「文雅」活動的場所，不再像以前一樣混居了。

這是不是讓你回想到了13世紀以來的市政廳？覺得似乎過程有點相像對吧？是有點相像。不過，市政廳一開始就是商業組織的建築，而17世紀法國等地的廣場，卻是由皇家勢力強勢介入的。雖然兩者後來都成為城市政治的中心，不過廣場可是君王權力的現身，不再是城市自治權的浮影，「城市自治權」這字眼早就被漸掌控民族國家疆域的君王拋到九霄雲外了。

新的廣場也滿足了新生上層階級一系列的需要。

既然這些廣場一開始是為了那些生活水平、習慣類似的貴族或商人興建的，即使政治主張或宗教信仰不同也沒關係，因為劃一的立面與共同的階級陣線，讓他們有了高人一等的位置，廣場上停靠的馬車和馬兒，變成了這些階層認同的生活方式。

雖然說不同階級的住家大致上已分開來了，但是在這漂亮的廣場後面，其實經常還是有著棚戶陋屋的畫面。沿著廣場放射出來的小胡同，你可以看到貧民窟，這些貧民窟與優雅的高級住宅之間，只有一所馬廄把它們隔開來，一些僕人與小商人就住在這裡，在愛丁堡的夏洛蒂廣場，你就可以看到這種景象。

圖54
奧地利薩爾斯堡大府邸前的花園廣場：17世紀的廣場當初設計時像個閱兵場，只能停靠馬車而已，還好它夠空曠，讓前來參加晚會的馬車無需排隊苦候下車，也讓等候主人的車伕或不耐煩的馬兒們可隨時蹓躂。隨著18世紀以來浪漫主義情趣的浮現，許多廣場開始變成了小花園或公園，成為辨識大宅院與府邸的一個空間。

你會覺得奇怪，上面所說的變化，有些不是早在文藝復興時期就浮現了跡象嗎？沒錯，你若接著繼續看，會發現17世紀以後尤為明顯。尤其是民族國家在此時已有些雛形了，像巴黎一個規整性的都市計畫，也是在17世紀開始萌芽。17—18世紀時巴黎的建築與都市計畫，不僅影響著往後法國的發展，這時候君王與城市資本的親密關係，更掘除了教會在城市的根苗。

巴洛克建築的情緒運動

文藝復興建築藝術轉向古典主義的回歸歷程，經歷了二百年的時間。在文藝復興的後半期，我們看到了不滿足於嚴格、理性地處理建築物構成因素的情緒不斷增長，在回歸古典建築的發源地──義大利，也在17世紀慢慢出現了一種傾向於豪華、浮誇、追求新奇的非理性風格，這在繪畫和文學中也可以看到，但主要表現在建築的忘我之中。別忘了，這時候阿爾卑斯山以北地區，正流行古典理性建築，而且當英、法的巴洛克建築進入尾聲時，日耳曼地區也才流行起巴洛克建築，從這裡，我們又再次看到了歐洲時空的落差。

● 反宗教改革的建築遊說

　　巴洛克式建築發源於天主教聖地──羅馬，後來影響遍及歐洲和拉丁美洲。

　　耶穌會*是極力反對宗教改革的，如何在宗教信仰浮動的時候抓住人心，便成為耶穌會成員的工作重心。耶穌會士在策劃傳教事業時，很重視軍事活動，在招募新兵時募集了一些巴洛克運動的先鋒份子，耶穌會士運用激動人心的巴洛克建築形式，藉由結合複雜的宗教儀式，以滿足人類最戲劇性的天性，巴洛克建築便成為天主教吸納流失宗教人口的憑藉，這或許是耶穌會洞察信徒心理的方式。如果像英國這個新教國家不流行巴洛克建築，應該很容易理解的。同理，這時歐洲國家的軍隊、商船與傳教士，大舉登陸歐洲以外的世界，歐洲人習慣的建築，卻也經常是最震撼殖民地人民的眼睛與心靈的。

　　巴洛克建築不同於古典與文藝復興時期，不再是嚴肅、含蓄、平衡的建築規

> 耶穌會（Society of Jesuit）是羅耀拉（St. Ignatius Loyola, 1491－1556）於1534年創立的羅馬公教耶穌會，致力於傳教與教育工作。

範。它的非理性、非現實性的怪誕氣氛，體現了天主教神秘的宗教境界，豪華富麗反映了教會的奢侈。同時，文藝復興以來的人文主義和自然科學的發展，又讓人們開始懷疑宗教，這種積鬱難抒的心情，也形塑了這股動盪不安、充滿矛盾、追求內心奔放和感官刺激的建築風格。錯綜複雜的社會矛盾，是巴洛克式建築美學思想產生的基礎。

動態是巴洛克建築的主題。直線、幾何的線條與結構已不再受寵，曲面、波折、流動與穿插手法，開始受到青睞；結構再也顧不了邏輯秩序了，各種建築構件開始被任意地搭配，以取得非理性組合的反常效果，好讓建築具有浮動之美。連材料都不太一樣了，為了炫耀一下財富，許多貴重材料都被拿來裝飾，建築中處處充滿了新奇和歡樂的氣氛。

巴洛克建築，是一場兼具繪畫、雕塑、室內裝飾和音樂方面豐盛的運動。

文藝復興運動並不太注意音樂的，可是這時卻可以明顯的看到一個新現象：由國家宮廷藝術領導著音樂潮流。義大利教堂的曲面牆，讓原本聽起來單薄的彌撒曲，首次產生了渾厚的回聲。德國和奧地利的宮廷沙龍中，在白色和金色灰泥裝飾牆體間跳躍的，是貝多芬或巴哈等人的音符。音樂不再服從於空間的限制，反而開始倒轉過來，而開始了建築音響科學的研究。劇院（室內型的劇場）在這個時候再度成為潮流，16世紀末源起於義大利的歌劇，便在這個時刻與劇院的發展交互輝映。

這種試圖讓音樂與建築互動的空間，讓18世紀末的德國音樂家貝多芬有了一句動人的比喻：

「如果說音樂是流動的建築，那麼建築可以說是凝固的音樂。」

建築由一個三度空間的藝術，隨著曲面牆等產生回聲的建築設計，而加入了時間推移的向度。建築也像音樂一樣，象徵性變得更重要，不過這得仰賴使用者的聯想與體驗了。巴洛克建築的多向度與象徵性，確實透過與雕

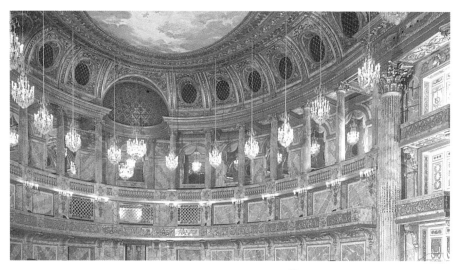

刻和音樂的結合，在這個時候開出了許多
建築的可能性。

　　這種建築藝術的新舞臺在羅馬，阿爾
卑斯山以北地區的影響範圍則受到限制，
像法國是到了18世紀的頭十年，才以稱為
洛可可（Rococo）的優雅室內裝飾形式而
著稱。不過，神聖羅馬帝國的部分領土裡
──今德國南部、奧地利、匈牙利等地，
卻出現了許多非常豐富和最為華麗的巴洛
克實例，日耳曼南部幾個省和奧匈地區
（今瑞士邊界）的福拉爾堡（Vorarberg），
便成為建築工匠、雕塑家和灰泥匠的出產
地。今德國雷根斯堡（Regensburg）附近的
羅爾修道院，或是南部法蘭哥尼亞
（Franconia）的十四聖徒朝聖教堂，巴伐利

圖55
法國凡爾賽宮內的皇家劇院：
教會的瓦解，讓中世紀教會的
藝術表演轉入王公貴族劇院，
教會的唱詩班變成了王宮裡專
門的表演者，甚至也發展出劇
院這種貴族休閒活動場所。室
內型的劇院此時再度流行，並
隨著建築音響效果的受注重，
也可以看到皇家劇院內部華麗
的舞臺設計。

亞地區的奧托博伊倫修道院，甚至像斯德哥爾摩的王宮，都是極盡華麗的巴洛克建築的例子。

這些地區雖然歷經了17、18世紀以來的宗教改革，不過後來卻還是信奉羅馬天主教，加上文藝復興以來，日耳曼地區的貴族們依然保有經濟勢力，洛可可與巴洛克建築的華麗，剛好投其所好。

簡單的說巴洛克建築：

它拋棄了古典的對稱與平衡，轉向對新的、富有生命力的試驗。橢圓形是經典形狀，而且在結構上較文藝復興建築複雜得多了。

它拋棄靜態的方形或圓形形式，代之以漩渦和動態形式，以橢圓形為基礎而發展出S形、曲線形、波浪形立面和平面。

它採取極端的戲劇化形式，由此而產生許多想像。

● 對文藝復興建築的反動

第一位在17世紀以後，打破以前嚴肅建築形式而開闢出新路線的，就屬義大利的建築師馬德那（Carlo Maderna，約16世紀末—17世紀前半），也曾接替那座歷經近一個世紀仍未完工的羅馬聖彼得大教堂的總工程師，馬德那的正面玄關設計圖，成為聖彼得教堂最後採納的版本。

他的設計和那堆大名鼎鼎的幾位前輩們的設計，究竟有何差別？何以最後能受到教皇的青睞？

如果你還記得布拉曼得和米開朗基羅的設計，它是個屬於集中式的希臘十字形教堂。可是到了馬德那，改把主殿部分向前延長，採用了適合做禮拜的長方形會堂形式。至於教堂最強調的集中性問題，究竟又怎麼解決呢？既然平面結構如此的不同，於是他便藉著加長進深來加強中間軸線的集中性，據說，這是教皇和樞機主教提出來的意見。加長了進深，正門的玄關要如何設計才能達到把關的效果？馬德那在大教堂前面，建造了可以

掩蓋矮廊長度的巨大玄關，從正面的地上，把圓屋頂的柱間牆和下部通通
掩蓋起來，而且採用了貫穿上下二層的巨大圓柱，內部則採用半露柱，讓
內外同時兼具量感。聖彼得大教堂，便透過這種玄關的設計，強調出建築
物的正面，並且把量感豐富的建築物，做成了具戲劇性的效果，而展現出
巴洛克建築的特色。

　　這是在文藝復興舊有建築基礎上加以改造，來展現出巴洛克建築氣勢
與風味的例子。

　　整個建築的基本平面有改變嗎？

　　不再講求平衡與幾何的橢圓形平面設計出現了，這首先可在貝尼尼
（Gianlorenzo Bernini, 1598－1680）的設計上看到。1768年新興工的聖魁里
納雷主教座堂（St. Cathedral Quirinale）就是如此，這個橢圓形基地設計其
實是受限於地形，不得不如此，原來教堂的橫軸兩端開口，藉著半露柱把
兩端封閉起來，而形成了封閉的橢圓形內部空間。

　　橢圓形當然不是貝尼尼的首創。只是到了這時候，教堂不管是縱向或
橫向，橢圓形都可以應用上，而且可以同時應用好幾個橢圓形，也可以把
它劈成兩半背對背地排在一起，橢圓曲線既可向內也可朝外開口。羅馬七
個小山丘之一的魁里納雷，貝尼尼就曾經把橢圓應用在山上的聖安德烈教
堂橫向面上，而以「橢圓形的萬神殿」而聞名。

　　貝尼尼曾經受聘到法國，為法王路易十四擴建羅浮宮。貝尼尼以羅馬
的巴洛克樣式為基礎，為羅浮宮東側玄關提案，不過因為提案不合法國建
築傳統，雖然於1665年開始施工，卻遭法國財政總監斥回，工程並未完
成。儘管遠征法國出師不利，不過他在義大利仍然有一個引人注目的廣場
設計——羅馬的聖彼得廣場。

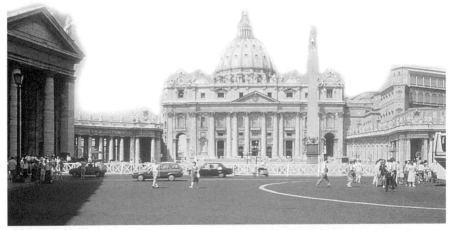

圖56

羅馬聖彼得教堂及其廣場：從尖形碑到教堂的完成，聖彼得教堂歷經數十世紀的波折，不知動用了多少的人力將尖形碑材由埃及運來。為了完成教皇在羅馬的浴火重生權力夢想，數代的教皇動用了數世代的名建築師，只為爭論大圓頂或者是十字平面結構的問題，以及旁邊周圍象徵聖彼得信徒的柱廊。

聖彼得是耶穌的門徒之一，甚為耶穌所器重。由於他向耶穌學習了醫療本領為人治病，我們有時看見宗教畫上治病的人物，畫的並不是耶穌而是彼得，耶穌死後，彼得到處傳道治病，公然以被告身分控告祭司來捍衛耶穌的事業，後來他以教會首領的罪名，被判倒釘於十字架上。耶穌門徒的事蹟經常成為畫家的主題，尤以彼得最為典型。

● 象徵與舞臺戲劇效果

聖彼得廣場於1656年開始進入設計程序。它的圓頂下面設計了一個華麗的天篷蓋在聖彼得*的基上；這個青銅的圓蓋，有四個螺旋形柱子，是仿耶路撒冷古老的聖彼得廟上的柱子樣式；圍繞著頂端的那個虛幻的扇形篷，也是青銅製的，就像個將軍帳篷，被稱為是鑄銅技術中最傑出的偉績，但因為需要的銅量太多了，以致當時的材料都頗感不足，於是當時的羅馬教皇便下令，挪用萬神殿走廊天花板上的銅飾。一個曾經在古羅馬帝國時期叱咤風雲

的萬神殿，一個代表著古羅馬皇帝象徵的萬神殿，這時候本身的青銅料也不保，都需奉獻出來給聖彼得了，你可以想見到這種權力關係的改變。

象徵成為設計的重點。在神龕上方的牆上，貝尼尼安裝了一把古代的木椅，象徵性地代表聖彼得的寶座，這把椅子一般稱為「主教講臺」，周圍更創造出「神聖天國」突然出現的一種幻覺。這個圓頂和主教講臺，把建築藝術、雕塑、繪畫和技巧融於一體。

最後，教堂前面設置了一對柱廊環抱著寬廣的廣場。

剛開始他全部想要用臺形的式樣，不過在與教皇幾經商討之後，而形成了一個橢圓形的大柱廊。當然這種廣場式建築屬於古羅馬的設計，整個建築佈滿了雕刻。從前面徐徐迫近的臺形廣場，與橢圓形廣場的組合，緩和了過分巨大正面玄關所加給人的印象，而且橢圓形廣場較低矮的柱廊，不僅與前一個瑪丹納臺形廣場密切聯繫，當白天陽光照在柱廊上，更成了讓人想入內乘涼的誘因，而且柱廊就像母親環懷的雙臂般，就像懷抱著信徒進入教堂溫暖的懷裡般。當然，還有一種解釋是，這些列於兩旁的柱廊，就象徵著聖彼得廣大且信仰堅定的信徒，永遠守候著聖彼得和羅馬教皇，這是從宗教的角度來看象徵意義。

設計師自己有其自覺的設計觀點。他在梵諦岡臺階上使用了透視法，臺階把梵諦岡宮殿與對面的聖彼得教堂連接在一起，巧妙的利用已經存在的壁面，越遠越高的臺階的幅度也就越狹窄，同時兩邊的柱間看起來也愈狹小。透過這種相同幅度的道路越遠顯得越窄的作法，給人一種比實際長度更長的錯覺，而且由於加入光線的效果，讓人感覺到更遠的前方窗戶都送進來了光亮。

這種具層次的戲劇性設計與效果，由柱廊一開始就把人們的目光，往前吸引到梵諦岡宮殿前的臺階上，吸引到它的窗戶、和羅馬教皇現身賜福信眾的陽臺上。

這時候的建築師企圖除去兩個媒介物間的界限，進行了廣泛的試驗。

在彩繪上的天花板上，建築藝術和繪畫有了交往的機會，天花板使屋頂向天國開敞，透過透視效果，讓想像力好似也隨之進了天國。

貝尼尼設計的聖安德烈教堂，聖壇後面是聖徒殉難的主題畫，並由一雕刻承托著，象徵著他的靈魂被帶往天國；畫也許是在圓頂內，不過卻有一裸體人像的腿由天花板垂吊到牆壁上，四周佈滿了喋喋不休卻天真無邪的可愛孩童，就像是棲息在裸體上的鴿子般。除了精緻的繪畫，雕刻也常被用來渲染大殿中虛擬的神話，而成為由屋頂通向天國舞臺的一部分，這些都是典型的巴洛克效果，不論是教堂或宮邸都應用得十分普遍。

另一位巴洛克時期的重要人物，是伯諾米尼（Francesco Borromini, 1599—1677）。

伯諾米尼在成為建築師之前，是個石雕工匠師父，曾在馬德那和貝尼尼手下工作過，別忘了貝尼尼以前也是一名藝術雕刻家。從這些建築師的出身，雖然可能身分與階層不太一樣，不過他們本身就是集繪畫、雕塑於一身，你就可以理解何以巴洛克建築不僅止是建築而已了。

聖卡羅教堂是伯諾米尼的代表作，它是使用三角形與曲線的極致。這座教堂雖然基地面積受到限制，但卻並未限制了設計者的想像力。它是以兩個正三角形合成的菱形為基礎做成的橢圓形，雖然它的平面計畫還是以幾何學為本位，不過卻否定了古典單位的尺度，堅守中世紀的工法。

至於內部空間，由於柱子與禮拜堂的巧妙組合，從入口一直到達裡面的祭壇，都構成了具有韻律感的複雜空間。在橢圓形的長軸和短軸的兩端，都設置了入口、祭壇以及壁龕，雖然都用有格的天井裝飾，可是由於隔間大小的縮減，就能讓人有比實際更為深遠的幻覺；另外，像中央橢圓形圓頂的隔間設計，雖然也是照著幾何學的圖樣描繪，不過重點卻由幾何對稱和比例，轉向頂端角燈伸展的幻覺效果。

它的正面玄關採的是大小圓柱組合的手法，這早在米開朗基羅時就已經採用過了，不過，伯諾米尼卻不像米開朗基羅般採用巨柱，而是在上層與下層整個二層，一邊組合大小兩種圓柱，而完成上層與下層相分隔與對立的空間處理方式。下層的中央柱間成凸狀，兩側的柱間則成凹狀壁龕，全體用一個粗大的水平柱頭頂線盤連結起來；相對地，上層的三個柱間卻是成為凹狀空間，上部的柱頭頂線盤則是分成為三個獨立的弧形，而中央部分的橢圓形大碑，則又把水平性完全破壞掉了。這種由連續、斷裂、開放、閉鎖形成的對立關係，構成了前所未有的動力效果。

圖57

羅馬的聖卡羅教堂：平面佈局採的是幾個連鎖的三角形，幾個橢圓形的側廳被巧妙的連接在一起，加上以各式各樣形狀的藻井來裝飾，讓穹頂更像是一富有節奏的流動橢圓。外部也透過分上下層凹凸方向的不同，造成連續、斷裂、開放、閉鎖所形成的動力效果。在這裡可以看到以曲面牆、雕刻為主的建築特色。

◉ 結合法國古典勢力的巴洛克

相較於羅馬教宗的影響力，當時的法國王室是更具政治影響力，尤其是太陽王——路易十四。在以廣場為中心的都市計畫發展下，這時的法國建築雖然受到義大利新建築的影響，不過仍然形成了法國獨特的手法，奢華的戲劇化效果，都被一定程度的古典主義規則所抑制。

17世紀前半期的建築，大多還屬於過渡期的結構，也就是由雙柱所建立的三層教堂，基本上是保留了文藝復興建築的結構，不過上層梳子形房山所形成的上昇感，就具有巴洛克建築的特色了。或者是像曼薩（Jules-Hardouin Mansart, 1598－1666）所設計的老兵修養院內的教堂，正面玄關是古典主義，但柱子的韻律配置與圓屋頂所形成的立體面，就可看出充分的巴洛克建築的味道。

還記得羅浮宮吧！對了，就是那個曾遠由義大利招聘貝尼尼為設計師的羅浮宮，雖然後來因為設計不符法王傳統而停工，不過這個羅浮宮計畫並未停止。

接手設計的是培羅（Claude Perrault, 1613－1688），左右亭閣間是利用列柱廊加以連結的，蘊含了豐富的古典元素趣味，且為了不使建築物全部太突出，而形成了平坦的正面玄關。另外，你可能會覺得很新穎的是，屋頂的傾斜度並不像法國傳統的傾斜屋頂，而是把傾斜度縮得很小，而且用低矮的扶手（或稱女兒牆）加以隱藏，你一定沒想到這種設計和貝尼尼的設計藍圖卻完全一樣。

另外，法國也發展出與建築主體結合的庭園，也為法國的建築界指出新的方向。當時為財相所建的官邸，就是採用了大規模的庭園式建築。這種把建築與自然融合為一體的工法，凡爾賽宮的庭園規模則變得更大。

凡爾賽宮工程之龐大，象徵了法王路易十四王權的勢不可擋，也顯示了他欲雄霸歐洲的企圖。凡爾賽宮是路易十四的寢宮兼批覽朝政的場所，

加上旁邊雄偉的庭園，而成為法國建築史上最豪華的建築物。凡爾賽宮離巴黎市區有段距離，在大自然中構思出這座巨大的生活共同體，把自然與建築物融為一體。這個庭園幾何學式的建築計畫，隨著路易十四王權的穩固，成了法國庭園建築的典型，甚至更為歐洲各國所影從。庭院的設計，只是把宮殿內部空間拓展到外部的庭院設計而已，這種有焦點和軸線的放射狀景觀，及其壯觀的效果，都是當時城市建築的特徵。

圖58

凡爾賽宮壯觀的庭園：這種把建築與自然融合
為一體的工法，讓法王路易十四在批覽朝政之
際，還可以同時與后妃、貴族們在庭園中玩
樂，花壇、林蔭道、水池、林區是基本的庭園
配備，只是它更延續了宮殿內部空間的焦點與
軸線，大水池也更具有離宮的防衛性與象徵性
作用，彷彿是縮小版的巴洛克城市。

由於法國的巴洛克建築受到古典主義的規範，以頌揚強大的君主專制政體為主題和形式，它的美學基礎是以笛卡兒（Rene Descartes, 1596－1650）的理性主義為主，推崇永恆的、規則的、合乎邏輯的法則。當時法國官辦的藝術學院，要求一切藝術規範要合乎專制體制的社會秩序，17世紀後半成立的法蘭西建築學院，就是宣揚古典主義建築理論的基地，培養了大批古典主義宮廷建築師。

　　強調永恆及邏輯法則，轉化成法國古典－巴洛克建築語言，便成了：純粹幾何與比例至上，以數理判斷代替感情的審美經驗，用繪圖儀器與數學公式來計算美。效法古羅馬建築的三段法，也就是把立面橫向劃分成基座、柱廊或門窗、檐部三段，縱向也分為中間突出兩側對稱的三段，推崇羅馬柱式，用構圖的主從分明、軸線突出、絕對對稱的原則，來反映封建等級森嚴的觀念，用巨柱式、高臺階和簡潔莊重的外表，顯示17世紀末以來的啟蒙理性精神。

　　18世紀初，巴洛克傳到北歐，英國地區變得較簡潔，後面將會再提到；至於歐陸地區，細部就顯得相當考究，像德國和奧地利，大量利用鍍金，並呈現出虛幻透視效果的天花板畫，製造出繁複華麗的室內空間，當然這是與洛可可室內設計相互輝映的。

　　對於這時候擅長發揮各種戲劇效果的巴洛克建築師，英國有一位律師曾經批評道：「既然專業的建築師那樣傲慢，好惹麻煩，而且很少動手幹些什麼，工頭雖然假裝在設計些什麼，實際上卻全是些愚蠢荒唐的念頭，那麼，你要麼做自己的建築師，要麼就乾脆什麼也別做。」所以這位律師偶也兼做建築師，免得被當時的專業建築師搞得「除了憤怒與失望之外」一無所有，這據說也是一些公爵等業主的感覺，就差沒有自己動手了。從這些觀點來看，可發現巴洛克的建築設計，已瘋狂到連使用者都受不了了。

不過，別以為全歐洲都瘋狂進入巴洛克狀態了，像與西歐各國漸有接觸的莫斯科等地，在17世紀末時，還是以中世紀的哥德建築為基調，僅吸收了一點古典主義的對稱佈局，以及古典主義的柱式。18世紀初興建的聖彼得堡，就受西歐、南歐的影響較大，18世紀才是俄羅斯巴洛克建築的流行期，不過仍然保留了俄羅斯的彩色裝飾形式。

　　莫斯科郊區的波克洛伐教堂是17世紀俄羅斯巴洛克的名蹟。它重複了16世紀多層狀結構圖的外形，在底座的平臺上，以四面和八面形層次向上升起，高處以穹頂結束，總高40多公尺，紅白交雜的裝飾牆面，在自然綠色樹蔭的襯托下頗為優美。它的一些細節取自巴洛克，但多層集中式的平面結構還是保存了俄羅斯民間木建築的特色。

　　俄羅斯莫斯科的克里姆林衛城建築群，在17世紀達到營建的頂點。這時候的俄羅斯由於對外軍事鬥爭加劇，於是克里姆林衛城的重建與新建數量頗多，隨著時間的推移，這些新建築逐漸改變了原來的城堡防衛作用，並漸發展成為城市建築的中心；城牆四周建了塔樓，衛城內建了宮殿，城堡已一變成皇家的政治中心。克里姆林衛城此刻的發展，讓其它城市也競相仿效，諾夫哥羅也有類似的宏偉衛城建築。

　　同樣是政治權力達極致的時期，巴洛克或成為各國權力建築的表現方式，即便一直自成一文化系統的俄羅斯地區，首都建築依然隨著民族國家的發展起舞。區域的傳統建築特徵依然留存在建築之中，與巴洛克建築形式同為民族國家效力。

東方論與洛可可室內建築

　　法國巴洛克建築的最後階段，通常稱之為洛可可，不過在德國南部和奧地利卻最為流行。18世紀法王路易十五（Louis XV, 1715－1774）時期，

為了迎合巴黎人的口味，也為巴黎的貴族與新興資產階級所崇尚，以纖細、輕佻、華麗、繁瑣為特點的沙龍藝術裝飾，也見於繪畫和文學之中，但主要見於建築中。洛可可（Rococo），原意是「貝殼形」，源於法語 "Rocaille"。洛可可建築風格，是在精緻府邸代替了古典的宮殿和教堂建築後，所形成的建築潮流，主要體現在建築的內部裝修和家具的擺設上。

洛可可的府邸建築，一般不求排場，但仍很講究使用者的舒適感。平面功能分區明顯，正房、兩廂、小樓梯、內走廊、天井、廚房與餐廳相鄰。臥室附有浴室、衛生間和儲藏室等。房間通常為圓形、橢圓形或圓角形，室內裝修排除一切建築結構的母題，多用自然題材做曲線，如捲渦、貝殼、藤蔓、卷草以及其它不對稱的曲線；講求嬌豔的色調和閃爍的光澤，如多用青、黃和粉嫩色，線腳*漆金等；還用大量鏡子、帳幔、水晶燈等貴重家具做裝飾，處處顯得靈活、親切，表現出對古典主義尊嚴氣派和冷漠秩序的否定。

> 線腳（molding，或譯為嵌線），是指循著高度形勢的裝飾性條紋，通常應用在牆面或是建築物的邊緣。

圖59

凡爾賽宮皇后的房間：超級典型的洛可可室內設計，可以看到自然花草的看起來對稱卻又不對稱的曲線，整個房間的色調和光澤，加上帳幔和水晶燈等貴重家具，乍看還以為來到回教國家的皇宮。洛可可室內設計與巴洛克的庭園，是歐洲擴張所帶回來的文化，洛可可室內設計可以說與外面的庭園相呼應，也與外面的巴洛克權力城市相對照。

洛可可風格不但富有蜿蜒而優雅的曲線美，以及溫和滋潤的色光美，充滿著清新大膽的自然感，而且還富有生命力，體現著人對自然和自由生活的追求。洛可可藝術風格的形成，曾受到中國清代工藝美術的深刻影響。

只是為何這時候室內設計會變成設計重點？為何嬌豔的色調會大為流行？柔和曲線為何會受歡迎？為何這時出現了空間的細部區分？這種轉變，其實是與家庭社會功能的轉變脫不了關係。

巴洛克時期的宮廷文化，不僅影響了整個城市的生態，更深及家庭的結構，尤其是中上階層的家庭。城市湧入大量的平民，成為多數人出賣勞力取得溫飽的場所，卻也被建構為孕育王室與新貴道德價值、學習文雅（urbanity）的場所，家庭漸變成另一個更專制的場所。怎麼說呢？

● 公私漸分離的私人場所

隨著西歐地區經濟形態的轉變，住家與工作場所逐漸分開，家庭漸成為吃飯、招待與撫育孩童的地方。城市空間的三種基本功能 —— 生產、銷售與消費 —— 中，除了新貴階級有能力外，一般家庭是無力負擔馬車往返於工作與家庭之間，家庭不僅變成完全的消費單位，家庭主婦也失去了與外界的聯繫。這時候也是公私開始出現兩極化的時候，17世紀的私領域還包括親戚與朋友；到了18世紀，連熟人也都被劃入了公共領域之中，連親朋好友都無法介入家庭私領域，家庭漸成為一個被隔絕的私領域，對婦女而言尤其是。

這種家庭與工作場所的隔絕，到了19世紀因為交通工具的普及，雖有了改善，但中上階層的女性卻更侷限於家庭。

公與私的趨於兩極，也顯現在中產階級使用空間的精神分裂。

自17世紀以來，個人與城市的關係，漸由個人與君主的關係所取代，

中產階級漸與城市政治疏離，對公共事務的興趣逐漸減少，而漸愛好家庭生活，特別是在一些被逐出教會或信仰被禁止的教派人士們，自然而然地以私人生活來取代公共事務。「中產階級開始只關心自己」，這是英格蘭維多利亞時代（Victoria dynasty, 1837－1901）流行的一句話，道盡了當時公私領域兩極化的氛圍。

城市規整的線條與區分，與家庭內的溫和與柔曲正形成了對比，在公共領域與公共空間所找不到的參與和動感，不僅得透過個別的建築線條來滿足，也把自家裝飾得像個沙龍，以滿足身心對公私的精神分裂。家庭便成為中產階級的生活重心，於是講究家具的擺設，空間也開始專門化，每一間房間都有專門的用途。像英格蘭地區，洗碗碟和做雜活的地方從廚房裡分出來，廚房原來的各種社會功能就轉移到起居室和客廳裡，原本共同的大飯桌，就在17世紀初漸消失了，以後佣人們就只能在樓梯下面吃飯了，階級的鴻溝就深深的刻劃在空間上。

空間上開始講求私領域的私密性了，開發出各種私人活動的空間。

18世紀時就產生了專門供會見客人的談話間，也就是我們所熟悉的客廳。一家族中每人有各自不同位階的需求，為了滿足各式各樣的需要，就有了私人的房間；為了保持愈來愈狹窄的私領域不受干擾，各房間並排在一條走廊的兩側，彼此之間沒有門可相通。這種特殊形式的公共廊道應運而生，也第一次用門把家庭成員分隔開來，中世紀隔間用的帘或布幕，這時候就完全被拆除了。這是個獨立而有鏡子的房間，更是個取暖設備普及設計的房間，讓人們一年四季都可以縱情於閨房之樂，也促進了私人房間家具設備普及與產業的發展。

東方化與婦女化的空間

當然這或多或少受到東方論（Orientalism）與歐洲殖民主義反饋的影

響。究竟什麼叫東方論？什麼叫殖民主義反饋？

　　古典主義者曼薩為路易十四設計時，就已經有了洛可可的味道。原來法王長孫那十三歲的未婚妻，便是這個設計工程的使用者，為了避免工程的裝飾對一個十三歲的女孩產生太大的壓力與陰鬱感，於是採用一種輕快優雅的阿拉伯式圖案裝飾，細緻的描繪了獵犬、少女、鳥、花環、緞帶、植物的葉子和捲鬚等等。

　　這種援引自亞洲的表現方式，基本上是把「東方」與女性視為同一。被想像的「東方」，都同時淪為尚未成長為西歐文明的童年，有待成熟的舊帝國文化去加以教化，使其成人。自17世紀以來，童年概念與西歐進步文明的教條，隨著歐洲的殖民主義的發展而搭上了線，透過這種文明軸線與生命周期的重構，而合法化了帝國殖民主義。

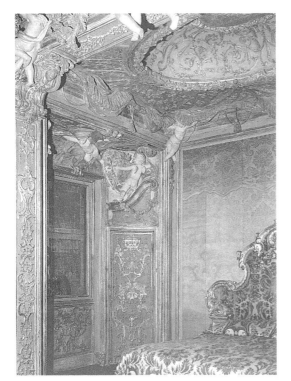

圖60
18世紀威尼斯的撒搭雷多宮（Sagredo）臥室：可以見到房間的天花板與牆垣之間，有許多造型可愛的小愛神，有的扛著天花板壁畫的鍍金框，有的捧著花環，圓型屋頂浮雕上頭還畫有羅馬神話中的黎明女神。這個房間陳述了巴洛克晚期的建築特色：洛可可的室內設計、雕刻與繪畫的結合、以及象徵性的應用。

另一方面，也對「東方」建構出高貴的野蠻人、物質理想國度、溫柔的婦女等文化想像，藉以滿足這種帝國的投射，並激起前往與殖民的欲望。洛可可便成為對「東方」想像的建築風格，而居家、私人的住處，尤其是小女生的住處，便也成為帝國、男性殖民欲望的「對象」。

　　看到這，你就不難想像法王自己豪宅裡的鏡框和門框上，也應用了這種圖飾。這種風格受到法王的重視，以及往後的風行，其實便道出了這時候透過洛可可建築風格的流行，歐洲內部雖然簡單看來是受到東方建築的影響，然而卻被轉化為應用在被男性控禦的室內居家建築，尤其是仕女的房間，這種風格幾成一定格局。這種投射與18世紀啟蒙思想對「自然國度」的嚮往不謀而合，甚至與盧梭「高貴野蠻人」的觀念互為影響。

　　洛可可主要是透過裝飾形式的自然特徵：枝葉式；海洋式──貝殼、海浪、珊瑚、海藻、浪花和泡沫、捲渦；C形和S形。

　　在法國，洛可可依然保留著柔美和優雅，以合乎對時髦和私密的追求，不管是當時流行的巴洛克室內音樂，或者是宮廷禮儀與交際，書寫信函與閱讀的房間，甚至引誘異性等房間，私密性的要求發展出了專門化的房間。雖然建築空間的功能看似複雜，但是支持這些室內裝飾的建築空間，卻變得更為簡樸。房間大多是長方形的，特別點的屋角會做成圓形的，整個房間刷成象牙白或大青色調，沒有柱子，也沒有壁柱，而且都是最簡潔的模式，以不損傷房間所飾用的金色阿拉伯式圖案為主。

　　在這溫暖的房間裡，法式窗被廣泛的應用。所謂法式窗，也是由宮廷引領出來的潮流，用來描述時髦曲線的窗戶，通常是由地板一直通到天花板，也就是我們現在所熟悉的落地窗。

　　在彩繪豐富的天花板下，通常牆上會用鏡子，利用反射來增加客廳的亮度，像凡爾賽宮的拱廊一邊有十七個窗戶，另一邊便配有十七個鏡子，來增加拱廊的光感；或者是慕尼黑阿梅林堡別墅的多鏡廳，也是洛可可的

名產。有的建築物還會用茶色的玻璃來當壁爐架上的裝飾，甚至後來都變成習俗，鏡子慢慢地不再守規矩了，各種形狀或不規則的鏡子，全都往牆上站了。

當仕女和紳士們穿著華麗的蓬蓬服，穿梭於鏡子與細緻的花草雕刻壁間，巴洛克豐沛的室內樂在會客廳與私人房的門縫間飄浮，貴族們關心的社交禮儀或歌劇表演等資訊，在開開合合的嘴巴間交流，也許有少數幾位政權大老正躲在另一間密室商談國家大事，仕女們也許正從鏡子中觀察著每個來的客人，廚房裡的佣人正泡著最新引進的咖啡和高級紅茶，還有佣人、廚師們正在廚房看著大堆佃農送來當稅金的農產品，手正忙得無暇來處理多出來的物資呢！正門玄關外的馬伕們則只能在雨中守著馬車，偶爾探頭到廚房的小門，進去要點熱飲來取取暖。

貴族與新富們的華麗生活，正與洛可可室內建築的多彩如幻的色澤與花樣相輝映，它是屬於宮廷的生活方式，是屬於貴族和新富的品味與享受，是個恍如身在物資豐富的東方世界的想像建築中，是個讓男性中上階層實現征服欲的建築空間。

5.2 尋找新世界的建築

布爾喬亞的美麗新世界

18世紀中葉以來至19世紀，正有一場如戲劇般的大革命發生著，影響之劇大概可和20世紀末的電腦與網路革命相比擬，就是工業革命。早就習慣了機械、與快速透過網路輕易和各洲連線的你，可能無法想像工業究竟對人類的生活與環境帶來的衝擊！

腦海裡應該還殘留有文藝復興以來的歐洲圖象，可是你會發現，同業公會在這時候被廢除了，市場也變成了公開與競爭的戰場，國家與地方政府不太有實質的干預，社團組織與行政管理有了新形式，糧食作物增加使得人口增長率大為驚人，並隨著城鄉人口的遷移，剩餘人口皆湧進了城市。整個歐洲都市化速度之快，是歷史之最，英國與新英格蘭就有近百分之八十的人口，居住在二萬五千人以上的大小城鎮中。

◉ 劇變的時代

是的，經濟組織與市場改變以及人口大量移往城市，可說是最大的特色，18世紀以來的理性主義、機械化原則與功利主義，也都影響了這時候的思想。這些都與1750年－1850年間的百年工業革命，幾乎是同肩齊進的。

歐洲的工業早在19世紀之前即有所發展，只是之前皆分散在各地，規模小而零星。可是當蒸汽機被拿來當主要動力後，歐洲地貌為之改觀：有了蒸汽機，當然就要開發新燃料，煤便成了大明星，於是煤田附近理所當然發展成工業城。為了便於運煤及製成品，運河及鐵路交通能到達的地

方，也像雨後春筍般矗立起一座一座的新工業城，工業和人口便大規模地往城市集中。

這時充當新城市綜合體畫布的模特兒，是工廠、鐵路和貧民窟。工廠為了蒸汽與冷卻用水之便，不是設在近河區，就是設在與河川平行的鐵路線邊，遊歐一定得坐的密如蜘蛛網般的鐵路，就是在1830年代後開始接連起來的，而且也讓人口開始往大城市遷移，人口像螞蟻般地為大城市的糖水所吸引。當然大多數早期的政治與商業首都城市，也同時分享著這種增長。

看到這種產業革命的影子，你一定想到了18世紀末法國大革命、以及1840年代以前一連串的革命。但是一連串下來，既不是18世紀的大貴族也不是工人階級，資產階級才是真正的勝利者，工作日和休息日制度都是這時候的產物。雖然這場大革命是以工人階級的名義發生，但其實一個本質不同的社會開始形成，它早在19世紀的20年代左右就已開始形成了。

19世紀的工業化，讓經濟與都會關係幾乎同時發生了變化。

當時的社會學家齊默爾（Georg Simmel, 1858－1918）就觀察到了一個新生現象：來自各地陌生人相遇的都市，人們不確定何時會碰面或者會有什麼結果，不安全感強化了都市文化裡的視覺角色，視覺意象變成新生活的重心。同時，都市流動與片段的經驗，不僅衝擊著人們的心靈生活，喪失了安全感，連同準時、精確性、可計算性，都一件一件的加在人們的日常生活中。

這種新的都市視覺與精確性的生活，逼得居民得採用意識當過濾器來自我保護，需透過藝術來進行救贖。但這時的設計，卻也不自覺地提供大眾一些所謂公共的形式，強調出都會發展所引起的神經質與刺激。蒙太奇（montage）或拼貼本身，就是這種不延續與多元性格的藝術詮釋。

新的工業資本發展，又再度產生了新的社會階級。

在這種政治經濟的大變動下，社會流動性增加，「中間社會區域」的界限變得模糊與複雜，中產階級數目增加的速度，又遠超過成年人口的成長速度，歐洲都市產生了另一批「新社會階級」。受薪高級公務員、擁有資本者、獨立營利企業家、自由業者等等，都在這個工業化、政治民主化、商業化過程中，相較於文藝復興及巴洛克時期，數量有了大躍進。

● 新建築與新階級生活方式

這批富有的新階級，藉著消費能力創造出新的生活方式。

以前，布爾喬亞階級周遭環繞的，雖然也是華服美食及僕役的服侍，但仍需藉著資助藝術來昭告世人自己的新身分。

一直到這時候，才完全發明出一種特殊的生活方式及相稱的物質設備，是為這些「新社會階級」及眷屬們設計的，住的是郊區、別墅和花園，藝術文化活動也專門為這些人表演，這些成為新富的文化象徵，不需要再花錢請人把自己的財產顯露在畫像上了，這也勾引著中下階層大量參與來獲取「似貴族」的象徵。長久以來作為布爾喬亞階級地位指標的文化活動，在這個時候才取得了具體象徵。

這種新的生活方式，為都市創造了前所未有的新地景，大量流入都市的勞工移民所住的地方，不僅擁擠且居住環境差到極點，和新富階級的花園、別墅或俱樂部簡直是天壤之別。這些耀眼華麗而舒適的地點，讓中下階層也對提升自己的階層有了期待，報章雜誌可說是這時最重要的管道，藉著提供新的資訊、活動和都市景象，在在勾引著中下階層的欲望，勾引出對都市新富生活的想像與憧憬，而創造出「都會的公共感」。

為新興富人興建別墅，為新增城市貧民與勞工起造城市教堂，雖然說是新城市的現象之一，但是19世紀佔主導位置的建築物，陣容可堅強得很——像是商業化相關功能的建築：銀行、辦公室、展覽建築、股票交易

圖61

1777年所畫的威爾特郡的斯陶海德花園：一群悠閒的新貴或貴族們正要上小船遊布里斯托灣，遠端可見到拱橋與別墅，讓整個花園區形成了特殊的地產與地景品味。這種如詩如畫的畫風，除了顯現當時的擬畫風格，更表達了新貴們的新生活形態，是一般人們眼中「優美」而可入畫的特殊景觀。

所、商店、俱樂部、旅館；像是政府機構：政府大樓、市政廳、法院、監獄、醫院、學校、圖書館，像是新社會階層的藝文活動區：博物館、畫廊、拱廊，像是工業化基地：工廠、倉庫、碼頭、鐵路、車站、橋樑。除了民族國家的穩固過程與工程外，工業化與商業化當然是19世紀的主要都市經濟活動，這些相關的建築、藝文、媒體活動，成了19世紀的明星產業之一。

這時候對於建築的需求，比任何時期更為急迫，許多史無前例的新建築，都是為了滿足變革中的社會需求而設計的。

18世紀的歐洲，因為這些工業與社會革命林林總總，更明確地指出舊

世界——君王、貴族、農奴、組織性城鎮組成的社會——衰退的趨勢，成為建築史的一個重要轉振點，18世紀什麼都在改變，進步是這時候的中心信仰。然而這個世紀的建築，整體而言並沒有一致性的風格，也尚未形成一致的視覺相貌，300年來王公貴族形式與秩序的舒適性，在這個時候完全消失了。18世紀末以來，便一直有兩股勢力互相較勁著，隨著工業革命相應生出的新建築類型，一派是努力地開發新的技術與形式，另一派則轉回到歷史裡，可是卻在歷史傳統裡找不到源頭，於是便紛紛向過去借用各種歷史風格與形式。

英國領檯的建築復興

當歐洲大陸瘋狂地迷上巴洛克建築時，英國境內還在靜靜品嚐著義大利文藝復古建築，原因大概是因為英國是新教國家。

英國國教會的廳堂是開敞的，而且都還戴著生硬的外表，與曲線玲瓏的巴洛克教堂形成了鮮明的對比。縱使也偶可看到巴洛克的身影，不過在18世紀初期，英國建築物大部分是：細部採巴洛克式手法，但整個建築還維持著古典的結構，倫敦的聖保羅教堂就是這樣。

英國這時候流行著向古典借題，這股新古典主義追求的是古希臘和羅馬共和時期的風格，與17世紀法國古典主義所追求的古羅馬帝國時代的風格，稍有不同，因為法國當時是要突顯太陽王就是羅馬皇帝再生。為了區別於以前的古典主義，此時稱為新古典主義。這時大多忠實地模仿古建築的外形，把它應用在新建的大型公共建築和紀念碑建築，如巴黎的軍功廟是仿羅馬神廟，如倫敦的不列顛博物館，就是仿希臘神廟。

● 雕琢出社會地位的景觀

18世紀以來的英國有特色的發展脈絡，景觀運動、帕拉底歐主義復興、希臘復興、新古典主義、哥德復興等不一而足。其中，景觀運動（或譯擬畫運動，Picturesque Movement）讓屋外的花園也成為設計的重點，建築物開始與園藝協調搭配了。

以英國為首的景觀運動──即控制自然的景觀，讓肯特（William Kent, 1685－1748）在翻過圍牆後，發現整個自然界是個大花園，開始了控制自然的景觀運動。肯特認為「應該將建築作為園林的一部分進行設計」，改變了以往以建築物為主的設計傳統。這一個新的認識，與巴洛克有關建築內外部關係的認知，完全相反。

與肯特這位園藝建築師同時的，是柏林頓（Lord Richard Boyle Burlington, 1694－1753）對於帕拉底歐式建築在鄉村風格基礎上運用的全力贊助，他的名字幾就等於是帕拉底歐主義復興的同義語。他資助了很多帕拉底歐的著作圖紙，像他收藏繪畫和書籍的切斯維克別墅，就是模仿帕拉底歐的圓廳別墅，入口樓梯還擺著帕拉底歐

圖62
柏林頓位於倫敦郊區的切斯維克別墅（Chiswick House），是帕拉底歐主義復興的典範：寧靜的室內連接室外的自然景觀，看似自由伸展的室外，其實是經過設計與規劃的路面與徑。戶外的景觀是與別墅的娛樂、閱讀與沈思的功能相呼應的。這時候的花園熱潮，有時連戶外園林的橋都採復古式建築。

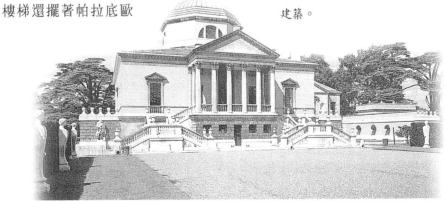

和被喻為英格蘭文藝復興之父——瓊斯（Inigo Jones,1573－1652）的雕像，柏林頓的許多豪宅都是這樣的狀況。於是號召帕拉底歐復興主義的柏林頓學派，不僅是不列顛建築協會組織與建築環境的主要開拓者，也成為後來浪漫主義運動的一部分。

凡爾賽的巴洛克花園，是修剪得整整齊齊來勾畫出花壇的輪廓，長長的林蔭道通向幾何形的水面，斜線小徑則引往噴泉或灌木叢，巴洛克的建築室內是充滿了溫暖感，還有使人激奮的彩繪與花草雕刻。然而18世紀英國的鄉間住宅，室內是寧靜的，而在室外，自然的景色是可以延伸進圍牆內的，小路、小溪和湖泊是可曲可直，鬱鬱蔥蔥的樹木隨意地自然生長。房屋與花園的相互影響，進入了新的階段。花園以輕快的特徵，被橋、廟宇和洞室裝飾起來，威爾特郡的斯陶海德花園就是最好的例子，設計者把河谷設計成象徵人生的旅途，會感受到這田園詩般的遊園路線，是一條通向樂土之道。

只是這支景觀運動為何也由英國領樁？義大利的伊特魯里亞遺址在這時候被發掘了，於是18世紀初時，暢遊歐洲名城與古代遺跡的「大旅行」（Grand tour），風靡了整個英國與歐陸的紳士階層，當然這也構成了他們的殖民主義與寰宇觀的一部分。1719年以來龐貝城的挖掘考古工作，讓古羅馬建築的技術，不僅全部搬到當時的權力之都——巴黎來，重新擴展了關於古代歷史的視域。這時候英國的紳士新貴們也盛行到歐陸旅遊，也帶回來了古代城市的歷史觀，更帶回來了一些繪畫與園林藝術，「一堆死去的耶穌和聖母像」再也不能吸引這些新貴，這種能把園林佈置成山水畫的靈感，反而更吸引著他們的目光。

到底吸引著這些貴族與新貴們的是什麼？新貴們只有資產、房子但沒有大筆的土地，如何用有限的空間表現和使用自己的資產，園林確實可以解決新貴的這種困擾，不僅有浪漫閒暇的空間可以滿足新貴們的休閒需

求，這種結合別墅或住宅的花園更表現出新興階級的特殊活動與文化。

　　至於那些傳統土地貴族們呢？這些有大片土地的地主們，周圍都是為他們服務的人，隨便騎著馬跑一下也都還在自己的土地範圍內，青山綠水好像並沒有離他們很遠，景觀運動為何也對他們造成吸引力？實在是英國自18世紀開始的圈地運動*

與工業革命，加上往外國的殖民，都讓地主貴族開始轉型為工業主，甚至成為帝國殖民地的地產主，產業收入變成了地主貴族的主要來源。當社會轉型，土地也不再是當時最值得炫耀的財產，彰顯土地已不是什麼了不得的事，如何突顯自己的社會地位與文化傳統好像也困擾著這些貴族們。於是這種在傳統鄉村建築上加上帕拉底歐式形式，就解決了這些轉型貴族的新需求。

● 新古典與新象徵

　　把古典主義完成純粹形態的，是18世紀後半的事了，尤其是在喬治三世（George III, 1760－1820）時期。亞當（Adam）家族是個非常成功的房地產商與室內設計師，在帕拉底歐復興與希臘復興之間，又加入了義大利羅馬建築的影響，屬於更精緻的新古典主義。亞當的室內設計，在當時頗具市場性，頗符合當時一批積極探索古典主義新形式者的喜好，整體感非常精緻，牆壁充滿了柔和的色彩，地板是華麗的大理石，壁爐還以自己的名字命名，由小型柱子支撐著，屋外有可愛風景如畫的花園，視覺上的愉悅無人能及。倡導者亞當（Robert Adam, 1728－1792）也成為英王喬治三世的御用建築師。

看到這，你是不是發現了什麼？這時候的古典主義，與文藝復興的復古或古希臘羅馬建築究竟有什麼不同？你腦海裡是不是也浮現了洛可可的影子了？對了，洛可可的柔和色調與華麗感，只是不再像洛可可那麼誇張浮華而已，因為要與古典元素相配合啊！

新古典主義毫無疑問是對早期巴洛克建築氾濫的一種反撲，甚至對越來越流行的新哥德風也嗤之以鼻。雖然彼此水火不容，但是新古典與新哥德都是對過去「樸素生活」的懷念，新哥德停留在中世紀，而新古典則直接回歸古希臘與古羅馬時期。

但是這時候的新古典主義，它不是複製古代的建築形式，而是已經把希臘早期多立克柱式的建築理念，淬煉為抽象的語言，化為簡練且充滿陽剛之美，建築表面沒有過分裝飾，即使加上裝飾線條也僅使用最小的厚度。不過這時的新古典主義先鋒——索恩爵士（Sir John Soane, 1753－1837）仍保留了巴洛克的一些影響，認為建築給人的感官體驗與視覺和諧性、幾何邏輯性都同樣重要，只是創造戲劇化的手段，不再是曲線造型與繁複的裝飾，而是回歸希臘神廟式的空間與採光效果，同樣可以達到空間錯覺。

這種採光式的戲劇效果，在倫敦林肯宿舍身上就可以看到。多層次與凹凸變化的牆體，隱藏在屋頂上的眾多採光塔，讓日光可以跳上房裡椅子上，這就是這種所謂戲劇魔術效果。其它像倫敦攝政公園的新月公園，明顯的就是一列愛奧尼克柱形成的半圓形立面。

18世紀以來的新古典主義復興，它的應用與象徵其實並非簡單的一對一關係，以下個案可以提供我們深入的思索。那就是19世紀初倫敦西端的皮卡第利大道，這一條大道周邊矗立著高級住宅，是商店街最早的發源地，現在依然是個聞名的大道。

倫敦由於資本主義的發展，這時候需要大量製造的新產品，以因應貨品販售，柏林頓拱廊商場（Burlington Arcade）就是攝政大街以西上流社

會購物的基地，當時為了開發昂貴奢華的市場，而創造了一個位於公共地區卻由私人擁有的領域，是一個為菁英購物階級設計的，是個受保護的遠離街道之地。

商場既要滿足靜態的購物空間，又要有遮蔽、令人滿意的散步大道，但店家又是展示、生產、與交換的焦點，便發展出店家進深很淺，但卻有寬闊的屋簷，來加強觀看的可能性，並透過玻璃建材讓店家達到展示與保護商品的作用，顧客也可以觀察內部，而玻璃的反射性，又可以讓消費者觀賞自身，增加了人們對商場昂貴奢華的認同。

縮小的小型商店立面，與建築物外面服務性元素的缺乏，造成戲劇性的效果。當時室外的空間很少加蓋，而且屋頂天光照明會形成脫離俗世的感覺，不尋常的光線品質強調出非現實的氣氛，而可以增加拱廊商場與脫離日常生活心靈狀態的連結。這是個奇幻世界，擁有欲望和引誘，以及把「未知」當成「女性特質」父權體制建構相連結的想法。

圖63

倫敦的柏林頓拱廊商場：商場周圍大量的男性玩樂場所，咖啡店、遊戲場、俱樂部就穿插其間，鄰近街道還有小臥室和旅館提供給高貴男性住宿之用，商場的商店也設計成單獨隔間，成為不連續卻可自給自足的單元，每家都有獨立的樓梯通往樓上的房間，為男性提供了一個更隱蔽與安全的性交易場所。

另外，女性形象出現在危險的城市中，也提供了純潔與貞潔的意象。為了吸引女性購物者，建築必須有安全性的暗喻，女性安全性的建築概念，在當時就是被圈圍在家庭的環境與生活，親切尺度的拱廊商場和商店室內的細部——凸窗、低矮的門口和火爐，這些都再現了布爾喬亞階級對家庭和穩定的意識形態，所以可以吸引良家婦女型的女裁縫和女飾品商，讓她們遠離危險的街道。

這些帕拉底歐式的希臘拱廊復興所串連起來的商店，每一個單元，本質上就是一個縮小的家，有著個別的樓梯、客廳和臥艙，建築設計讓光線能多變化，其實也是被男人化為「未知」的「女性特質」空間，當然更是個提供男人安全性遊戲的交易場所。這可以由19世紀早期「商品」（commodity）這個字眼的意思看得更清楚，原來這個字當時是用來描述女性生殖器官，且是用來強調女性的角色就是商品的字眼，優雅的女性是「私人商品」，娼妓是「公共商品」。

這個拱廊商場建築例子，藉著設計與象徵，隱藏了藉古典建築形式復興與販賣女性之間的關聯性，它是一個公領域的公共場所，但卻同樣以私領域裡的不平等關係來操作，也可以看到19世紀的新古典主義復興。除賦予了新興建築類型與布爾喬亞的公共領域正當性外，這時候的新古典主義背後，是有一股殖民帝國的寰宇觀的，當然歐洲父權體制還是在運作著，這些都讓新古典主義建築形式有了不同於以往古典主義復興的味道，無國界的資本與父權關係，讓這個拱廊商場內外瀰漫著另一股腥羶味。

到了18世紀晚期，復興上古希臘建築之風日盛，而且也很快地建立了在英國的大本營。

上古希臘建築何以在這時又成為復古的焦點？法國建築師杜列（Clande-Nicolas Ledoux，約18世紀）在法國貝桑松附近的阿爾克·塞南（Arcet-Senan）建造了一座鈣鹽城，為入口設計的一排粗壯的多立克式柱

子，在當時引起了激烈的爭論。

你一定覺得很奇怪，多立克式柱子有什麼好爭論的？原來是受18世紀以來歷史考古的新發現影響。當科學與考古研究指出更遠古的古代時，發現希臘本土文化並非最古老的歷史源頭，長期以來歐洲總是視希臘羅馬為世界歷史的黃金時代，這種黃金時期的觀點，在這時候變得再也支撐不住了，連《聖經》對於人類事件的描述，都不再是如此的神聖而不可侵犯。貿易與耶穌會早在16世紀就與中國相遇了，古典世界也受到更仔細的觀看。

之前新古典主義的兩個鮮明特色，就是長長的柱廊與巨大的古典圓柱，這種比例在當時一致認為是古希臘的典型。杜列這時提出這種粗糙、壯實又沒柱礎的形式，確實產生了衝擊，是長久以來對於希臘式柱子的印象，一直是既高大又精細苗條的，這是屬於羅馬式的多立克柱（柱身有凹槽者）或塔什干式的多立克柱式（無凹槽者），一直到這時候，希臘的神廟才顯現在大家的眼前，包括它可能裝飾著鮮麗的色彩等等。

多立克柱式在英國及各地復活了，不列顛博物館、都柏林海關大廈、倫敦的國家美術館、海德公園的希臘新式愛奧尼克拱道、柏林的舊博物館等等都是。

除了新古典主義之外，以前很少出現在都市裡的哥德建築，於19世紀初再度現身，並貫穿了整個19世紀，它的再度出聲實與浪漫主義的興起有關。都市裡除了巴洛克建築外，所有過去的古典式、羅馬式、哥德式，都兼容並收在都市的地景裡，整個歐洲進入了歷史主義時代。

● 哥德的起死回生

19世紀是歷史主義的世紀，但隨著工業與鋼鐵的發展，也同時發展出號稱無風格的「現代建築」，關於「現代建築」後面與下一章會有更細緻

的導讀，不過，要先問一個問題：歷經了18世紀舊社會的終結，為什麼19世紀會變成歷史主義與反歷史的對壘？為什麼會變成形式美與工藝各佔一片天的結果？

原來許多人把建築視為形式美的藝術，這些人就把繪畫和雕刻等純粹藝術稱為「自由美術」，把受用途左右的建築與工藝叫作「不自由主義」。這種純粹藝術與非純粹藝術的一分兩斷，在19世紀甚為清楚。

為什麼在19世紀會造成這種兩大版塊的錯覺？實在是因新興產業而興起的布爾喬亞階級，是講求實利的，和以「為藝術而藝術」為口號的藝術家們，形成了對立的態勢。一般中產商人因為工商業發展而對未來抱無限希望，17、18世紀以來被壓抑的個性，再度獲得了自由發揮與運用的新天地；但當商人階級形成的同時，具有自由個性不再從屬於王權與宗教的藝術家階級也產生了。19世紀的文學、繪畫、與雕刻的隆盛，就是以脫離這種不屬於藝術的其它社會要素為特徵。

雖然說在現實經驗裡，兩者就像個雙胞胎，要分離，好難。可是這種意識形態的二分，不僅為19世紀末以來的前衛運動爭論埋下了炸彈，也讓19世紀哥德風格再度復興，與古典主義和工業新建築對打擂臺，浪漫主義就是這整個19世紀社會思想的基調。

浪漫主義反對理性，認為古典主義是抹煞民族特性和普同的人性，比較讚賞基督教的宗教情調，和有感情、靈性的風格，主張建築應當返回中世紀田園牧歌式的「自由工匠」「愉快的」創作中。浪漫主義實際上就表現為「哥德復興」，就表現在1830－1870年代的英國建築，英國中世紀以來西敏寺的重建，是具劃時代意義。

巴里（Charles Barry, 1785－1860）原本為西敏寺提出一套嚴格的古典主義計畫，設計了對稱的立面，這個方案被採用了。不過後來普金（Augustus Welby Pugin, 1812－1852）在這個設計方案添加了哥德式要素。

圖64

19世紀浴火重生後的英國西敏寺：西敏寺在19世紀中葉因一場大火而化為灰燼，僅留下一座大廳，為了與殘餘的中世紀大廳建築保持一致，重建時決定採哥德式，以連結英格蘭長久的歷史。普金相信哥德建築是自然生成且註定神聖的，這種對哥德建築的信念被擺在政治的公共建築，卻有了不同的意義，皇家政治的註定神聖性與英國歷史的神聖性，卻成了這個第一件哥德復興作品的弦外之音。

尖拱和尖塔都得歸於普金對哥德的熱衷，因為他是一位虔誠的天主教徒，認為哥德式教堂是13－14世紀最精緻的建築，代表著宗教的虔誠。雖然當時流行的是新古典主義，建築師與贊助者咸認為新古典主義最適於公共建築，哥德應只限於宗教建築而已，但是為了彰顯英格蘭歷史可溯及中世紀，於是它的天際線高聳無比，尖拱與各式各樣的尖塔，象徵著新哥德取代了新古典主義的勝利，其實是英國國家主義在作祟，而這時候的英國也是傳統勢力的復辟時期。

西敏寺的完成，新哥德建築也為世人所接受，後來學校、車站旅館、法院等新類型建築，也都紛紛穿上哥德建築的新裝。像格拉斯哥大學、聖

潘克拉斯車站的旅館、倫敦法院。歐陸地區，布達佩斯的國會大廈幾乎就是把西敏寺照案全抄，阿姆斯特丹的賴克斯博物館也是這時候的試驗品。

普金和拉斯金（John Ruskin, 1819－1900）是英國維多利亞時代藝術與建築的領袖。

第一位主張復興哥德風格的是普金。

普金因為宗教信仰的關係，認為哥德風格可讓人民受福，是最完美的秩序。認為唯有尖頂建築可以表現出基督的崇高，所以普金相信哥德建築是自然生成且註定具神聖性的，而不是不完美的人類可形塑出來的建築，是因於哥德建築實體本身具有完美與神聖的性格。普金因而反對把中世紀教堂折衷結合其它古典元素，並責難各建築風格的混雜併用。

不過他對哥德建築的熱愛，是基於當時的國家主義氛圍——欲恢復源於法國的英國國家主義部分。同時他的自然建築概念，也受當時浪漫主義思想所影響。

另一位浪漫主義大師拉斯金提出：建築形式必須「真實」，由「真實」中才能產生出「力量」，認為這些在哥德建築中都得到了體現。拉斯金更在他的著作中極力宣揚一些理念，認為當時已不需要任何新的建築風格，因為既有的哥德建築已經太過完美了。

此外還有一位也主張哥德復興，那就是范勒杜（Eugene-E. Viollet-le-Duc, 1814－1879）。

范勒杜認為哥德建築是科學的展示，因為它的建築結構是合理的，符合結構和重力的自然規律，才是理性與有用的設計。他主張真實的建築概念，認為唯有希臘與哥德建築是最真實，因哥德每個特徵都有其技術與功能的源起，而像羅馬建築與文藝復興建築，也已喪失希臘純粹真實的泉源。

范勒杜的建築觀，雖然也受到浪漫主義信仰希臘建築、社會道德的潛

在影響，不過受18世紀法理性主義影響更深，他相信哥德建築外貌下，存有能夠普同應用的共同結構體系，它就是民主與時代精神，而認為建築發展是由集體、由下而上生產出來的，屬於民粹主義式的民主。

除了英、法這兩個國家的兩位理論號召人外，德國其實也有一位主張哥德復興的人物——賴克斯柏克（August Reichensperger，約19世紀）。和英法較不一樣的是，賴克斯柏克因目睹家鄉萊茵省先後被法蘭西與普魯士佔領，在倡導自立運動的過程中，主張建築是識別地方強而有力的象徵。他所推動的哥德復興是一個社會運動，其重要性在於促成一個統一的德國。

儘管有幾個大師力主哥德復興，不過在新標準尚未成形之前，所有歷史的元素全被搬上來了。古典復興和浪漫主義受到資本主義的衝擊後，它們的美學思想賴以存在的社會基礎失去之後，在新的建築功能與材料變革之前，各種古典形式都試圖在這時候再度跨上舞臺，從古埃及、印度、西班牙、阿拉伯的，到希臘、羅馬、哥德、文藝復興、巴洛克的形式，全都一擁而上。

它的表現手法，包括整體的模仿搬用，局部的插入鑲貼，以及不同程度的改造與綜合。這種所謂創作，就是給業主提供一種「風格」，並賦予某種含意，比如說古典主義就代表了公正，哥德式建築代表了虔誠，文藝復興式代表高雅等等，以致不同類型的建築，在這意義的建構過程中，慢慢形塑了自己的特徵。如教會常用哥德式，政府與銀行常用古典主義式，俱樂部常用文藝復興式來象徵文藝氣息，商店常用巴洛克式表現商品的華麗，學校則用英國都鐸式代表權威，住宅則多用西班牙式來沖淡工作與休閒場合的正式感。

19世紀下半葉到20世紀初，折衷主義盛行於歐美的一股巨大的建築思潮，它是新古典建築形式走下歷史舞臺以前，最後一次的回光返照。

5.3 建築藝術與工業地景

新技術與新類型的邀請函

　　19世紀初以來，歐洲仍蔓延著古典主義與浪漫主義，也常被懷古的建築師當作古代建築的範例，而在各地造就了許多折衷色彩的建築物。可是在這種一片懷舊熱潮中，歐洲的某些地方也伴隨著19世紀的產業革命，而漸發展出另一種建築熱潮。

　　它的轉換在於，建築的數量、技術、產業配備、活動、資訊，都同時朝向一個進步、先進的圖象發展，與19世紀復古的建築活動，可說是主宰了歐洲當時建築的兩支主力。

　　最顯著的象徵是，從1891年萬國博覽會的水晶宮，到1916年在巴黎郊外的奧爾里機場的機庫，這時候的歐洲，留下了許多空前未有的實驗與研究。最特別的差異，在於產業革命所帶來的新建築技術，包括了新建材、新結構技術、新裝備、新形式，共同形成了一種能適應新功能建築的通用體系。

◉ 鋼與玻璃新產業的浮現

　　首先，是新建材登場了。

　　鐵材、水泥、和兩者並用的鋼筋水泥出現。鐵和水泥這種東西，以前就用來當建材，早在18世紀後半，英國、法國、美國早就有人把生鐵拿來建大橋了，幾年之間，就廣泛的用到柱子和框架上。

　　生鐵和鋼筋為什麼在這時候能大為發展？生鐵，相較於十幾世紀來建

築用的磚石，不僅讓建築佔的實際體積變小很多，而且不管是強度和經濟面上，都較磚石材料優越；鋼，則是在19世紀中葉發明了煉鋼法後，讓建築可以有了更大的尺度設計。鐵讓牆變薄了，機械化也使得它的價格可以壓得較低，鋼讓建築設計可以走向大尺度，這些都符合整個產業機械化現場操作的需求，鋼鐵成為19世紀的明日之星。

當然，別忘了它是一種新興產業。當時的鐵路公司之間競爭得非常激烈，這些新興的公司也大大刺激了橋樑與鐵軌的興建，耐壓性能良好的生鐵用於拱橋上，伸展性能良好的熟鐵則用於搭懸索橋，一些時髦的建築物，也喜歡把這種最新技術的建材往身上穿插，像城市教堂、巨大住宅、俱樂部、公共建築物等。新西敏寺的石砌拱牆，就在1839年換上了最新流行的鑄鐵屋頂，只不過鑄鐵還不是建築物的主體。

經過漫長的半世紀後，許多因聚集人氣而需更大空間的建築物，通常就用此種表現法，鋼鐵就已是橋樑、火車站、溫室、菜場、商店和辦公大樓等的常客了，倫敦的利物浦街車站就是這時候的代表。

鋼筋水泥的出現，讓石材磚瓦建築的牆壁獲得了解放，有的甚至用玻璃來代替磚石，水晶宮就是最有名的例子。

倫敦在1851年舉辦了一場國際性的工業博覽會，博覽會前曾向各國徵求一座能合乎展覽需求的空間設計，然而各地飛來的競圖，依然無法解決建築中央直徑180英尺的大會堂問題。當時的園藝建築師派克斯頓（Joseph Paxton, 1803－1865），和工程、玻璃公司的工程師們，聯合提出一項溫室建築的提案，採用鋼材與玻璃，這就是後來博覽會場的水晶宮。水晶宮也同時開創了現場組裝預鑄施工方法的先河，透過預先鑄造好的組合物件，這個高約三層樓的建築就可以在短短的時間內完成，原本一棟可能得花上數年、數十年、甚至幾個世紀才能完成的建築，這次只花了九個月。

以前牆壁的厚牆也不見了，建築物牆壁變薄了，建築物的透光率變高

了，整體也就顯得輕快明朗。不再厚重的牆壁，但內部卻可以不必使用一根支柱，可以創造出更大的利用空間，1889年巴黎世界博覽會裡的機械館，巨大的門形框架，是由寬達114公尺的跨距構成的，而且內部全部建築物的空間沒有使用上一根支柱。

這些新建材、新技術與新資本，接二連三的在博覽會中嶄露頭角。博覽會負起了一個鼓吹新建築的鼓吹手角色，這是因為博覽會不僅是歐洲各國展示商品的場地，更是拜物教的朝聖地，展現的是這時候資本對空間征服的欲望。

不過，像水晶宮或機械館也只有在博覽會時曇花一現，因為閉幕後就被拆除了。一直到1889年的巴黎世界博覽會閉幕後，高達300公尺的鐵塔依然站立在巴黎的市中心。艾菲爾（Alexandre-Gustave Eiffel, 1832－1923）其實就是設計師的名字，以前的鐵塔大都是用巨大的鐵樑架起來的，他改用細小材料巧妙地組合成龐大的鐵架，開放且具斜邊的鋼骨結構，讓塔身在強風中仍能屹立不搖。這種鋼骨鋼架的工法，便成為近代建築表現的泉源之一。

艾菲爾鐵塔現身之前，歐洲早有使用鐵為建材的例子，像巴黎國立圖書館改建時，就是用鐵材改建的。那為什麼巴黎艾菲爾鐵塔那麼重要？為什麼還被保留了下來？艾菲爾鐵塔的出現與保留，雖說它帶來了新美學與實證，不過，它其實是19世紀後半鐵材取得建材主導權的象徵，它象徵著當時鋼鐵產業的勢力，當然它也是當時世界上最高的建築。

● 創造新的表演場所

博覽會與新興建築，成了各產業勢力的表現場所。

不管是水晶宮、機械館或是艾菲爾鐵塔，其實是當時由手工走向機械製造的過程。工匠們的製成品，由於製作方法不同，且為了表現個性，每

圖65

架在支撐架上的工人為水晶宮裝玻璃：派克斯頓應用了多年來使用玻璃建材的經驗，短短八天就完成了這個設計圖，其中更改過一次，只為了保持會場中的一棵大榆樹。整個建築採預鑄施工法讓施工期縮減很多，不過這種施工方法在當時還不太流行，它需要大量的玻璃、支撐車和工人，這些其實是當時大量生產與系統組織的表現。

圖66

建於19世紀末的艾菲爾鐵塔：當年鐵塔的升降機至今還可以運轉，透過大型的雙層升降機，遊客才有可能一下子升高到頂。設計師們應用了十幾年來設計鉸鏈鐵橋的經驗，讓鐵塔不僅成為被展覽的機器，底下可以移動的平臺，可把遊客移到展覽空間兩端，升降平臺本身就是個表演展覽機。鐵塔是19世紀下半以來鐵路網的方法與美學的終極表現。

一類東西多少都有差異；工業機械製造品就不一樣，透過機械反覆製造出來的東西，除了瑕疵品，相同度甚高，而這種預先鑄好的組合式大體積建築，就是依賴這種相同度高的工業製成。

近半世紀來的博覽會中，不僅可看到鋼鐵產業勢如破竹的聲勢，工業與建築師的合作也讓現場操作完全機械化，建築產業裡的小工作坊也逐漸失勢。由於小工作坊不再能應付各種大型、機械、新建材的操作，專門總攬的建築承包商便應運而生，負責招攬各種手工匠來承包建築工程。

工業也開始領導建築設備的發展。

許多設備原本是起於工業上的需求，後來也應用到民生建築上，住家的冷熱水系統和衛生工程，在1850年代迅速發展起來，另外煤氣燈、電燈、電梯、電話、機械通風設備、空心黏土磚等防火建材等，在1890年代也紛紛出現在各個新建築的設計上，像伯克郡的熊木別墅，幾乎就集合了這些最新工業設備於一身，是專門為《泰晤士報》報館的館主設計的「高科技」住宅。

新興的建築承包商角色，也開始與工業勢力角逐。這時候的建築承包商，不僅成了各方建材、設備產業的角力場，舉個例子吧，像當時倫敦傳奇性的丘比特（Cubitt）三兄弟，大哥就是這種新興的建築承包商，他所承建的建築都達到前所未有的巨大尺度，另外，還自己開發土地，當1851年的倫敦世界博覽會遇到財務困難時，財富勢力之大，竟足以提供了博覽會必要的支持。

從這個新興行業的例子，你大概可以想像到了各種產業的業務員，每天忙於在建築領域開拓業務的景象了：讓建築師在畫競賽圖或設計圖時，得想辦法設計出暖氣機、或通風設備的路線；總得挪出空間來擺設煤氣燈、電梯、或衛生設備。當然它在販賣時，打的可是現代的、都會的新生活的廣告招牌。你可以在19世紀大量的報紙廣告中，閱讀到這種新興「現

代化」「機械化」建築的美麗都市藍圖，因為這些都算是建築的新訪客。就連19世紀初，也只有高級別墅才有的設施，現在慢慢變成都市建築裡的必要設計，產業界當然才是重要的鼓吹手。

鐵被應用於傳統建築之前，只有出現在倉庫、工廠、大市場等新建築類型上。鐵路候車大堂即應用了最大膽的結構，巨大的跨度，細長的柱子以及精美的鐵藝，但這種帶實用主義色彩的建築，通常它的架構都被遮蓋起來了，哥德、都鐸、希臘復興等形式的售票大廳、旅館和立面，都聚集了大眾視線的所有焦點，倫敦西部的派丁頓住宅區的車站就是這樣。

新興功能的建築物，在傳統裡找不到根深蒂固的建築形式，而成為各種新興產業與建築形式實驗的場地。尤其是像鐵軌、橋樑也是當時新興鐵路公司間激烈競爭的事業，各工業城之間重要的交通路線、轉節點、貨物集中的場所等，成為各大新興鋼鐵產業角逐之地，這種鋼鐵結構的建築，其實是道盡了建築師與產業的曖昧關係。

如焦似炭的工業居住環境

19世紀時人們雖然也從事宗教、藝術或者戲劇活動，不過，勢力與類型愈來愈龐大快速的經濟發展，讓人們逐漸把精力都轉移到經濟活動上。礦山、工廠和鐵路，都促使了城市地景的急遽地改變，不過，這時大城市的破壞與混亂，幾乎可與戰場相比擬了，當時的英國小說家——狄更斯（Charles Dickens, 1812－1870），甚至把這種龐大混亂的工業城市稱呼為「焦炭城」（Coketown）。

很難想像吧！巴洛克城市的權勢與誇耀，巴洛克城市的廣場與花園，何以一下子成了如焦似炭的城市？看一下英國城市住宅好了。

● 背靠背的工業建築

　　像伯明罕和布雷德福，或者是一般的工業城市也有相同的特色：這時幾乎有近千所的工人住房都背靠背地蓋起來了，一個街區挨著一個街區，街道和住宅都長得一模一樣，單調而沈悶，這種工人宿舍，每一層樓中可能有四間房間，其中會有兩間房間空氣完全不流通也不透光，兩排房屋之間有個勉強可以通行的走道，之外，再也沒有其它的空地了。這種房子通常窗戶都是很窄的，光線都得從細縫才照得進來，雖然這時候已經有煤氣燈了。

　　這種連排的住宅其實衛生環境很差的，垃圾總是隨處堆擲著。住宅雖

圖67

19世紀初英國畫家所繪的工廠內部：可以看到整個大工廠是由鋼鐵所支撐起來的架構。對於英國的工業世界，當時兩位探訪倫敦者曾驚訝地叫著：「這就是工人居民們和工作的關係，他們的臉龐完全被火光照亮」，因為工人住所的四周圍滿了工廠的火焰和煙灰，家裡溫暖的爐火和工廠熾熱的大火，就是一位鐵工人一整天面對的情境。

圖68

約1840年時威爾斯的工人住屋：這個位於陶來斯（Dowlais）池塘街
（Pond Street）上的一排住屋，雖然這個新的住屋看起來似乎並不壞，
因為大部分是用石頭和瓦礫蓋的。不過卻會發現工業城狹小住家的特
色，不僅每個單位面積很小，開小小的窗，陰暗且空氣不太流通，這
裡住的大多是城鄉移民的鐵工人或當地的威爾斯人。

然已經有廁所的設計了，但是由功利的資本主義觀點來看，廁所並不是個
具生產性的空間，設計剩餘的空間大概才輪到它，所以一般就都擺在地窖
裡。公共的廁所當然也是少得可憐，而且即使像曼徹斯特這樣的大城市，
平均每二百一十二人才有一間廁所。豬圈也設在住房下面，被關了幾個世
紀沒上過街的豬，這時就像垃圾一樣也放任地在街上閒逛。民生用水並不
方便，有時候整個區的水井都缺水，有時窮人還得到中等階級居住地段去
挨家挨戶要水。這時候雖然也開始普遍使用煤氣燈了，讓城市變成了不夜
城，可是龐大的煤氣儲存罐，也成了19世紀城市的特殊地景。

　　像倫敦這樣較古老的首都，在19世紀初時人口就有一百萬，城市擠進

了這麼多人，居住環境又如何？

倫敦這個英國人口最多的城市，住房的提供當然趕不上城鄉移民集中的速度，雖然早在18世紀中葉倫敦住宅就已有鐵管輸水了，可是不是每家每戶隨時都有水用的，一星期可能只有三天才能感受到鐵管噴出水時的快感，有的根本沒辦法把水打到樓上去，尤其是一般簡單的住家。雖然1817年英國也通過法令，規定十年後新建的管道都要用鐵製造輸水管，不過整體而言，19世紀的倫敦還有待努力了。

如果有固定居處的家庭生活都如此了，那臨時工或隨季節進城工作的工人，不就更慘了？

是的，當時還因此流行出租夜間床位。它通常就是一些產權不明、無人管的房子，十五至二十人擠在一間房裡是常有的事。像曼徹斯特在19世紀中葉時，就有一百零九所這種夜宿所，在這種連住處都缺乏的地方，你也不能要求什麼，不管男的女的都擠在一起，如果來晚了就只好到另一種乞丐夜宿所住了。人們來來去去，它的環境當然好不到哪去。

城市愈來愈擁擠了，當然也影響到中產階級的住宅品質了。當時就曾描寫到一所豪宅，廚房、食品間、僕人室、管家房間、僕役長和男僕的房間，這些原本都在地面上的，這時全都移到地窖去了。如果是中產階級的新建的住宅，通常背靠著天井，空氣根本不太流通，雖然房子是蓋在地面上，但實在和地窖沒差多少，反而只有未發展工商業的「落後」城鎮，才能逃過這種臭名。

這樣的現實環境，造就了19世紀後半市政的社會主義世紀。

社會主義通過一些法案，要求大樓內每一項加以改善，由集體所有或集體經營市政設施，不論是自來水總管、蓄水、導水管、抽水站、污水總管、污水處理廠、污物處理場皆如此，唯獨沒有供發展城市、保護城市的土地公有制，這要到後來的霍華德（Ebenezer Howard, 1850－1928）設計

的花園城市，才將這些具體化。然而，將環境衛生設施的改善，擴展到城市全體居民都能享用，也是這時民主原則的勝利，推翻法蘭西第二共和國的人們，帶給大家最大的公共利益，是豪斯曼（Baron Georges-Eugene Haussman, 1809－1891）時期巴黎市聞名的乾淨與清潔。

● 資本與國家同修的巴黎

一個看似多元的工業城與大都會，其實這時真正的主角是資本，巴黎就是最好的例子。

19世紀的巴黎，是地產的黃金時代，是地產擁有權改變最快速的世紀，因而贏得了法國經濟龍頭的寶座。因為這時豪斯曼替第二帝國（1852－1870）重新規劃了巴黎。

他認為舊巴黎是個奢侈的巴黎，但當時的新巴黎卻是個貧窮巴黎，於是試圖以規劃權來塑造新的社會，力主發展房地產，將首都轉型為富裕的巴黎。於是大手筆地動用國家權力，將金融業的重心轉移到巴黎，更向國家銀行借貸，你可以想像全國的資金都流入巴黎的情境嗎？不僅國家的經費如此，現在更把林蔭大道劃為商業區，運輸大道也成了資本累積的場所。

巴黎右半部的地產發展甚於左半邊，中心甚於邊陲區，房地產相關團體甚至變成一有力的政治勢力。這時候你想在巴黎生存，如果有大筆的資本和土地最好，因為這樣你才能和金融業一起合作，如果你是小規模建築師，或者你的房子是屬於中小型的住宅，想要分一杯地產和都市更新的羹，是有點點難，因為小片土地最後都被迫賣給大地產商了。巴黎周圍的郊區，在這時候也被整合進巴黎市，納入小規模住宅的發展區。

巴黎，這時的身價早已非同小可，短短數年間，地產價格早已飛漲為第二帝國前的兩倍，這時候的房地產發展速度，早已超過了人口增加的速

度。看到巴黎盛況空前的地產高飛，你可能以為那一定是有錢大家賺，生活應該不錯吧！事情可沒你想的那麼容易，因為貧富差距在拉大，連居住品質差距也拉大了。

雖然這時候有大量的城鄉和婦女移民進來了，巴黎的勞動力也一時增加不少，幾乎在同時，公司的數量也在突飛猛進，可是城市的經濟活動開始變得愈來愈專業取向，每個人能參與的也變成只是一小片斷而已，移民能做的工作其實愈來愈有限，且薪資甚少。全巴黎市百分之五的人口，卻擁有讓人不可置信的百分之七十五‧八財產。

不同階級也自然而然的物以類聚，居住的分區，讓中產階級可以遠離所謂「危險」或「犯罪階級」的區域。豪華的市中心大坪數高級住宅區，它當然是各種機能都齊備，城鄉移民、婦女、勞工只得住到外圍郊區、交通又不便的新開發地區，郊區房子多屬小規模公寓，通常沒有廚房，空間狹小到迫使人們要轉向街道，並在街上解決三餐問題。

不過也因為工人社區把活動都轉向街道、咖啡館或酒吧，彼此在公共空間接觸的機會多了，反而加強了彼此的向心力。像巴黎公社（Paris Commune, 1871年3—5月）*時期，居民們便一齊起而保護自己的居住區，代表巴黎長久歷史與自衛體系的城牆，反而早被居民在忙亂中遭忘了，因為平常巴黎城對中下階層的人民而言，並不是一個友善而整體的城市，自己居住的地區才是認同的地點。這並不是巴黎獨有的特色，像產業革命肇始之地——英國，在擁擠的城市中，酒吧也變成工人下班後聚會的場所，也成為正式或非正式會議的場所，更是形成英國

巴黎公社是巴黎無產階級於1871年革命後成立的革命政府，是世界上第一個無產階級專政的政府。當時巴黎受普軍包圍，法蘭西第三共和政府又割讓普法交界的地區給普魯斯，巴黎人民便武裝起來自組自衛隊，佔領市政機關，自組臨時政府，成立巴黎公社。

工人階級意識獨一無二的空間。

　　看到這，是不是讓你回想到17－18世紀的洛可可建築？對，實在是可以看出兩種對比。17－18世紀貴族和富人們將所有活動重心轉向居家室內，19世紀時新社會階級又轉向高級住宅區，參與藝文活動；但窮人與工

圖69
梵谷1888年的油彩畫〈夜晚的咖啡館——室內景〉：平常住家空間狹小的人都在這裡度過晚上時光，夜遊者如果付不起住宿費，或者爛醉如泥到處被拒時，就可以在這裡落腳。只是這種中下階級聚集的地方，也被畫家以淡紅、血紅、石青等顏色，再現為廉價酒吧的黑暗面。

圖70
梵谷另一描述咖啡館的油彩畫〈夜晚的咖啡館——室外景〉：表現的就是19世紀都會夜間生活的一景，露天咖啡館便成為居家空間狹小的戶外天地，與街頭空間的連結，讓中下階層有更多的互動空間。

人們，卻把所有活動的重心放在街道、咖啡館、酒吧。然而，一個是室內、消費昂貴的建築空間，一個是室外、消費低廉的公共建築空間，不僅形塑了不同的文化，卻也相互形成看不順眼的意象。積極參與革命的窮人與婦女們，或不得不游走於街頭及廉價酒吧的勞工們，總被中產階級視為既「野蠻」又「可怕」的「其他巴黎人」，巴黎變成了「兩個城市與兩種人民」，連建築與空間也受到刻板印象的分類。

這種兩極的近現代建築，就是都會片斷化、快速化的再現。生活方式改變了，都市街道也多出了幾種新景觀：讀報人、自動販報機、販賣亭突然大量出現了，咖啡廳、公園、等候間等休閒停留的空間，紛紛浮現在像柏林或巴黎這樣的大都市，鐵路、市公車、電車和地鐵，都提高了空間的可及性，都慢慢變成都市人所習慣的建築。

每天上百份的報章，時時在城市裡流通，在車上傳閱，攝影記者所拍攝的都市「快照」，每天都代替讀者們攝獵著都市的一切，它是高科技的醫院，是被隔絕的監獄，是適宜消費與居住的鄰里景觀，這些都市景觀「快照」符合了外來者的觀奇經驗，因為都市經常被簡化為：現代技術、各種奇景、和適合人居的建築圖象，可是卻和當地居民的觀點少有共通點，甚至是衝突的。像巴黎或柏林這樣的大都市，這種衝突時時在上演，讓城市不僅僅是窮人和富人的兩個城市，更是外來者與當地居民的兩個不同城市。如果你不那麼健忘，應該沒有忘記這背後的黑手 —— 資本，是當時發展最迅速的房地產資本和印刷資本。

歸屬感所在的鄉村別墅

都市變了，農村呢？

這時歐洲的城鄉關係，已不僅僅是國內尺度的關係了。

不列顛在19世紀時，史無前例的發展出支配性的工業與都市社會，讓

農業淪為邊緣的角色，但如果沒有殖民發展，這種城鄉關係的兩極是不可能成形的。因為新工業生產製品的大量輸出殖民地，不列顛便掌控著這世界尺度的貿易，城市與鄉村的傳統關係，也在一個國際的尺度上徹底的重組，遙遠的「土地」成為工業不列顛的農村地區。

我們可以在當時的工業小說中看到，為了解決城市貧窮與過度擁擠，那些被機械替代掉的不列顛失業農村勞工們，或者是都市危機的受害者，都受政策與新大陸的想像鼓舞與前往。殖民地成為逃離債務、或是創造財富的機會，人數漸增的中等階級也在海外找到了他生涯所屬。這也就是歐威爾（George Orwell, 1903－1950）所寫到的情境：

「不列顛的無產者並不居住在不列顛，而是在亞洲及非洲。」

當大家都移往殖民地後，英格蘭便成為「家鄉」（home），「家鄉」的記憶總是被美化了。結果這些遠離家鄉的人，所記得的「家鄉」卻是中產階級的倫敦意象：是有權的、有聲望的、消費的中心，記憶中的農村，也變成綠色和平的搖籃，那個背對背並排的工業住宅區，以及開發過剩的農村，似乎早就被遺忘了。

一些地主貴族的收入來源不再是土地，而是工業與帝國的地產，艾略特（George Eliot, 1819－1880）等小說家所表達的鄉村住宅，其實就是這種廣受工業與殖民資本之益的鄉村別墅，而不再是擁有大片莊園的地主豪宅。可是我們卻可以在當時的各種戲劇與小說中看到，大家腦海中的農村，依然是18世紀中葉圈地運動之前的鄉村 —— 釣魚、騎馬等貴族式活動的場所。

「改良利用」的理論，是主張工業普同化，屆時所有「鄉村」都將成為「城市」，藉著人口與工業集中與否，來區分「發展」與「低度發展」程度，「低度發展」社會就得為「都會」國家需求而發展，透過定價、大量投資等，整個地區的經濟發展走向都迎合著都會的需求，不列顛境內的

貧窮鄉村便以這種改良利用的線性路線，走向工業富有的鄉村模式，歐洲的海外殖民地，也不得不循著這個路線朝工業不列顛的富有鄉村模式走。

　　當然這一路看來，你也知道這種想像與理論，是和當時歐陸的城市與農村景象完全背道而馳的，想像的是舊時的土地豪宅與土地，但實際上蓋的是鄉間別墅，它被當成歸屬感的起點，讓這些來自最都市化、最工業化社會的殖民者，在海外不再覺得孤立與疏離。

圖71

景觀運動者之一的羅賓森（P. F. Robinson）所設計的宅邸風格圖：雖然設計的還是復古的鄉間別墅，不過就像許多畫家及作家般，總想像著別墅擁有者的主要活動，應該就是別墅周圍的好山好水和遊獵活動。卻未見到住在別墅裡的業主，早已不依賴土地生存了，不過卻道出了土地還是傳統貴族與新貴的鄉愁來源。

建築也是種意識形態

　　當建築在19世紀如此眾聲喧譁時，隨著社會科學的發展，也發展出幾種詮釋建築的角度，它源起於英、德、法，在進入21世紀的今天，對於建築史詮釋與建築設計還是很具影響力。

　　一支是從宗教、社會學或政治學角度來看建築。認為建築表達出社會、道德與哲學的情境，普金的作品就屬於這一類。

　　第二支是從時代精神的角度來看建築。這支也強調外在於建築的標準，尤其是布克哈特、沃夫林（Heinrich Wölfflin, 1864－1945）、季迪恩（Sigfried Giedion）、佩夫斯納（N. Pevsner）這支延續至20世紀的德國—瑞士藝術史傳統。這支鼓吹時代精神的觀點，傾向於現代集體主義理念，它一大批一大批地來處理「人性」，尋求整體的一致性。

　　第三支是從理性或技術的角度來看建築。自18世紀以來，開始有人認為古典或是哥德式建築，是以理性學術訓練來解決實踐或技術問題的自然結果，暗示著人類的欲望可以以統計學、社會學、心理學的觀察來洞悉。范勒杜屬之。

　　第四支則認為意識形態就是一種道德。這一支是在尋求建築的意識形態基礎，認為其基礎應是「理性且集體地解決整體環境與社區需求關係的問題」，並相信國際現代運動是對這個問題的最終解決方式。雷色比（William Richard Lethaby, 1857－1931）和范勒杜視經驗為根本，或柯比意（Le Corbusier, 1887－1965）與季迪恩相信當代建築運動的無風格，佩夫斯納之主張個人創造性，都是個道德性的意識形態。

　　隨著19世紀社會科學等的發展，似乎讓建築文化變得更複雜，不過這四支流派有個共同的特徵：就是都受當時浪漫的集體民粹主義影響，而認為建築屬於集體的無意識表現，多過於建築師自己的想像或意志。

第6章 現代運動與（後）現代建築

首先由兩個角度大略看一下前衛運動的整體面貌：一是由思想史的角度來看，瞭解前衛運動概念的源起；一是瞭解建築師如何自我認定，當政治、經濟結構轉變時，建築師如何看待這種變化與衝突。

◉ 批判性的道德主義

我們可以在18世紀的啟蒙主義裡，找到現代運動的部分根源。

18世紀啟蒙主義的城市規劃，是反對巴洛克式的貴族歐洲中心。城市規劃理念結合了當時資產階級求新心態與批判意識，結合了亞當斯密（Adam Smith, 1723－1790）、李嘉圖（David Ricardo, 1772－1823）等人的自由主義經濟思想，企圖以資產階級及自由主義的批判理念與經濟力量，來顛覆歐洲的貴族社會與巴洛克權力城市。

現代主義的都市規劃，不再把自然與理智對立，而是自然與理智各佔一個片斷。像土地使用分區管制（zoning）就是這時候的產物，它讓土地成為工業、商業、住家或公園等各種不同分區的小格框。

啟蒙主義的建築思想，身上都背負著比重很大的道德主義。這種社會道德主義讓現代運動的建築理論，將重心放在住宅理論與相關設計 —— 即別墅與工人住宅，你可以很容易地在一些現代主義大師的作品上看到，不管是萊特（Frank Lloyd Wright, 1867－1959）、密斯（Ludwing Mies van der Rohe, 1886－1969）或是柯比意等的作品。社會就是要滿足居住的基本需求，所有的新技術、新材料、新美學都是為這個人類的基本需求服務，這是他們的基本信念。

啟蒙的辯證法也讓現代藝術與建築目標做了二分。現代建築是承認現實發展的，可以看到它運用了很多資本主義發展出來的新材料與技術，認可了資本主義的整體消費價值。可是現代運動卻又想要超越專制政治的現實，像當時馬克思就認為無法逃離歐洲悲慘現實的勞工們，只能努力地改

善城市的生活品質,讓自己過得好一點。19世紀的工業化與都市化,都讓預測未來的烏托邦作品紛出籠,如聖西門(Claude Henri, Comte de Saint-Simon, 1760－1825),連建築現代運動也試圖打造代表大眾的象徵。

在這個操作與目的二分的情況下,20世紀初的現代主義運動前衛派,便分為「構成的」(constructive)與「反構成的」(destructive)二類型,立體主義、構成主義(包括俄羅斯未來主義與構成派)、風格派、包浩斯等屬前者,而表現主義、超現實主義和達達派,就是與之相對的後者了。

19世紀對於工業社會力持樂觀態度者不少,而20世紀初的建築與藝術前衛運動,就是繼承了這種烏托邦思想,只是它變得比較強調社會性格。因為它是烏托邦,所以也是反歷史的,歷史建築被視為王公貴族的傳統裝飾、柱式與象徵,而前衛運動所代表的民主與社會大眾,就相對成了抽象藝術與無裝飾的建築。

圖72

西班牙加泰隆尼亞當代文化中心:技術與功能獨大的現代主義建築如何與舊有建築物融合,是整個20世紀的大問題,此建築物即試圖在做些嘗試。舊建築旁所興建的玻璃材質新建物,藉著內部電扶梯緩緩上升至展覽樓層,人們的視線仍可透過玻璃與中庭廣場保持經驗與情緒的聯繫,新舊建築就在玻璃反射光影中交會,分不清誰是誰了。

還有另外一支烏托邦思潮，以莫里斯（Williams Morris, 1834－1896）、拉斯金為代表。他們根本不信任工業城市，手工業社會是他們的理想世界，社會學兼歷史學家——孟福（Lewis Mumford, 1895－1990）便是沿著這條思路，極致地推崇中世紀的景觀。這一支的道德目標影響了很多現代主義建築師與規劃師，現代主義者便成為民主的象徵，更成為批判現實主義的一個要角。

● 由烏托邦轉入資本主義體系

可是，你會發現現代運動後來也由烏托邦轉為現實主義。大體上看來，現代運動大約經過三階段的轉變：

● 一開始是形成烏托邦的都市意識形態。這時期為了克服19世紀知識份子不具生產力的神話，試圖透過建築來打造知識份子理想的未來世界，是擁有些浪漫性格的。

● 再來，是企圖在資本主義中發展出一套生存計畫。社會大眾的生活、居住需求，被資本主義與民主政治化為個人問題了，這時候的建築師就要提供各種具體解答，提供新產業相關的建築設計等等，而成了資本主義發展的基礎部門。烏托邦的可能性這時候被拋棄，建築變成只是一種具體的技術問題。

● 建築這種技術意識形態，也慢慢變成了規劃的意識形態，讓規劃也變成了具體技術問題而已。建築與都市的價值都被資本主義框架住，人類的主體被消滅了，建築與都市規劃也不再是社會發展的主體，資本主義變成了社會發展的盟主了。

建築師也成為民主政治發展的一環。當時的建築知識份子們，起而批判現實社會的荒誕，但在舊秩序消失後，在發達資本主義階段中，這種批判的否定性力量，卻又轉成為資本主義體系不可少的成分。知識份子的角

色也開始分化，不是純粹勞動就是只搞政治批判。

　　總而言之，前衛運動所蘊藏的否定思想，有助於突破資產階級文化所擁抱的古老價值，替資本主義的理性開路，並建構未來為烏托邦。但同樣的意識形態，卻又投射與扭曲了經濟發展的需求，造成兩者之間的緊張關係。建築與規劃領域由神秘、浪漫主義走向美學技術，走向機器語言，讓現代運動成為一種文化消費。

　　經過這樣對現代建築的分析，你或許比較知道把現代建築放在什麼位置上了，接著我們再更細緻的進入現代建築的世界吧！

6.1 新藝術與現代建築運動

新藝術運動與「1900樣式」

由於工業的影響，人類在19世紀獲得了材料與技術兩項的轉向，使工業製品獲得了高品質。但對於工業所伴隨的弊害，也在19世紀末時終於群起引發批評，工業化發展最早也最快的英國當然是首當其衝，拉斯金可說是當時聲音最大的，拉斯金的高分貝影響了後來美術工藝運動的發聲。

拉斯金以美學為基礎。他批評工業帶來了醜陋不堪的後果，主張以中世紀的技能傳統來消除工業所帶來的衝擊，主張工作與藝術的並存。拉斯金對於手工藝的歌頌，其實是假設藝術不受知性所支配，工作與思考是相互融於彼此之中，而不是獨立的關係，這當然也是源於他對於工業化分工的反駁。

◖反工業生產的英國工藝運動

這種藝術與工藝必須結合的主張，為19世紀末的美術工藝運動鋪設了道路。美術工藝運動的領導人莫里斯同樣厭惡為工業而工業的製作過程，相信唯有以手工藝的生產，才能滿足人們的價值，所以他也常在自己的工作室裡，自己動手設計與生產。他自己住的房子，就是和朋友一同設計與建造的，不僅強調過程中的自我思考，並且自行監督。他也設計了織布的花樣，設計壁櫥，製作椅子，他所想要推動的是個手工藝製作的大結合，不管是房子，還是屋內所有的室內設計。

工藝運動所提出來的幾樣訴求，與當時的工業生產有著矛盾的關係。

比如要求工作與材料的品質，或是要求趣味與比例，這與工業生產的要求並不相悖，也是手工藝與工業生產的共同目標，可說是這個運動的最大貢獻。但是美術工藝運動的產物，是很難普及大眾的，生產數量不多，徒然只會落入特定階級的手裡，所以這種工藝家的作品，勢必要模仿廉價材料和大量生產，這就是此時工藝運動的困境。

工藝運動影響遍及各地，與當時歐洲的政治勢力擴張過程相呼應。工藝運動的理念，不僅遍及全歐，也影響到美國，甚至於歐洲的殖民地也受到這股熱潮波及。

即便工藝美術運動所向披靡，不過它與工業的對立致其孤立無依，最後終以浪漫主義（Romanticism）的姿態終結。除了與現實工業的對抗外，浪漫主義運動對建築思想也有一定程度的影響力，建築與新形式、新思想結合，而發展出「無形式的形式」，這時作品強調的單純性（Simplification）與自然性，影響著往後的歐洲建築版圖。

莫里斯委託韋伯（Philip Webb, 1831－1915）在肯特郡伯勒斯荷斯區（Bexley Heath）興建的「紅屋」，室內依然是由莫里斯自行裝飾。它打破了以往平面的對稱性，自由展開相關的機能，以形態與高低的多樣性，來尋求整體的統一性。伏以西（C. F. A. Voysey, 1857－1941）和史考特（Hugh Mackay Baillie Scott,1865-1945）的住宅，也和莫里斯的紅屋相同，完全以自由開放的方式為主，並為生活機能而設計。

相較於這種機能性與理性的要求，蘇格蘭的建築師——麥金托什（C. R. Mackintosh, 1868－1928）的作品因為受到「東方」藝術的影響，裝飾便頗具歐洲想像的「東方」風情。不過他的作品於1896年倫敦美術工藝展覽會中展出，一度受到英國人的非議，甚至對他頗有敵意；可是他的作品卻意外的在歐陸奧地利深獲好評。對麥金托什設計評價之兩極，或許可以當作歐陸與英國境內工藝運動的風向球。

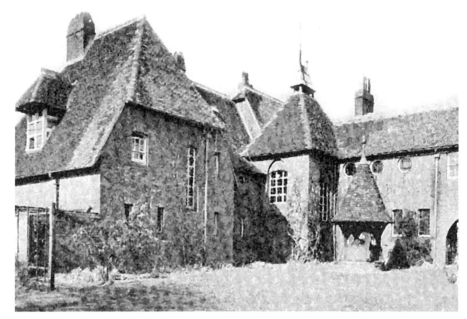

圖73

莫里斯與韋伯的紅屋：莫里斯
是一位設計師、講師、社會主
義者和民居建築的推動者。整
個建築與當時流行的白色古典
別墅非常不同，結合非正統的
民居傳統，內部的裝飾、家
具、彩繪玻璃窗全都出於他的
設計原則。雖然他「不希望藝
術還像教育和自由一樣只為少
數人所擁有」，不過像這種建築
在當時還真是只有少數人才能
擁有。

室內設計採非裝飾性的白色為基調，
家具也常塗成白色，有時家具會塗成原
色。不管是公寓、餐室、咖啡店等，都採
用這種樸實無華的裝飾。但是他自己的住
宅，則是表現出蘇格蘭民間藝術的特色，
像希爾住宅的平面雖然很單純，可是也有
很複雜的，因為形狀不整齊，而顯得不太
安定，而且房子的形態高矮變化太多，結
果顯得很不調和。

類似這樣無秩序的形態，哥拉斯科藝
術學院便是一例，整個平面設計是依從英
國古典的傳統，是個E字形平面，不過麥金
托什又在學校的正面加以變化，由正面看
起來，完全看不出是屬於同一建築物，整

個建築物不具統一性。

英國建築的革新，實在是由拉斯金的著作、莫里斯的作品、以及美術工藝運動等的刺激而產生的。但是這些傳到歐洲大陸時，把藝術從式樣模仿的平凡世界中解脫出來的是建築師，他們原都是一群學院派的建築師，從當時盛行的歷史建築中，做某一程度的自我解放，而這大部分是受到建築的目的、材料、結構等的影響所致。

◉ 當時的復古建築思想

當時歐洲對於建築的思考，大致可以分為兩派：一派是以中世紀建築為基礎，另一派是以文藝復興建築為基礎。前有范勒杜和伯立奇（Hendrik P. Berlage, 1856－1934），後則有薛柏（Gottfried Semper, 1803－1879）。

范勒杜認為哥德建築是科學的展示，是理性與有用的設計，有其技術與功能源起，假設建構過程有種科學的形式，設計過程則是自由放任的物質主義，而唯有世俗、平等、理性、進步的社會才能生產好的藝術。他主張真實的建築概念，認為藝術價值獨立於創始與流行要素，它是在一個不完美的文明下發展與表演，認為唯有希臘與哥德建築是最真實，因哥德每個特徵都有其技術與功能的源起。

但是范勒杜的理論並未能好好表現在自己的作品上，反而是伯立奇的設計表現出這些理念。伯立奇設計的阿姆斯特丹證券交易所，就是根據目的與實用性，來決定空間配置，而且盡可能地把材料的性質顯露出來，不加以遮掩，這也就是莫里斯等人長期以來所主張的建築「真實性」（reality）。

另一個主張以文藝復興為基礎的薛柏，也是19世紀末的三大建築理論家之一。他在古典建築中發現了許多特質，他的作品好比應用美術，具備現實與象徵兩種性格。他這種唯物論的思想，當然被批評為完全的機械

化。

　　這種19世紀機械功能主義、浪漫主義、集體主義、改革的民粹主義，到了20世紀，依然混雜在各種建築與理論之中。新藝術運動、分離派運動、德國工藝聯盟、結構工程與新造型運動、甚至美國的芝加哥派都是在這種脈絡下，各自表述。

　　以雷色比為例。他把結構當成目的，並結合集體主義，成其集體非意識的建築概念，而哥德建築就是時代與世紀的經驗產物，是民族訓練的見證，就好像獵人、工匠或運動員都是如此，批評文藝復興建築就像個「自大狂」，像個「大假髮」，與「人民實體」的表現相對立，文藝復興建築師的建築品味，是學者、朝臣、中產鑑賞家的藝術；同時批評現代建築的多變，認為現代建築要像造船學，絕對要遠離風格與流行。

　　柯比意等人，則是另一支由道德主義出發的現代建築。認為建築是個道德問題，缺乏真實是不可容忍的，屬舊的清教徒觀（即認為簡單就是道德），讓他認為原始形式就是美的形式，因而攻擊文藝復興與哥德建築。

　　他對清教徒「純潔」（purity）的狂熱，讓他強調衛生保健，德國的衛生保健過程是普魯士戰後的民族恢復過程的一部分（即「民族的更新」），它也是種集體精神論。尤其自命為革命者，相信公共擁有權，視建築平行於社會革命或可代替社會革命，它是得自於拉斯金的公產烏托邦的啟示。進而影響英語系的陶特（Bruno Taut, 1880－1938），而視建築是社會更新的中心代理人。

　　關於這一支工藝運動以來所主張的 —— 藝術就是要真實，影響之深遠，遍及各地以及季迪恩、佩夫斯納各大師的理論，但是這些講求藝術要真實的現代建築理念，卻總是受到18、19世紀以來的歷史主義、民族主義、時代精神、集體主義、民粹主義等形塑。

　　像佩夫斯納就完全否定個人創造與有意義的力量，類似於19－20世紀

的政治哲學，當時是因為意識到自己生活在一個制度、宗教、道德習慣碎裂的時代，所以尋求以更廣的、道德的一致性，來填補這個縫隙，當時稱為民族主義、民主主義、社會主義等，並使用道德教條的絕對語言。

佩夫斯納把這種理念應用在20世紀藝術上，以建立人類的集體宗教，雖然當時的民族主義之風，仍讓佩夫斯納想要找出英國本土的集體精神本質。不過，你還是可以發現深刻信仰的技術觀點，認為藝術形式是受社會的物質需求所決定，所有現代形式都要與我們時代的需求和諧一致，認為新型的人類將創造出一種無時間性的建築形式，他稱呼為「真正的建築」。工業的大量生產，取代了個人環境與個人藝術家的成就，而受過去風格影響的歷史主義，會扼阻原始的行動。

雖然他是反歷史主義的，而且這種以機械技術為中心的建築，雖是個隱藏真正時間的建築形式，但卻是整體論、且預設未來，相信藝術應是經濟、社會與政治領域的產物，相信存在著一個世紀的本質及共同本質，依然是類似於黑格爾、馬克思主義的歷史觀，認為歷史正朝向一個非異化人類再生的路線，屬於明顯的進步美學觀點。

◉ 比利時的新藝術運動

相較於英國工藝美術運動以中世紀藝術為範本，以比利時為中心的另一項藝術運動，稱為「新藝術運動」（Art Nouveau），它卻是面向新營建技術、生產技術所帶來的巨大潛能。「新藝術」原來是巴黎一所出售近代美術品的商店名稱，之後便以它作為運動名稱。它起源於平面美術與紡織品設計，後來才擴展至家具和建築面向。

新藝術畫家以高更（Paul Gauguin, 1848－1903）的原始主義為代表，不過威爾德（Henri Van de Velde, 1863－1957）精神導師的角色，幾可類比英國的莫里斯。新藝術雖然也推崇人類技藝，但是威爾德的立場卻是與美

圖74

威爾德在布魯塞爾製造家具的
工作室：新藝術運動擅採平滑
的曲線與幼細的線條，採用新
的金屬工藝，模仿風格化的植
物圖案，讓它的手法看起來過
於華麗，常被藝術理論家和史
家當作裝飾而不視為一種建
築。雖然他相信新技術，但是
並不主張大量工業生產，於是
可以看到他的家具工作室，似
乎還是非常強調手工藝技術的
工作環境。

術工藝運動相對立，他相信任何形體可以與技術世界取得調和，他讚美工學，不過認為不應太過歌頌工業的功績，以免機械產品愈來愈醜陋，故主張工業技術需表現出理性精神。

「不過工業既然可以為利益而生產，為何卻不能為藝術美而生產？」

由於威爾德也如此質疑著，而試圖尋找出「道德藝術」（moralistic art）的意義。

另有一種說法認為「新藝術」是由高第（Antonio Gaudi, 1852－1926）首創，但是也有一方認為高第建築形體的差異，是來自於他個人及歷史環境的特色。高第所在的西班牙並不是一工業發達的國家，所以高第的作品對於工業時代形體的調和，並未進行明顯的實驗，而只是西班牙「不安定」的表現，這種不安定是源於歐洲及非洲兩大陸文化的交鋒。於是有的學者把高第列為「西班牙的巴洛克」或「西班牙的浪漫主義」影響下的藝術。

新藝術最初是應用在建築上的裝飾。新藝術的建築裝飾大概可分為四類：象徵性的裝飾、構造的裝飾、精緻而洗練的裝飾、純粹的裝飾。近代的預鑄混凝土的曲線大樑就是屬於構造上的裝飾，希臘的列柱亦屬之，羅馬競技場的列柱就是為裝飾而裝飾，新技術運動也多屬於為裝飾而裝飾。但是新藝術運動在歷史上還是很重要的，小至家具，大至建築，均無不受其影響而得到創新和改進。

結合工業的奧德俄地區

比利時與法國掀起了「新藝術運動」，德國也倡導著「青年派樣式藝術」，因此奧地利也醞釀出「建築工藝運動」。1897年，維也納成立了「藝術俱樂部」，這就是德奧建築工藝運動的開端。這個以建築師華格納（Otto Wagner, 1841－1918）為精神導師的俱樂部，就聯合了霍夫曼（Josef Hoffmann, 1870－1956）、奧爾伯里希（Josef Maria Olbrich, 1867－1908）等人，展開了脫離過去藝術形態的大膽反學院藝術運動，共有慕尼黑、維也納、柏林三個系統，稱為「分離派運動」（Sezession Wien），性質與英國的美術工藝運動相同，但這一支的美術、建築、應用藝術之間沒有明顯的分別。

霍夫曼以工作坊出發，以莫里斯的思想為基礎，擁有眾多的工匠與工人，目的在溝通建築設計者與工藝家的思想，並以機械生產技術為手段，以便共同工作，但事實上這個工作坊只設計出過家具而已，住宅設計則多流於空想。它的影響力，只限於1970年的德國工藝聯盟。

但是分離派的主張，遭受同在奧地利的路斯（或譯魯斯，Adolf Loos, 1870－1933）嚴厲批評。

路斯堅持保存傳統，認為裝飾並不能改變對象的優越性，對於什麼是藝術、什麼是應用藝術、建築是否為藝術等等，這時候路斯提出了質問。

不過他的作品卻與他的言論不太一致，他在維也納所設計的史坦那屋，不採用任何裝飾，採的是單純的方形，以及比例適當的窗戶，而且他提出「空間平面」（Space-plain）來發展並設計出高低與大小皆不同的房屋，而產生了對照的效果，且具有「現代」觀念的建築構造。

分離派華格納影響所及，當包括未來派（Futurism）的建築師——聖埃利亞（Antonio Sant'Elia, 1888－1916）。

一般咸認為未來派誕生於義大利，但實際上是誕生於法國詩人馬里內蒂（Filippo Tommaso Marinetti, 1876－1944）在巴黎報紙上所發表的〈未來主義宣言〉，他不同於其他國家主義詩人，這個宣言否定傳統藝術，狂熱地歌頌機械的動能與速度之美；未來派謳歌著現代科學的機械與工業之美，歌頌近代革命政治與社會激動的生活，反對過去那些撰寫沈鬱靜態的藝術作品，後來的義大利畫家才在工業都市——米蘭發表未來派宣言。對聖埃利亞而言，未來派的建築計畫是：試圖在單純的建築上，應用可塑性大而輕質的鋼筋混凝土、鋼鐵、玻璃、織物纖維來代替木材和磚瓦，是要在機械世界中追尋另一種藝術——物質與精神共融，認為這樣的現代建築才是最美、最完善、最有效的綜合表現，這都讓未來派設計的住宅形同一座巨大的機械。

雖然未來派對機械如此的浪漫懷想，不過他所提的單純性與率直性，卻一直未能具體實現，作品也始終未能擺脫華格納和分離派的影響。

至於在德意志地區，亦於1907年成立了德國工藝聯盟（或譯德國製造聯盟，Deutscher Werkbund），以穆特修斯（Hermann Muthesius, 1861－1927）為中心，貝倫斯（Peter Behrens, 1868－1940）、葛羅培（Walter Gropius, 1883－1969）、陶特都是當時成員，而且在1910年代時曾多達一千餘位成員。這一個運動團體，和莫里斯一樣，蔑視大量生產的貨物，不屑大量材料的價品本質，可是與工藝美術運動又不太一樣，因為他們接受了

工業化是進步所需的現實，於是與實業家密切合作藉以改進教育和設計來提高生產標準。

　　穆特修斯認為工藝與產業不可能模仿傳統的形態，必須創造出這個新時代的新樣式，這個新時代當然是指機械生產的時代。德國工藝聯盟創立的十年間，也是表現主義繪畫在德國興起而蔓延至歐洲之際。「新即物主義」所主張的客觀寫實，是德國工藝聯盟的基礎觀念，是由美術、產業、工業、商業各界代表所組成的聯盟，目的在於提高產品的品質，不斷促進工業與藝術的結合。貝倫斯是把新即物主義概念實踐的建築師，1909年的一座渦輪工廠，採用的是新的直線構成，欲創造出清新與整潔的感覺。

　　1914年時，德國工藝聯盟曾野心勃勃的舉辦了一次巡迴展，穆特修斯在當時提出了十條主張，來闡明聯盟的目標，結果，引來比利時「新藝術」盟主——威爾德的反駁，以另十條反主張與之交戰，這一場關於標準化或創造性的論戰，比世界大戰的時間還長，一直到1950年代還在熱

圖75

德國工藝聯盟的設計了很多工廠，這是貝倫斯在柏林的作品。德國工藝聯盟的設計並未發展出自己的直觀視覺形象，主張「機械時代」是需要完美的工業建築，故都只是藉著應用新材料、新技術來表現建築。這個透明的渦輪機廠，藉著嚴格的幾何形來維持形式的威嚴，轉了型的山形牆與橫樑讓它看起來像一座工業神廟。

烈的討論著。

　　德國工藝聯盟的誕生，讓本世紀的設計與建築也孕育出兩次大戰期間的包浩斯建築研究所（Bauhaus），但因同時也受到表現主義繪畫的影響，導致往後聯盟主張的分裂。

　　另外，社會主義的世界 —— 俄羅斯 —— 的建築師們又是如何看待這些問題？

　　俄羅斯發展出來的構成主義，也是極力貼近工業化生產的思想。認為建築本身就像機器一樣：由工業化生產的標準建構組成的，按照用途系統地加以組合規劃，甚至連新技術所生產出來的小附件，如路牌標誌、探路燈、投影布幕等等，都是建築組合的構件之一。

　　這一支以塔特林（Vladimir Tatlin, 1885－1953）和墨林可夫（Konstantin Melnikov, 1890－1974）為代表。墨林可夫能廣為歐美社會熟知，源起於他1925年為巴黎博覽會上設計的俄羅斯館。至於塔特林，他設計的「第三國際紀念塔」大概是最為人知的代表作，不過這座建築從未建成。

　　它是由兩個交叉的螺旋狀組合成，內部則是懸掛著四個依年、月、日、時不同轉速的機械，它奉有法律、行政、資訊、電影四大目的，這是富有建構蘇維埃政府的紀念碑功能的。此外，這個大紅色的模型物，又是個要表現顏色、線條、點、平面，以及鐵、玻璃、木材等元素的計畫，若由此看來它就很難說只是純粹的實用物。

　　即使1920年代當時的反藝術、反宗教口號高喊入雲，但是這個塔對於新社會秩序的和諧，仍然具有紀念性的隱喻在，因為它是在一個稱為「工程師創造新形式」主題的博覽會參展。「這種螺旋狀主題的鐵與玻璃比例，是度量物質韻律的標準，藉著這種重要物質的組合，可以表現出緊密的單純性與關係。就像火是生命的創造者般，這兩者是現代生活的要

圖76

塔特林設計的「第三國際紀念塔」模型：它用圓錐式、網狀、螺旋式的金字塔狀，都激起了人們對於科學的遐想，不過其實它可以化為立方體、角錐、圓柱面三種單純的幾何形式，各按不同的速度、不同的時間間隔旋轉。是同時具有象徵性意義，也具有實用功能意義的。

素。」據塔特林的這般稱述，其實我們依然可以看到當時關於工程師、形式、工業材料生產之間的密切關係了。

◉技術與民族語彙的眾聲喧譁

說了這麼多各地區的工藝運動或新藝術運動等等，你是不是一直想著：是什麼因素讓這時候的歐洲變得眾聲喧譁？

法國的「新藝術」，德國的「青年派樣式」，奧地利的「藝術俱樂部」，蘇格蘭格拉斯哥的「四人俱樂部」，西班牙的高第，以及德國的表現主義等藝術運動，從19世紀末到20世紀初，風靡了整個歐洲建築界，形成了所謂「1900年樣式」的幻想裝飾趣味，這現象究竟代表了什麼意義？

你可以看到自19世紀後半葉以來的一個趨勢，就是建築師與技術家的分離，也可以看作是以新技術表現新造型的追求過程。新技術的開發成

果，並沒有立刻在建築領域內獲得豐碩成果，剛開始時，新技術只應用在古傳統建築物上的一小部分，但是卻沒能完成革新，像19世紀末的水晶宮和艾菲爾鐵塔，都只是為了博覽會而建，是種非實用的建築物。

所謂的「1900年樣式」，就是試圖將這種傳統樣式徹底的否定，當不再因襲古典式或哥德式的細部時，這些現代建築便察覺到地方性的建築藝術，並且應用自然材料做成的工藝品，其自然的肌理和多變的形式，都開始受到重視。於是，對「地方性建築語彙」的興趣便逐漸復甦，這似乎也呼應了19世紀末以來盛行的民族主義；於是，在這個民族或地方性建築語彙的基礎上，新技術成了包裝的主角，成為「以裝飾為武器」的破壞傳統運動。不過，這時對奇怪動、植物、花紋和幻想曲線、韻律的追求，完全改變了有關建築的固有概念，是種對18、19世紀傳統的正面挑戰。如果套用莫里斯的話：

> 「這場運動不僅只是藝術運動而已，而且是一種社會運動。」

1920－30年代現代主義的分裂

看了那麼多前衛的現代建築運動，你應該已看出了各派別的差異，不過，現代建築運動真正的分裂，在第一次大戰之後才真正上場。

從一次大戰的重荷與鍛鍊中解放出來的歐洲，自由思想已突破了界限，並擴及全面。然而較之其它藝術，建築仍缺少了這股自由思想，因為建築除了具有利用價值之外，還要滿足當代的各種要求 —— 如王權或國家權力、宗教或社會的要求，這尤以德國最為明顯。

◉ 表現曲線的表現主義
一支是以陶特、柏爾奇格（Hans Poelzig, 1869－1936）、門德爾松

（Erich Mendelsohn, 1887－1953）的表現主義為代表。表現主義的建築，是以一次大戰前夕不安的社會情勢為背景，興起於慕尼黑。這一支是承襲藝術表現主義的理念，這種半抽象的新藝術運動就是一座發射臺，它講求基地的特殊性，主張瞭解客戶和使用者需求與特性來設計。德國波茨坦市的愛因斯坦天文臺就是代表作：它像一座雕塑，可塑、自然的形式與曲線，不同於任何純粹幾何圖形的平面佈局與造型，它的黏土磚加灰漿的混凝土造型，被稱為曲線的新混凝土美學。這種取向，已經與德國當時的工藝聯盟不太一樣了，甚至是對立的觀點。

　　你是不是覺得這一支表現主義的特色，似乎與我們印象中的現代主義建築不太一樣吧！對的，你腦海中的現代主義建築，事實上是另外一支流派，因為它的光芒蓋過了這支表現主義建築，而在20世紀中蔚為主流。

不過，這一支表現主義直至1960年代，還依然有些作品出現，像柏林的愛樂音樂廳和國立圖書館就是。

圖77

德國波茨坦市的愛因斯坦天文臺設計圖。它結合了威爾德的雕刻理念和陶特的玻璃館外觀，單由屋頂的側影就可以感受到它的特殊造型，它與荷蘭的本土屋頂確實有些密切關係。這讓我們看到了表現主義之吸收歷史與本土經驗的取向，就與現代主義主流不同。

那麼，你一定很好奇你刻板印象中的現代建築，到底是怎麼一回事？

● 尋找普同建築的「國際風格」

前面不是說表現主義建築開始與德國工藝聯盟分裂了嗎？但是德國工藝聯盟的勢力依然很盛，而且幾乎也是在兩次大戰期間——1920年代時，開始有一些不同於以往的設計出現，長得很高的玻璃骨塔，有屋頂與成排窗戶的白色混凝土住宅，這些設計都不再運用額外的裝飾。這些就以德國的葛羅培等人為首的包浩斯，美國新建築設計師萊特，以及提出「建築是居住的機器」驚人口號的法國建築師柯比意等人，共同形成了國際現代主義的「典雅主義」，是為現代建築的主流。

當然現代建築運動，在這個時候並沒有統一的主張。例如美國建築師萊特所主張的「有機建築」，從很早就跟「現代主義」形成對立，這些也被歸類為「現代建築」。到了1930年代，以德法兩國為中心所發展出來的現代主義建築，便以西北歐為中心一直向外擴散到全歐洲，最後在美國紮根，甚至轉由美國主導風潮，最後變成具美國濃厚的地域色彩。

這些跨國又跨洲的建築風格，又稱為「國際風格」（International style），但「國際」這個詞彙，是史家兼評論家希契科克（Henry-Rusell Hitchcock）最先使用的詞彙，他當時為了配合紐約的展覽會，在1932年出版的《國際風格：1922年以來的建築》中，以此詞彙來涵括各區現代主義建築的特色，是將歐洲建築傳入美國的重要推手。

為什麼叫作「國際風格」？ 希契科克是為了與19世紀初以來的前衛「現代」建築做區分，他認為後者明顯地延續了歷史上的特徵，仍然注重實體與裝飾，當時只不過進行了些簡化罷了。至於國際風格，則是與歷史的建築語彙毫無連續關係，完全避開了裝飾，把建築的重點放在空間和面的處理上；因為現代主義者堅持：革命是該世紀社會與技術變遷的結果，

建築物看起來如何已不再是重點了，認為新的建築語言應是種普同與永恒的價值，是一種反對短暫流行獨霸的風格。

不過，「國際風格」一詞，歐洲的社會主義和共產國際早已經使用過了。他們認為建築是形成新社會秩序的基礎，「國際」代表了國家（民族）主義的終結，而把共同體的範圍擴大到理想的「國際」，透過不同的建築形式便可發展出這種理想的共同體。不過，基本上是認為建築的功能性與社會性是最重要的。

然而，這些建築社會性，到了美國設計師的手中，變成了只關心形式的美學公式，尤其是辦公大樓多採用此形式。這種建築形式成為公司身分的一部分，成為成功資本主義的象徵，初時「國際風格」對社會關注的原動力，至此已成為象徵資本的一部分，而且後來隨著美國文化的強勢，而漸被譏諷為「美國風格」。

這個在二次大戰期間形成的建築形式，只有幾個基本原則：空間要重於實體，均衡要重於軸對稱，良好的比例重於添附裝飾，強調表面材料的優雅與技術。於是白色平板牆、沒有特色的裝飾、嚴格的立方體形制、大面積的玻璃窗和開放的平面佈局，沒有地域性或歷史的痕跡，便成了所謂「國際風格」的特徵。

● 功能主義的包浩斯新建築

看到這裡，再整個回頭看現代主義（Modernism），現代主義其實並非提倡另一種風格，也並非主張另一種美學，它甚至拒絕「風格」這個概念，而是提倡一種新思維。它認為在快速發展的現代社會，建築必須關注機械文化──是種有關邏輯、效率和目的的文化，因此，在現代建築發展的最初階段，它是隨著建造技術和不同材料的使用經驗，而共同成長的。

只是這一波的建築運動，和上一波的前衛運動，到底有什麼差異？

為何歷史與地域性的痕跡會在這時候被抹去？

是真的被抹去了嗎？

讓我們先回到葛羅培創辦的包浩斯身上來溯源吧！

身為德國工藝聯盟一員的葛羅培，在1919年接任德國威瑪工藝美術學校校長之後，便把學校改名為「包浩斯」（Bauhaus），這校名就是「建造房屋」的意思。待葛羅培和邁耶（Hannes Meyer, 1889－1954）繼任校長後，整個校風便由懷舊的工藝美術風格，轉變到功能主義的乾淨線條。包浩斯，在現在就變成這種風格的同義詞了。

為什麼轉變這麼大？

原來包浩斯企圖「把所有的藝術創造力集合成一個整體，統一所有的藝術學科於新建築身上。」於是不僅創作方法進行了改革，教學方法也有了變化。在這裡，創作是在工作坊（workshop）裡由一個小

圖78

1919年包浩斯宣言的木刻，上面刻的是以社會主義作為未來的主教座堂。包浩斯成立時，最初帶著豎立社會主義教堂的視野，以及營造小屋的製造精神，只是幾年後包浩斯開始被迫面對經濟情勢，於是變成了表現當代經濟、並發展單純建築的先鋒。

組集體完成的，而不像歐洲傳統由師傅領導的設計室（studio）或工作室（atelier）來完成。學校還為各個學科的學生開設了共同基礎課程，如造型、色彩、材料等課程，整個學校教授名錄就像是現代主義建築大師名冊般：克利（Paul Klee, 1879－1940）、康定斯基（Wassily Kandinsky, 1866－1944）等等，後來學校還開設了工業造型設計課。

這一個想要把所有藝術集於新建築一身的包浩斯，究竟想要表達什麼建築理想？

對於城市日益擁擠的環境，葛羅培關心的是城市居民的需求，邁耶則主張把學校的重心，從唯美主義轉向社會民生，關懷人民而非富人的需要。像葛羅培設計的住宅，便是要反映當時的狀況，以滿足人們對清新空氣、陽光和開放空間等等的需求，於是他所設計的西門子住宅區，便成為五層樓高、南北向、樓跟樓之間擁有大量空地的公園式環境，這個方案便成為往後住宅設計的範本。

◉ 直線建築構成的大型居住體

另外一位代表人物，大概就非柯比意莫屬了。什麼是現代主義的「新建築」？柯比意認為：新建築是以框架結構為根本，用垂直的柱子來支持水平的樓板。他提出了五項原則：

● 獨立基礎上的架空柱（pilotis）支持房屋從地坪層升高。

● 平屋頂可以用作屋頂花園或大露臺，並成為有用途的空間。

● 牆無需支撐上層樓板，並且可以隨意安置，平面設計可以更自由、更開放。

● 長窗於兩柱之間全面展開，以利於陽光和新鮮空氣進入室內。

● 立面被解放，可以獨立於主結構。

這個瑞士籍的建築師大多住在巴黎，這樣的建築原則與城市又是何種

關係？

　　對於建築與城市規劃，柯比意很早就考慮到人民的生活。他因為在20世紀初與加尼耶（Tony Garnier, 1869－1948）相遇，加尼耶就是後來以工業城市理論聞名的大師，甚至早於未來派的城市規劃，柯比意受加尼耶的影響應該不小。柯比意把加尼耶的思想與人類的孤獨性概念結合，而創造出大型的居住有機體概念：社區。他的名著——《走向新建築》裡就曾提出「形式與精神應妥善合作」的概念。他倡導高聳的市中心，主張對稱的佈局，讚賞川流不息的交通網所環繞的高聳建築，這樣的城市景象，是不是和20世紀末的城市沒什麼兩樣？

　　柯比意為大型建築發展出一類特殊的形式結構：臥室或辦公室等小型空間，按秩序整體地重疊在一幢大樓內，窗戶都經過精確地計算，好讓陽光能恰如其分的投射進室內。建築的底層，通常是寬敞、曲折而具獨立造型的入口大廳和公共設施，以這種社交活動的空間把主空間連結起來。他所謂建築的整體，就是內部各項功能的全面表達。

圖79
1926年柯比意為波爾多附近設計的住宅開幕時，廣受中產階級歡迎的狀況。1920年代現代主義產生之前，當時咸認為秩序與幾何是串連在一起的，於是現代主義的道德家認為：秩序就是一種嚴格、同質語法的儉樸幾何學，簡單的線條就是現代主義的形式，而符合所有功能需求就是現代主義建築的目的。

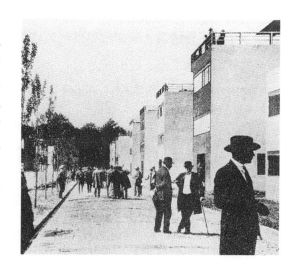

想要真正體會這些概念，你都可以到巴黎城市大學瑞士學生宿舍走走，巴黎庇護所和莫斯科合作總社大廈，其實也可以看得到，不過，在臺北各大飯店的一樓大廳，你就可以看到這種功能論的建築。

整個歐洲對於新建築感興趣的建築師，於1928年聚成一個小團體，成立了「國際現代建築協會」（Congres International d'Architecture Moderne, CIAM）。

CIAM宣稱要把建築從學院派的死路中拯救出來，並把它們納入恰當的社會經濟環境中，CIAM最初只是設計師們一個非正式的聚會，後來漸成為討論問題與傳播思想和信息的中心，它的影響力持續了約三十年之久，後來被新一代的激進分子「十人小組」（Team X）所取代。

它重申早期的功能論立場，但是更強調精神與情感的價值，同時也新注入了兩個主題：一是美學，也就是把詩學想像融入建築的美學，一是如何讓現代建築能勾引住「大街上人們」的眼光，也就是如何與紀念碑議題相結合，這在東歐史達林寫實主義入侵時，便成為最緊急的事了。CIAM更提出都市主義的機械模式，這由於「十人小組」等尋求社會的形塑角度，使得CIAM的瓦解成為1950年代最具象徵性之事件。

在第一次大戰前後，除了葛羅培「國際風格」與萊特的「有機建築」的對立外，還有二次不同的運動。如後來東歐的「構成主義」也開啟了戰火，接著荷蘭的「鹿特丹派」又再度加入戰局，再接著，德國「包浩斯」當然也是必要人物，甚至法國的「純粹主義」也都加入了戰局；這支理智的運動，總而言之，是受構成主義系統運動的控制。另一支則是以德國的「表現主義」和荷蘭的「阿姆斯特丹派」為代表，主觀的和感情的運動，都可以稱為表現主義系統運動。像這構成主義與表現主義之間的差異，可說是近現代建築運動史上的兩大極端表現。

看到這裡，你一定想不透為什麼關心人民生活、公共住宅的建築社會

6.2 現代主義的試煉

戰後重建的試煉

第二次世界大戰前後，是建築現代主義的重要試煉期。除了戰火將建築毀於一夕之間，大半的人民都淪為無家可歸的難民，所有的住房皆需由廢墟中重建外，二次大戰前的政治局勢，更是試煉現代主義民主性格的好場所。

納粹掌權後的包浩斯又遇到了什麼問題了呢？

1930－1933年間，密斯繼續領導著包浩斯，並把它從迪索（Dessau）遷到柏林。為了讓學校能繼續運作，把學校轉型為一間建築機構，或者說是一間營建公司更為恰當，並廢除了許多教育上的要求。當納粹於1933年掌權後，葛羅培和許多現代主義建築師一樣，離開了德國到英國去了，1937年又轉到美國去了。葛羅培在英國時合作過的伙伴 —— 弗里（E. Maxwell Fry, 1899－1987），在英國也於1933年組成「現代建築研究小組」（MARS），熱中地把歐陸的理性主義理論傳入英國，該小組按照理性主義設計的直線型倫敦重建方案，在當時也引起了很大的爭議。

● 極權政權的兩種試煉結果

當面對納粹這個無孔不入的政府時，包浩斯還是失去了自我的方向。

納粹德國的法西斯政權，總覺得包浩斯關心人民的需求、關心社會民生的主張，其實是 「布爾什維克主義文化的溫床」， 因為布爾什維克是俄國主張無產階級奪權的激進份子，且又是納粹德國的敵方。這時候主導包

浩斯的密斯，倒是高高興興地參加了納粹建築的競標。

納粹政權下的現代主義建築，又重新向歷史招手。歐洲史上常被重複拿出來的一些建築元素，也在這個時候出現在納粹政權的建築裡，重大無比的屋頂、看來雄偉的柱廊、壯觀嚇人的臺階等，都被拿來呈現政權建築的莊嚴性，這是一種帶有民族色彩雕刻裝飾的復古建築。

圖80
1936年的德國新堡：希特勒要建築「既要現代又要恆久」，議題就在於如何表現權力，它必需要表現秩序、穩定、宏偉、永久性，當時的國際風格由於無能於公共領域中奪得這種表現，於是納粹當時的建築師，都宣稱該建築和諧地連結了希臘的寧靜與現代建築的功能。

可是義大利的法西斯黨卻有不同的作法。義大利法西斯政權提出一個新建築政策，主張「不模仿過去遺產，創造新藝術」。義大利北部科木的「黨之家」，就是這種建築政策的代表產物。這座墨索里尼時代的建築物，現在已被改為「民眾之家」，是一座排斥傳統歷史風格的莊嚴建築物。它那無裝飾的幾何學與功能合理性的空間，為國際風格與社會主義、民主政治的關係，寫下了另一個政治反題，和德國密斯有異曲同工之妙，如果你沒忘記現代主義及國際風格最初的理想，就可感受到這種歷史反諷了。

● 1950年代建築的新政經角色

1950年代的歐洲正致力於經濟復甦，透過再組織所產生的西歐「經濟奇蹟」，主要是由美國的馬歇爾計畫主導。同時，隨著泛美地區物質的生產力，也產生了一組新的文化價值觀 —— 「相信技術可以讓人過更好的生活」，藉著這種意識形態與生活方式的連結，來解決過度生產的問題，整個經濟過程的焦點也轉向了，由生產轉為消費，促進消費活動來消耗生產出來的物資，甚至進而創造新的市場。中下階級的屬性也轉向了，由一個19世紀的革命性生產者，變成了一個新的消費階級。

緊接著這種經濟結構的轉向，建築的功能主義也轉向了，由社會主義者轉向資本主義的烏托邦。此話可怎麼說呢？1950年代新整合的專業包浩斯，認為設計者是個工業整合者的座艙長角色，它是種特定生活哲學的明證，但包浩斯這時已轉入批判期，而成為功能論的危機時期。史達林主義下的功能論，被評為過於抽象與菁英。不過，西方國家下的功能論，其抽象性與史達林世界是不遑多讓，而且功能論的反個人主義也引來恐慌。這種戰後功能論的爭論，其實是受到冷戰之火所引燃的意識形態之爭。

戰後空間、經濟與政治的片斷化，打斷了國家的教區主義，穿透為地理區域、技術落後區、受壓制的政治所孤立的國家，文化主軸由西歐轉向美國，並轉向中心之外，如斯堪的納維亞、日本、南美、東歐、印度等，以前的大都會成為地球村的歷史節點。

● 極度壓縮的居住單位

建築「功能論」，在戰後曾經風光一時，但也在冷戰時期飽受批評與論爭，究竟是怎麼一回事？這以柯比意的「功能主義城市」馬首是瞻。

柯比意提出了一個很重要的概念：為每個人提供住房。他之所以如此主張建築的歷史使命，當然是緣於19世紀以來工業城市的慘狀，清除過度

擁擠城市中的貧民窟，就是當時這種概念與政府城市政策的原動力。經過兩次大戰後，城市建築的大量重建，甚至成為緊迫的政治議題。於是柯比意的「功能主義城市」，便被社會與各國政府官員們賦予了想像與期待，讓柯比意的設計有了大展身手的機會。

　　法國在重建時，為尋求住宅的標準化，以便更易於安置人民，於是也轉向柯比意所創造出的「居住單位」（Unite d'Habitation, 1947－1952）求救。這個位於馬賽的居住單位計畫，是種依賴大量複製單位的牢籠。這座建築可以容納一個鄉村小鎮的1800位居民，有的建築師形容它就像一艘遠洋客輪般，你可以想像這種集體住宅的獨創性與意圖。「居住單位」就豎立在巨大的底層架空柱上，讓下方有架空柱的景觀便變得頗具一致性。

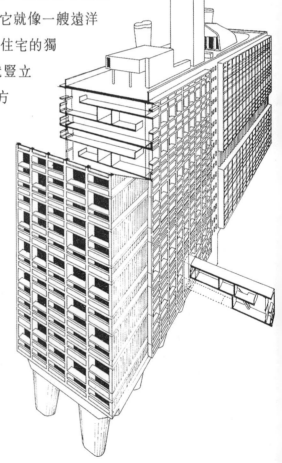

圖81

馬賽的居住單位設計圖。它的屋頂平臺就好像船的甲板，有個巨大漏斗似的煙囪和兒童泳池等。屋頂平臺同時也是個休閒區，當然公寓的寬度是經過精心組織的，好讓陽光早晚皆可進入每個房間。除了公寓，還有商店、美髮店、洗衣房、托兒所，一般小鎮人民所需的各種設施與功能，一應俱全，可說是建築功能主義之極致。

馬賽這個「居住單位」從此成為一個典範，也成為各國重建城市政策的萬靈丹，後來在德國、法國也都有了拷貝版。雖然英國及瑞士福利國家並沒有應用這種居住單位，而是興建社會福利住宅，可是像歐洲其它各地，這種阻斷陽光的高層建築，便成為最陳腔濫調的立面設計。這種高層式、強調功能的現代主義設計，也被帶到日本及美國，葛羅培和密斯就是讓它漂洋過海，在美國生根的建築師。

這種城市建築景象，和19世紀以來工業城的住宅環境，是不是有很大的差異？看到這裡，你應可感覺到現代主義建築與工業城市建築的相對性了。

柯比意認為這種自給自足的鄰里社區將創造出城市，它會是良善社會的縮影。這個概念是承襲傅立葉（Charles Marie Fourier, 1772─1837），以及20世紀蘇聯等前衛建築師所提供的共產住屋概念，不過，柯比意也援用了中世紀卡都西修會（Carthusian）每人獨居一室老死不相往來的傳統，滲入了當代海岸線私人住屋地域及集體空間等概念，組成了他所謂的「居住單位」。這種社會或公共居住的建築，也是很多建築師設計的主軸。拉斯登爵士（Sir Denys Lasdun, 1914─2001）在1950年代也發展了一種「群落」式的住宅樓，聚集了戶外使用的空間，從而促進鄰里友誼。

戰後歐洲住宅嚴重短缺，尤其是法國最為嚴重，不管是公共空間或是半公共的建築，都開始擁抱這種功能主義解決法，擁抱這種衛星城鎮的解決法。即使英國採用的是社會福利住宅，不過它那種由高層組成的花園城市，也像是由這種極小化的個別單位所組合成的巨大居住單位總體。單單在1964年，英國便約生產出二百組這種類型的住宅地產，每組都超過一千個居住單位。這種居住單位，也引誘著受城市美化運動影響的美國規劃者，不過在美國，這種居住單位住宅計畫卻被賦予了另一項任務，即以「都市更新」之名來清除城市的貧民區；加上當時市政府權威及地產工業

成長的相伴，這種居住單位卻讓城市的市中心更為惡化，城市的鄰里為商業建築、百貨高塔、公共空間等所取代，成串的高速公路讓城市片斷化，柯比意那種一式性的天空線，竟也從此左右了城市中大量依賴公共住宅的居民。

● 廣告技術的意象產物

這種現代建築與居住單位之能風行一時，除了是戰後重建急需住宅的現實外，其實是另一種媒體工業的產物。

對現代運動而言，新的科技不僅只是一種事實，更是一種理念，科技成為建築內涵的一部分，猶如一件藝術作品，而不僅僅是建築工程的方法而已。所有象徵性表現的造型，都是來自於真實世界。

喜好搜集大量的製造業的工業目錄，以及視覺上能夠震撼自己的東西，不僅柯比意如此，當時建築師多如此，許多思考除了來自於雜誌的文章外，其實更依賴雜誌的意象，得自於廣告的東西多於建築本身。你大概可以看到廣告技術對現代運動的影響力，這種新機器時代是維持「現代運動」神話能夠運作的一大功臣。

「現代主義」見證了整個社會的轉向 —— 整個由工業社會轉向消費社會的變遷。建築師其實也是日常生活意象的接受者，在這個新機器時代，每樣東西皆是人們所熟悉的，藝術不再是少數人始可欣賞與使用的，藝術的角色因為大眾媒體而改變，學校、新聞、書籍、電影都成為每個人宣洩情感的語言，現代思想強調無個別性，而工業生產與民俗就是種集體現象，也產生了匿名性，正符合了無個別性的「現代性」要求。

柯比意與美國萊特的例子，為1960年代開啟了形式的主宰時期，是為現代主義第二代的來臨，評論家約翰遜（Philip Johnson, 1906－　）對於1960年代的這種現象，語重心長地下了一個結語：

「現代主義第二代不再處理建築的社會學面向，追尋形式成為主要的潮流，形式不再追尋功能。」

● 土耳其十人小組的使用者觀點

現代主義運動所受到的最深刻衝擊，在都市主義政策才感受最深。20世紀初時，現代主義尚未踏進都市政策領域中。可是在戰後，這種「極小化」的龐大居住單位，聽似有理的剝奪了各種不同空間的可能性，太陽光、空間、綠地這三大基本要素，早都不像柯比意當初所強調的是每人皆得感受到的，在擴大執行面的過程中，這三大要素反諷地反而更為不足，但是沒有人質疑或問現代主義究竟要什麼。

其實，大部分的地區都尚未達到柯比意所謂的工業化程度。當1930年柯比意為阿爾及利亞的沿海地區提出歐巴士計畫（Obus plan）時，把商業區以高速公路連結上歐人住聚落區——開斯霸（Casbah）。整個住宅區與城市看起來像個放射狀般很有效率，該計畫雖然未完成，不過這些其實反映不等交換的殖民關係，反映當代法國的殖民思考與政策。這真的是功能主義的烏托邦。因為許多國家甚至連腳踏車都還是高檔貨，更遑論汽車了，「川流不息的交通網所環繞的高聳建築」不像極了當時第三世界的海市蜃樓？

到了1960年代，這種遙遠的、規範式、權威式的取向漸受抨擊，有效性也受到專業及外界的質疑。社會規劃者觀察到，其實使用者用得並不快樂，於是現代主義的年輕人開始推動改革，他們挑戰與企圖終結大師這種普同的姿態，這些年輕的土耳其建築師——「十人小組」（Team X），他們講求區域主義及參與設計的需求，認為營建與使用同是規劃過程中的必要，只是它分屬兩個不同的層次，故主張尋找出居住單位與使用者互動間的接合點，呼籲挖掘多樣性、變通性，至少是自發性的外表。

圖82

阿爾及利亞的歐巴士計畫設計圖。這個計畫把工人住宅區蓋得像條蛇般蜿蜒地攀附在海岸的高架橋，把歐洲中產階級的居家移植到這裡，以為這是個下工後回來休息的空間，卻忘了裡面要住的是有其特殊生活習慣的回教人民。稱它為「歐巴士」，實在是因為它就像個海灘上封閉的貝殼。

不過，對於現代主義，十人小組並不是什麼都放棄的。對於現代主義快速交通及大量移動的多層城市，有人並未放棄，反而願意退回都市老舊的分區管制劃分，並以機率美學帶來城鎮模式，十人小組所提的黃金線計畫（Golden Lane project）就是最好的例子，後來真的在英格蘭南約克夏郡的工業城雪非耳實現了。這種巨型結構（megastructure）非常受到大眾歡迎，因為它允許個人式的變化，而且變化容易，連使用目的都是開放給使用者自行決定，尤其在中產階級愈來愈要求個性化的生活需求時，或者是像大型的組合建築，如大學或合作社就很適合。

它基本上有兩個重要的面向：

一方面是這種結構性架構的大容量與複雜性，需要依賴先進的技術。它的管道與線路，它的電梯與著陸的起降臺，它由各種大小機器佈置組合成的如畫空間，才是整個建築最真實的部分，使用者所受到提供的，是如絕壁般的金屬空間架構，這種技術專家的高視闊步，我們都可以在當代的龐畢度中心看到。

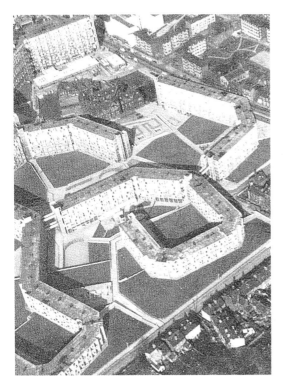

圖83

1961年黃金線計畫在英格蘭雪非耳的應用。相較之下，這個建築計畫顯示了一種往水平擴張的重疊性，取代了戰時的高層天空線。這種嘗試解決建築設計與自律性之間長久以來的衝突，試著解決大容器與較人性的小空間兩者之間的衝突，讓這種巨型結構有了發展的空間。

另一方面，是要處理偶然的組織，發展有彈性的堆疊單位，塑形不規則的天空線。像這種住宅的吸引力，就在於能夠以現代工業的工具，再度捕捉到義大利或希臘社區的視覺火花，像地中海式的水平線，就受到當代建築師所讚賞，因為它具有多變的理性。只是這種住宅擴張性的支撐性結構，經常被隱藏起來，或者也總是為外翻的管線設備轉移了注意力，所以我們都只知道堆疊出室內單位，卻忘了這些單位事實上也是另一種標準化的預鑄混凝盒子。

不過它的擴張性長期實施下來，是失敗的。許多的巨大結構並未能加以擴展，它不僅像那些超越世界經濟工具的科幻世界計畫，它自己本身也走到了盡頭，因為所有擬畫及非形式性，最後都被要求改進，脈絡的優先性經常受忽視，甚至業者或設計師也經常視若無睹。

這種巨型結構狂妄的未來主義裝備，在我們近來的購物中心、建築立面、捷運內部都隨處可見，這種自由組合的單位，就像集體住宅般早是眾所周知，意思是說，這種中密度的住宅或低矮的房子，為郊區帶來了老舊城鎮的親密感與多樣性，這種密度安排也保持了土地許多的自然狀態，是郊區蔓延、公寓塔、功能主義城市街廓的另類方案，而且這種集體住宅在1960年代廣為營造者、住宅代理人、或委託人所接受，不過也成為特殊族群的喜好，年輕單身貴族或退休者經常是這種住宅的使用者。

現代主義建築引起了在這種橫向擴張巨型結構的發聲，在老舊市中心，也引誘了保存運動的起飛。

建築師與規劃師們開始主張「移入都市」或「適度的再使用」等等，這些當然很快的遭到國際風格的防衛，國際現代風格是拒絕歷史的。如果以建築辭彙來說，現代主義是鼓吹價值自由、沒有歷史裝飾的理性方式，當然也意味著對傳統都市城鎮景觀的否定，因為它被認為是現代理性的交通指揮官；事實上，更是與地產、工商產業等發展息息相關，自是與無法促進地產發展的保存不相容的。

圖84
此建築位於西班牙的加泰隆尼亞，原本是出版社及印刷廠，建築的柱子、立面與窗戶上，大量地運用了當地傳統的磚砌手藝、鑄鐵和彩色玻璃。不僅室內加以改裝，以符合繪畫作品展覽的需求，室外也利用線性金屬創造出屋頂的金屬雲朵，晚上加上燈光而營造出都會新消費意象，讓老舊建築不致淪為推土機的犧牲品。

然而這種現代交通的指揮官的手勢，已不再如當初自我宣稱的具有「普同性」，國際風格也已陳舊且完全被接受，已被吸納入傳統，且拒絕再扮演敵人，與過去和平共存。戰爭確保了國際風格的勝利，也讓大多數人的「家」為之喪失，讓我們的環境與過去為之斷裂。

圖85
改造後的流動都市客廳——巴塞隆納的蘭布拉大道(La Rambla)。這裡原本為舊城區的排水道，歷經改造與大小資本的改進後，變成了人行徒步大道，步道的兩端分別連接加泰隆尼亞廣場及海港，人群在兩個端點流動，鮮花、書報攤、咖啡座、餐廳林立，遊人在這看人及被看，都市建築的活力在一個老舊排水道上展現了新的可能性。

現代建築的精神分裂

在現代的資本主義社會裡，前衛運動與現代運動經常是精神分裂的，這兩者的否定性，其實為資本主義的理性開了路，又因扭曲的經濟發展而被放逐到幻覺的領域。

● 二元辯證因子的潛在性格

根據歷史學家、社會學者、建築史學者等的集體診斷，結果是為精神分裂症，診斷書上寫著：

症狀一：理性主義二元辯證因子，讓現代建築陷入另一種二元的否定。

現代運動的種籽其實早源於啟蒙時代。由於當時歐洲整個資本主義的發展，都市不斷地擴張與變化，不僅政治經濟體制大轉變，連原有的城市生活、社會關係、空間組織也變幻莫測，這些衝擊了每個人的都市經驗。許多建築與城市規劃，便是試圖在這經驗的轉變中發揮連結的橋樑作用。

這種連結現實與經驗倫理的建築與理論，早在18世紀之間就發芽了。

像勞吉爾（M. Abbe Laugier，約18世紀）把擬畫美學的形式應用到城市上，設計城市就像設計公園一樣，把城市當作一種自然現象，不再採用18世紀啟蒙時期的巴洛克「秩序」為規劃原型，不再把城市當土地利用和農業生產的結構，而是讓擬畫的城市形式用以說明資產階級變革的成果。這樣把城市模擬為自然，其實掩飾掉了資本主義與前資本主義間的矛盾，試圖讓人們看不到城市是資本剝削最嚴重的地方，讓人們透過自然的景觀，遺忘了城鄉之間的剝削與不對等發展關係，而只是把城市當作具有擬畫「自然」的普同性，來解決問題。

同時的普拉尼西（Giambattista Piranesi, 1720－1778），也是拋棄了晚期巴洛克的多樣性原則，把所有古典淵源的樣式都當成片斷，不再具有原來形式的象徵，並把片斷的建築在城市中重新自由組合，形式的創新在此成為最上策，這也是19世紀各種希臘、哥德、古典建築復古的最前提。結果，理性主義在這過程中，慢慢露出了自身的非理性，因為個別的建築片斷之間，也開始互相推擠，不再如原型般關心彼此之間的連結。而且這種看似創新的個別建築，卻也全陷入了城市的整個資本大網之中，個別創新

根本無用武之地。

19世紀時這些人所引入的觀念，具有一些共同的特色：以非有機的操作設計方式（自然如畫形式、缺乏連結的片斷化等），試圖用來控制欠缺有機結構的現實（如疏離、剝削關係等），但目的不在於賦予結構。

同時，連當時的建築與都市領域本身，就成為具啟蒙二元對立的辯證關係：建築師慢慢成為社會的意識形態專家，與現實脫節了。

● 新理性價值的創造與崇拜

症狀二：創造了新的普同理性價值，代替掉了舊的理性價值。

前衛運動的目標，當然是要去除價值的神聖性。前衛運動超強力的閃現，反映了當時具有的高度敏感性，同時也冰凍了19世紀歷史折衷主義的溫情，粉碎了哥德式浪漫主義的戀舊，也形成了一種全新的理性價值。

中後期包浩斯文化政策的改變，藝術與技術成為新的統一體——也就是「抽象」，甚至成為現代運動整體的象徵。像柯比意以水平之窗（horizontal window）來挑戰再現的概念，試圖透過窗戶，來打斷地景上存在物與觀看者之間的關連。不過當時的客觀理性主義認為相機是種「透明的」媒介，所以他也總認為自己是個「生產者」，而不是個「詮釋者」，是個藏在相機背後的客觀記錄者而已，這其實又陷入了主體、客體二分的遊戲規則了。

比如像荷蘭的風格派（De Stijl），它鑑於人類文化和諧之逐漸喪失，開始講究自然，並尋找新的和諧，化為建築語言便是在形式上講求水平線，好和古典浪漫建築的高聳入雲加以對立。於是你可以在風格派的設計中，看到直線與平面互相穿插的畫面，真的是如畫一般，它是要提醒我們建築代表著空間的連續性，而不是封閉的邊界，要告訴我們千萬別站在固定的一個視點上，才能看到立體主義所看到的世界，藉此來區別透視法的

固定視點。風格派雖然認為藝術不再是固定不變，達到動態的平衡就是藝術，而生活本身就是種極致的動態平衡。不過，即便如此，這種動態平衡或變動性，依然是風格派所試圖找出來的另一種普同的再現。

這種現代運動與烏托邦結合成另一種整體價值：無產階級vs.中產階級，抽象vs.具象，水平線vs.高塔，工業生產vs.藝術韻味，自然vs.現實，諸如此類，企圖以一種新普同價值顛覆舊價值，這種二元對立的辯證本身就是現代性的展現。

◉連結了資本體系與國族主義

症狀三：認可了混亂的城市新價值，被龐大的資本主義系統吸納入內。

19 世紀工業都市，群眾與擁擠、訊息充斥與步調加快的生活新經驗，都是人們使用城市和為城市所左右的新方式，城市重製了工業生產的現實。

前衛運動的任務，便是要讓城市生活的衝擊經驗釋放出來，以這種經驗為基礎，把資本主義都會的特質轉化為視覺與符碼。比如印象派繪畫的色點，就代表無色無味的時間在都會裡快速的流動。如拼貼的繪畫或設計法則，便是教導著人們進而把衝擊吸納入日常生活習慣與思維中，拼貼為一個動態的新原則。如城市街廓（block）的方形或長方形設計之利於土地分割與車輛行進，就是這種資本快速主宰與經驗片斷化的建築新原則。

20世紀初的柏林，也是透過再現，創造出具同質性的意象性公共領域。媒體與藝術同樣在重複著這種流動城市的意象，讀者其實是在吸收並傳譯著這種的眼光，來看待自己所居的都市。這種現代性的視覺紀律，在在教導著你該如何分辨剛生產出來的交通號誌，如何測量車速好平安的過馬路，教你資本主義的辦公大樓是長什麼樣子，都為新都市文化催生。

這些又再度連接上國族國家的意象，連參加賽車，都會讓國人聯想到德、法戰爭時德國所受到的屈辱。媒體就抓著這個大吹大擂，多元的價值文化，在這過程裡卻被同質化為無階級、無族群、無性別經驗的國族主義。原本是落後與現代性共冶於一爐的城市，各種都市探索者皆聚於此，但卻被建構成現代化的、消費的同質經驗。

　　即或是二次大戰間中歐社會主義建築師，在法蘭克福或柏林等地做的建築實驗，整個主題是建築單元（cell）與整體有機都市，可是當單元一再無限制地重複與大量生產時，傳統的地方空間概念和個別的生活空間，早就被摒除不用了。即使規劃出來的聚落是像花園城般的城鎮，依然是湮沒在混亂的都市紋理中，整個發展也並不均衡，都說明了即使連這種強調秩序的城鎮模型，也無法孤立於資本主義不均衡發展之外。

　　簡言之，前衛運動與現代建築的意識形態，原本是在烏托邦與現實之間徘徊；不過，在進入了生產重組的經濟領域後，建築與都市計畫卻消失了主宰力，被捲入資本主義結構發展的洪流中，連自己也是主客二元辯證的產物。

● 現代性價值觀的殖民性格

症狀四：普同的現代建築，試圖在不同時空中操作。

　　盧卡奇反對形式主義，堅持接近人民的藝術，視美學的形式主義為資產階級的墮落。這些原本起於烏托邦政治批判的建築理念，卻在兩次大戰期間，為德義等國族與民粹主義國家所轉化，原本為解決人民住的需求而設計的集體住宅，卻變成了為國家主政者服務的空間。

　　戰後，柯比意的居住單位成為歐洲各地陳腔濫調的立面設計，傳入美國後，也成為政府清除貧民窟發展中產城市的手段。這種時間落差，造成了原本的功能性與社會性的脫節。連非工業化地區都應用了這種為工業國

家設計的居住單元：例如柯比意在阿爾及爾的試驗，可是這種設計卻未考量到阿爾及爾是個長期以來受殖民的非工業地區，雙腳或農車才是重要的交通工具，利於汽車快速流通的城市街廓，或以工業產物興建的居住單元，自是與當地的社會文化攀不上關係的。或者也是柯比意的規劃──1950年代英屬印度旁遮普省香第葛，林蔭大道終究還是和時時穿過的牛車、黃包車、攤販起了衝突。

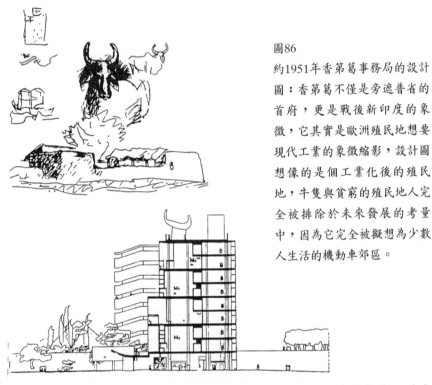

圖86
約1951年香第葛事務局的設計圖：香第葛不僅是旁遮普省的首府，更是戰後新印度的象徵，它其實是歐洲殖民地想要現代工業的象徵縮影，設計圖想像的是個工業化後的殖民地，牛隻與貧窮的殖民地人完全被排除於未來發展的考量中，因為它完全被擬想為少數人生活的機動車郊區。

　　這種非歐洲地區的實驗，是在歐洲殖民帝國擴張的歷史文化裡，才有可能產生。它是16世紀以來以歐洲為中心的「現代世界體系」之一環。由功能轉向形式的現代規劃與建築，便在歐洲的資本與權力、知識的組合中，成為歐洲殖民帝國向海外擴展的得力助手。

6.3 與過去和平共處的後現代？

　　這麼嚴重的症狀，各地早有人在試著提出一些藥單。區域歷史文化的，國家浪漫主義的，試圖讓溫熱的藥草能打通任督二脈，當然也有把自己重新組合，但卻更深陷消費市場的現代主義與高科技的虛擬建築，試圖讓症狀可以快速的消失，不過可能只是回光返照而已也說不定，不過至少有一下子的清醒時刻。

　　大約1970年代開始，整個資本主義世界已由壟斷或國家的帝國主義，轉型為多國的資本主義（或消費型的資本主義）。這種轉型，讓資本主義發展與文化形式之間的關係，更是明顯可見。

　　像倫敦的種族、社會與政治衝突，常常在建築計畫中爆發。如倫敦的碼頭地再發展的中心議題，而1980年代中期以後，社區中下階層的居民開始想辦法佔據街道，來破壞新來到碼頭地的高貴雅皮地產，讓各種「階級戰」再度於都市的建築開發案中展開。這種衝突不僅限於公、私部門之間的衝突，更在於城市國際化後民間的勞動力的報酬衝突。當跨國公司利益、菁英的國際化都衝擊著政府與其決策者時，倫敦本身就屬於不均衡發展的一環，該市的成長是受到國家及國際壓力所助長，北有國內移民，西邊可跨大西洋，南則來自南邊與歐洲，東則自太平洋邊的日本與香港，然由於不列顛的機制、語言等因素讓倫敦都較其它城市更依賴世界經濟。

　　倫敦這個世界城市，也成為歐洲大眾文化的生產與傳播中心，傳播資訊產業讓城市不僅經濟在重新結構中，連國族文化與認同也都在重新組合結構當中。後現代社會原是具多元可能性的，但在歷史與文化漸漸變成可以消費的資本時，也漸漸地透過流動的空間與資本而傳入全球各地，差異

性沒有被消音是為了便於消費資本的運轉，1980年代以來的服裝東方熱，或跨越千禧年的跨國全球聯播的節目，各個少數民族或東方「傳統」全都被拿來召喚文化認同與觀光口號。

為了反抗這種市場的全球化，以及地方差異性格的被消解，地方政治就在這時候發聲。

歐洲的一些邊緣或小區域，其實是各有它們原來區域或文化的傳統，只是在歷史發展的過程中，經常被「主流」所消音。尤其是現代主義建築隨著新帝國勢力的發展而所向披靡時，現代主義的強勢一體性、非歷史的、不注重地方傳統的建築，引起了各地方的批評。於是各個原本被擺在邊緣的或區域性的建築經驗，在這個後現代與後殖民時期慢慢地被挖掘出來，「批判的區域主義」（critical regionalism），是現在建築史家——弗蘭普頓（Kenneth Frampton）用來描述此時發展的語彙。

邊緣與小區域傳統

◉ 西班牙文化認同的商業化

這尤以西班牙的鄉土建築最獨具一格。

西班牙的高第 （Antonio Gaudi, 1852－1926）可說是這支區域性建築的代表。高第大部分的作品都是在巴塞隆納，他有一句名言：「直線屬於人的，曲線屬於上帝的」，可能是對他自己作品最好的詮釋，他拒絕用硬的幾何圖形來限定建築形式，而且大膽的使用裝飾。

他的代表作有聖家堂，該教堂講述的是耶穌誕生的故事，四座尖塔幾乎成為一種標誌，加長帶鏤空的尖塔有350英尺高，牆和屋頂都是很薄的磚結構，主殿空間內有傾斜的柱子,他大量地依賴手工勞動，且裝飾毫不加以抑制，可以與英國工藝美術運動以及西班牙的浪漫現代主義相聯繫。

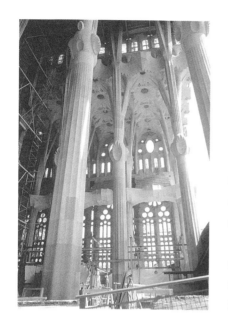

圖87

聯合國指定的世界遺產：聖家堂，此主廊列
柱顯示了高第採用樹木分枝的寫實設計。由
於歐洲興建教堂的時期很長，高第採寫實的
自然曲線來表達東立面，而後起的藝術家則
以簡潔抽象的手法來表現西立面。就像羅馬
的聖彼得教堂般，若說教堂就是歐洲社會變
遷的最佳表演場也不為過。

　　另外，則是桂爾公園，他建構出許多異乎尋常的景觀，其中有波浪形
狀、以異形石塊砌築的拱廊和吸引人的雕塑，他最寵愛的是圓柱體、雙曲
面和螺旋面，這些建築藝術的創造，源於他對自然界各種形狀結構與眾不
同的理解，如殼體、人、骨架、軟骨、熔岩、植物等，由此而產生了色與
光線的幻想，但它的結構又是經過精確設計的。

　　如果這樣個別的看桂爾公園，它似乎和聖家堂沒什麼意義上的差別，
只是一個是日常生活的空間，一個是宗教的空間。不過，再把它擴大來
看，會發現這個公園其實是高第受委託設計的高級住宅區裡的一部分而
已。這個計畫其實反映了巴塞隆納19世紀末工業興起後，當地中產階級的
住宅需求，桂爾公園是社區集會的中心，露天平臺下方原設計是為了設市
場的，後來因為經費問題而無法完成全部的住宅計畫。

　　露天平臺上鑲有彩色磁磚的座椅，是讓中產居民們可俯看巴塞隆納市
區，下方由希臘式柱子所構成的半戶外空間，也是這個高級社區邀請演奏

家演奏音樂的場所。當然不可否認的，公園裡的一磚一瓦一柱，也成了社區日常記憶的一部分。只是，充滿自然主義與地方傳統文化的建築設計，化為巴塞隆納地產經濟與中產階級生活的一個小光環。

由於高第作品的複雜性與獨特性，幾乎無先例，以後也無人模仿，使歷史學者很難把他與過去和未來銜接，在新藝術運動的大環境下，他顯然受到大自然的啟發，又和西班牙南部摩爾式建築豐富的幾何浮雕有相似性，顯然是深受到西班牙回教傳統的影響。這種歐洲唯一具回教摩爾人影響的建築文化，卻在1970年代以後伴隨地方地產經濟的發展，也開始發聲了，尤其是1990年代。

1992年的塞維利亞國際博覽會，以及巴塞隆納的奧運會，讓西班牙區域性的建築有機會再度對歐洲反饋。

塞維利亞博覽會的展覽館，透過特殊的材料與形式上的隱喻，強調出歷史與文化的特徵。除了展覽會現場外，塞維利亞地區還興建了新機場與新火車站，兩者都使用了敦實的石材、拱門及灰陶土的顏色，讓人憶起了摩爾式建築，這設計師分別是莫內奧（Jose Rafael Moneo, 1939－）、克魯茲（Antonio Cruz）和奧爾蒂斯（Antonio Ortiz）。

至於巴塞隆納為了要舉辦奧運會，老舊的工業區建築也都被翻修過，拉佩尼亞和托里斯工場和馬特奧斯體育館，都是在廢棄工廠上建造的，至於奧林匹克運動場本身，就是改建自一座1929年的結構。

但是伊比利半島的經濟已不同於以往，這時為了當地的特色與觀光休閒產業之需，西班牙地區大量保存了古建築，但為了標榜現代，在幾英里長的沿海岸線，又興建了大量且廉價的混凝土賓館。當然你可以看到這時候鄉土建築的興盛，與現代建築的並駕齊驅，是與整個休閒產業的經濟發展相關。在一片高科技但無歷史經驗感的建築中，鄉土或區域特色的建築成了地方建築的特色，成了地方反抗全球化經濟、反抗現代建築的一種文

化認同，但事實上，它卻也是地方與全球經濟消費很重要的一環。

圖88
巴塞隆納舊市區蒙特惠克山丘下的雙塔，是個串連歷史的大門。它原是1929年萬國博覽會會場入口的雙塔，後面是由原會場改建成的加泰隆尼亞美術館，專門收集歷史物品。1992年的奧運村就在背後山脊線的另一邊，藉由不同時間不同國際活動，兩相呼應了加泰隆尼亞地區的獨特性及歷史的榮光。

圖89
山脊這一端的1992年奧運村雙塔，是個向世界召喚的城市新大門。它背後是奧運村改裝的高級住宅區及一連串開放空間，右邊為高級辦公室，左邊為五星級旅館，兩棟建築所夾的大道可遙望城市地標──聖家堂。這個面向地中海的新雙塔，展現了巴塞隆納欲奪回地中海貿易港的企圖心。

◉ 義大利的新普同理性主義

當社會的政治經濟狀況又有重大的劇變時，戰後的1960－70年代成為建築論戰時期。整個戰後的歐洲處於重新建立都市與新秩序過程中，大部分的歐洲城鎮便藉著聚合形態與傳統住宅的類型，讓建築類型再度形成發展的重心。就像18、19世紀時的工業革命一樣，尋找屬於自己新社會的「建築風格」，便成了重點。

當然戰後歐陸的文化情境也變得非常不同。把「現代運動」貼上歷史化約論標籤的，是由歐洲撒的種，大部份的建築師也視歐陸為建築歷史問題的中心，歷史建築已為歷史上的前衛藝術所否定，然戰後的重構又使之具重要性。

這個論戰的中心就在義大利。為什麼在義大利？而不在柯比意「居住單位」計畫實施的法國？或者是喪失掉大不列顛帝國龐大勢力的英國？這當然是源於義大利二次大戰時的法西斯污名，讓建築師們想要與現代主義的理性相連結，連繫上啟蒙根源，來塗抹掉這一段歷史。也因為年輕的設計師們，質疑現代運動的「國際性格」，質疑其作為所有時間、所有脈絡建築「模型」的有效性與合法性，而試圖尋找特殊文化與地理環境中的建築。這尤以威尼斯的建築學派為主，開始對威尼斯的都市脈絡進行調查。

早期以羅西（Aldo Rossi, 1931－1997）為主，明顯地視建築物類型學為城市恒久形態特徵的貯藏器，認為類型是「恒常不變」的。例如尋找出屬於「銀行性格」（或語彙）的建築，便成了這支類型學建築的重心，也構成了義大利新理性樣式，強調都市形態學與建築物類型學間的建築組成關係。像法國、西班牙、盧森堡、葡萄牙等地的人，視類型學與形態學為片斷、幾何、平衡形式的理論基礎。

類型學成為另一個建築傳統，後來也成為歐美類型學經驗所追尋的途徑。在歷經一段時間的豐富資料分析後，這種經驗便凝結為機械式研究模

式，它可以直接應用性格，卻反讓類型學和最初批評的「國際風格」普同性漸成了同路人。

◐ 北歐國家浪漫主義的建築

相較於伊比利半島的摩爾文化建築傳統，1920－1960年代，還有一支來自北方芬蘭的阿爾托（Alvard Aalto, 1898－1976）。

阿爾托就像許多二次戰後的現代主義者一樣，轉向研究其它材料與場域的特殊性，把建築與周圍景觀聯繫起來。他放棄了與歐洲現代主義相關的鋼材和混凝土，改用木頭和磚建造房屋，一方面是因為當德國與法國大力發展鋼鐵業和預製混凝土構件時，芬蘭由於具有豐富的天然材資源，而致力推動膠合板與疊片樑產業的大量生產；另一方面，嚴格的現代主義規則，也並不妨礙阿爾托創造一種符合芬蘭本地地理條件、文化與建築傳統的風格，而且他也在芬蘭的工業化木製器具裡，看見了「溫馨與人性」。

當然阿爾托也還是透過博覽會，才建立了他建築界的國際形象。

他的建築基本先驗：是建築元素富有的感官物質性，模仿的不再是自然，而是建築風格的歷史，試圖恢復「風格創造的權力」，但是傳統對阿爾托而言，不是風格類型的復興，而是材料、工匠精神、肖像學的應用。

他不認為工業化過程是公認的組成技巧，不過他並不是拒絕工業化，而是認為在研究建築時總會有較多的直覺與藝術。他既不屬於表現主義，因為表現主義是以一種非歷史的生理感覺而形成的，他是不信任抽象概念的。為維持工業營造技術與材料，但藉歷史主義之名，賦予文化的韻味，來把此技術與材料發揚光大。

他這種特殊化組成，是源於個人主義淪喪與苦於思索哲學、社會學與藝術，個人主義、自由與天賦創造力，就在相互支援的疏離感中浮現；同時而形成了他具國家浪漫主義的「現代折衷主義」（Modern Electicism）。

圖90
1937年巴黎世界博覽會的芬蘭館：這是芬蘭這種區域性語言開始為世人所知的名著，可以看到花園廊道一個被強化了的柱子。不過，芬蘭最大的木材工業公司幾乎是阿爾托一生的主要贊助者，這也促使阿爾托極力稱許木材的表現方式，也讓他漸回歸芬蘭國族浪漫運動的建築行列中。

鑑於現代主義的格子秩序倫理與營造的同質性，為了摧毀這種現代語法的連續性，為了粉碎同質理想格子的可預測性，阿爾托便以差異與類同語法的相疊使用。這種異質理想的感覺，尤其在19世紀末以來的北歐建築思想中，具有一種堅定不移的吸引力，而不是什麼神秘化作品。

1960年代以來的建築，呈現出前所未有的多樣性，稱之為「視覺的混亂」（Visual chaos）。這種難以歸類的情況，幾乎是過去任何時代中所沒有發生過的，但也正面地引起必須解決當前環境問題的自覺。建築批評家兼史家諾伯舒茲（C. Norberg-Shultz, 1969—）指出，早自1950年代時即已潛伏著「技術」與「有機」建築綜合的趨勢，至1960—70年代時，果然發展出植基於技術的形式結構的一種多元主義。它主要是1950年代的柯比意起

始的，建築形式所應用的多元主義取向，目的是要回應早期機能主義所不能容忍的豐富變化，而企圖獲致建築物與場所的個別性質。同時，區域特色，不僅只是地理因素而已，更暗示著不同的生活方式、歷史文化背景與國家浪漫主義在20世紀的不死之身，也就是說，這些都構成了多元主義建築的內容，不過卻也成為區域主義文化認同的具體象徵。

後現代消費與高科技虛擬

　　現代思想裡的時間，是個線性的歷史時間，假設了時間的序列，但其實後人總是知道得比前人多，是不可能回到過去的時間的；現代思想裡的時間，也是個空間化的時間，是個以「西方」（其實就是歐洲）文化為主軸的時間。

　　強調這種「整體而統一」的時間，是現代思想的主流，但也慢慢開始有人看到了些被遺忘的時間：像論述的時間，就不等於真實的時間；像彌賽亞的時間，也就是無時間之時間；或者是像庶民等不同階級與位置的時間觀；或者是在高科技、網路、跨國資本的世界裡，與新福特主義並行的時空的壓縮；或者是非工作的軟性時間，而不是快速資本的時間。諸如此類，都挑戰了現代一統的時間感。

　　可是空間呢？是不是也受到了挑戰呢？

● 拼貼與激進的後現代折衷主義

　　詹克斯（Charles Jencks）在《後現代建築的語言》（*Language of Postmodern Architecture*, 1977）中指出，建築師的任務：

> 「就是要使環境看起來有感情、幽默、令人激動或像一本可讀的書。」

圖91

1980年威尼斯雙年展會場。主
題為「過去的展現」,從左到右
的建築立面,分別由六個人設
計完成。整個設計卻無法以一
組特殊的風格或意識形態來定
義,其實它只是以形式來宣稱
後現代已在全球浮現,而不是
從營建、組織、或社會文化的
角度來考量。

　　從功能性與理性所衍生出來的現代主義一般概念,就是後現代建築想
要拋棄的;以日常生活、歷史和地方特色來包裝建築,就是後現代建築的
特色,不過也常表現出曖昧的感覺,甚至成為「激進的折衷主義」。

　　它與以往的復古或折衷主義不太一樣的是,因為它可以從任何時期、
任何地方的建築中,拿取建築師熟識的一部分,然後隨心所欲的重新使
用,而不像以往只限於某一特定時期的選取。說它「激進」,是因為建築
師選取的標準是由建築師自定,不過因受歷史文化的影響,被選取的通常
還是屬於古典主義的要素。

　　這個後現代建築的風潮,就像現代主義的「國際風格」般,是由美國
引發而蔚為潮流。

　　1930年代時曾致力於「國際風格」的約翰遜,在1940年代後也成為後

現代主義的領袖，而文丘里（Robert Venturi, 1925─）的著作──《建築的複雜與矛盾》（*Complexity and Contradiction in Architecture*, 1966），則為後現代主義提供了理論基礎，他明確反對國際風格的純粹與簡化，主張複雜性與含糊性，對於密斯所提的「簡潔就是豐富」，他理直氣壯的喊道：

「簡潔令人厭倦！」

對現代主義建築的乏味、平淡無奇與假功能主義的批評，在歐美越來越多，尤其是在社會住宅計畫產生很多問題之後，更是如此。

1970年代時，法國的聖奎丁─耶林大廈和馬尼─維里廣場，就是為了不再步入現代主義的後塵，而改採紀念建築的形式。設計者相信這形式可以促進親切感與集體的認同，混凝土建成的建築上，立面採用了變化過的古典雕刻主題的簡化形式，由玻璃與混凝土構成的牆與柱式，就是設計者嘗試用當代的語言來表達古典柱式的結果。

至於什麼叫後現代主義建築？它大概有幾個規則：

1. 借用歷史上的風格，有時根本沒有任何功能上的目的。

2. 很少可以直接看到混凝土，而是由不同的材料加以裝飾。

3. 玻璃仍然很常用，甚至在各處可以看到後現代建築濫用玻璃的情況。

4. 裝飾主題，大多是使用歷史的形式，而不是在表現風格。

這樣看似有規則，但是事實上全看建築設計者如何拼貼。由於沒有規則，也就沒有進一步的理論，完全依靠商業運作和商業品味，而被喜好現代主義各分支的建築師們，批評為粗俗的作品。

◉ 快速生產的高科技虛擬建築

另一支是與後現代某個程度相對但卻又相仿的，是立基於科技進步與消費的基礎上，稱為高科技電腦虛擬建築。

圖92
龐畢度中心：就像個內外翻轉
的建築物，設計師把所有的管
線機組設備，像水管、樓梯
間、空調、電梯等，都放置在
建築物的外部，從外部看來就
像個縱橫交錯著鋼鐵格柵樑與
水管的藝術品。它雖然提供了
較寬廣且不受阻隔的展覽場，
但使用者卻時時感受到高高在
上的專家技術。

1980年代的巴黎國立藝術文化中心
（以前稱為龐畢度中心），是高科技派建築
的範本。看上去像機器，表面有強烈的金
屬光澤，有像龍門架、走道和移動機件一
樣的工業元素的建築，稱為高科技派（Hi-
tech）。

雖然這個思想是源於美國，不過早在
1960年代的英國就有類似的想法。那是由
六位年輕的建築師組成了「阿基格拉姆小
組」（Archigram），「阿基格拉姆」就是
「圖紙上的建築」之意，這個小組鼓吹在建
築和室內設計上應用新技術。1963年時，
該小組於倫敦當代藝術學院舉辦「活著的
城市」首展，就是試圖表現科技與生活消
費結合的設計觀。雖然該小組已於1970年
解散，不過遺留下的革命性建築觀，卻在
1980年代才再度開花結果。

把所有的結構和設施管道，都移到建
築外部，是它的特色，好讓內部空間佈局
可以更靈活，這是1970年代以來的設計師
很關心的面向，到了1980年代，便用這個
方式來加以解決。以皮埃諾（Renzo Piano）
和羅傑斯（Sir Richard Rogers）為引領人，
倫敦的勞埃德大廈和第四頻道辦公大樓，
便都採用了這樣的形式，其他建築師的作

品，如諾維奇聖伯里視聽藝術中心，和可以透過玻璃立面看到運轉中的印刷機械，這是《倫敦金融時報》印刷廠的特點。

高科技的發展再度影響建築，最明顯可見的是1990年代以後的電子世界建築。

圖93
西班牙一家石油公司的加油站電腦設計圖象：看起來像電腦遊戲也像電影的場景，似真似假，而且每一個設計都是先在電腦裡虛擬完成，也透過電腦做了日夜不同的景象虛擬，就像〈模擬城市〉（Slim city）電腦遊戲般玩著城市的營造工程，只是電腦裡無法預想到周遭各種人與制度的關係，人的空間感也被簡化為普同的電腦虛擬空間的經驗。

電子空間（cyberspace）或虛擬空間，是由計算機及電腦創造出來的，大量複製的機械製造技術，也被電子技術所取代，每一塊材料的尺寸都是由計算機處理，這種一次性的生產和大批量產一樣的經濟。像北西班牙的畢爾巴鄂（Bilbao）新古根漢博物館（Guggenheim Museum），便是通過電子技術與立體主義的方式，強調的是現代主義反歷史的、強調功能的目標；或者是像倫敦的金絲雀碼頭的人行道，看上去就像電腦遊戲的場景。

這種利用電子技術的應用，喚起了建

築業所謂「一次性」的建築概念，也是試圖走出現代的概念，將所有建築用一個整體的「一次性」完成了設計，但是它開放的空間、模糊的邊界、以及出人意料的場所，都是要靠主觀的身體去體驗才能感受得到。

這和在電腦裡虛擬的建築空間，人的主體只能在電腦中進行看似三度空間的感受，虛擬建築也不再是實用的建築，但是這和把電腦遊戲場景直接拿到現實情境上，強調的是不同的面向，我們對真實居住環境的需要，是否會降低到第二位？可能得好好思考，否則可能又再度回到另一個白色盒子裡，只是這次換成了小小發光體的電腦螢幕。

建築師的再生產角色

進入了工業社會之後，生產與再生產就已經混合為一，製造者、對象、使用者的關係，變成生產者、產品與消費者的關係，所在的位置是為持續性的生產過程所決定。在後資本主義階段的今天，生產與再生產的角色依然是重疊。

建築作為一種制度，是種意識形態的預期，而後是種涉及現代生產過程與資本主義社會發展的過程。

討論現代化聞名的社會學家——柏格（Peter Burger），認為現代主義與前衛藝術是有差別的。他認為前衛藝術批評的重點在於高級藝術的「高尚性」（highness），在於藝術與日常生活分離，試圖把藝術融入生活來整合社會實踐，前衛藝術主張去自主性、去可靠性，並破壞支配文化的合法性，質疑現代主義主張的建築自主形式概念，質疑人文主義先驗的自主性概念，質疑它未能區分真實的對象與心靈想像的對象，以致於把閱讀者的角色打到十八層地獄了。邁耶1926—27年的競圖等，就是在挑戰這種人文主義的認知方式。至於現代主義，就把心力全放在抨擊布爾喬亞整體「制

度性的藝術」（institution art），攻擊它相關的意識形態，因為社會裡的藝術角色就是被這種制度性藝術所界定、生產與分配。

柏格的這種批評，源起於現代藝術與大眾文化之間持續對抗的假設。然而這種二分的假設，卻是現代主義討論建築生產情境時所關注的。比如路斯認為建築根本不屬於藝術，但是它經常把真正的建築，與腦海所吸收到的意象混為一談；像柯比意則是看到現代主義建築的媒介角色，看到當時已屬於新的生產脈絡，只不過他還不知道自己其實在整個現代主義的意象製造過程中，是具有再生產角色的。

● 建築文化批評的出線

一般學者認為1968事件上演了現代主義後期的高潮，然而，1968的學潮雖然關閉了法國的工藝美術學院，卻未帶來大規模的專業或社會改革，且1970年代第一波的後現代主義是護衛著舊學術精要的一些價值，但文丘里的《建築的複雜與矛盾》與羅西的《城市建築》，反而更提供了近二、三十年來事實的徵兆，現在的學科理念與建築的「理論計畫」已遭受質疑，這些作品潛在的意識形態，都指向了當代社會的病態。建築史家——歐克曼（Joan Ockman）便指出了這種現象：

> 「20世紀的後半世紀以來，如果沒有批判行動、沒有思考行動的批判功能，是很難成為建築師的。」

這支建築文化，便在現代主義與後現代主義之間的空窗期，剛好卡上了這個批判的位置。

如果我們再簡單地總結一下戰爭前後一些主義的復甦，基本上是沿著幾條線進行的：

- 是功能主義與人道主義關懷的結合與整合
- 是前現代主義者與反現代主義者主題的再發現

- 功能主義為其它理論（結構、符號學、社會學）所取代
- 新前衛主義
- 對現代主義意識形態的反駁

建築文化的批判，就是跟隨著這個正進行中的現代化彈道的連結。

　　這一支建築文化的批判，就像其它流派一樣，一方面不僅處理住宅重建的緊急需求，同時，它也為戰後的社會提供一個巨觀的視野；另一方面，戰爭卻也更證明了整合、功能規劃與工業生產的潛力，並更確立了現代主義者的意識形態。不過，對於規劃者而言，這個文化批判的議題，在於如何把戰爭時的機器，轉換為和平時期的需求。

◑ 新的建築意象產業

　　這一支建築文化批判究竟是如何操作出來的？

　　當畫廊或沙龍體系在19世紀成為一種制度，並進而充當生產者與消費者、藝術家與觀眾間關係的媒介。雖然早在19世紀法國也產生了許多建築雜誌，不過到了20世紀，建築文化的散佈，主要是透過專業雜誌、平面設計、宣傳海報等，這些都進入了生產、市場化、分配、消費建築方式的一環，成為「制度性建築」的一部分。新聞雜誌與畫廊開始對建築史有了發聲權，它們發明了「運動」，創造了「趨勢」，每個批評不只是判斷結果的表格或軀體，它本質上就是種建築活動。

　　《行動》（*Tett*, 1915－1916）、《今日》（*MA*, 1916－1921）、《風格》（*De Stijl*）都是20世紀很有名的建築雜誌，是傳遞主張的重要媒介。像俄國大革命對於視覺藝術也產生了很大的影響，平面設計與宣傳海報是發展最快的，現在甚為聞名的畫家夏卡爾（Marc Chagall, 1887－1985）、俄羅斯構成主義的大將塔特林，都曾經一度佔據歷史舞臺的中心，因為他們主張建築就像機器一樣，各種新技術生產的小附件都是建築元素之一，宣傳海報

和平面設計當然逃不過他們藝術眼光的搜索，而成為他們的另一隻眼。

法國19世紀第一本建築雜誌是《建築評論》（*Revue generale de l'architecture*）。編者達利（Cesar Daly，約19世紀）是個烏托邦社會主義者，認為雜誌主在於創造一種認同的氛圍（aura），並以藝術家的社會地位來影響創作者。讓雜誌藉著鋼版刻印新技術，讓整個雜誌以圖象來表現建築再現，整個圖象都很強調建築的細節。整本雜誌塞滿了教堂、特殊的旅館、博物館、別墅、學校圖象，這些傳統建築類型（type）反而更確立了傳統的階層制，加重了社會或技術的利用計畫，反而更確立了該雜誌所批評的傳統學院教育價值觀。

建築的實踐場域轉向了，由實質的空間轉型為印刷空間。拿1929年密斯在巴塞隆納博覽會設計的德國館為例，該展覽館的設計旨在挑戰建築美學律則，因為它讓人不知哪個為主要立面、何為大門，企圖在混亂中達成一致性。這種平常建築無法展現的美學，在博覽會空間與印頁裡卻可以表現出來，印刷產業讓建築走進了博物館與畫廊——制度性建築，建築雜誌不僅因而吸引了一些專業者客戶，讀者變成客

圖94
巴塞隆納世界博覽會的德國館：是密斯從早期風格派（De Stijl）作品運用的繪畫式手法，使用分離面與線，以便減弱結構突出的空間手法，也使用了大理石、玻璃、鋼材等材料。這個博物館建築的量體並不大，單層而簡單，卻精確地表達了現代主義的建築美學——「簡單即是美」。

戶，有的雜誌最大的贊助者就是企業家或銀行。不僅建築作品透過印刷代理人轉型了，連相關建築產業的定義也變廣了。

印刷這種機械再生產如此改變了建築的公共性，也改變了藝術的屬性，創造出一種「無牆的博物館」；而廣告則是建構了消費崇拜的對象與神話，它不只是意識形態的發明，它本身就是一種意識形態。

● 批判也是一種建築

一路讀來，你是不是有一種感覺，現代運動含有強烈的反歷史、反文本、反學術的要素。像葛羅培反對教建築史，密斯認為建築師就要「動手不動口」，可是設計出來的東西「說」得可多了。建築史家們經常兼職評論家，也經常扮演著提倡一種運動時的要角，季迪恩、佩夫斯納都是如此。

建築物與文本，裝飾與理性，甚至設計與批評的兩極化趨勢，一直到現在，這種兩極化仍是建築領域的重要問題。這些議題，依然是近二十年來建築變遷的核心，現代主義與後現代主義之間的衝突之一，就在於建築與論述關係的角度不同。

建築師對於文字的分析，已少有同理心，也使得學術論述漸遭輕視，可是在現代運動之前並沒有這種現象。

人是屬於感官與心靈經驗的，只有某部分經驗才被轉為文詞與文字，這是建築現代主義者的基本觀念。認為建築論述是社會凝結的一個工具，它只能達到傳遞人們建築的概念，但卻不能影響到建築本身，完全否定了閱讀與寫作的價值。另外，也有的現代主義者雖然承認文字具有說服力，也漸認同寫作的地位，不過閱讀的地位並未提升，閱讀行為還是經常與實質收益拿來相提並論，「論述依然不會影響建築」還是現代主義者尊崇的不變真理。

但是現代主義者的這些理念，其實預設了好的建築師或作品是與集體的政治、社會、學術理念相一致的，好作品必是自動地適應於社會與歷史實況。對於這種延續黑格爾歷史定律說的理念，文丘里挑起了第一齣的挑戰戲碼，透過建築物如何被解釋的歷史，而非如何蓋出建築物的歷史，重新解讀了建築的複雜與矛盾。不過，他還是認為論述只是一個小註解，只是個傳播的工具。文丘里其實是對現代主義的舊秩序做了最後一聲的哀嘆，而不是一個新秩序的開始。

許多超越傳統領域漸漸成形，系統理論、符號學、現象學、解構主義、女性主義、後現代主義、後殖民主義等，都開始對現代性做了嚴厲的批判，不過建築師經常是在這些文化批判的末端。歷經1970年代以來數十餘年的理論重構，開始又認同論述的力量，成為建築變遷的合法代言人之一，認為它可以塑造聽眾的觀點，藉著影響建築師，而影響一個建築物的成形。

但到了1990年代，後現代主義強調對於文本的分析，讓建築論述有了新的貢獻。建築論述也開始跨在分析形式之上，而不再是為建築本身服務，卻又再度導致了建築與文本的分離。

後記……

由歷史學習閱讀建築

編撰一部通史很難。

這本書或許只能算是串連了歐洲建築的幾個面向，或由於材料不足的關係，或因某些區域與傳統長期以來總被疏忽了，再者各種邊緣的歷史角度才在慢慢發聲中，這一本建築史，其實只能算是歐洲建築史版塊中的幾小塊，期待慢慢有更多元的介紹，來當歐洲建築的導遊。

即使如此，這樣一路隨著歐洲建築走來，一些歷史趨勢與經驗還是不容抹煞的。我想，你應該看到了政治變遷、經濟過程、社會制度、文化思想、論述與建築的關係，這之間當然不是一目了然的因果關係，大多沒有留下醒目的權威標籤，而僅僅是暗示性地排斥或穩固的關係，人類學家——李維史陀「旁敲側擊」（bricolage）的概念，可能更符合這種歷史關係的詮釋。

要特別提醒大家的是，19—20世紀媒體工業的發展，讓建築論述與運動得以跨洲、跨國界、跨階級的流傳、相互取暖與再現，讓建築不再只是關於建築物和建築大師的趣聞逸事而已，也不再只是君王的宏偉大業，使用者、閱讀者、建築批評者都進入了建築的調色盤上了，甚至成為建築發展的一部分。

這一小段近現代歷史插曲，一下子開闊了我們的視野，原來「建築」也包括了論述，使用者的身體感覺與所需，相關資訊的閱讀者，這些原來都對建築的走向起了作用。解讀是可以被延伸的，符號學中「多重意義」的說法，其實就是這種參與的基礎，當然它也不是那麼一目了然與直接的，它的作用也是暗示性的「旁敲側擊」。

然而碰到現實生活的建築，究竟如何閱讀？歷史學家提供的5W可以拿來當基礎：

● When：這個建築物什麼時候被蓋出來的？找出這個答案後，再來接著問整個建築物生產的時代背景：當時的政治狀況如何？當時的經濟情景

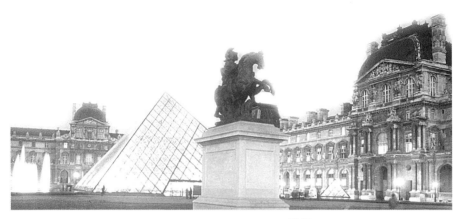

圖95
羅浮宮廣場。不同時間的建築產物，卻聚集於同一地，然而不同的建築表情即說明了不同的建築意義，其間的關係不是單純的距離、時間、設計者、委託者的差異，而更在於興建的歷史情境與意圖，這些關係都是要靠旁敲側擊。

如何？整個社會與文化如何看待這個建築物？建築師、業主、工人等制度是什麼關係？當時流行什麼建築？

●Where：這個建築物所在基地？周邊的環境與它的關係如何？之後再慢慢擴大到追問區域性的地理、經濟、文化環境。

●Who：誰主張要興建的？誰出的資本？誰的地？誰規劃設計的？設計來讓誰使用的？釐清了這些細緻的個別問題後，這個出資者與使用者的經濟社會文化背景為何？這種建築樣式或類型，在當時又多是什麼樣的人在使用？這種樣式是設計者的喜好，還是業主個人或社群的偏好？

●Why：為什麼這時候要蓋這一棟建築物？從小到個人的意願、家族的情境、產業的業務，大到地域性或社會文化功能，甚至政治性的政策，甚至再由時間軸

拉長來看，都有可能是原因，需要慢慢推論的。

● How：放到建築物、周遭空間、城市、區域的各個大小不同角度來看，小至從建築物的大小、顏色、材料、質感如何，大到設備、形式、風格、結構、功能，甚至再外推到與周圍環境的關係、與城市的關係等等，甚至不是空間向度的，而是使用者的感覺、建築論述、媒介都有可能是它的方式，究竟如何以結構、功能、象徵性來傳遞它的目的性？它如何透過日常生活的正當性來完成它的目標？

這五問都可以幫助你瞭解建築，當然有些可能不是你一時能找到答案的，畢竟不是每個人都是歷史學家或社會學家，這種整體社會情境是很難

圖96

跨越快速道路車流的紅色運河橋。巴塞隆納的海邊原本也充滿了鐵路、倉庫、快速穿越性道路，雖然便於陸上交通的流動，但卻阻隔了使用者與海洋交流的機會，這些快速道路、管路後來都改為地下化，並利用相關設施串連城市與海邊，讓居民真的活在海洋的氣息中。

全面掌握的，不過，你可以試著再去搜集更多的資訊來填補這種困境。

也許要再加上一個角色裝扮的遊戲，讓你更能感受建築營造與使用過程。

如果有可能，站在魔鏡面前，讓自己變身為前面情境下的使用者，以身體進入建築內親身感受，徘徊於建築物內外及周圍的空間，想想自己的感覺，體驗你身體給你的訊號，什麼樣的空間、設備、光線、視野讓你覺得愉快或舒適，或者哪裡讓你覺得不想待太久，或有不安全感？為什麼會這樣？

接著再化身為業主，你會想要委託設計者幫你設計出什麼樣的建築？為什麼你想要這種形式的建築？是你想要的？還是誰想要的？這種建築能帶給你什麼？是事業或家庭功能的滿足，或者是象徵性的愉悅？還是作為政治人物的政治訴求？

一下子，你的角色換到了設計者，如果你碰到業主這樣的要求，你要如何處理這個問題？如何把業主給你的課題，化為建築的語言？當然大部分人都不是建築師，如何化為建築語言，可能比較難，不過可以由你所知道的建築語言出發，慢慢由你的生活經驗拼湊出你個人特殊的建築語言。

這種角色扮演遊戲，由於每個人的文化背景不同，經常會產生了多重意義的解讀，這是正常的。不過它雖然多義，若再加上前面所說的5W的考量，你就能較精確的閱讀出一棟建築了。

當然如果你只是要很簡單的知道該建築物叫什麼風格，那可能找一本簡單的口袋書來對照就可以了，不過，這種快速的風格命名遊戲，並非本書最終建議目的，因為在不同時間與不同的空間裡，即使是相同的建築形式，卻經常被賦予了截然不同的意義，不正是這本建築史唯一告訴你的嗎？

參考書目

Ackerman, James S., *The Villa: Form and Ideology of Country Houses.* Princeton University Press, 1990.

Argan, G. C., "Typology," *Enciclopdia Universale dell'Arte1,* Vol. XIV, Venice: Fondazione Cini.

Blunt, Alison & Gillian Rose, "Introduction: Women's Colonial and Postcolonial Geographies," in *Writing Women and Space—Colonial and Postcolonial Geographies.* New York & London: Guilford Press,1994.

Bonta, J. P., "Reading and Writing about Architecture," in *Design Book Review*, Spring, 1990.

Briggs, Martin, *The Architect in History,* in series in Architecture and Decorative Art, 1927.

Clark,T.J., *The Painting of Modern Life: Paris in the Art of Monet and His Followers.* Princeton: Princeton University Press, 1984.

Cole, Alison, *Art of the Italian Renaissance Courts.* Calmann and King Ltd,1995.（黃珮玲譯，《義大利文藝復興的宮廷藝術》，臺北：遠流，1997。）

Foucault, Michel, translated by Alan Sheridan, *Discipline and Punish: The Birth of the Prison*.1977.（劉北成、楊遠嬰譯，1992，《規訓與懲罰：監獄的誕生》，臺北：桂冠出版社。）

Frampton, Kenneth, *Modern Architecture: a Critical History.* London: Thames and Hudson Ltd. Third edition, 1980/1996.

Frankl, Paul, *The Gothic: Literary Sources and Interpretations through Eight Centuries.* Princeton, N.J.: Princeton University Press, 1960.

French, Hilary, *Architecture.* Ivy Press Limited. （劉松濤譯，《建築》，香港：三聯書店 ，1998。）

Fritzsche, Peter , *Reading Berlin 1900.* Harvard University Press, 1996.

Gandelsonas, M., "Semiotics and architecture: ideological consumption or theoretical work," *Oppostions*, No. 1. 1973.

Garner, John S. ed., *The Company Town: Architecture and Society in the Early Industrial Age*. New York & Oxford: Oxford University Press,1992.

Harvey, David, *Consciousness and the Urban Experience: Studies in the History and Theory of Capitalist Urbanization*. Baltimore, Maryland: Johns Hopkins Press,1985.

Hebdige, Dick, *Subculture: The Meaning of Style*. Hetheun: London & New York ,1979/1988.

Hilberseimer, Ludwig & Rowland, Kurt, Pevsner, Nikolaus. (劉其偉譯,《近代建築藝術源流》,臺北:六合出版社,1976。)

Jacobs, J.M., *Edg of Empire—Postcolonialism and the City*. London and New York: Routledge, 1996.

King, A., ed., *Re—Presenting the City—Ethnicity, Capital and Culture in the 21st—Century Metropolis*. New York University Press. 1996.

Kostof, A. Spiro, *A History of Architecture: Settings and Rituals*. Oxford University Press, 1985.

Lamparkos, Michele, 1992, "Le Corbusier and Algiers: the plan Obus as colonial urbanism," in Alsayyad, Nezar ed., *Forms of Dominance: on the Architecture and Urbanism of the Colonial Enterprise*. England: Avebury, 1992.

Lefebvre, Henri, *Production of Space*. Oxford: Blackwell, 1991.

Moneo, R., "On Typology," *Oppositions*, No. 13, 1978.

Mumford, Lewis, *The City in History: its Origins, Its Transformations, and Its Prospects*. New York: Harcourt, Brace & World, 1961. (宋俊嶺、倪文彥,《歷史中的城市:起源、演變與展望》,臺北:建築與文化出版社,1994。)

Nandy, Ashis, *The Illegitimacy of Nationalism*. Oxford, 1994.

Nuttgens, Patrick,*The Story of Architecture*. London: Phaidon, 1983-1997. (顧孟潮、張百平譯,《建築的故事》,臺北:科技圖書,1998。)

Ockman, Joan. ed., *The Production of Architecture*. Princeton Architectural Press, 1988.

Ockman, Joan.ed., *Architecture Criticism Ideology*. Princeton Architectural Press, 1985.

Ockman, Joan, ed., *Architecture Culture1943 – 1968: a Documentary Anthology*. New York: Rizzoli, 1993.

Porphyrios, Demetri, ed., *Methodology of Architectural History*. London: Architectural Desgin, 1981.

Prophyrois, Demetri, *Source of Modern Electicism: Studies on Alvar Aalto*. London: Academy edition, 1982.

Rendell, Jane, "Subjective Space: A Feminist Architectural History of the Burlington Arcade," in McCorquodle, Duncan, Koterina Ruedi, Sarah Wigglesworth, eds., *Desiring Practices: Architecture, Gender and the Interdisciplinary*. London: Black Dog Publishing Limited, 1996.

Rykwert, J., "The roots of architectural bibliophile," in *Design Book Review*, Spring, 1990.

Tafuri, Manfredo, *Architecture and Utopia: Design and Capitalist Development*. Cambridge: The MIT Press, 1976.

Tafuri, Manfredo, and F. Dal Co., translated by Robert Erich Wolf, *Modern Architecture*. New York: Harry N. Abrams Inc, 1979.

Tafuri, Manfredo, The Sphere and the Labyrinth. MIT Press, 1990.

Tilly, Charles and Wim P. Blockmans eds., *Cities and the Rises of States in Europe, A. D. 1000to 1800*. Boulder, Colorado: Westview Press, 1994.

Ulrich Conards, ed., 1964, *Program and Manisfestoes on 20th Cenrury Architecture*.(translated by Michael Bullock,1970,MIT)

Wakin, David, 1980/1983, *The Rise of Architectural History*. Chicago: University of Chicago Press.

Wakin, David, *A History of Western Architecture*. London: Laurence King, 1986.

Watkin, David, *Morality and Architecture: the Development of a Theme in Architectural History and Theory from the Gothic Revival to the Modern Movement*. Chicago and London: the University of Chicago Press, 1977.

Williams, Raymond, *The Country and the City*. New York: Oxford University Press, 1973.

Wojtowicz, R., *Lewis Mumford and American Moderism: Eutopian Theories for Architecture and Urban Planning*. New York: Cambridge University Press, 1996.

Wright, Gwendolyn, *The Politics of Design in French Colonial Urbanism*. Chicago & London: University of Chicago Press, 1991.

Zampi, Giuliano and Conway Lloyd Morgan, *Virtual Architecture*. London: B.T. Basts Ford Ltd, 1995.

大都會博物館，1991，《美術全集》（中文國際版），臺北：臺灣麥克出版社。

王世德主編，1987，《美學辭典》，臺北：木鐸出版社。

王觀泉，1992，《歐洲美術中的神話傳說》，臺北：久大文化。

菲立浦・威爾金森著，吳金鏞、楊長苓譯，1998，《口袋圖書館：建築》，臺北：貓頭鷹出版社。

奚靜之，1990，《俄羅斯蘇聯美術史》，臺北：藝術家出版社。

賀承軍，1997，《建築：現代性、反現代性與形而上學》，臺北：田園城市出版社。

馮振凱編著，《西洋建築全集》，臺北：藝術圖書公司。

圖片出處說明

Ackerman, James S., *The Villa: Form and Ideology of Country Houses*. Princeton University Press, 1990.
圖61，圖71

Cole, Alison, *Art of the Italian Renaissance Courts*. London: Calmann and King Ltd. 1995.
圖49

Kostof, A. Spiro, *A History of Architecture: Settings and Rituals*. Oxford University Press, 1985.
圖1，圖32，圖35，圖52

Frampton, Kenneth, *Modern Architecture: a Critiacl History*. London: Thames and Hudson Ltd. Third Edition, 1980/1996.
圖65，圖73，圖74，圖75，圖77，圖78，圖79，圖81，圖82，圖86，圖91

Gamer, John S., *The Company Town: Architecture and Society in the Early Industrial Age*. New York & Oxford: Oxford University Press, 1992.
圖67，圖68

Nuttgens, Patrick, *The Story of Architecture*. London: Phaidon, 1983/1997.(顧孟潮、張百平譯，《建築的故事》，臺北：科技圖書，1998。
圖10，圖19，圖28

Zampi, Giuliano and Conway Lioyd Morgan, *Virtual Architechture*. London: B.T. Basts Ford Ltd.
圖93

巨匠美術週刊，《梵谷》，臺北：錦繡出版社，1994。
圖69，圖70

巨匠美術週刊，《喬托》，錦繡出版社，1994。
圖34

巨匠美術週刊，《拉斐爾》，錦繡出版社，1994。
圖42

紐約大都會美術館，《美術全集—希臘和羅馬》，臺北：臺灣麥克股份有
限公司，1991。
圖13

紐約大都會美術館，《美術全集—中世紀歐洲》，臺北：臺灣麥克股份有
限公司，1991。
圖22，圖24，圖30，圖31

紐約大都會美術館，《美術全集—義大利文藝復興》，臺北：臺灣麥克股
份有限公司，1991。
圖33，圖37

紐約大都會美術館，《美術全集—歐洲君主專政時期》，臺北：臺灣麥克
股份有限公司，1991。
圖60

奚靜之，《俄羅斯蘇聯美術史》，臺北：藝術家出版社，1990。
圖20

李元宏攝
圖9，圖11，圖46，圖47，圖72，圖84，圖87，圖88，圖89，圖94，圖96

夏鑄九
圖4，圖5，圖6，圖7，圖8，圖12，圖21，圖25，圖36，圖40，圖41，圖
44，圖50，圖51，圖56，圖57，圖66，圖92

© Simmons Aerofilms Ltd
圖2

© Archivi Alinari
圖38

© ARCH. PHOTO. PARIS/SPADEM, © CNMHS/SPADEM

圖27

© Art Directors & Trip Photo Library
圖64

Courtesy of Black Dog Publishing Ltd.
圖63

Ed. CABICAR, Bologna
圖16

EDITONS GAUD, Paris
圖23

LA GOÉLETTE, Paris
圖53

© Sonia Halliday Photographs
圖29

© Robert Harding Picture Library
圖15

© Angelo Hornak Photo Library
圖26，圖76

© Wolfgang Kaehler Photography
圖45

© A.F. Kersting
圖48

© Studio Kontos Photography
圖3

Pascal Lemaître © Centre des monuments nationaux, Paris
圖43

© Bildarchiv Foto Marburg
圖80

By MM-Verlag Salzburg
圖54

From *A HISTORY OF ARCHITECTURE:SETTINGS AND RITUALS* by Spiro Kostof, © 1985 by Oxford University Press, Inc. Used by permission of Oxford University Press, Inc.
圖14

Department of Planning and Design: City of Sheffield
圖83

James S. Ackerman, *The Villa: Form and Ideology of Country Houses*, © 1993 by PUP, Reprinted by permission of Princeton University Press
圖62

Réunion des musées nationaux, Paris
圖55(AS-20-0009, Versailles 965)，圖58(AS-20-0009, Versailles 971)，圖59(AS-20-0009, Versailles 954)

Réunion des musées nationaux, Paris
圖95(AS-10-0132, Louvre 1515)

© Alvar Aalto Säätiö Stiftelsen Foundation
圖90

© Scala
圖18，圖39

© Fototeca Unione
圖17

建築之美

Parramón's Editorial Team 著

陳碧珠 譯　游昭晴 校訂

走在忙碌的現代都市裡，
是否想過要捕捉那建築之間光影交錯的一絲悠閒？
坐在街旁，
畫個水彩速寫，
運用透視法，
搭配顏色，
不妨也讓心情留個白。
讓本書帶您走訪威尼斯的運河、
樹蔭下的酒吧、
廣場上的石碑，
或遠眺雲端下教堂的尖塔，
一同領略水彩世界中的建築之美。

本系列其他著作陸續出版中，敬請期待！

欧洲系列 *europe*

歐洲建築的眼波　　　　　　　　　　林秀姿 著

究竟是什麼樣的人們，經歷什麼樣的歷史，
讓希臘和羅馬建築的靈魂總是環繞不去？
讓教堂成為上帝在歐洲的表演舞臺？
讓艾菲爾鐵塔成為鋼鐵世紀的通天塔？
讓現代主義的國際風格過關斬將風行世界？
讓後現代建築語彙一再重組走入電腦空間？

邁向「歐洲聯盟」之路　　　　　　　張福昌 著

面對二次大戰後百廢待舉的歐洲，自1950年舒曼計畫開始透過協調和平的方法，
推動統合的構想──從〈巴黎條約〉到〈阿姆斯特丹條約〉、從經濟合作到政治
軍事合作、從民族國家所標榜的「國家利益」到歐洲統合運動所追求的「共同歐
洲利益」，逐步打造一個保障和平共存、凝聚發展力量的共同體。隨著1992年
「歐洲聯盟」的建立，以及1999年歐元的問世，一個足與美國、日本抗衡的第三
勢力已經形成……

奧林帕斯的回響──歐洲音樂史話　　陳希茹 著

音樂是抽象的，嘗試從音符來還原作曲家想法的路也不只一條。本書從探索音樂
的起源、回溯古希臘、羅馬開始，歷經中古時期、文藝復興、17、18、19世紀，
以至20世紀，擷取各時期最重要的樂曲風格與作曲技巧，以一種大歷史的音樂觀
將其串接起來；並從歷史背景與社會文化的觀點，描繪每個時代的音樂特質以及
時代與時代之間的因果關聯；試圖傳遞給讀者每個音樂時期一些具體，或至少是
可以捉摸的「感覺」與「想像」。

信仰的長河──歐洲宗教溯源　　　　王貞文 著

基督教這條「信仰的長河」由巴勒斯坦注入歐洲，與原始的歐洲文化對遇，融鑄
出一個基督教文明。本書以批判的角度，剖析教會與世俗政權角力的故事；以同
情的態度，描述相互對抗陣營的歷史宿命；以寬容的心，談論基督教與其他宗
教、文化的對遇。除了「創造歷史」的重要人物，本書也特別注意一些邊緣、基
進的信仰團體與個
人，介紹他們的理想
與現實處境的緊張關
係，讓讀者有機會站
在歷史脈絡中，深入
他們的宗教心靈。

閱讀歐洲版畫　　　　　　　　　　　　　　　　劉興華 著

歐洲版畫濫觴於 14、15世紀之交個人式禱告圖像的需求，帶著「複製」的性格，版畫扮演傳播訊息的角色——在宗教改革的年代，助益新教觀念的流佈；在拿破崙時代，鞏固王朝的意識型態，直到19世紀隨著攝影的出現，擺脫複製及量產的路線，演變成純藝術部門的一支。且一起走過歐洲版畫這六百年來由單純複製產品走向精美工藝結晶的變遷。

閒窺石鏡清我——歐洲雕塑的故事　　　　袁藝軒 著

歐洲雕塑的發展並非自成一個封閉的體系，而是在不斷「吸收、反饋、再吸收」的過程中，締造今日寬廣豐盛的面貌。本書以歷史文化的發展為大脈絡，自史前時代的小型動物雕刻，直到第二次世界大戰結束前的現代藝術，闡述在歐洲這塊土地上，雕刻藝術在各個時期所發展出各種不同的風貌，以及在不同時空下所面臨的課題與出路，藉此勾勒出藝術家在這過程中所扮演的角色。

恣彩歐洲繪畫　　　　　　　　　　　　　　　　吳介祥 著

從類似巫術與魔法的原始洞穴壁畫、宗教動機的中古虔敬創作、洋溢創作熱情的文藝復興、浪漫時期壓抑與發洩的表現性創作、乃至現代遊戲性與發明式的創作，繪畫風格的演變，反映歐洲政治、社會及宗教對創作的影響，也呈現出一般的社會性、人性及審美價值。本書從歷史的連貫性與不連貫性來看繪畫，著重繪畫風格傳承的關係，並關注藝術家個人的性情遭遇、對時代的感懷。

歐洲宗教剪影——背景‧教堂‧儀禮‧信仰　　Bettina Opitz-Chen　陳主顯 著

為了回應上帝向他們顯現而活出的「猶太教」、以信仰耶穌為救世的彌賽亞而誕生的「基督教」、原意是順服真主阿拉旨意的「伊斯蘭教」——這三大萌生於小亞細亞的宗教，在不同時期登陸歐洲，當時的歐洲並不是理想的宗教田野，看不出歐洲心靈有容受異教的興趣和餘地。然而，奇蹟竟然發生了……

樂迷賞樂——歐洲古典到近代音樂　　　　　　張筱雲 著

音樂反映時代，而作曲家—詮釋者—愛樂者之間跨時空的對話，綿延音樂生命的流傳。本書以這三大主軸為架構，首先解說音樂欣賞的要素、樂曲的類別與形式，以及常見的絃樂器、管樂器、打擊樂器與電鳴樂器，以建立對音樂的基本認識。其次從巴洛克、古典、浪漫到近代，介紹音樂史上重要的作曲家及其作品，以預備聆賞音樂的背景情境。最後提示世界著名的交響樂團、指揮家、演奏家、聲樂家及歌劇院，以掌握熟悉音樂的路徑。

國家圖書館出版品預行編目資料

歐洲建築的眼波 / 林秀姿著. - - 初版一刷. - - 臺
北市；三民，民91
　　面；　公分
　　參考書目：面
　　ISBN 957-14-3468-X　（平裝）

　　1.建築-歐洲-歷史

923.4　　　　　　　　　　　　　　90015464

網路書店位址　　http://www.sanmin.com.tw

ⓒ　歐洲建築的眼波

著作人　林秀姿
發行人　劉振強
著作財　三民書局股份有限公司
產權人　臺北市復興北路三八六號
發行所　三民書局股份有限公司
　　　　地址／臺北市復興北路三八六號
　　　　電話／二五○○六六○○
　　　　郵撥／○○○九九九八——五號
印刷所　三民書局股份有限公司
門市部　復北店／臺北市復興北路三八六號
　　　　重南店／臺北市重慶南路一段六十一號
初版一刷　中華民國九十一年一月
編　　號　S 74021
基本定價　伍元捌角
行政院新聞局登記證局版臺業字第○二○○號

ISBN　957-14-3468-X　（平裝）

歐洲

為了尋找國王的女兒歐蘿芭—*Europa*，
從小亞細亞跨越到希臘半島，
傳播了古東方文化，
也推動了西方文化的搖籃，
催生「歐洲」的名字—*Europe*。